数字新媒体系列教材

电视摄像与画面编辑
（第2版）

焦道利 主编

张新贤 李醒岚 张霄 副主编

清华大学出版社

北京

内 容 简 介

本书以电视摄像、视听语言和画面编辑为核心，从前期的电视摄像艺术到后期的电视编辑艺术，从电视节目制作的基本流程和方法到实用技巧等方面进行了全面、系统的讲述。本书利用有限的篇幅，将电视摄像与画面编辑的内容有机融合，突出电视节目制作实务性质。

本书既可作为数字媒体艺术、广告、网络与新媒体、摄影、广播电视新闻、广播电视编导、播音与主持艺术等专业视听节目制作相关课程的教材，也可作为电视新闻摄制、电视节目制作一线人员的参考书籍。

版权所有，侵权必究。举报：010-62782989，beiqinquan@tup.tsinghua.edu.cn。

图书在版编目（CIP）数据

电视摄像与画面编辑 / 焦道利主编. -- 2 版. --北京：清华大学出版社，2024.8.（2025.1重印）（数字新媒体系列教材）. -- ISBN 978-7-302-66954-8

I . J93;G222.1

中国国家版本馆 CIP 数据核字第 2024VL3225 号

责任编辑：王　芳　李　晔
封面设计：刘　键
责任校对：王勤勤
责任印制：宋　林

出版发行：清华大学出版社
网　　址：https://www.tup.com.cn, https://www.wqxuetang.com
地　　址：北京清华大学学研大厦 A 座
邮　编：100084
社 总 机：010-83470000
邮　购：010-62786544
投稿与读者服务：010-62776969, c-service@tup.tsinghua.edu.cn
质量反馈：010-62772015, zhiliang@tup.tsinghua.edu.cn
课件下载：https://www.tup.com.cn, 010-83470236
印 装 者：天津鑫丰华印务有限公司
经　　销：全国新华书店
开　　本：185mm×260mm　　印　张：14　　字　数：342 千字
版　　次：2019 年 9 月第 1 版　　2024 年 8 月第 2 版　　印　次：2025 年 1 月第 2 次印刷
印　　数：1501～3000
定　　价：49.00 元

产品编号：104631-01

前言

本书以视听节目创作能力培养为主线，对电视摄像、视听语言、画面编辑3个领域的核心内容进行了有效提炼与融合。内容表述力求简洁明了、通俗易懂，精简专业术语，突出案例分析，努力追求理论与实践的有效融合，内容具有系统性且不失精练，具有一定的专业深度。通过本书，高等院校影视艺术及数字媒体相关专业的学生能系统掌握电视节目摄制的相关知识。本书可作为电视新闻摄制、电视节目制作一线人员的随身参考书籍，也可作为视听节目创作初学者快速入门、高效提升创作能力的实用手册。

《电视摄像与画面编辑》最初于2010年8月由国防工业出版社出版，先后印刷十余次。后经作者修订，于2019年9月由清华大学出版社出版。在我们编写、出版和使用该书的十多年中，电视制作环境发生了较大的变化。起初较为陌生的4K、HDR概念现已深入电视领域，摄像机核心部件CCD已全面被CMOS所取代，在摄像机性能得到提升的同时，手机、视频相机的摄像能力已经成为新媒体内容生产的主流器材。另外，大量优质的国产电视作品案例也亟待补充。以上因素有力地推动了本书内容的更新。

此次再版，由西南石油大学焦道利、张新贤、李醒岚和中国日报社新媒体中心张霄等结合多年的影视类课程教学经验和电视行业实践经验精心编撰完成。在不改变教材定位、结构、分格、篇幅的基础上，对相应的内容进行了补充、替换、完善。

本书以电视摄像、视听语言和画面编辑为核心，从前期的电视摄像艺术到后期的电视编辑艺术，从电视节目制作的基本流程和方法到实用技巧等方面进行了全面、系统的阐述。其中，第1~7章为电视摄像部分，主要从摄像机拍摄的基本方法、画面造型、光学镜头运用、拍摄构图、拍摄用光等方面讲解电视画面拍摄的方法与技巧；第8~10章为电视画面编辑部分，主要讲解了电视画面编辑的基础知识、画面编辑的艺术手法以及电视作品整体艺术创作所具备的知识、方法与技巧。

希望本书的出版能对广大视听节目制作相关专业的师生，以及广大的视听节目制作爱好者有所帮助。由于作者水平有限，本书疏漏之处在所难免，恳请读者不吝赐教。

焦道利
2024年4月

第1版前言

随着数字技术、信息技术的飞速发展，数字媒体在各行各业的应用不断深入，我们已经进入数字时代。由于社会对数字媒体专业人才的需求急剧增加，我国各大、中专院校大多开设了数字媒体的相关专业。特别是数字媒体艺术、动漫、广告、网络与新媒体、摄影、广播电视新闻、广播电视编导、播音与主持艺术等专业，在全国各类学校如雨后春笋般涌现。

纵观国内数字媒体相关专业，在其课程设置中，对电视媒体类课程均有不同程度的重视。电视媒体类课程通常是指以摄影和编辑为核心内容的课程，这就需要一部以电视节目制作的基础理论和实践技能培养相互对应且内容精炼又不失系统性的专业水准教材。针对这一要求，由西南石油大学焦道利、张新贤、李醒岚和中国日报社新媒体中心张霄等结合多年的影视类课程教学经验和电视行业实践经验，精心编写了本教材。本书对电视节目制作中前、后期的内容做了有效整合，是非电视编导专业开设电视媒体类等相关专业课程的实用教材。

本书以电视摄像、画面编辑两部分内容为核心，从前期的电视摄像艺术到后期的电视编辑艺术，从电视节目制作的基本流程和方法到实用技巧等方面进行了全面、系统的讲述。其中，第1~7章为电视摄像部分，主要从摄像机拍摄的基本方法、画面造型、光学镜头运用、拍摄构图、拍摄用光等方面讲解电视画面拍摄的方法与技巧；第8~10章为电视画面编辑部分，主要讲解了电视画面编辑的基础知识、画面编辑的艺术手法以及电视作品整体艺术创作所具备的知识、方法与技巧。

《电视摄像与画面编辑》曾于2010年在国防工业出版社出版，先后印刷10余次，发行5万多册。经过作者的再次修订，新版将由清华大学出版社出版，希望本书的出版能对广大的电视节目制作专业的师生以及广大的电视节目制作爱好者有所帮助。由于作者水平有限，本书疏漏之处在所难免，恳请读者不吝赐教。

焦道利
2019年3月

目录

第 1 章 电视画面 ················ 1

1.1 电视画面特性 ················ 2
- 1.1.1 记录现实时空 ················ 2
- 1.1.2 传递真实时空 ················ 3
- 1.1.3 完成信息传达 ················ 4
- 1.1.4 构筑影像时空 ················ 4
- 1.1.5 推进叙事进程 ················ 5
- 1.1.6 完成形象塑造 ················ 6
- 1.1.7 形成美学意味 ················ 6

1.2 电视画面的造型特点 ················ 6
- 1.2.1 有限的画框和无限的空间 ················ 6
- 1.2.2 造型元素动态变化的综合艺术 ················ 7
- 1.2.3 画面意义要有观众的参与 ················ 8

1.3 电视画面的空间和构成 ················ 8
- 1.3.1 电视画面的空间 ················ 8
- 1.3.2 电视画面的构成元素 ················ 11

1.4 电视画面的取材要求 ················ 13
- 1.4.1 信息传达的要求 ················ 13
- 1.4.2 基本技术的要求 ················ 14
- 1.4.3 美学原则的要求 ················ 14

习题 ················ 15

第 2 章 摄像机应用基础 ················ 16

2.1 摄像机的种类 ················ 19
- 2.1.1 按使用领域划分 ················ 19
- 2.1.2 按使用场所划分 ················ 19
- 2.1.3 按清晰度划分 ················ 20

2.2 摄像机的组成 ················ 20
- 2.2.1 镜头 ················ 21
- 2.2.2 寻像器 ················ 22
- 2.2.3 话筒 ················ 23
- 2.2.4 机身 ················ 23
- 2.2.5 附件 ················ 25

2.3 摄像机的性能指标 ……………………………………………………………… 26
 2.3.1 信噪比 …………………………………………………………………… 26
 2.3.2 分辨率 …………………………………………………………………… 26
 2.3.3 灵敏度 …………………………………………………………………… 27
2.4 摄像机的调试 …………………………………………………………………… 28
 2.4.1 拍摄前的准备工作 ……………………………………………………… 28
 2.4.2 拍摄的基本步骤 ………………………………………………………… 29
2.5 拍摄的基本要领 ………………………………………………………………… 33
 2.5.1 稳 …………………………………………………………………………… 33
 2.5.2 准 …………………………………………………………………………… 34
 2.5.3 平 …………………………………………………………………………… 35
 2.5.4 匀 …………………………………………………………………………… 36
2.6 摄像拾音 ………………………………………………………………………… 36
 2.6.1 音频设备 ………………………………………………………………… 36
 2.6.2 摄像拾音录音的方式 …………………………………………………… 39
习题 ……………………………………………………………………………………… 40

第3章 摄像机位选择与取景 ……………………………………………………… 41

3.1 景别 ……………………………………………………………………………… 42
 3.1.1 景别的划分 ……………………………………………………………… 44
 3.1.2 景别的功能和意义 ……………………………………………………… 49
3.2 景深 ……………………………………………………………………………… 51
 3.2.1 景深的形成因素 ………………………………………………………… 51
 3.2.2 景深变化与选择性聚焦 ………………………………………………… 52
 3.2.3 景深的功能和意义 ……………………………………………………… 52
3.3 拍摄角度 ………………………………………………………………………… 53
 3.3.1 拍摄高度 ………………………………………………………………… 54
 3.3.2 拍摄方向 ………………………………………………………………… 58
 3.3.3 拍摄距离 ………………………………………………………………… 60
习题 ……………………………………………………………………………………… 62

第4章 固定镜头与运动镜头的拍摄 ……………………………………………… 63

4.1 固定镜头拍摄 …………………………………………………………………… 64
 4.1.1 什么是固定镜头 ………………………………………………………… 64
 4.1.2 固定镜头的表现力 ……………………………………………………… 65
 4.1.3 固定镜头的局限 ………………………………………………………… 67
 4.1.4 固定镜头的拍摄要求 …………………………………………………… 68
4.2 运动镜头拍摄 …………………………………………………………………… 70
 4.2.1 什么是运动镜头 ………………………………………………………… 70

4.2.2　运动镜头的分类 ……………………………………………… 70
　习题 …………………………………………………………………………… 83

第5章　光学镜头的运用 ……………………………………………………… 84

　5.1　光学镜头的特性 ………………………………………………………… 85
　　　5.1.1　焦距 …………………………………………………………… 85
　　　5.1.2　视场角 ………………………………………………………… 86
　　　5.1.3　相对孔径 ……………………………………………………… 87
　5.2　长焦镜头的运用 ………………………………………………………… 87
　　　5.2.1　什么是长焦镜头 ……………………………………………… 87
　　　5.2.2　长焦镜头的特点 ……………………………………………… 88
　　　5.2.3　长焦镜头的运用 ……………………………………………… 90
　　　5.2.4　长焦镜头拍摄需要注意的问题 ……………………………… 94
　5.3　广角镜头的运用 ………………………………………………………… 95
　　　5.3.1　什么是广角镜头 ……………………………………………… 95
　　　5.3.2　广角镜头的特点 ……………………………………………… 95
　　　5.3.3　广角镜头的运用 ……………………………………………… 97
　　　5.3.4　广角镜头拍摄需要注意的问题 ……………………………… 99
　5.4　变焦镜头的运用 ………………………………………………………… 100
　　　5.4.1　什么是变焦镜头 ……………………………………………… 100
　　　5.4.2　变焦镜头的特点 ……………………………………………… 100
　　　5.4.3　变焦镜头的运用 ……………………………………………… 101
　习题 …………………………………………………………………………… 103

第6章　电视画面构图 …………………………………………………………… 104

　6.1　画面构图的形式元素 …………………………………………………… 105
　　　6.1.1　光线 …………………………………………………………… 105
　　　6.1.2　色彩 …………………………………………………………… 105
　　　6.1.3　影调 …………………………………………………………… 106
　　　6.1.4　线条 …………………………………………………………… 106
　　　6.1.5　形状 …………………………………………………………… 107
　6.2　电视画面构图的特点 …………………………………………………… 108
　　　6.2.1　在运动中求全求美 …………………………………………… 108
　　　6.2.2　服从整体 ……………………………………………………… 108
　　　6.2.3　时效性强 ……………………………………………………… 109
　　　6.2.4　多视点中的构图 ……………………………………………… 109
　6.3　电视画面构图的要求 …………………………………………………… 109
　　　6.3.1　被摄主体力求突出 …………………………………………… 109
　　　6.3.2　画面结构力求简洁 …………………………………………… 110

		6.3.3	画面要富有美感	110

- 6.4 电视画面构图的法则 110
 - 6.4.1 对比 110
 - 6.4.2 均衡 113
 - 6.4.3 节奏 116
 - 6.4.4 疏密 118
 - 6.4.5 统一 119
- 6.5 构图的基本形式 120
 - 6.5.1 黄金分割 120
 - 6.5.2 三分法构图 121
 - 6.5.3 对角线构图 121
 - 6.5.4 S形构图 122
 - 6.5.5 三角形构图 122
 - 6.5.6 V形与X形构图 122
 - 6.5.7 L形构图 123
 - 6.5.8 框式构图 123
- 习题 124

第7章 电视摄像用光 125

- 7.1 光线的性质与方向 126
 - 7.1.1 光线的性质 126
 - 7.1.2 光线的方向 127
- 7.2 光源及其特性 132
 - 7.2.1 色温与白平衡 132
 - 7.2.2 自然光源与白平衡 135
 - 7.2.3 人工光 137
- 7.3 布光方法 139
 - 7.3.1 一台灯的布光 139
 - 7.3.2 两台灯的布光 139
 - 7.3.3 三点布光 140
 - 7.3.4 总体布光 141
- 习题 142

第8章 电视画面编辑基础 143

- 8.1 电视编辑概述 144
 - 8.1.1 电视编辑的性质及任务 144
 - 8.1.2 电视编辑工作的工作流程 146
 - 8.1.3 电视编辑的基本素养 149
- 8.2 电视编辑艺术基础 151

8.2.1 蒙太奇 151
　　8.2.2 蒙太奇句式 158
　　8.2.3 镜头内部蒙太奇——长镜头 159
习题 163

第9章 电视画面编辑艺术 164

9.1 电视画面编辑的基本规则 165
　　9.1.1 匹配原则 165
　　9.1.2 逻辑性原则 170
　　9.1.3 轴线规律 171
　　9.1.4 合理安排景别：要遵循30°原则 178
　　9.1.5 镜头的组接要遵循"动接动"、"静接静"以及"动静相接"的规律 179
　　9.1.6 镜头长度的确定 181
9.2 选择编辑点 183
　　9.2.1 画面编辑点 183
　　9.2.2 声音编辑点 185
9.3 画面转场的方法 186
　　9.3.1 特技转场 186
　　9.3.2 技巧性转场 191
习题 197

第10章 电视节目艺术创作 198

10.1 电视节目声画组合关系 199
　　10.1.1 声画同步 199
　　10.1.2 声画分离 200
　　10.1.3 声画对立 202
10.2 电视节目的结构布局 202
　　10.2.1 电视节目结构的基本要求 203
　　10.2.2 电视作品结构的形式 204
10.3 电视节目的节奏处理 206
　　10.3.1 电视节目内部节奏的处理 206
　　10.3.2 电视节目外部节奏的处理 208
　　10.3.3 内部节奏与外部节奏的统一 210
习题 211

参考文献 212

电视画面

第 1 章 CHAPTER

 学习目标

1. 了解电视画面的特性。
2. 理解电视画面的造型特点。
3. 理解电视画面的构成元素。
4. 理解电视画面的取材要求。

 知识导航

电视是一种依靠图像和声音进行信息传播的工具。在电视进行传播的过程中,传达意义主要依靠图像和声音。我们一般将电视传播的图像称为"电视画面"。电视画面、声音以及画面和声音之间的有效关系构成了意义,被称为

"视听语言"。电视画面是电视在20世纪得以取得重大发展的关键,信息传递突破了广播中只有声音的限制,画面的出现带来了更为直观、立体、形象、生动的现场,于是电视的魅力席卷了整个地球。在现代社会,电视变得无处不在、无孔不入。

电视画面在电视传播的过程中具有非同寻常的意义。多数情况下,电视画面是电视传播过程中表达意义的主要元素,因此对电视画面的拍摄与制作提出了更高的要求。电视画面的拍摄和制作不同于普通人拍摄制作的视频短片,它要求画面拍摄和制作遵循一定的视听规律和审美水准,画面能够有效完成意义的传达,达到电视播出标准和长期以来观众形成的视听接受习惯。因此电视节目的摄制应遵循电视制作规律,要清晰、准确、艺术地表达所要传达的信息和内容。

1.1 电视画面特性

电视画面具有所有影像的一般特点,除此之外,电视画面还具有其他影像形式所不具有的独特之处。

1.1.1 记录现实时空

记录现实时空是电视画面最基本的特性,因为这个特性,电视画面才具有了其他的特性,这也是电视之所以能够在20世纪迅速发展的原因之一。"记录现实时空"是指通过电视摄录系统拍摄记录正在发生的事情。

现代电视摄录系统能够完成同步拍摄记录图像与声音。在这种情况下,观众观看的电视节目是事先录制好的。例如,观众在观看一场演唱会录像的时候,涉及两个不同的时空,分别是电视时空和现实时空。电视时空是指电视荧幕中所展现的时间和空间,现实时空是指当下真实存在的时间和空间。观众在电视机前观看演唱会时所在的时空真实存在,但是电视画面播放的演唱会的时空却是之前由电视摄录系统记录下来的,这里观众的现实时空真实存在,而电视时空却是再现的。另外,摄像机在拍摄记录演唱会时的时空是真实存在的,这也被称为现实时空。电视摄录系统能够记录下演唱会举办时的那个真实的时空,然后在以后的时空里再现,这就是电视画面记录现实时空。

假设现在需要拍摄你正在看书的这个场景:在拍摄时,你在第一个房间里做出的所有动作都被摄像机记录在存储卡上,拍摄完成后,我们到另外一个房间观看所拍摄的画面,播放这些画面时,我们记录在存储卡上的这些刚才已经发生的事情又出现在电视荧幕上,而此刻你已经完成了看书的动作。在这个过程中,摄像机记录了你看书时所有动作所发生的时间(刚才)和空间(第一个房间),在播放时,荧幕上出现你刚才看书时在第一个房间里所做的所有动作,而现在你在另外一个房间观看荧幕上的图像。这就是电视画面记录时空的特性,电视画面可以记录下过去已经发生的事情,借助电视播放系统,这些事情还可以在现在的时间和空间里观看到。

1.1.2 传递真实时空

"传递真实时空"也被称作"即时传真",这是电视所独有的一个特性。"传递真实时空"是指通过电视直播系统向观众即时传递正在发生的事情的画面和声音。

现代电视直播系统的出现和发展,使得整个地球越来越像一个村落,不管这个村落哪里发生了事情,只要通过电视直播,电视观众就能够像亲临现场一样看到事情的发生和发展,于是也就出现了"地球村"一说。2009年10月1日,在北京天安门广场举行了盛大的国庆阅兵式,全世界观众都通过电视直播观看到了这一事件。在这次直播中,全世界身处不同空间的观众在同一时间内几乎同步观看到了发生在天安门的阅兵式,阅兵式的画面即时传递到了世界上不同地区人们的眼前。需要注意的是,在电视直播中,事件发生的时间和观众观看的时间是同步的,只是事件发生的空间和观众所处的空间不同,电视直播系统通过电视画面完成了不同空间之间的信息传递,这就是"传递真实时空"。

随着电视技术的发展,目前电视直播中电视画面还出现了双视窗、多视窗的情况。所谓双视窗和多视窗,是指在电视直播中,两个或两个以上不同地方的画面出现在一个画框内,比如新闻主播和现场记者出现在同一个画框之内,如图1-1所示。双视窗、多视窗的出现极大地拓展了电视画面的空间,使电视画面"传递真实时空"的特性得到了更好的发挥。

(a) 双视窗CCTV新闻直播中的双视窗应用

(b) 多视窗CCTV新闻直播中的多视窗应用

图1-1 双视窗和多视窗

1.1.3　完成信息传达

电视画面是充满信息的集合,能够传递信息也是电视发展壮大的根本原因。

在现代电视系统中,一次完整的信息传递过程需要通过这样的步骤:首先通过摄像机的拍摄,将含有信息的画面和声音采集下来,再通过剪辑或者切换对信息进行选择、组合和加工,使之符合播出标准,最后通过电视播出系统将画面和声音信号传递到观众的电视机中,观众观看画面,获得信息,了解内容,至此就完成了信息的传达,如图1-2所示。

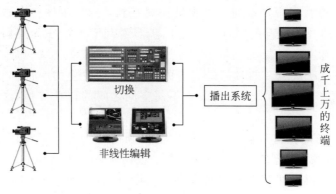

图1-2　电视系统信息传达的过程

电视画面完成信息传达的特性,使得电视的应用更加广泛和深入。也正是因为电视画面具有完成信息传达的作用,才使得电视画面能够通过"蒙太奇"完成镜头组接进而生成意义、塑造形象、推进叙事、形成美感。

1.1.4　构筑影像时空

影像最大的魅力就在于无限的时空特性,电视也不例外。所谓影像的时空特性,是指影像再造了一个独立于现实时间和空间的另外一个时间和空间,同时,影像构建的时间不受现实时间的影响,这种时间可以被压缩和拉伸,使得影像在较短的现实时间里表现出较长的影像时间,或者在较长的现实时间里表现出较短的影像时间。

观众在观看电视节目时,电视节目为观众营造了一个新的世界,这个世界所在的空间和观众所处的真实空间完全不同,时间可能相同也可能不相同,这就是由电视画面构筑的影像时空。影像时空可能符合现实时空,也可能是虚构的。正因为影像时空的存在,电视节目里的影像时空可以前一分钟在纽约,后一分钟在北京;也可以前一分钟在两千年前,后一分钟就是此刻。影像时空给电视节目的制作者带来了极大的自由,也给电视观众带来了无限的可能。

库里肖夫曾经做过这样的一个实验:他拍摄了5个镜头,第一个镜头一个男人从左向右进入画面,第二个镜头一个女人从右至左进入画面,第三个镜头二人相遇握手,男人手指画外,第四个镜头是一个白宫的空镜,第五个镜头二人携手走上台阶。这5个镜头分别拍摄自不同的地方,但给观众造成了二人在白宫前会面携手走上台阶的印象。这5个镜头创造了一个真实世界中完全不存在的全新的时空关系,充分说明了影像构筑时空的特性。

12集电视纪录片《故宫》通过电视手段再现了紫禁城几百年间的风云变幻,发生在这座宫殿里的悲欢离合像一幅画卷般展开在观众眼前,如图1-3所示。12集电视纪录片,每集约40分钟,12集合在一起也不过8个小时左右。在这8小时左右的时间里,为什么能够再现紫禁城所经历的几百年的时间呢?这就是被影像再造的时间,紫禁城几百年来的时间被编导有选择地压缩和加工,最后展现在这8小时左右的时间里。同样地,影像时间也可以被拉伸,在很多的电视节目中,需要观众特别注意的细节,或者含有抒情意味的段落,编导都会有意拉伸这个段落的影像时间。

图1-3 构筑影像时空(CCTV纪录片《故宫》画面)

1.1.5 推进叙事进程

电视节目不可避免地需要叙事,在多数情况下,叙事是由电视画面推进和完成的。

电视画面富含信息,电视观众不断地观看电视画面,接收信息,这些信息组合在一起,逐渐向电视观众展现了内容,生成了意义。电视观众跟随电视画面的指引,了解叙事内容,并进一步产生好奇,期待下一步的叙事进程。在这个过程中,电视画面起到了不可替代的作用。

影像之所以能够完成叙事,都是因为其具有基于画面传递信息的功能,画面传递的信息逐渐积累,使得观众在有效、足够的信息中产生联想和想象,生成意义和意味。这也是蒙太奇技术之所以能够产生作用的原因。

电视叙事基本上可以分为真实叙事和虚构叙事。真实叙事是指运用电视手段拍摄真实发生的事件和情景,然后制作而成的电视节目,比如电视新闻、纪录片等节目,如图1-4所示。虚构叙事是指利用电视手段拍摄虚构的事件和情景,然后制作而成的电视节目,比如电视剧等。虚构叙事多数情况下是指当前所叙述的事情是虚构的,但是所叙述的事情来源于生活,如图1-5所示。在目前有些电视节目的制作中,经常是虚实结合,如真人秀节目,既有真实的一面,也有虚构的一面。真实叙事一般多采用纪实手法,虚构叙事多采用艺术手法。

图1-4 真实叙事(CCTV新闻《焦点播报》画面)

图1-5 虚构叙事(电视剧《三体》画面)

1.1.6　完成形象塑造

电视画面具有造型功能。所谓造型,是指创造出来的形象。摄像机运用角度、构图、景别、景深、光线等手段拍摄出来的最终画面并不简单等同于被拍摄对象,电视画面中的形象是一个经过创造、加工的形象,它融合了拍摄者对被拍摄对象的理解和认知,带有了感情色彩和情感倾向。在后期制作阶段,这个画面形象被再创造和再加工,赋予了更多的意义和意味。不同场景拍摄的画面被剪辑在一起,形成了新的意义和情感,最终呈现给观众的形象完全是通过技术手段再造的新形象。

电视是时空艺术,"它是在时间延续中的空间艺术,也是在空间展现中的时间艺术。"电视在时间上,通过纵向的展现完成了叙事的功能;在空间上,通过横向的展示完成了表意的功能。正是这两个"展示"构成了声画统一的"造型语言"。

1.1.7　形成美学意味

所有的影像如果仅仅是机械记录现实时空的话,那将会毫无美感可言。电视作为大众传媒工具,具有美学意味是其基本属性之一。

电视画面"形成美学意味"的基础是因为其具有了"记录现实时空""传递真实时空""完成信息传达""构筑影像时空""推进叙事进程""完成形象塑造"这些特性。这些特性的存在,为电视画面"形成美学意味"提供了可能。同时,镜头组接的"蒙太奇思维"在声音和画面之间,在无限的时间和空间之内转换,完成了形象的塑造,意义的生成,叙事的推进,时空的构建,信息的传达,最终在观众那里,形成了属于观众自己的独特的意味。

> 电视画面的特性主要包括记录现实时空、传递真实时空、完成信息传达、构筑影像时空、推进叙事进程、完成形象塑造以及形成美学意味等。

1.2　电视画面的造型特点

1.2.1　有限的画框和无限的空间

电视观众看到的电视画面是由摄像机拍摄完成的。在摄像机拍摄的过程中,涉及对真实空间的取景问题。由于摄像机的构造原因,通过摄像机看到的世界和我们人眼看到的世界并不一样,通过摄像机看到的世界总是会受到画框的限制。

"画框"这种说法来自美术绘画,也叫"景框"。"画框"是指绘画中,用木条或者线条围起来的一个平面空间,表示绘画创作的空间。电视画面也有一个这样相类似的四边形"画框",通过摄像机看到的场景总是围在这个"画框"里。这个范围大致相当于镜头的取景框,在电视拍摄中,这也被称为"取景范围"。拍摄对象进入画框范围之内叫作"入画",从画框范围之内出去叫作"出画"。一般情况下,电视画面的左侧被称为"画左",右侧被称为"画右"。

正因为有了"画框",电视画面中呈现出的空间和真实的空间才有了区别。电视画面中呈现出来的空间,首先经过了拍摄者对真实空间的取舍,真实空间内的物体不一定全部出现在电视画面中。同时,由于拍摄者通过摄像机对距离、焦距、角度、构图、光线等因素的调整,最终呈现在电视画面中的空间和真实空间有了很大的区别,甚至完全不同。这也是影像空间和真实空间的区别之所在。

人们对于空间的接受习惯也影响着画框在实际拍摄中的使用。一般情况下,观众都会认为画框的上部将会用来表现天空,而画框的下部将会用来表现土地,因而自然地,就使得画框的下部有了一种"重力感"。在实际拍摄中,摄像师构图时通常都会不自觉地使画面的视觉重心偏下,而大多数的电视节目也将大量的字幕放置在画框的底部,而不是上部。画框也是构图的基础,正因为有了"画框"的存在,摄像师在构图时才有了参照,因此构图也必须在画框之内完成。如果没有画框,也就无所谓构图了。

虽然画框是一个限制了电视画面表现内容的客观存在,但通过画框展现出来的电视画面具有无限的空间。这个空间就是"影像空间"。观众在观看电视画面时,通过对画面信息的解读,再受到一系列心理因素的影响,通常都能够在脑海中还原出一个事件正在发生的、完整的空间,这个空间通常不会过多地受到画框的影响。另外,观众对于画框之外未展现的空间总是充满了想象和猜想,这也为"蒙太奇思维"对叙事的推动提供了可能。还有一种情况,当电视画面内的信息不足以完成意义的生成时,画外音的出现扩展了影像空间并促使新的意义生成,如图1-6所示。

图1-6　有限的画框和无限的空间
（CCTV纪录片《敦煌》画面）

1.2.2　造型元素动态变化的综合艺术

影像与绘画、摄影、雕塑、建筑等造型艺术的最大区别就是影像的造型元素是变化的,而非一成不变。这也就决定了在进行影像创作时,其创作的思维本质也不同于静态的造型艺术,尤其是绘画和摄影。在进行影像创作时,我们需要思考的是如何使画面造型元素的动态变化更好地为造型服务,形成影像独一无二的魅力。

电视画面的造型元素主要有景别、景深、角度、构图、光线、色彩、视点。这7个元素的不同选择和组合,会呈现出不同的电视画面,进而影响观众的心理,影响观众对于信息的接受和意义的生成,最终会使得观众对于画面的解读产生差异。

在现代电视节目的制作生产中,人们越来越注重画面效果,怎样使画面能够更加吸引观众,并更好地为节目主题和内容服务,成为很多电视节目制作者思考和实践的问题。实际上,不管是哪一种媒介形式,其具体的表现方式都是为内容服务的,符合内容的表达形式就是最合适的形式,在这一点上,没有对与错,只有合适与不合适。

在一期电视节目中,电视画面的构成元素会有很多的变化,这些变化构成了影像表达丰富的手段。通过画面景别的变化,编导可以控制需要传达给观众的信息量,大景别注重交代

环境和空间关系,而较小的景别强调细节和内容;景深的变化注重空间关系的营造,同时编导还可以通过景深变化来控制观众注意力的重点;角度的变化带来不一样的视觉体验,同时也暗示空间关系的变化和叙述姿态的转变;构图的变化也带来空间关系和信息内容的变化,使画面准确传达形象特征、形式感和美感;光线是电视成像的基础,光线提示被摄对象的形态和形状,光线的变化使得画面形象和空间感发生改变进而影响情绪;色彩的变化带来情绪和视觉重点的变化;视点的变化暗示叙述身份的转变。

实际上,在电视节目中,电视画面的构成元素一直处于变化之中,这些变化的元素推进了叙事的进程,带来了观看感受的变化,引起了心理情绪的反应。综合运用这些元素使之符合规范的变化,是电视制作者需要学习和实践的内容。

1.2.3 画面意义要有观众的参与

画面构成元素的变化带来视觉的变化,视觉的变化带来画面意义的变化,画面意义的变化带来心理关系和情感的变化。这是电视画面带给观众观看体验的一个简略过程,同时也是我们分析画面以及观看感受的一个路径。

电视画面意义和意味的生成必须要有观众的参与才可以完成,"一千个观众心中有一千个哈姆雷特",不同的观众由于生活背景、文化程度、经历见识等的不同,对相同的电视画面可能会产生不同的理解。比如不同地区的人们对色彩就有不同的理解,中国观众认为红色代表喜庆、兴奋,但西方观众却认为红色代表血腥和暴力。所以在电视画面造型的过程中,需要考虑观众对于画面信息可能的理解,防止误读。这一点在电视新闻和纪录片的拍摄制作中尤其需要注意。

> 电视画面造型在有限空间里塑造出无限的空间效果;电视画面的造型元素主要有景别、景深、角度、构图、光线、色彩、视点,随着画面造型元素的变化,塑造的画面形象以及观看感受不同。

1.3 电视画面的空间和构成

前面提到电视画面具有"构筑影像时空"的特性,电视画面构筑的空间是被"造型"了的空间,这个空间不同于生活中真实存在的空间。影像空间被"画框"分为了"画内空间"和"画外空间"。"画内空间"和"画外空间"的关系,对于影像空间的建构和观众理解电视节目内容具有重要的意义。虽然观众看到的电视画面是一个平面,但是电视画面实际上为观众营造出了一个有深度的幻觉空间。

1.3.1 电视画面的空间

1. 画内空间和画外空间

"画内空间"是观众在画框以内直观看到的电视画面。画内空间不是简单的平面,而是

通过景别、景深、角度、构图、光线、色彩等手段构建起来的影像空间。"画外空间"是指观众依据"画内空间"进行合理联想和想象的空间，"画外空间"在画面内并不展现。"画内空间"和"画外空间"既有联系，又有区别，有时候，编导会利用观众对于画外空间的想象来完成叙事和抒情，如图1-7所示。

在图1-7中，主体人物A的视线并不是看向画面右下方的另外一个人物B，而是看向了位于画框外的另外一个方向，这说明在

图1-7　画内空间和画外空间
（电视剧《宫心计》画面）

画框之外，起码还有另外一个人物C，但是这个人物C并没有出现在画框之内，这就在画框内外之间形成了空间关系。而这个画外空间，是观众依据画内空间所获得的信息进行合理推断和想象出来的。通常这样的场景会通过一系列不同景别、不同角度的镜头组成叙事段落，观众也会在接下来的镜头中获得更多的信息，来对应依据这个画面所得来的对于画外空间的想象和期待。在图1-7这个实例中，接下来的镜头就是通过人物A拍摄人物C的过肩镜头，这和之前观众的想象和期待形成了对应关系。但是在有些影视作品中，创作者可能并不会通过画面对应观众对画外空间的想象，这样会给观众造成一种持续的好奇，这样的手法在一些营造恐怖和探索未知气氛的影视作品中比较常见。

2．头顶空间和脚底空间

在电视节目的拍摄过程中，对于人物的拍摄需要特别注意人物和环境的空间关系。"头顶空间"和"脚底空间"就是其中之一。"头顶空间"是指被拍摄人物在画面中其头顶和画框上边之间的距离；"脚底空间"是指被拍摄人物其脚底和画框下边之间的距离。在拍摄中，画面中的人物如果没有头顶空间或者头顶空间太小，会使画面显得拥挤和局促，如果头顶空间太多，又会使画面的构图失衡，显得画面下部过重。通常情况下，比较合适的头顶空间应该是使被拍摄人物的头部位于画面中左右边框的上黄金分割点的连线上，新闻节目中主播在画面中的位置一般遵循这一构图规则，如图1-8所示。

图1-8　头顶空间（CCTV新闻节目《新闻直播间》画面）

脚底空间需要强调的就是在人物全景画面中,被拍摄人物在画面中切不可"顶天立地",也就是头顶脚底都挨着画框,应该在头顶和脚底都适当留有一定的空间。

3. 鼻前空间和朝向空间

在拍摄人物时,如果被拍摄人物不是正对着镜头,而是望向另外一个方向,如画面的左侧或者右侧,那么在拍摄时就应该注意在画面中人物的鼻前留下一定的空间,避免产生"面壁"的效果。这是因为在这种情况下,需要留有一定的空间让观众觉得画外空间有什么东西,而不是让观众觉得这个人被挡住了去路,如图1-9所示。

图1-9　鼻前空间(CCTV新闻节目《新闻直播间》画面)

同样的道理,在拍摄侧面角度的运动物体时,也应该在运动方向的前面留有一定的朝向空间。如果没有朝向空间,会使画面不平衡,让观众觉得运动的物体被挡住了去路。观众通常关心的是运动物体接下来要去什么地方,而不是已经去过什么地方,而这正是朝向空间需要展示的,如图1-10所示。

图1-10　朝向空间(CCTV新闻节目《焦点访谈》画面)

当然,一般情况下这些需要特别注意的空间问题是在拍摄时需要考虑的,而有些特殊情况,比如拍摄条件所限,或者特殊的影像风格则另当别论。

1.3.2 电视画面的构成元素

电视画面的构成元素一般有主体、陪体、前景、后景、留白等。这些元素并非缺一不可，比如留白就不一定会出现在画面中。在拍摄电视画面的时候，需要考虑构图的均衡和电视画面应有的运动感，综合各方面的因素来决定最终呈现给观众的电视画面。电视画面不是对被拍摄对象的简单记录，而是在被拍摄对象原有基础上的再创造，要使被拍摄对象更加有利于最终画面的形成。

主体、陪体、前景、后景、留白等一起组成了电视画面，它们之间的关系有主次、有一定的章法，不同的构成元素在电视画面中起到不同的作用，而经过精心布局和设计的电视画面能给人带来愉悦感，如图1-11所示。

图1-11 电视画面的构成（CCTV纪录片《敦煌》画面）

1．主体

主体是指画面当中被拍摄的主要对象，是镜头主要思想的表现者，在画面中起到主导作用，也是画面的视觉重点，是电视画面存在的基本条件。主体在画面当中是表达内容的中心，是画面结构的中心，也是画面趣味的中心。主体可以是某一个被拍摄对象，也可以是一组被拍摄对象。主体可以是人，也可以是物。画面主体是反映内容与主题的主要载体。在图1-11中，行走的驼队就是这个画面的主体。

在电视画面中，主体通常通过以下方式来表现：利用位置使主体突出，利用面积使主体突出，利用光线、色调、焦点、对比、角度、长焦镜头、运动等方式来表现主体。

一个画面中主体一般只表现一个，但有时会表现两个或者多个的主体，在每个画面中主体的转换通常有两种方式实现：主体移出画面的同时新的主体进入画面；机器光轴移动，使画面从一个主体移到另一个主体。

2．陪体

陪体是和主体密切相关并构成一定关系的画面构成部分，陪体的目的主要是陪衬、烘托、突出、解释和说明主体。陪体在画面中和主体构成一种特定的关系，辅助主体完成主题思想的表现。陪体在画面中的说明性很强，能够帮助观众理解画面中主体的神情、动作等的内在含义。陪体能够使得画面的信息完整，防止歧义，并且使得构图更加均衡美观。在图1-11中，树木、丘陵等就是陪体。

陪体的处理方法有两种：一种是直接处理，陪体出现在画面内，让观众看到陪体，但需要注意主次分明，陪体所占画面面积要小，所处的位置不重要，可以残缺不全，或者通过色调来进行区别；另外一种是间接处理，将陪体处理在画面之外，但观众能感觉到陪体的存在，但是这需要引导和提示。

3. 前景

前景是指电视画面中,位于主体前方或者靠近镜头的景物、人物。前景能够表现出一定的空间关系和人物关系。前景有时可能是陪体,但在大多数的情况下前景是环境的一部分。前景可以帮助主体表现主题内容,增强画面的表现力度,强化画面的纵深感、层次感、空间感和透视感,均衡构图和美化画面,使构图富于变化。前景还有利于形成对比,烘托气氛。

在很多电视节目中,通常都是使用带有前景的构图来使得画面具有美感。在拍摄前景时,要注意前景和后景在画面中的面积大小应符合"近大远小"的透视关系,也有电视广告创造性地利用这一点,刻意制造出特殊的视错觉,形成出其不意的视觉效果。

一些富有特征的形象也可作为前景,利用这些形象的特征所给人的感受可增强画面的概括力,增加画面的信息量,烘托气氛。另外,前景由于形体大、影调深,因此容易和主体及远景在大小和影调上形成对比,造成距离间隔,增强画面的纵深感。在图1-11中,树木和草丛就是这个画面中的前景。

4. 后景

后景指与前景相对应的,位于主体之后、背景之前的人物或景物。在大多数情况下,电视画面中的后景是环境的组成部分,也有可能是陪体。后景可以形成与主体的特定联系,增加画面表现内容,帮助主体揭示主题,增加画面的空间深度和透视感,使画面呈现出多层立体的造型效果。

与前景类似的,富有特征的形象作为后景,利用这些形象的特征所给人的感受也可增强画面的概括力,增加画面的信息量,烘托气氛。另外,在大多数情况下,前景和后景都处于虚焦状态,这样的处理方法有助于使主体更加明显。

5. 背景

在电视画面构图中背景是可以看见的各层景物中的最后一层,是画面中距离摄像机镜头最远的景物,是环境的重要组成部分。背景可以实现环境表现的功能,丰富画面内容,对主体起烘托的作用,同时也可以增加画面的景物层次,拓展画面的纵深空间,并且能够通过色彩、影调等视觉元素均衡视觉画面构图、美化画面。

背景在画面中的地位是不容忽视与低估的,它在内容上表现为点明主体所在的客观环境、地理位置及时代气息;在表现形式上,则体现为利用色调和空间来衬托主体展现的环境,积极发挥线条和机构的影响。在处理背景时,需要注意,一是要突出主体、深化主题;二是要赋予背景一定的意义;三是形成画面影调及色调的对比;四是利用各种技术和艺术手段,简化环境和背景,去掉那些和主体无关的线条。在图1-11中,画面的背景是驼队后面的山和天空,侧逆光的拍摄使得山最终在画面上形成了剪影效果,与照射在主体驼队上的光和天空形成对比,烘托突出了主体,并且使画面更有层次感。

6. 留白

留白是指电视画面中,除了实体对象以外的起衬托实体作用的其他部分。从另一个角度说,留白也是由单一色调的背景组成,比如天空、沙滩、海水、草地等。留白也可以是实体,但在表达主体时失去了原本的意义,只是用来衬托主体或者陪体,起留白的作用,像大面积的树丛、暗处、群山等。留白主要有衬托主体、产生联想、烘托气氛、产生意境、营造运动空间等作用。

另外,留白有时还会对构图形成特殊的意味,使得构图平衡,富于美感,形成抒情意味和想象空间,如图1-12所示。

图1-12　留白(CCTV纪录片《敦煌》画面)

> 电视画面构筑的空间是被造型了的空间,在画面造型时要注意"画内空间"和"画外空间"、鼻前空间和朝向空间、头顶空间和脚底空间的关系;电视画面的构成元素有主体、陪体、前景、后景、背景、留白等,它们之间的关系要有主次、有章法,不同的构成元素在电视画面中起到不同的作用。

1.4　电视画面的取材要求

1.4.1　信息传达的要求

电视画面是信息传达的载体,电视画面最基本的要求就是要包含和传递有效的信息,这也是电视观众观看电视最根本的原因之一。我们很难想象一个没有信息的电视画面有什么存在的意义。

在电视画面拍摄的过程中,摄像师需要注意自己的镜头将会给观众带来怎样的信息,这个信息是否清晰有效,没有歧义。摄像师需要注意拍摄的画面在"单位面积"和"单位时间"里所含有的信息量。具体表现在电视画面上,就需要注意光色还原是否真实准确,曝光是否合适恰当,焦距焦点是否清晰有效,主体陪体是否关系明确,时空关系是否简明顺畅等。当然,一些刻意追求的艺术效果则另当别论,例如偏色、颠覆性构图等。当前,很多DV作品之所以显得不够精致,其根本原因就是画面信息量过低,剪辑节奏过慢。

对于大多数电视新闻和纪录片都要求画面色彩准确,曝光合适,聚焦正确,构图规范,时空顺畅。而带有感情色彩的电视艺术创作则大多数会在光线、色彩、角度、构图、焦点等方面进行调整,以获得所需要的效果。

信息传达的清晰有效表现在声音方面,就是要在现场同期声的拾取中注意声音音量的控制,使声音音量大小适中,主要声音与背景声音比例适当,避免出现噪声和杂音。声音录

制应在声音发出前就开始,声音结束后才停止,避免出现拾音不全的情况。音响、音乐、语言的关系需要处理恰当,避免喧宾夺主,主次不分。

在电视信号的录制过程中,需要注意信号的连续性和无干扰。在摄像机录制过程、素材拷贝过程中,需要时刻保证视频、音频的完整和有效。

1.4.2 基本技术的要求

在大多数情况下,电视画面的拍摄需要遵循"稳、准、平、匀"的要求。

"稳"是指拍摄中要保持画面稳定,切勿晃动。电视画面不稳、镜头晃动会影响画面内容的表达,破坏观众的欣赏情绪,使眼睛疲劳。利用摄像辅助设备可以最大限度地减小在拍摄过程中的晃动,比如三脚架、斯坦尼康等。在条件允许时,应尽量利用三脚架等摄像辅助设备,或充分利用各种支撑物,如身边的树、电线杆、墙壁等,以保证画面的稳定。有些新闻报道和纪录片由于拍摄条件的限制,没有办法保证画面的稳定,最终造成了画面明显晃动等效果,这种效果现场感强烈,形成了电视画面的纪实风格。而有些电视节目为了追求这种纪实风格,可能会刻意营造出一种晃动不稳定的画面。这属于特殊情况,在大多数的拍摄中,还是需要遵守画面稳定的要求。

"准"一般指落幅要准。当某个运动镜头(比如推)结束时,落幅画面中镜头的焦点、构图应该是正好的。任何落幅之后的构图修正,都会明显地在画面中表现出来,而且落幅后还在修正构图会给观众造成一种模棱两可的印象。"准"这一要领在摄像中是较难掌握的,如推镜头和摇镜头,画面中的构图在不断变化,为了保持构图均衡,常常结合两种技巧,在最适当的时机,推和摇同时结束,落幅应当是最佳构图。

"平"是指所摄画面中的地平线一定要平。寻像器中看到的景物图形应横平竖直,以寻像器的边框为准来衡量。画面中的水平线与寻像器的横边平行,垂直线与寻像器的竖边平行。如果线条歪斜了,将会使观众产生某些错觉。大多数三脚架上都带有水平仪,可帮助摄像师校准水平。在每一次拍摄前,都需要确保摄像机水平正确。

"匀"是指运动镜头的速率要匀,不能忽快忽慢,无论是推、拉、摇、移还是其他技巧,都应当匀速进行。镜头的起、落应缓慢,不能太快,中间必须是匀速的。尤其是要避免在镜头运动的过程中出现停顿的现象。

1.4.3 美学原则的要求

电视画面是视觉艺术,观众观看电视画面的过程也是审美的过程,这就要求电视画面的拍摄过程需要遵循基本的美学原则。画面美是靠画面的构图和光影造型来完成的,画面美具有艺术价值和美学价值,实现这种价值主要依靠画面构成美的形式。构图是画面之所以能够被看的基础,构图为观众构建了一个简单、易懂的组织形式,使观众获得了最佳的审美效果。同时,画面的构图也是摄像师有目的、有组织的设计活动。

在电视画面拍摄中,需要注意构图和色彩、光线、角度、焦距等的关系,需要处理好点、线、面的关系,还需要处理好主体、陪体、前景、后景、留白等各元素的关系。在大多数电视节目拍摄过程中,电视画面构图都需要遵循"黄金分割点"原则,使得画面构图富有形式感、节

奏感和空间感。

同时，摄像师在拍摄的过程中，应该时刻明白自己拍摄的作品最终呈现出来的样子，这就需要摄像师在拍摄过程中，兼顾到不同景别、不同角度、不同运动形式的镜头以及不同运动速度的镜头，只有在前期拍摄的过程中采集到形式多样丰富的镜头，后期剪辑时才会有更大的创作空间，才会使最终拍摄出来的影片富有变化和更多的美感。

> 电视画面的取材要能准确有效地传达信息，画面的拍摄要做到"稳、平、准、匀"，画面拍摄要遵循基本的美学原则，为后期剪辑留出较大的创作空间。

习题

1. 简述电视画面的特性。
2. 如何理解电视画面空间的无限性？
3. 简述电视画面构成要素的作用。

第 2 章 摄像机应用基础

 学习目标

1. 了解摄像机的几种常见分类方式。
2. 了解主流摄像机的组成。
3. 掌握摄像机的调试方法。
4. 熟悉摄像机的基本附件及其使用。

 知识导航

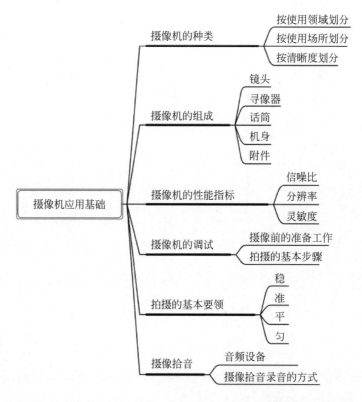

自从 1839 年诞生了世界上第一台照相机开始,重现影像的技术和装备开始走进大众视野。此后,照相机接连更新换代的同时,电影机和摄像机也相继出现。在过去很长一段时间内,上述 3 种设备的发展相对独立,形成了各自的

技术路线和工作模式。照相机用于拍照，工作于平面摄影领域，其捕获的单幅影像最终以实体冲印的照片为重现介质；电影机指电影摄像机，工作于电影工业领域，其捕获的连续影像（每秒 24 张）最终以荧幕为重现介质；摄像机指电视摄像机，其工作于电视领域，其捕获的连续影像（每秒 25 帧）最终以电视机为重现介质。照相机和电影机捕获的影像都存储在胶片上，与之不同的是电视摄像机基于电子扫描技术，影像以磁形式存储于磁带中。照相机、电影机和摄像机均为影像捕获设备，因其服务领域和工作模式不同，导致三者发展方向各异。

进入 21 世纪后，高速发展的数字技术被广泛应用于影像领域，使得照相机、电影机和摄像机在数字化方面趋于统一。数码相机取代了传统的光学相机，电影机和摄像机也全面数字化。主要表现在三者的光电转换器件统一为 CMOS，存储影像的介质也由硬盘取代了胶片和磁带，重现影像的介质也统一为数字化显示装置。尽管它们在数字化上趋于统一，在功能定位上除了相机有所拓展之外，摄像机和电影机仍然沿袭了前期的路线。

数码单反相机朝无反相机发展，功能也不止包括照相，为后期制作留有空间（RAW 格式无损图像）的同时，还兼顾了视频拍摄。部分旗舰级产品加入了 AI 功能，可实现更快、更准的自动对焦跟焦，视频画质甚至达到了广播级标准（彩色取样比为 4∶2∶2，色深为 10 位）。体积减小的同时，功能得到了拓展，实现了对图片和短视频的"通吃"。除了服务于图片摄影外，还拓展到了旅拍、短视频拍摄领域。

传统胶片电影机发展到现在的数字电影机，相比之下，用数字电影机拍摄不仅可节约巨额的胶片成本，而且更便于拍摄的内容与数字特效的结合，为电影艺术的发展创造了条件。同时，受传统电影工业的影响，数字电影机在构造和高画质等方面，仍然延续了传统胶片电影机的路线，因此与当下普通视频拍摄设备有着很大差别。目前，主流数字电影机的成像器件的 CMOS 普遍采用 S35 规格，延续了前期主流电影机的 S35 胶片尺寸，以便兼容 S35 胶片机庞大的镜头群，同时获得与胶片画面相同的景深。继承了胶片机的光学结构设计，数字电影机多以方便拆卸的定焦镜头为主，不仅可获得最大光圈，画面锐度也能得到很好地表现。定焦镜头的设计，就需要电影机在片场频繁更换镜头，根据所摄主体变化实现灵活跟焦等。因此，一般都会给摄像师配备多名助理（跟焦员、大助、二助等），协助摄像师工作。数字电影机为了追求胶片的画质，在清晰度方面不断获得突破。目前推出的机型普遍实现了原生 4K（3840×2160 像素）的分辨率，多个厂家已推出其 8K（7680×4320 像素）分辨率的机型。数字电影机可通过不断提升的动态范围来呈现胶片对画面细节的优异表现。目前推出的数字电影机型普遍已达到 15 挡以上，如 2022 年发布的 ARRI ALEXA 35 的动态范围达到了 17 挡，对画面亮部和暗部细节均能很好地表现。此外，色彩作为电影艺术的造型元素之一，是画面表现的重要内容。目前数字电影色彩创作，是基于数字电影机在重现色彩细节的基础上（数字电影机的色彩取样普遍可达到 4∶4∶4，位深普遍能达到 12 位以上），通过后期的调色环节来实现。为此，数字电影机普遍的做法是开发出便于色彩创作的无损视频数据格式——RAW（俗称"肉"格式），对原始色彩的高精度、无损操作，达到重构电影画面色彩的目的。回顾数字电影机的发展脉络，不难发现，只要有利于电影画质的技术和做法，就能被数字电影机所采用。在"出身"于胶片的电影拍摄中，更高画质一直都是数字电影机的目标。

与电影机参与艺术创作所不同的是，电视摄像机充当了重现生活场景的工具。电视上

每天播出的大量新闻、专题等非虚构节目,都是摄像机重现新闻现场原貌的结果。新闻事件稍纵即逝,不像电影画面可以去反复摆拍。这就要求摄像师在既定时间内,完成对新闻画面的"抓拍"。抓拍对机动性和灵活性的特殊要求,决定摄像机只能由一名摄像师操作。因此,广播级摄像机在镜头设计上不同于电影机的定焦镜头,而是采用带电动马达的变焦镜头,可实现快速变焦操作。同样,自动对焦、自动光圈、自动白平衡、自动增益等,甚至一键全自动调整,一般都作为摄像机的标配。另外,拾音装置也是摄像机的标配,用于录制同期声,并且音质高于电影机身附带的录音装置。除用于广播的音质本身就有较高要求外,电影的录音设备通常是独立于摄像机单独工作的,录音工作由专人录音师负责完成,电影机身内的录音装置所录音频仅当作参考音来使用。目前,广播级数字摄像机通常采用三片 $\frac{2}{3}$ in CMOS 成像器,其中的"三"则是对早期"三管式"广播级摄像机光学系统设计思路的继承。$\frac{2}{3}$ in 成像器规格也和早期摄像管时代以及后来的 CCD 摄像机构造有关。20 世纪电视广播刚兴起时,传统摄像机成像器采用超正析摄像管,其靶面直径达到了 3in,甚至 4.5in 的也有。加之当时的电路大量依赖电子管,导致摄像机庞大且笨重,只能在演播室内使用。直到后来半导体摄像管出现,在综合考虑清晰度、灵敏度、信噪比、成本等因素的基础上,成像器直径变得更小,摄像机才得以实现小型化、轻量化。在摄像管时代定义的 1in、$\frac{2}{3}$ in、$\frac{1}{2}$ in、$\frac{1}{3}$ in、$\frac{1}{4}$ in 等一系列规格,也一直沿用至今。成像器件尺寸小的另外一个优势,能使所拍画面获得较大景深。大景深画面降低了对焦的难度,对摄像师操控机子更加有利。

在画质方面,摄像机与追求极端画质的电影机则有所不同,要求画面清晰,色彩自然即可。首先,摄像机的目标是重现生活场景原貌,清晰的画面,自然的色彩,足以让观众感受到身临其境,就已经达到了目的。在色彩表现方面,广播级摄像机的色彩标准,即色彩取样比需达到 4∶2∶2,高清的色深为 8 位,BT.709 SDR 色域,4K 超高清,色深为 10 位,BT.2020 HDR 色域。通常即拍即用,无须后期调色,不需要无损的 RAW 格式。其次,电视画面与电影画面的显示终端也不相同,主要表现在显示尺寸和显示环境两个方面。电影荧幕少则几十平方米,大则几百平方米,画面被放大后观众更容易观察到细节部分,因此对画质要求很高。相比之下,电视机的屏幕面积要小得多。就拿 20 世纪 80 年代的家用电视机来说,绝大部分家庭多以 14 寸为主。可想而知,观众看到的绝大部分景物都是缩小版的,即便再大分辨率的画面也没有用武之地。当然,目前电视机屏幕尺寸普遍要大很多。近年来,市面上出现了 120in、15in 的超大屏幕电视,但这样的尺寸相比于电影屏幕仍然微不足道。即便如此,与电视屏幕增加对应的是,屏幕分辨率也由高清(1920×1080 像素)增至 4K(3840×2160 像素),广播级摄像机的分辨率也增至 4K。4K 意味着更大的分辨率、更广的色域和更大的动态范围。截至 2021 年年底,全国高清电视频道共有 985 个,4K 超高清电视频道 8 个、8K 超高清(7680×4320 像素)电视频道 1 个,中央广播电视总台和 25 家省级台电视频道基本实现高清化。当前,广播级数字摄像机已经全面 4K 化,市面上琳琅满目的 4K 电视机,足以表明广播电视系统距离全面 4K 超高清时代已为期不远了。在显示环境方面,影院的暗环境适合呈现画面细微的色彩过渡、细微的亮度层次。而电视机多以明亮的家庭环境为主,呈现画面色彩和亮度的细节受到局限。因此,摄像机若要追求电影级的画质,不但不

切合实际,而且没有太大的意义,其所推崇的高画质,只是一个相对概念。

以上内容是从视频拍摄设备的服务领域、功能定位、构造设计及画质特点方面进行了梳理和比较,旨在使读者能深入理解电视系统及电视摄像机。需要明确的是,摄像机是电视节目制作系统的重要组成部分,是电视节目制作的基础设备,它的性能和规格影响着整个电视节目制作的硬件系统。尤其在视频录制设备普及的今天,系统认识摄像机的类别,了解摄像机的组成、性能指标及调试方法等,对于学习电视节目制作来说是非常必要的。

2.1 摄像机的种类

摄像机按照不同的分类标准,可分为多种类型的摄像机。

2.1.1 按使用领域划分

1. 广播级摄像机

广播级摄像机主要用于广播电视系统领域,符合广播电视系标准。色彩取样比需达到 4∶2∶2,高清的色深为 8 位,BT.709 SDR 色域,4K 超高清,色深为 10 位,BT.2020 HDR 色域。这类摄像机通常技术指标优、图像质量高、性能稳定、体积大、重量重、价格昂贵。

2. 专业级摄像机

专业级摄像机主要用于教育、工业、医疗、交通等非广播领域。色彩取样比需达到 4∶2∶0,相对于广播级摄像机来说,此类摄像机通常体积小、重量轻、价格较低廉,图像质量也不如广播级摄像机。

2.1.2 按使用场所划分

1. 台式摄像机

台式摄像机一般用于演播室,多为广播级讯道摄像机,其附件多、体积较大且重量重。如 Sony HDC-F5500,采用 Super 35mm 4K CMOS 成像器,带全域快门,内置 8 挡滤色片。不带变焦镜头、寻像器和电池情况下,仅机身重量就达到了 5.25kg。

2. 便携式摄像机

便携式摄像机相对于台式摄像机来说,体积小、重量轻、便于携带,适合外出新闻采访。如 Sony PXW-Z280V,采用 $\frac{1}{2}$ in Exmor R 3 CMOS 成像器,整机重量约 3.0kg(含镜头遮光罩、眼罩、BP-U35 电池、1 块 S×S 存储卡)。

2.1.3 按清晰度划分

1. 标准清晰度摄像机

标准清晰度摄像机简称标清摄像机,主要用于标准清晰度电视系统的摄像机。其分辨率为 720×576 像素,成像器件像素数为 40 多万。目前市面上的标清摄像机,多为兼容其所服务的标清制式而存在,主流摄像机都已实现了高清化。

2. 高清晰度摄像机

高清晰度摄像机简称高清摄像机,主要用于高清晰度电视系统的摄像机。其分辨率为 1920×1080 像素,成像器件的像素数达到 200 多万,色深为 8 位,BT.709 SDR 色域。在分辨率方面,相对于标清来说,其高清图像面积增大了 4 倍。

3. 4K 超高清摄像机

4K 超高清摄像机简称 4K 摄像机,主要用于 4K 高清电视系统的摄像机。其分辨率为 3840×2160 像素,成像器件像素数达到了 800 多万。4K 超高清摄像机色深为 10 位,BT.2020 HDR 色域。可获得更宽的色域和更大的动态范围,表现画面细节的能力更强。

除 4K 摄像机外,目前部分厂商还推出了 8K 等更高清晰度的设备。由于 8K 摄像机所拍画面还要配合后期制作系统、播放系统,才能广播到电视机终端,完成图像的重现。因此,目前这些设备多用于特定内容的拍摄,距离普及还需要很长时间。

摄像机分类的目的是使用户对摄像机有基本的认识和定位,以便区分不同的摄像机的性能指标、使用领域和用途。以上也只是简单的划分,不同种类摄像机并没有严格的界限。如 SONY 公司的 PXW-Z280V 不仅是便携式摄像机,同时也是高清摄像机,还是广播级摄像机。

在选购摄像机的时,可根据具体的需求,对摄像机进行分类筛选,然后再选择机型。值得注意的是,目前广播级电视摄像机已经实现了 4K 超高清,迈入了 4K 时代。

2.2 摄像机的组成

无论是哪一类摄像机,其工作目的都是将景物反射的光影通过摄像器件转换为可记录的电信号,经处理后以一定的形式记录在存储卡中。从这个意义上来说,摄像机是一个光电转换的设备。广播级摄像机(通常为 3 CMOS)的工作原理可简单描述为:景物反射的彩色光线经镜头汇聚进入分光棱镜,分解为 3 幅单色光像 R、G、B,然后分别成像在 3 个 CMOS 上,完成光电转换,并经过视频通道进行校正、处理、编码后记录在存储卡中。

摄像机种类繁多,应用领域广泛,性能指标各异,但相同的工作原理决定了其一致的组成。从摄像机结构上来看,主要由镜头、寻像器、话筒、机身和附件 5 部分组成,如图 2-1 所示。

(a) 左侧平视图　　　　(b) 右侧平视图　　　　(c) 机身前侧图

图 2-1　摄像机外观图

2.2.1　镜头

摄像机的镜头部分主要由变焦镜头、光圈、分色(光)棱镜和各种滤色片组成。变焦镜头的作用是将所拍摄的景物成像于摄像器件上。滤色片包括中性滤色片、色温滤色片和彩色校正滤色片等，其作用是使进入各摄像管彩色光的强度及光谱特性符合电视系统的要求。分色棱镜(或分色镜)的作用是将景物的入射光分解成红(R)、绿(G)、蓝(B)三幅单色图像，分别传送到R、G、B三个摄像器件上。

1. 变焦镜头

变焦镜头是可变焦距镜头的简称。变焦镜头由多个透镜组成，能在一定范围内改变镜头的焦距。最简单的变焦镜头是由两片凸透镜组成的，根据透镜成像原理可知，只要改变两透镜的相对位置，就可以改变焦距，从而实现变焦成像的目的。

变焦镜头的最长焦距与最短焦距的比值称为变焦比率或变焦比。变焦比是描述镜头变焦能力的大小物理量，因此变焦镜头通常用其变焦比标示。例如，10×25型变焦镜头，指该镜头最短焦距为25mm，最长焦距为最短焦距的10倍，即最长焦距是250mm。

变焦镜头有手动和电动两种变焦方式。手动变焦是指通过操纵变焦杆即可实现变焦的方式。电动变焦指通过操纵附在镜头上的电动机完成变焦的方式。使用电动变焦时揿动电动变焦按钮，电动机则做正向或反向旋转，使镜头内部的变焦组镜片改变相对位置从而实现变焦。相比之下，手动变焦通常使用在有快速变焦要求的场合，操纵变焦杆的速度即是镜头变焦的速度。电动变焦因镜头变焦受马达的控制，可使变焦过程更加平稳，通常用于拍摄推拉镜头和不要求快速变焦的场合。电动变焦的速度由按下电动变焦杆的幅度决定，轻按电动变焦杆即进行慢速变焦，以较大幅度按下变焦杆即进行较快速度变焦。

2. 光圈

光圈是控制通过镜头光线多少的机械装置，是摄像机光学系统中专门设计的一个可以改变其中央通光孔径大小的孔径光阑。它一般由一组光圈叶片构成，该组光圈叶片共同形成一个通光孔，通光孔与镜头主轴垂直，其中心位于主轴上。调节镜头光圈调节环，可以改变通光孔直径的大小，从而达到控制镜头光通量的目的，所以光圈又称为可变光阑。

光圈的主要作用是控制镜头通光量的大小。假设光圈的有效孔径为d，镜头实际的有效孔径为D。由于光线折射的关系，D比d大。D与焦距f之比定义为相对孔径A，即

$$A = Df$$

一般用相对孔径的倒数F来表示镜头光圈的大小，即

$$F = 1A = fD$$

F值一般称为光圈指数,它被标注在镜头的光圈调节环上,主要有1.4、2、2.8、4、5.6、8、11、16、22等序列值。每两个相邻数值中,后一数值是前一数值的2倍。由于像面照度与光圈指数的平方成反比,所以光圈每变化一挡,像面亮度就变化一倍。F值越小,表示光圈越大,透光能力越强,到达感光器件的光通量就越大。

3. ND滤镜

当摄像机在强光下工作时,需要阻挡多余的光线进入镜头。此时会考虑到减小光圈孔径,但光圈孔径的变化会影响到画面景深的变化。有时为了达到一定艺术效果,需要浅景深的情况下,就不允许减少光圈,这时就需要通过其他方式减少进光量。提高快门速度同样可以达到控制曝光的目的,但高速快门又会使画面运动元素产生卡顿感,这在大多数情况下是不被允许的。这时就需要额外的减光装置,即ND滤镜,也叫灰片。由于ND滤镜可过滤一定量的光线,将其加入进光路可起到控制光通量的目的,从而在不影响其他画面效果的同时,有效地实现控制曝光量的目的。一般设置在分光棱镜前面,减少光通量的同时不影响入射光的色温,因此也称为中性滤色片。ND滤镜常用的透光率有Clear、1/8、1/64、1/128等挡位(通过FILTER旋钮选择其中一挡即可),分别表示不使用ND滤镜、透过1/8的光线、透过1/64的光线、透过1/128的光线。

4. 分色棱镜

在3CMOS摄像机中,光束在到达成像器件之前,先要经过分色棱镜。分色棱镜如图2-2所示,它由3部分黏合组成,在Mr和Mb面上分别涂上不同厚度的干涉膜。当光线F投射到Mr面上时,能把红光R反射而让其他光透过。反射出来的红光投射到界面(1)上,因入射角较小,超过临界角而发生反射,于是R光经Fr射入R成像器件。透过Mr面上的光到达Fb面时能把蓝光B反射出来,而让余下的G光透过,反射出来的B光在界面(2)上全反射后,穿过Fb到达B成像器件。透过的G光经(C)部分穿过Fg到达G成像器件。光线在介质中所走的路程与介质折射率的乘积称为光程,R、G、B三路光程应严格一致。

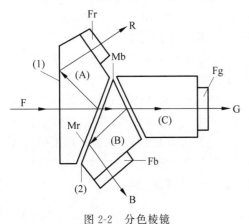

图2-2 分色棱镜

2.2.2 寻像器

寻像器实际上是一个小型的黑白或彩色监视器,其显示尺寸为3.5~7.4in,如图2-3所示。便携式摄像机通常使用8.8cm(约3.5in)的寻像器,演播室或EFP摄像机往往选用4~7.4in寻像器,并将寻像器安装在摄像机顶部。寻像器由电路及显示屏组成,不属于光学器件,其工作原理与普通监视器相似。寻像器的主要作用有:

(1)在拍摄前可作为取景器。

(2) 在拍摄中可作为监视器。
(3) 在拍摄后可作为回放素材的监视器。
(4) 显示摄像机的工作状态参数或警告等信息。

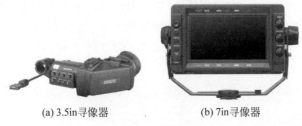

(a) 3.5in 寻像器　　　　(b) 7in 寻像器

图 2-3　寻像器

专业级和广播级摄像机的寻像器通常都设计为黑白、彩色两种显示方式。使用彩色寻像器更加直观地查看画面取景、构图、聚焦、曝光等状态,但由于人眼对黑白图像细节的敏感度更高,在对画质要求较高的拍摄场合也可切换到黑白显示方式。

2.2.3　话筒

话筒能将声波变成音频电信号,用于拍摄时拾取现场声音。话筒一般带有敏感度选择开关,有的还带有全向拾音、单指向拾音、超指向拾音开关。摄像机除了机内话筒外,还设有外接话筒插口。为了在摄像机拍摄图像时能同时拾取声音,一些较小的摄像机把话筒内装在机身头部。而广播级摄像机往往在机身顶部设有话筒支架,专门用来安装话筒。机身上有话筒线插口,连接后可把话筒拾取的声音信号送入摄像机内记录。

为获得较高的灵敏度和较宽的频率特性,广播级摄像机的话筒一般选用电容话筒,其电源由摄像机电源通过话筒线提供。有些话筒带有频率特性选择开关,可根据不同的内容来选择相应的工作状态。频率特性开关有 3 挡：M、V1、V2。开关处于 M 挡,表示话筒工作频率较宽,用于录制音乐;开关处于 V1、V2 挡,表示话筒工作频率收窄,用于录制人声,这时低频信号衰减,突出中频,使声音更清晰。相比之下,V2 挡的低频信号衰减更多。另外,话筒输出电平开关有 $-60\mathrm{dB}$ 和 $-20\mathrm{dB}$ 两种,$-20\mathrm{dB}$ 输出电平较高,适合话筒电缆和摄像电缆较长尺寸时使用,可将因电缆较长而损失的部分考虑在内。

2.2.4　机身

机身是摄像机的主体,由成像器件、视频处理系统、存储装置、功能开关与调整面板、输出接口等构成,如图 2-4 所示。

1. 成像器件

成像器件主要完成光电转换任务,其性能指标决定着摄像机图像信号的质量,是摄像机的核心器件。在数字摄像机发展的过程中,不得不提及的是

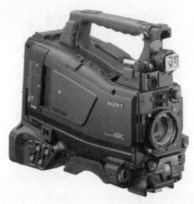

图 2-4　Sony PXW-Z750 摄录一体机机身

金属互补氧化物半导体（Complementary Metal Oxide Semiconductor，CMOS）器件和电荷耦合器件（Charge-Coupled Device，CCD）。摄像机从模拟时代步入数字时代伊始，CCD在摄像机中广泛应用。CCD优点包括画面均匀性好、灵敏度高、几何失真小、重合精度高、惰性小、抗强光照射、耐冲击抗振动、小而轻以及寿命长等。虽然人们对CMOS成像特性的认识要更早，但一直到近几年，对CMOS的开发才有了突破性的进展，使得CMOS逐步走进广播级摄像机和数字电影机中。相对CCD而言，CMOS具有结构更加简单、集成性更高、动态范围更宽、速度快、功耗低、性价比高等特点。目前CMOS已是单反、广播级摄像机、电影的首选成像器件，全面替代了CCD成像器。

2. 视频处理系统

视频信号处理系统的主要作用是对摄像器件输出的图像信号（很微弱）进行预放大（一般放大到0.7V），然后对三基色图像信号进行各种校正、补偿处理。主要包括输入信号放大、增益选择与控制、黑斑校正、彩色校正、γ校正、轮廓校正、基准电平稳定、混消隐、黑电平控制及黑白切割等各级电路，上述电路统称为视频处理电路。经过加工处理的红、绿、蓝三基色信号进入彩色编码器，或被编码成视音频文件传送至存储卡，或被编码变换到包含亮度信号和色度信号的视频信号输出。

3. 存储装置

存储装置是摄像机将所拍摄的视音频信息，经编码器完成特定算法的编码后，存储在某种介质中，可供后期查看、传输、编辑使用的装置。摄像机进入数字化后，两类存储装置共存了较长时间。一类是用于记录视频内容的传统录像带（延续了模拟时代摄像机的记录方式），录像带即视频磁带，使用时将空白磁带装入机身中的带仓中即可。录像磁带由于技术成熟，一直作为主流产品被广泛应用；另一类是摄像机数字化后才发展起来的，且应用广泛的高速存储卡（或SSD硬盘）等新型记录媒体。使用时将存储卡插入机身卡槽以内录方式记录，或者将硬盘插入外录硬盘盒并接入摄像机输出口，以外录方式记录。由于采用存储卡（或SSD硬盘）等存储方式可在后期向编辑系统便捷地传输数据，从而给后期编辑带来了极大的方便。需要说明的是，目前市面上广播电视摄像机的存储介质，均设计为传输、存储、回放便捷的存储卡（或SSD硬盘）形式，画面和音频信息以视频文件的形式直接存储其中。

4. 功能开关与调整面板

用户通过调整功能开关对摄像机的参数进行设置，从而使摄像机在不同的拍摄环境下发挥出最佳性能。如自动跟踪白平衡（Auto Tracking White balance，ATW）功能可使摄像机在拍摄过程中，根据环境光源色温的变化自动调整摄像机白平衡。

调整面板中集成了摄像机的状态参数和部分不常用的功能。如时间码显示方式、音频电平显示选择等。

除此之外，摄像机还能通过MENU功能键来对部分按键进行定制。如通过MENU功能键可对超级增益的3个挡H、M、L分别指定不同的增益值；如通过MENU可设置升、降格拍摄给指定的按键，操作时可直接通过按键实现相应的功能。

5．输出接口

通过输出接口，摄像机将所拍摄到的视音频信号传至监视器监看或输出到外部记录媒体进行记录。广播级摄像机的输出接口有视频接口和音频接口，如输出视音频的 BNG 口、HDMI 口，输出音频的 XLR 接口（俗称卡侬接口）。

2.2.5 附件

附件是摄像机工作时必不可少的器件，或实现某些特定功能需要的装置。其中必不可少的附件有存储卡、交流（AC）适配器、可充电电池、话筒、遥控器、防雨罩、支撑装置。通常摄像机随机带的标准附件类型及数量，并不统一，大多附件需另购。

1．电源系统

摄像机所用的直流电源均为封闭型蓄电池，这种完全封闭式的蓄电池，避免了漏液及逸出气体等问题，使用起来安全性高。目前摄像机普遍采用镍镉或锂离子可充电电池，免除了使用交流电源时受电源连接线的限制，机位设置更加机动灵活。特别在野外拍摄时，充电电池更是必备的移动电源。电池的连续使用时间取决于电池本身的容量，电池容量以安时$(A \cdot h)$为单位，它等于耗电电流与使用时间的乘积。电池的使用与保养均有一定的要求，具体请参照摄像机使用手册的内容。另外，一般摄像机还提供交流电源适配器，在室内使用摄像机时，可以用交流电源来供应电力。

2．遥控器

遥控器分有线遥控和无线遥控。有线遥控一般随机附带，遥控线接口对应摄像机的相应遥控接口，多以手柄形式安装在三脚架上，不同品牌脚架的手柄接口不一样。无线遥控器是指红外线遥控器，与电视遥控器工作原理类似，均是直线传播，有效距离基本都能达到 10m 以上。通过遥控器可对摄像机进行变焦、录制操作，当摄像机处在回放状态下可进行播放控制。使用时需要将其对准摄像机前部的红外接收装置，操作相应的按键即可。现在许多机型还可通过手机与其通信，使用手机链接后，便可对摄像机进行遥控操作。

遥控器的使用避免了人体接触摄像机带来的画面抖动，保证了拍摄质量，同时还可以使自拍变得更方便。

3．支撑装置

在拍摄过程中，经常要求摄像机机位要固定不动，并可以平稳地旋转和移动，而我们用手持或肩扛方式不可避免地会产生晃动，从而影响拍摄的质量，这就需要用到支撑装置。摄像机的支撑装置包括三脚架连接器、云台、三脚架等。

三脚架连接器又叫摄像机托板，是摄像机和云台之间的连接板，板上有沟槽和自动锁定装置。一般在云台上有一个固定的螺钉，连接板通过螺钉固定到云台上，摄像机通过托板就可与云台锁定在一起。选择三脚架连接器时必须与所用的摄像机底部结构和尺寸相配，不同的云台要选用与之匹配的连接器。

云台是使摄像机能够进行平摇和俯仰两种基本拍摄的装置,它的水平与垂直两个方向均可分别锁定,在它的一侧或两侧装置摇把,供摄像人员控制摄像机的运动。摄像机进行匀速地摇摄或俯仰拍摄,要靠云台的良好阻尼特性。摄像云台一般靠"摩擦""液压"等方式产生阻尼。

摩擦云台的工作原理是利用注油产生摩擦阻尼,以消除摄像机摇动或俯仰时产生的不平稳动作;而液压云台是利用密封在储液室里的液体压力增加阻尼。液压云台上往往装有特制的球体,在不调整支架的高度时,也能在一定范围内使摄像机保持水平。

摩擦云台结构简单,价格较低,由摩擦云台构成的支撑设备重量轻,适用于一般的外景拍摄。液压云台结构稍复杂,价格较高,效果比摩擦云台要好。

三脚架是稳定、牢固地支撑云台的装置。三脚架的材料有不锈钢管、铝合金、镁铝合金、碳纤维等多种。为了便于工作,要求三脚架要有足够的高度调节范围;无论在粗糙不平的地面还是在光滑的地面均能保证摄像机稳固和平衡;同时要求拆装或折叠方便,并能迅速地架设投入使用。在演播室和现场节目制作中用的三脚架,还要有配套的滑行架,使摄像机可前后左右任意移动。同时,滑行架的轮子还应有固定装置,需要时可使摄像机固定不动。

摄像机种类繁多,性能指标各异,但摄像机主要由镜头、录像器、话筒、机身和附件5部分组成。摄像师要清楚了解摄像机的构造,掌握摄像机的感光原理,拍摄出具有艺术造型功能的镜头。

 ## 2.3 摄像机的性能指标

2.3.1 信噪比

信噪比指的是有用信号电压与噪声电压的比值,通常用符号S/N来表示。一般情况下,信号电压远高于噪声电压,比值非常大。因此,实际计算摄像机信噪比的大小通常都是对两者电压的比值取以10为底的对数再乘以系数20得到的数值,单位是分贝(dB)。

信噪比的大小直接影响到了画面的质量。如当摄像机摄取较亮场景时,监视器显示的画面通常比较明快,画面内层次较分明,观察者不易看出画面中的干扰噪点。而当摄像机摄取较暗的场景时,监视器显示的画面就比较昏暗,画面内对比度较低,观察者此时很容易看到画面中雪花状的干扰噪点。干扰噪点的强弱(也即干扰噪点对画面的影响程度)与摄像机信噪比指标的高低有直接关系。即摄像机的信噪比越高,干扰噪点对画面的影响就越小,画质就越好;反之摄像机的信噪比越低,干扰噪点对画面的影响就越大,画质越差。

目前,随着高质量成像器件的开发和应用,各生产厂家生产的摄像机的信噪比也在逐步提高。作为广播用摄像机,各生产厂家一般均以60dB的信噪比作为其标准值。信噪比越高,画面越干净,图像质量越高。

2.3.2 分辨率

摄像机的分辨率指的是该摄像机成像器的有效像素数。对于同一幅画面,表征它的像

素数多,说明成像器分辨图像细节的能力就越强,画面看上去就越清晰。对于广播电视画面来说,表征它的像素均需依照画面范围排列,即布满 16∶9 的矩形画幅。因此,分辨率通常以画幅"水平方向的像素数"×"垂直方向的像素数"来表示。如高清摄像机的分辨率为 1920×1080 像素,意思是该摄像机能把一幅画面在水平方向上表征成 1920 个像素,在垂直方向上表征成 1080 个像素。显然,超高清 4K 摄像机 3840×2160 像素的分辨率要远大于高清摄像机的分辨率,也就是说 4K 摄像机对画面细节的分辨能力更强,画面看上去更清晰。

摄像机的分辨率大小与成像器像素数的多少有关。一般来说,像素数越多,分辨率越高,但像素数的增加会受到制作工艺的限制。对于广播级摄像机而言,在 2/3in CMOS 尺寸不变的情况下,将其分辨率由高清升级为超高清 4K,意味着 4K CMOS 的制作工艺和难度大为增加,因此与之分辨率一同上升的还有摄像机的造价。

2.3.3 灵敏度

摄像机进行光电转换的灵敏程度简称为灵敏度。显然,灵敏度高表示摄像器件对光线微弱的变化敏感,能将这种变化明显地反映在变化的电流中;反之,灵敏度低表示摄像器件对光线微弱的变化不敏感,并不能将这种变化明显地反映在变化的电流中。

灵敏度通常用一定测量条件下,摄像机达到额定输出时所需的光圈数来表示。在这里,测量条件一般是指摄像机拍摄色温为 3200K、照度为 2000lx、反射系数为 89.9% 的灰度卡且关闭电子快门的标准情况,额定输出电平是指在波形监视器上得到幅度为 100%(即 $0.7V_{p-p}$)的视频信号。例如,某摄像机的灵敏度为 2000lx(3200K,89.9%)、F13(2160/50p),其中 2000lx(3200K,89.9%)是指测量条件,F13(2160/50p)是指摄像机在拍摄 4K 画面帧率为 50 的情况下,灵敏度是 F13。显然,F 值越大,灵敏度越高,反之,灵敏度越低。如 Sony 的 PXW-Z580 摄像机灵敏度标注为 2000lx、反射率 89.9%、F11(3840×2160/50p)。松下的 AK-UC3300MC 摄像机灵敏度标注为 F7(50P)2000lx,3200K,89.9%。这表示摄像机关掉电子快门后拍摄某一标准景物(如 3200K、2000lx、89.9% 的反射率或透过率),为使摄像机有 $0.7V_{p-p}$ 的视频信号输出,PXW-Z580 摄像机的光圈应置在 F11,AK-UC3300MC 摄像机的光圈应置在 F7。

与摄像机灵敏度密切相关的另一个量化指标是最低照度。一般来说,摄像机的灵敏度越高,最低照度越小。最低照度除与灵敏度有关外,还与最小光圈数、最大增益等因素有关。因此,最低照度在一定程度上仅表示摄像机对低照度环境的适应能力。需要指出的是,在最低照度环境下拍摄的画面噪声大、信号弱、景深浅,实际使用价值不大。用光圈值表征摄像机的灵敏度时,同一景物,光圈值 F 越大,说明光圈开得越小,摄像机的灵敏度越高。而用最低照度值表征摄像机的灵敏度时,在同样的条件下,最低照度值越小,摄像机的灵敏度越高。显然,灵敏度的实质是对光电转换效率高低的度量。

CMOS 摄像机为提高灵敏度,有些厂家开发出了大尺寸 CMOS,以聚集更多光线的方式提高灵敏度。早在 2018 年佳能就推出了号称世界最大的高灵敏度 CMOS 图像传感器,这款 CMOS 是在直径为 12 英寸的圆形硅晶片上所能制作出 CMOS 的最大尺寸,其面积为普通 35mm 全画幅传感器的 40 倍左右。该传感器能够帮助确认极其微弱且迄今为止只有

理论上存在的流星,这让它能够被应用于天文领域,帮助人类增进对流星可能对地球上生命发展所产生影响的理解。遗憾的是,其在摄像机领域没有利用价值,大尺寸传感器技术早在摄像管年代就被摄像机所淘汰了。目前,相对可行的做法是采用全域快门。如 Sony 推出的广播级摄录一体机 Z750,采用全域快门,在提高灵敏度的同时,可有效消除闪光带和"果冻"失真。

在摄像机性能指标中,通常还有几何失真和重合误差,但在 CMOS 摄像机中,几何失真极小,用测量仪器难以检测,CMOS 摄像机中的重合误差也较小。因此,上面只提到了信噪比、分辨率和灵敏度三大技术指标。

信噪比、分辨率、灵敏度是摄像机的三大技术性能指标,是控制画面质量的重要因素,掌握好摄像机的这三大指标对拍摄优质的画面有着极其重要的作用。

2.4 摄像机的调试

摄像机随着不同的光照条件、拍摄要求,其工作状态也会随之变化。为了使摄像机在每个场景拍摄中都能达到最佳的工作状态,调试摄像机就成为摄像前的一项重要工作。

2.4.1 拍摄前的准备工作

1. 检查摄像机的工作状态

在拍摄前,要检查摄像机的工作状态,以便了解摄像机是否能正常工作,如某些设置是否符合要求,或发生临时故障,可在拍摄前更改设置、排除故障或更换拍摄用摄像机,以免延误拍摄工作。

检查时,先给摄录一体机装上存储卡和电池,再打开电源。这时注意查看寻像器中有无"告警"标志,这是一体机的自检工作,如有故障则会自动报警,摄像师根据"告警"提示信息,可得知故障原因从而进行排除。如果没有"告警"标志则说明一体机工作正常,这时可取下镜头盖试录一段内容,然后查看录制内容(画面和声音)是否正常。也可按下 STATUS CHECK 按钮调出状态屏幕,在寻像器上显示摄像机状态屏幕(显示图像质量、缩放设置和状态)、音频状态屏幕(显示各通道的输入设置、音频电平表以及降风噪过滤设置)、系统状态屏幕(显示视频信号设置)、视频输出状态屏幕(显示 SDI、HDMI 和视频输出设置)、可指定按钮状态屏幕(显示分配到各个可指定按钮的功能)、电池状态屏幕(显示关于电池和 DC IN 源的信息)、存储卡状态屏幕(显示录制媒体相关信息)、录制按钮设置状态屏幕(显示录制按钮和手柄录制按钮的设置状态)等。目前摄像机大多采用触摸屏,可通过触摸操作状态屏幕的选项完成参数的快捷调整。

对于画面曝光而言,要注意手动、自动方式选择是否合适,有无影响画面曝光的特殊设置等;对于音频而言,要注意音量大小是否合适,可根据需要选择自动或手动调整。

2. 电源

摄像机一般都提供了两种供电方式:一种是充电电池;另一种是通过交流电源适配器

接交流电源。如果是室内拍摄,由于机位活动范围不大,可采用交流电源适配器接交流电供电方式,能够进行长时拍摄而无须考虑电源供给方面的问题。如果是在户外拍摄,或者摄像机机位活动范围比较大的场合,一般会采用电池供电方式,这种方式机位灵活性强,甩开了电源线对机位活动范围的限制。如在外出新闻摄像中,由于摄像机始终要跟随新闻被摄主体运动,如果采用交流供电方式则会限制摄像人员活动范围,因此通常采用电池供电方式。

根据拍摄环境和要求选择好供电方式之后,就要事先准备好电源接线板,给充电电池充满电量。如果外出拍摄,还要带上备用电池,保证充足的电源供给而不影响拍摄工作。

需要说明的是,为了延长充电电池的使用寿命,在有条件的情况下尽量使用交流电源供电,以降低电池的使用量。

3. 存储卡

目前,主流摄像机均采用存储卡或硬盘记录视音频信息。在拍摄时应事先准备好充足容量的存储卡和备用卡,以免出现拍摄内容多而存储卡容量不足的问题。如果需要 4K 高码流拍摄,则意味着数据量巨大。众所周知,码流越高,画质越好,数据所占用的存储卡容量越大。当然,对于画质要求不高的高清视频拍摄,32GB 的 SD 卡能存储 150min 的高清视频。对于户外拍摄的用户,要及时将素材从存储卡复制到备份硬盘中,且最好同时备份硬盘,以免数据丢失的意外发生。存储卡或硬盘,都是易耗品,户外拍摄时要配备充裕。

4. 话筒

摄像机一般都随机带有话筒,这种话筒由摄像机供电,并且连接线较短。在有采访的拍摄中或对音频有较高要求的制作中,都需要外接话筒,这就需要事先检查好外接话筒的工作状态及连接线的长度是否够用。另外,如果摄像机外接话筒是无线话筒,那么这些话筒通常都是由电池供电。事先应检查好电池电压是否充足,并准备备用电池。如长时间不用话筒,则应将话筒的电源开关关闭并取出其中的电池。

5. 灯具

目前大多数摄像机的灵敏度都得到了较大提高,可以在低照度环境中工作。但对于画质有要求的外出拍摄中,尤其对室内拍摄环境的照明情况不了解时,一般都需要带上便携式灯具,如便携式的 LED 灯具、遮光板、灯架。对于可充电电池供电的灯具,使用前需要充好电。

为了保证准备工作的高效有序,对于比较重要且需要多机位参与的拍摄活动,需要事先理出设备及附件清单,以便多人分头准备,同时在更换场地时便于对照清单清点设备。

2.4.2　拍摄的基本步骤

1. 打开电源

摄像机上的电源开关一般都用英文标识 POWER,大多数机型中的电源开关都设计在机身的左侧面的前下方位置。其开关有两挡,分别为 ON 和 OFF。操作时将电源开关

POWER 置于 ON 位置,表明打开电源,此时摄像机各组成模块通电,进入待机状态。然后打开镜头盖,这时在寻像器上能看到摄像机拍摄到的景物。

如果拍摄环境光照均匀,并且拍摄主体处于顺光的情况下,可启用全自动模式拍摄。按一下 FULL AUTO 按钮后,FULL AUTO 按钮的指示灯会亮起。此时,全自动模式会开启,自动曝光会被激活,且自动 ND 滤镜、自动光圈、自动增益控制(AGC)、自动快门和自动跟踪白平衡(ATW)会设为"开"。之后,亮度和白平衡将进行自动调整。取景构图后,按下录制按钮后摄像机便开始录制,需要结束录制时再次按下录制按钮,摄像机停止录制,并把拍摄的内容以视频文件的形式记录于存储卡上。

若要进行手动调节,可再次按下 FULL AUTO 按钮,关闭全自动模式。按一下步骤开始手动调整。

2. 曝光控制

曝光的概念来源于胶片感光的机理,这一概念一直沿用至今天。曝光控制就是通过调整光圈、增益、快门、ND 滤镜等,使寻像器中的景物亮度与接近肉眼直接观察的亮度,说明当前画面处于曝光正常等水平。如果画面亮度低于肉眼观察到的水平,则说明当前画面曝光不足。如果画面亮度高于肉眼观察到的水平,则说明当前画面处于过曝状态。曝光不足与过曝,都属于曝光失控情况,需要分析成因,恰当选择调整项目来纠正。

1) 调整光圈

调整光圈有手动和自动两种途径。处于自动光圈模式时,摄像机能根据被摄景物的平均亮度(如中央重点平均亮度)自动调整光圈大小,使摄像机始终获得正确的曝光量。由于自动光圈是根据图像的平均亮度来确定光圈值的,所以自动挡只适用于景物场面照度比较均匀的情况,不适用于逆光拍摄或景物与背景之间亮度差别很大的场合。这时需通过手动光圈调整,才能获得满意的曝光量,使画面质感增强、层次更丰富。

拍摄时如果画面中主体面积较小又较亮,而背景较暗,那么在自动光圈下,光圈按平均亮度测光,光圈开得较大,使被摄主体失去层次。这时应该用手动光圈,曝光情况应以被摄主体为主,手动增大、减小光圈,反复几次,直到找到合适的光圈值。

一般情况下,通过观察就能够调整曝光值。但由于视觉误差和寻像器亮度值的误差,很难精确地判定正确的曝光值,更精确的做法是使用斑纹。打开斑纹开关,在寻像器中的图像上亮的部分叠加上斑纹,可根据斑纹的多少来决定光圈的大小。一般斑纹设置有 75%(准确曝光)和 100%(高亮)两个值。

由于光圈的大小能影响画面景深的深浅,因此,对于景深有严格要求的画面来说,光圈调整的范围往往是受限的。当光圈在有限范围内仍然不能使画面正确曝光时,可考虑调整其他几项内容。

2) 调整增益

调整增益就是将红、绿、蓝三路电平等比例增加,从结果上提亮画面亮度的做法。调整增益也有自动和手动两种方式。在全自动模式关闭的情况下,将菜单中的 AGC 自动增益控制项设为"开"时,自动增益模式激活,摄像机可根据当前画面曝光情况自动调整增益的值,使画面亮度适中。将菜单中的 AGC 自动增益控制项设为"关"时,增益调整处于手动模式。将 GAIN 开关设为 H、M 或 L 挡后,屏幕上会出现为所选增益开关挡位对应的增益值。

一般情况下，H代表高挡，可在菜单中为其设置一个较高的增益值。M代表中挡，可为其设置一个适中的增益值。L代表低挡，可为其设置一个较低的增益值。

调整增益并非控制了进入镜头的光线数量，而是将光电转换后的电平值进行了等比例放大。如此一来，噪声的电平也被放大了，当增益值大到一定程度时，就会出现因噪声过大而影响画质的情况。因此，增益的调整仍然有一定的限度，此时若当前画面还处于曝光不足状态，则要考虑调整其他选项。

3) 调整快门

调整快门就是指调整快门的曝光时间。快门速度值通常用分数表示，分子通常是1，分母可以是50、100等任意值。分母越大，表明曝光时间越短，使得画面越暗；分母越小，表明曝光时间越长，使得画面越亮。通过调整快门的值来调整曝光时间，从而影响画面亮度。调整快门也有自动和手动两种调整方式。在全自动模式关闭的情况下，将菜单中的自动快门设为"开"以激活自动快门模式，即可根据画面曝光情况，自动调整快门速度值使画面正确曝光。将菜单中的自动快门设为"关"以回到手动快门模式，可通过旋钮自由调整快门速度到特定的值。

快门速度调节也有一定的局限性。主要表现在拍摄运动的物体时，过高的快门速度会把运动物体拍得过于清晰，从而使其缺少了运动模糊效果，而且使拍出来的视频不连贯，缺乏真实感。如果用过低的快门速度拍摄快速移动的物体，则意味着每一帧画面的曝光时间过长，导致物体在视频中呈现出扭曲和变形的情况。因此，调整快门也有局限，当出现以上卡顿和扭曲变形的情况时，说明调整快门超出了限度。通常情况下，将快门速度设置为帧率的两倍时，可获得较好的运动模糊效果，这种效果接近肉眼观察到实际运动物体的模糊程度。

4) 调整ND滤镜

当拍摄环境过亮时，通过调整ND滤镜可滤除多余的光线，仅让少数光线进入成像器的做法。将ND FILTER模式开关设为PRESET，然后将ND FILTER挡位选择到相应的位置即可。也可将ND FILTER模式开关设为VARIABLE模式，此时根据画面曝光情况自动设置滤镜的值，以自动过滤多余的光线。

如果仅考虑调整画面的明暗，单独调整以上4个参数的其中之一，即可完成曝光控制。一般情况下的曝光控制，需要根据拍摄的内容和具体环境，综合考量各个参数的局限性，结合画面对景深的要求，确定优先调整的参数项目顺序和大体的值，最后完成画面正确曝光，才是科学高效的。

3. 白平衡调整

白平衡是一个很抽象的概念，最通俗的理解就是让白色所成的像依然为白色，如果白是白，那其他景物的影像就会接近人眼的色彩视觉习惯。白平衡是这样工作的(以3CMOS摄像机为例)：摄像机内部有3个CMOS，它们分别感受蓝色、绿色、红色的光线，在预置情况下这3个感光电路电子放大比例是相同的，为1∶1∶1的关系，白平衡的调整就是根据被调校的景物改变了这种比例关系。例如，被调校景物的蓝、绿、红色光的比例关系是2∶1∶1(蓝光比例多，色温偏高)，那么白平衡调整后的比例关系为1∶2∶2，调整后的电路放大比例中明显蓝的比例减少，增加了绿和红的比例，这样被调校景物通过白平衡调整电路到所拍

摄的影像,蓝、绿、红的比例才会相同。也就是说,如果被调校的白色偏一点蓝,那么白平衡调整就改变了正常的比例关系,减弱蓝电路的放大,同时增加绿和红的比例,使所成影像依然为白色。

为了保证记录彩色信号的正确性,必须使摄像机保持要求的白平衡和黑平衡。因此,彩色摄像机内设有自动白平衡和自动黑平衡调整电路,以便使用时随时进行必要的调整,保证彩色能正确重现。白平衡调整在前期设备上一般有3种方式:预置白平衡调整、手动白平衡调整和自动跟踪白平衡调整。比较复杂的是手动白平衡的调整,推动白平衡的调整开关,白平衡调整电路开始工作,自动完成调校工作,并记录调校结果。如果掌握了白平衡的工作原理,那么使用起来会更有针对性。

白平衡调整的基本步骤是:

(1) 选择与现场拍摄光源相符的 ND 滤镜挡位。

(2) 光圈确保在 A(自动)上;自动白平衡处于关闭状态;WBL 按钮没有打在 PRESET 位置;EZ 模式开关处于关闭状态。

(3) 在现场拍摄光源下,将一标准白卡(如白纸、白墙)置于被摄物的位置处,并注意白卡上不能出现反光点。

(4) 摄像机对准白色物聚焦,并使白色充满画面。

(5) 按下自动白平衡按钮,白平衡调整启动,数秒后白平衡自动调好,这时寻像器上出现 WHITE OK 表明白平衡已经调好。如果出现 NG,则表示调整失败,并会在寻像器上出现一些提示信息。原因可能是光线太暗,或者滤色片选择不对。

(6) 把开关拨向相反的位置,自动黑平衡就开始工作,此时光圈先自动关上,然后电路再对黑平衡进行几秒调整后,寻像器上出现 BLACTK OK 字样,表示黑平衡调好,并存入记忆电路。

(7) 再调一次白平衡。因为黑平衡的调整会影响到已调整好的白平衡,因此需白→黑→白平衡地进行调整。

有些时候由于时间紧迫,来不及在光线变化的情况下手动调整白平衡,这时只需要把白平衡选择开关置于预置(PRESET)位置,机器会按照事先在菜单中所设置的白平衡值工作(出厂设置为3200K)。自动黑白平衡的调节数据,可以记忆一段时间,所以在拍摄条件不变,两次拍摄间隙时间不长的情况下,可以不用再调整。

4. 调整音频

音频调整有两项内容。一是调整音频电平大小,有自动调整和手动调整之分。正常音频记录时,将音频选择开关置于手动位置,调整音频电平控制钮(AUDIO LEVEL),使音频电平表指针的峰值不超过 0dB 为宜。自动模式下系统会自动调整进入话筒音源的平均电平,将部分过大的音源衰减,将部分过小的音源进行放大。二是调整音频输入通道,一般摄像机都提供了两路音频输入接口。

5. 聚焦

规范的聚焦方法是采用特写聚焦法进行聚焦。将镜头对准被摄物,调整镜头的焦距至最长,或将变焦距开关向 T 一侧按下,然后镜头焦距会由短变长,直至最长,此时镜头中显

示被摄物的特写,再顺时针—逆时针—顺时针反复调整聚焦环,直至找到最清晰位置,便完成了聚焦操作。这种方法称为特写聚焦法。

这是由于摄像机镜头是可变焦距工作的,因此对于同一条件下的相同主体,在焦距不同的情况下,其景深不同。通常,由于长焦距景深小、短焦距景深大,如在短焦距状态下聚焦清晰后,随着焦距的改变,在长焦距下可能出现画面变虚的情况。因此,需要用特写聚焦法进行正确的聚焦操作。

6. 按下 REC 记录

待以上 5 个步骤完成后,便可进行取景构图,开始拍摄了。操作时只需要按下记录开关 REC 一次摄像机便处于录制状态,这时 REC 标志会出现在寻像器屏幕上,表示当前处于记录状态。记录完成后再次按下 REC 开关,结束记录,返回待机状态。

需要说明的是,彩色电视摄像机中一般都装有微处理机,增加了许多自动调整功能。自动调整主要包括自动光圈、自动白平衡、自动增益、自动中心重合以及自动聚焦等。自动功能有调整快速、操作简单等特点,但这些自动功能又有一定的局限性,在大部分情况下会存在一些弊端,在使用过程中应加以分析,才能用好这些功能。

在进行拍摄工作之前,做好摄像机的检查与准备工作是非常必要的。准备工作包括电源、存储卡、三脚架、灯具等设备的准备;拍摄的基本步骤包括打开电源、控制曝光、调整白平衡、调整音频、聚焦、录制等环节。

2.5 拍摄的基本要领

为了更好地用摄像机拍摄出质量优良的画面,提高有效镜头的比率,摄像人员必须掌握摄像的基本操作要领,即"稳""准""平""匀"。

2.5.1 稳

稳就是指拍摄出的画面要保持稳定。任何摄像机不必要的晃动和抖动都会影响画面的表现力,破坏观众的欣赏情绪,容易造成视觉疲劳。拍摄出稳定的画面是对摄像人员最基本的要求。

1. 使用三脚架

一般情况下要求摄像机要固定在三脚架的云台上,才能保证画面的稳定。摄像机固定到三脚架云台上,根据摄像人员的身高,调节好三脚架的高低和水平。摄像师握住摇把和调焦杆,用眼睛贴近寻像器取景构图。如果拍摄固定镜头,要求摄像人员操作录制键 REC 时要轻按,避免人为地带进不稳定因素。尤其在长焦镜头下拍摄,机身即使有一点轻微的晃动都会被放大在画面上,因此在这种情况下更应该小心谨慎,用无线遥控器效果更好。对于运动镜头的拍摄,应事先将云台的锁扣拧松,使摄像机能上下左右摇动。然后摄像人员右手握住摇把,靠它牵动云台从而使摄像机进行运动摇摄,左手调节变焦开关和调焦环,进行变焦和聚焦工作。演播室内使用时通常用摄像机遥控器,遥控器的左把手上有聚焦杆,右把手上

有变焦杆,分别由左右手控制。总之,利用三脚架拍摄,稳定性得到了保障,尤其在使用长焦镜头的情况下,也能得到稳定的画面。因此,在拍摄中要尽量使用三脚架。另外,室外移动拍摄时,要想获取稳定的移拍画面,最理想的做法是铺设专用轨道,借助平稳移动的轨道车完成拍摄。

2. 徒手拍摄

在有些情况下,由于拍摄条件所限,不能将摄像机固定在三脚架上时,就要采用肩扛和手持拍摄。如新闻画面的拍摄,常采用肩扛方式。徒手操作摄像机时,身体的晃动是造成画面不稳定的主要因素。如何在徒手拍摄中保持画面稳定,是检验摄像工作人员基本素质的主要方面。

徒手拍摄方式通常有肩扛的姿势和怀抱姿势两种。

(1) 肩扛姿势又可分为站姿和跪姿。站姿拍摄要领是:肩扛摄像机正对被摄物,两脚自然分开,重心在两脚中间。右肩扛着摄像机,右手把在扶手上,并操作电动变焦以及录像机的启停。左手放在聚焦环上进行聚焦操作,同时左手也作为支撑点;右眼贴近寻像器,进行取景和构图。跪姿拍摄要领:单腿或双腿跪立拍摄。摄像机放在肩上,左、右手的分工同站姿。通常用于低角度拍摄的场合,如被摄小朋友的活动。

(2) 怀抱姿势是将摄像机用右手抱在胸前,左手穿过镜头下方去握住调焦杆进行拍摄。这种姿势能使机位更低,用于表现被摄体的高大或纵深感较强的场合。

徒手拍摄技巧:如果所拍摄的镜头不长,可做一次深呼吸后屏住气,直到录完这个镜头。尤其在长焦下拍摄时,轻微的呼吸会使画面产生较大晃动。在摇摄时,要事先做好起幅、落幅的构图工作,并调整好双脚的位置,正确的做法是先面对落幅站立,然后保持双脚不动,扭动上身使摄像机回到起幅,再拍摄。如果周围有固定物,身体可倚靠在固定物上,借助固定物体作支撑以减少身体的晃动,例如靠在墙壁、树干等固定物体上。在移动机位的徒手拍摄中,为了减少拍摄时身体的左右晃动,走路时两只脚应尽量放在一条直线上,避免身体上下晃动的最好办法是步子迈小一点,并且腿稍微弯曲一点,因为人的身体的各个关节都是很好的减震器。手持摄像机拍摄时应遵循"走直线、腿弯曲、迈小步、腰放松"的拍摄要领。只要多加练习,掌握拍摄的技巧,就可以用手持摄像机拍摄出比较满意的画面来。另外,拍摄时应尽量选用短焦距(广焦)镜头,少用长焦镜头,这种做法可以减少身体的晃动对画面的影响。

2.5.2 准

狭义的"准"是指构图要准;广义的"准"是指拍摄对象、范围、起幅落幅、镜头运动、景深运用、焦点变化、画面表达内容、镜头用光、色彩还原等的准确。

运动镜头的拍摄过程可分为起幅、运动、落幅3部分。起幅是指镜头开始的画面构图。落幅是指镜头结尾的画面构图。运动是指技巧运用过程。在这里,"准"首先是指画面起幅、落幅、表达内容、镜头聚焦等都要准确无误。画面构图要准确,曝光控制要准确。

在拍摄实践中,做到"准"并非易事,需要摄像人员长期的练习、总结,才能掌握"准"在不

同场合的应用。对于初学者来说,不"准"的情况有以下几种情形。

1. 落幅位置不准确

在运动摄像中,常常由于准备不充分、拍摄经验不足等原因,落幅位置不准的问题时有发生。如有些镜头未运动到落幅位置就落幅,当感觉到落幅未到位,就接着再往前运动一点;有些拍摄中运动镜头落幅过了头,一旦发现过了头,就赶紧往回动一点。要避免以上问题的出现,摄像人员最好是开始录制之前先试拍一次或几次,来找准落幅的位置,之后再正式开始录制。

2. 主体移出画面

对处于运动中的拍摄主体取景范围如果太小,很容易使运动主体移出画面。如人物由坐而站时,头部移出了画面。要避免这种问题,摄像人员要事先知道主体的运动时间及方向;取景范围宜大不宜小。

主体移出画面的情况在用跟摇、跟移拍摄手法中,由于摄像机的运动速度快于或慢于主体的运动速度,致使主体在画面中的位置游移不定,甚至出画。要避免这种问题的出现,除了取景范围不要太小外,还要注意控制摄像机运动速度与拍摄主体的运动速度大体一致,同时注意掌握运动主体速度的变化趋势,给调整摄像机的运动速度留有余地。

把握聚焦、曝光、白平衡调整等的准确性,是每一位摄像人员所具备的基本技能。只有对这些基础操作熟练掌握,多加练习,在实践中才能根据具体情况和拍摄要求应用自如。

2.5.3 平

"平"是指所摄画面横平竖直。具体地说,就是画面中的地平线等一定要与取景框中的水平边框保持平行,同样地,在拍摄电线杆等具有垂直线条的物体时,一定要与取景框中的竖直边框平行,只有这样才能保证拍摄出来的画面最终在显像设备上观看时有正常的水平和垂直关系。

要使画面符合"平"的要求,可以从以下两方面着手。

(1) 使用三脚架,在架设三脚架时,借助于三脚架上水平仪的气泡将三脚架调平,固定在其上的摄像机自然会水平,拍摄的画面就会横平竖直。

(2) 徒手拍摄,采用肩扛摄像机或抱机进行拍摄时,如果仅凭经验直觉,很难使摄像机时时保持水平。这就要借助寻像器的四条边框。需要注意的是,采用正面构图时,大部分景物的水平线可以和寻像器的横框平行;但采用斜侧面构图时,物体水平线往往与寻像器的边框形成一定的夹角,这时,就不能依照物体自身的水平线,而要借助于物体的垂直线来与寻像器的竖边框平行,从而获得水平的效果。

"平"的要求只是为了完全还原场景,体现真实感。在有些场合,专门要求镜头不"平"。例如,有时为了表现混乱场面时,镜头可以刻意倾斜;在一些 MV 节目中,镜头是特意不保持水平的。

2.5.4 匀

"匀"是指匀速,在推、拉、摇、移等运动镜头的拍摄中,要求运动要连续,速度要均匀。在起幅到运动过程中,运动速度应由慢而快,中间过程是匀速,最后由快到慢直至停在落幅。

在拍摄变焦镜头,要匀速操作摄像机镜头上的手动变焦装置或者机身上电动变焦按键,要保证用力均匀,镜头运动才能匀速。而在移动机位的拍摄中,要控制移动工具的速度,使其保持均匀。在摇摄中,首先要调整摄像机绕三脚架转动部分的阻尼大小适中,使摄像机转动灵活,然后匀速操作三脚架手柄,使摄像机均匀地转动。

稳、准、平、匀是对摄像师拍摄出高水平画面的基本要求,尤其对运动镜头,准、平、稳是非常重要的。

2.6 摄像拾音

2.6.1 音频设备

1. 话筒

话筒是一种将声音信号(机械波)转换成为电信号的设备,也称为麦克风(MIC)或传声器。其基本工作原理是:话筒内安装有一个对声波的空气压强变化非常敏感的振动膜片,当有声音传来时,声波的空气压强变化推动振动膜片随之振动,其振动频率与幅度取决于声波的频率和强度。与此同时,安装在振动膜片上的电信号形成元件(机械振动转换为电信号的能量转换装置)将振动膜产生的振动转变为电能并输出。

1) 话筒的种类

(1) 按能量转换的物理效应可将话筒分为动圈式话筒与电容式话筒。动圈式话筒的基本结构:磁场之中的导电线圈粘接在振动膜片上,当有声音传来时,声波的空气压强变化推动振动膜片随之振动,进而带动导电线圈做切割磁力线运动,从而在线圈内感应出与声音的频率和幅度相对应的电流,完成了声—电转换过程。动圈式话筒结构如图 2-5 所示。

动圈式话筒的特点是结构牢固,性能稳定,经久耐用,价格较低;频率特性良好,在 50~15000Hz 频率范围内幅频特性曲线平坦;指向性好;无需直流工作电压,使用简便,噪声小,广泛应用于专业和业余录音。

电容式话筒的核心部件是一个平板电容器,其前极板作为振动膜片,后极板是固定不动的。当给两个极板上外加直流电压时,电容器上就会保持一定数量的电荷。当有声音传来时,声波的空气压强变化推动作为振动膜片的前极板随之振动,这时,两个极板之间的空间距离也将随之发生变化,从而引起电容量发生变化。若电容上接有负载,则电容将会通过负载进行充放电,并产生与声波的频率和幅度相对应的电流,完成声—电转换过程。几种电容式话筒如图 2-6 所示。

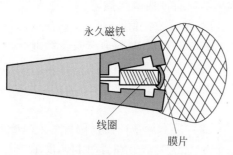

图 2-5　动圈式话筒结构示意图

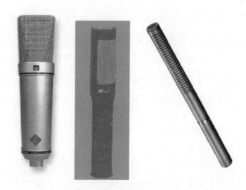

图 2-6　电容式话筒

与动圈式话筒相比,电容式话筒灵敏度高、信噪比大、体积小,而且有很好的频率响应特性,其频率响应范围可达到 20Hz～20kHz,且频响特性曲线平坦。因此,该话筒适合于高质量的录音,尤其是电视节目制作场合。

(2) 按指向性的不同,话筒可分为无指向性话筒、双指向性话筒、心形指向性话筒及锐心形指向性话筒。无指向性话筒,顾名思义,就是指话筒的拾音范围不受话筒方向的限制,换句话说,该话筒的拾音范围是以话筒为中心的球形范围,拾音效果只与声源和话筒之间的距离有关,而与方向没有关系。双指向性话筒也称为 8 字形话筒,其拾音范围是以话筒为中心的前后两个方向,即 8 字形范围。心形指向性话筒也称单方向性话筒,其拾音范围为话筒正前方的一个像"心"一样的较宽的区域。锐心形指向性话筒也称超指向性话筒,其拾音范围为话筒正前方的一个很窄的区域,这种话筒可以在复杂的环境中对特定对象进行采访。

需要说明的是,话筒的指向性主要是对中、高频信号而言的,在低频段无明显的指向性。

(3) 按话筒与音频处理设备的连接方式可将其分为有线话筒和无线话筒。有线话筒通过电缆与其他音频处理设备相连接,其特点是传输信号信噪比高,抗干扰能力强;无线话筒以电磁波的形式将信号传输给相关的音频处理设备,由于它不用连接电缆,所以拾音时话筒的摆放位置灵活,机动性强,适合于演讲、演唱等边移动边拾音的场合。

2) 话筒的性能指标

(1) 灵敏度。灵敏度是表明话筒声电转换效率的指标。其定义是话筒在单位声压激励下输出电压与输入声压的比值,单位是 mV/Pa。为与电路中电平的度量一致,灵敏度也常以分贝值表示。早期分贝多以单位 dBm 和 dBV 表示,其换算关系为:0dBm=1mW/Pa,即把 1Pa 输入声压下给 600Ω 负载带来的 1mW 功率输出定义为 0dB;0dBV=1V/μbar,把在 1μbar 输入声压下产生的 1V 电压输出定义为 0dB。

现在的分贝则以单位 dBμ 表示:0dBμ=0.775V/Pa,即将 1Pa 输入声压下话筒的 0.775V 电压输出定义为 0dB(这样就把话筒声压—电压转换后的电平度量,统一到电路中普遍采用的 0dBμ=0.775V 这一参考单位)。话筒的灵敏度越高,表示其对微弱信号的拾取能力越强。

(2) 最大输入声压级。最大输入声压级是话筒所能承受的达到 0.5% 总谐波失真的最大声压级的度量,它与声压的关系为

$$0\text{dB SPL}=2\times10^{-5}\text{Pa}$$

最大输入声压级限定了话筒与声源间的距离。

(3) 最大输出电平。最大输出电平是指话筒在最大输入声压级下的输出电平。最大输出电平决定了与话筒相连的音频处理设备(如调音台)的输入工作电平。

(4) 频率响应。话筒在进行声电转换时对不同频率的声波表现出的灵敏度是各不相同的,这种特性称为频率响应特性。频率响应常用频率响应特性曲线来描述。

(5) 阻抗。阻抗是指负载匹配时话筒的输出电压与电流之比值。为了使话筒输出的微弱信号电流最大限度地传输给它的负载(如录音机、磁带录像机、电脑声卡及音频混合设备等),要求话筒必须和它的负载实现阻抗匹配。

2. 调音台

调音台是专业音响系统中最重要的设备,一套专业音响系统往往是以调音台为核心的。常用的调音台能同时接收 8～24 路不同的信号,并分别对这些信号在音色和幅度上进行调整加工处理。在实际应用中,不同用途和使用场合决定了调音台有多种类型。如在录音棚专门用于录音的调音台称为录音调音台;演奏现场用于放大扩音的称为扩音调音台;用来处理音乐的称为音乐调音台;作为采访用的调音台称为采访调音台。根据体积大小不同可分为固定式和便携式调音台。

无论是哪一类调音台,在音频信号处理上都是多路输入,后经调音台集中处理后再输出。只是在功能上因用途不同而有所侧重。

1) 调音台的功能

(1) 对信号进行放大。当各种不同音源的信号进入调音台后,其不同的信号所需的放大量也不尽相同,所以调音台必须能分别处理不同的信号。如各种乐器的音乐信号与人声信号在幅度上就不相同,因此需要分别进行处理。

(2) 频率均衡处理。各音源中频谱成分的分布不尽相同,但大体在 20Hz～20kHz 范围内。简单来说,可以将音频信号分为高、中、低频,其各成分的比例不同,听觉效果也不同。这就需要调音师根据每一种音源的特点,有针对性地对其高、中、低频部分进行放大或衰减,以达到对声音的修饰、润色,获得最佳的听觉感受。

(3) 信号的合并。调音台将各路信号调整后,要将各种信号合并成标准的左右声道(立体声)形式输出,作为下一级设备的输入信号使用,这是最基本的功能。

(4) 分配功能。调音台除了立体声的主输出外,还能提供两路以上的辅助输出信号,这类信号有两种用途:一是音响室监听或舞台返听;二是做效果器的激励信号用。

2) 调音台在电视录音中的应用

除纪实类的节目外,大部分电视节目的录制,对声音处理都有较高的要求,以达到视听艺术的完美结合。因此,调音台广泛应用在电视音响制作中。通常以调音台为核心的电视音响制作系统如图 2-7 所示。

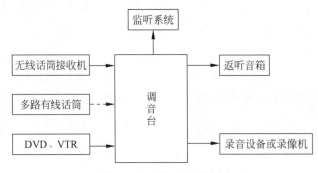

图 2-7 调音台应用示意图

2.6.2 摄像拾音录音的方式

1. 机带话筒拾音—摄录一体机录音

机带话筒拾音—摄录一体机录音方式，是指采用摄录机随机附带的话筒进行拾音，经一体机中的音频电路处理后，将音频随视频同步记录在录像带中的音频制作方式。ENG (Electronic News Gathering)的典型设备配置是一台摄录一体机(通常有机带话筒)，作为视音频素材采集设备，因而机带话筒拾音—摄录一体机录音方式常用于 ENG 中，使用便携式摄录设备现场采集电视画面及其伴音。

在 ENG 制作方式中，声音拾取主要针对拍摄对象的现场声(例如，人物的谈话、事件的现场效果声等)，因此，只要求自然、真实地记录被访者的讲话内容，对声音拾取的要求主要是防噪、防风。

目前市场上的 ENG 用摄录一体机，都装备有随机附带的话筒。一些较低端的摄录机一般采用是内置话筒，其性能只能满足一般场合拾音录音的需要。如需使用在对音频处理有较高要求的场合，则需要外接话筒。但不同的是，较高端的摄录机一般采用外置式话筒，其性能远超内置式话筒，可用在对音频效果有要求的各种场合。这些随机附带的话筒，即便是外置式话筒，也是附着在摄录机机身上的，拾音距离及范围会受到机位的限制。

2. 外接话筒拾音—摄录一体机录音

外接话筒拾音—摄录一体机录音方式是为了弥补机带话筒拾音—摄录一体机录音的不足。这种方式可以解决拾音距离受机位的限制的问题。如在摄制新闻节目中的采访内容时，通常用到这种音频制作方式。

随机附带的话筒，由于要照顾到录制各种声音的需要，因此一般情况下，其指向性较差，甚至无指向性。用这种话筒在进行新闻现场采访时，就显得有些力不从心，进入话筒的环境声与被采访者的声音相互干扰，使采访的收声效果不理想。针对这种情况，外接话筒可以选择指向性较好的超指向性话筒，其拾音范围被限定在话筒正前方的一个很窄的区域，这种话筒可以在复杂的环境中对特定对象进行采访，有效地降低环境声音对主体声音的干扰。

3. 用便携式音频设备进行拾音录音

在 EFP(电子现场制作)中，摄、录、编往往都是一气呵成，这种节目制作方式提高了节目制作效率。以现场谈话内节目为例的 EFP 中，其拾音录音的对象是现场同期声，由于谈话者多为两人或两人以上。此类节目在音频制作中就要用到便携式音频制作设备对其进行拾音、录音。

图 2-8 是利用便携式音频设备进行拾音的结构图。其主要特点是以便携式数字调音台为核心，支持多路话筒的拾取、调音、混合、监听、输出。这种拾音录音方式能够在一定程度上保证音频制作效果，而且不受周围环境的限制，机动性强，可根据节目现场制作需要，灵活布置。

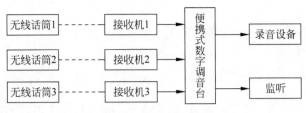

图 2-8　便携式音频设备拾音录音结构

4．专用音频设备进行拾音录音

专用音频设备进行拾音录音相对于便携式音频设备进行拾音录音而言，其设备的性能更高，稳定性更强，广泛应用于各领域的音频制作。其中数字调音台除了自身附带的调音功能外，在调音模块还有许多效果器，如混响器、高音激励、图示均衡器等，对各路声音细节可进行更精细的处理。如在演播室制作节目，可利用其专业音频制作系统，在拾音、调音、录音等环节，进行专业化的处理与制作。在音乐晚会现场，可利用舞台音频系统进行音频的制作，而无须另外布置设备，一方面避免了由于电—声—电的二次转换而失真；另一方面也降低了制作成本。

 习题

1．说明广播级数字摄像机与数字电影机的异同。
2．摄像机由哪些部分组成？简述各部分的作用。
3．简述摄像机的性能指标。
4．摄像前应该做哪些准备工作？
5．简述摄像的基本要领。

摄像机位选择与取景

第 3 章

 学习目标

1. 掌握不同景别画面的特点和作用。
2. 掌握景深的变化规律并熟练运用。
3. 掌握不同拍摄高度的画面造型特点。
4. 掌握不同拍摄方向的画面造型特点。
5. 掌握拍摄距离对画面的影响。

 知识导航

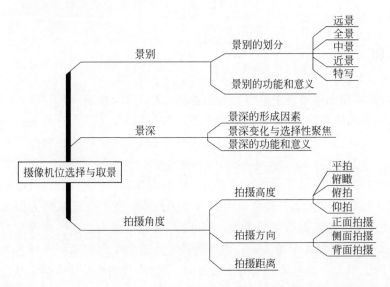

摄像艺术反映的是摄像人员的主观创作意图和风格,是摄像人员艺术鉴赏水平和辨别能力的实际体现。在摄像过程中,摄像机位的选择至关重要。摄像机位一般由拍摄方向、距离和角度 3 方面决定,一般称为摄像三要素。当拍摄对象确定之后,在进行实际拍摄之前必须对摄像三要素进行选择和确定。对于同一被摄体而言,拍摄的方向、距离和角度的不同,所得到的视觉形象以及画面结构也不同,因此我们要了解和掌握由于摄像三要素的变化而引起的被摄对象的形象变化和画面结构变化的一般规律,在拍摄过程中积极发挥摄像人员的艺术创造性。

在学习摄像三要素在画面造型中的规律之前,我们首先回顾一下画面造型的相关常识,便于对摄像三要素的理解。电视画面造型的元素主要有景别、景深、角度、构图、光线、色彩等。电视画面就是通过对这些元素的控制和运用来达到造型的目的。对电视画面造型的元素做这样的划分,仅仅是为了操作的方便。这些元素并不是独立存在的,各种元素相互联系、相互影响,最终完成电视画面的表意、叙事和抒情。

电视画面塑造了一个独立于现实世界的空间,对于这个空间的理解,我们不能仅停留在电视荧幕所呈现的平面层次上。既然塑造的是一个空间,那么必然会涉及3个维度:二维的平面加上第三维形成了空间。摄像机也正是在这样的一个三维空间里进行记录的,于是我们在电视画面变化的考量上就有了3个维度:二维考量景别,第三维考量景深。

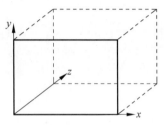

图 3-1 电视空间造型坐标示意

为了能更加准确地描述这种空间的造型变化,引入三维坐标来帮助理解,如图 3-1 所示。众所周知,空间由 3 个维度构成,在坐标系上,这 3 个维度分别被标注为 x 轴、y 轴和 z 轴,x 轴和 y 轴构成平面关系,加上 z 轴构成空间关系。而景别就是 x 轴和 y 轴所形成的平面关系,景深是加入 z 轴后形成的空间关系,也就是电视画面的纵深。从这个角度来理解景别和景深,有助于我们在创作的过程中更好地利用景别和景深表现电视空间造型。

3.1 景别

景别与景深是摄像师在创作过程中组织和构造画面、制约观众视线、引导观众注意、规范画面内部空间、暗示画面外部空间、决定观众的观看内容、观看方式以及对画面内容接受程度的一种有效造型手段。对电视画面中景别与景深的处理,是摄像师进行视觉创作的重要造型手段之一。

景别是电视画面空间造型中对平面关系的考量。所谓景别,是指通过摄像机所拍摄的画面,其表现的主体在整个电视画面中所呈现出的大小和范围。我们可以从两方面来理解景别的概念:一是景别是电视画面造型的手段,意味着只有通过镜头拍摄的画面才有景别可言,也意味着控制景别的手段在于镜头;二是景别是主体在整个电视画面中所占的面积大小,这意味着主体的面积大小是考量景别的主要参照。另外,景别也是电视画面从二维平面的关系上识别主体位置和空间关系的一个指标,如图 3-2 所示。

景别取决于两个因素:一是摄像机和被拍摄主体之间的实际距离,二是所使用的摄像机的焦距长短。在摄像机焦距不变的情况下,摄像机距离被拍摄主体越远,主体在画面中所占的面积越小,景别越大;摄像机距离被拍摄主体越近,主体在画面中所占的面积越大,景别越小。在摄像机和被拍摄主体之间距离不变的情况下,焦距越长,景别越小;焦距越短,景别越大,如图 3-3 所示。

从造型的角度来说,景别意味着距离,同时也暗示屏幕空间。通过景别大小可以判断出摄像机和被拍摄主体之间的距离,大景别意味着摄像机距离被拍摄主体距离较远,小景别意

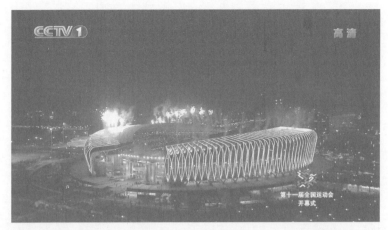

图 3-2　景别(CCTV第十一届全国运动会开幕式电视直播画面)

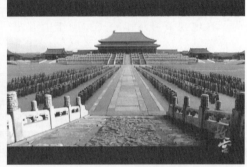

图 3-3　相同被摄主体的不同景别表现(CCTV纪录片《故宫》画面)

味着摄像机距离被拍摄主体距离较近。同时,不同的景别也暗示着画面带给观众的心理距离不同。景别暗示屏幕空间是指:当景别较小时,电视画面中表现被拍摄主体所占的面积较大,表现空间和环境的面积较小;当景别较大时,电视画面中表现被拍摄主体所占的面积较小,表现空间和环境的面积较大,如图3-4所示。

图 3-4　景别和空间的关系(CCTV纪录片《故宫》画面)

从叙事的角度来说,不同的景别有不同的功能和特点,较大景别能够交代环境和空间特征,而较小的景别交代细部特征、强调细节。特写就是一种比较小的景别,在电视节目中,编导经常使用特写镜头交代需要观众注意的细节,起到强调的作用,如图3-5所示。

图 3-5　特写交代细节（电视剧《三体》画面）

3.1.1　景别的划分

为了在电视节目制作的实际操作中方便理解，人们对景别进行了划分，不同的工作团队可能在景别的划分上有细微的差异，但无论哪一种划分方法，其根本都是根据被拍摄主体在画面中所占的面积大小进行划分的。

景别依据被拍摄主体在画面中所占的大小分为远景、全景、中景、近景和特写，简称为"远全中近特"。根据电视制作的实际应用，这 5 个景别又被进一步划分为大远景、远景、大全景、全景、人物全景、中景、中近景、近景、特写、大特写，10 个景别基本涵盖了所有可能出现的景别。在大多数实际操作中，远景、全景、中景、近景和特写就已经能够基本满足实际所需。我们以这 5 种景别为基础，分别说明不同景别的特点。

1．远景

远景在所有的电视景别当中是视距最远、表现空间范围最大的一种景别，主要用来表现环境、空间、景观、气势、场景等宏大的场面。远景的视野深广、宽阔，画面中的人物隐约可见。远景中人物所占的面积较小，而表现环境和空间所占的面积较大。

图 3-6　远景（CCTV 纪录片《故宫》画面）

远景画面可细分为大远景和远景两类。大远景表现的是极开阔的空间，如茫茫的群山、浩瀚的海洋、无垠的草原等。画面特点是开阔、壮观而有气势和较强的抒情性。远景一般表现比较开阔的场面，如城市规划、战争场面、群众集会、田园风光等。这种场面的特点是比较开阔、舒展，这是由于一些宏大物体的轮廓线能在画面中表现清楚。远景也通常用来交代环境和空间关系，表现事件发生的地理特点和方位等，重在表现画面气势和总体效果，如图 3-6 所示。

远景在画面造型中的作用如下：

（1）远景画面呈现的视野开阔，包容的景物范围大，画面容量也大。因此，适用于提供

景物和事件的空间位置关系、环境、规模和气势等。电视专题片《话说长江》多次运用远景画面表现蜿蜒在崇山峻岭之间的长江和水天相连天低水宽的长江,使我们对长江有了深刻直观的认识。同时,也展示了九曲长江万里长这一壮观的场面。

(2)远景通过画面所呈现的极开阔的空间和壮观的场面,将观众的观点拉向远处,从一定距离对事件的整体及所处的环境加以表现。并通过对事件和景物一定量的表现,形成一种磅礴之势,以势传情,给观众的情绪以冲击和震撼。

(3)以景物为主题的远景画面还具有借景抒情的意味。远景画面将景物处理在远处与大自然合为一体,使物体的细节淡化,画面形象较为空灵、模糊和含蓄。正是这种画面表现的不明确性和不专指性,给人以想象的余地,调动了观众的联想。

(4)远景不仅是写景的景别,而且还是写人的景别。为了表现主人公的内心情感,让观众产生无限想象,可以让主人公在画面中呈现为一个点状,让观众看不清人物的细节动作,更看不清脸部表情,使画面充满韵味和悬念。

(5)在电视片中用远景作为开篇或结尾画面。远景画面的视野开阔,所包含的内容丰富,因此,在开篇使用远景镜头,可以介绍整个事件的环境,将观众的注意力集中起来。用于结尾处的远景镜头,给观众思维一段缓冲的时间,从具体事件中慢慢退出。远景在开篇和结尾处的使用,可以产生交相辉映的效果。但这并不是说所有的电视节目都要以远景作开篇和结尾,这要与电视节目具体内容相联系。

2. 全景

全景在大多数情况下主要用来表现被拍摄主体的全貌或者人物的全身,表现相对于局部而言的整体景观和场面。全景既有被拍摄主体的全貌,同时也有交代环境和空间的部分。全景主要揭示画内主体的结构特点和内在意义,完整地展现人物的形体动作,并且可以通过形体表现刻画人物的内心状态,表现事物或场景全貌,展示环境,并且可以通过环境烘托人物。全景具有叙事、描写的功能,如图3-7所示。

图3-7 全景(CCTV纪录片《故宫》画面)

与远景相比,全景具有明显的视觉中心和结构主体,突出画面中的重点内容。其具体作用如下:

(1)表现一个事物或场景的全貌。全景的场面仅次于远景,针对某一具体事物,将被摄事物或场景的全貌收进画面,使该事物或场景在画面中呈现了完整形态,使观众对所表现的事物和场景有一个完整的印象。如在体育节目中表现运动员矫健奔放的运动形体,在文艺节目中表现舞蹈演员洒脱飘逸的各种舞姿,在经济节目中表现各行业劳动者的劳动姿态。同时,全景画面的表现具有一定的真实性,在教学片、纪录片等纪实性的电视节目中,用全景来介绍事物的全貌,效果更好。

(2)通过对人物形体动作的展现,体现人物内心与情感的心理状态。在影片《画家苏里科夫》中有一个镜头,画家悉知自己妻子身亡,他急速奔回家中,一推门只见室内人去楼空,

他身体靠在墙上瘫倒在地。这时影片没有用特写去表现画家双目流泪,目光呆滞的面部表情,而是通过一个俯拍的全景展现了他瘫倒在地的动作及空荡荡的房间,将画家在意外打击下的悲痛欲绝通过人物的形体动作深刻地表现出来。

(3)为人物、情节提供特定的环境。全景画面在表现人物时常在其周围保留一定的环境空间,用以交代人物所处的环境特点,确定被摄人物或物体在实际空间中的位置,将人或物全部处理在一个画面中,他们之间的空间关系、具体方位就一目了然了。环境对人物身份进行某种规范和说明,对人物情绪、性格及心理活动具有映衬烘托作用。全景对环境的定位也决定了后面的镜头的各要素应该与这一环境相匹配。

3. 中景

中景主要用来表现被拍摄主体的局部以及成年人膝盖以上的部分。中景着重表现环境气氛以及人物之间的关系和心理活动。较全景而言,中景画面中人物整体形象和环境空间降至次要位置。中景擅长叙事,能够展现物体最有表现力的结构线条,展现人物的脸部和上肢的活动,以及人物之间的交流。

在电视节目中,表现主持人、演员的镜头大多数既需要让观众看到主持人、演员的表情,也需要让观众看到主持人、演员的动作,这时候就通常选用中景。中景给观众提供了指向性视点,它既提供了大量细节,又可以持续一定时间,适于交代情节和事物之间的关系,能够具体描绘人物的神态、姿势,从而传递人物的内心活动,如图3-8所示,舞蹈节目《只此青绿》中就有中景镜头描绘舞者之间的关系与眼神的表达。

图3-8 中景(舞蹈节目《只此青绿》)

与全景相比,中景更注重具体动作和情节的表达,而非整体形象和环境层次。中景的具体作用如下:

(1)展现人物动作与故事情节。手臂是人体交流情感,表达意思较为活跃和多变的一个部位,人们在传递过程中常以手势相助。对于人物手臂活动与上半身活动范围的表现,全

景过大,近景过小,而中景则正好。在有情节的场景中,中景画面可以使观众看清人物上半身的动作和情绪的交流,看清交流双方人与人或人与物之间的关系,常被用作叙事性的描写。

(2) 表现主体内部最富有表现力的结构线。表现一栋楼房,当画面由全景推至中景时,其外部轮廓线条被分割和破坏,失去了它在画内的统治地位,随之而来的是楼房表面的框架结构,即清晰起来成为画面中主要的结构线条。

此外,中景还承担着远景、全景和近景、特写之间的过渡作用,根据节目内容和观众心理,将不同景别的镜头合理地连接起来。

4. 近景

近景是指主要表现被拍摄主体的局部的景别,表现人物表情、物体的局部等。近景通常通过和全景、中景、特写等景别组合在一起,完成一个镜头段落。近景也常常用来表现人物的精神面貌和物体的主要特征,能够产生一种近距离的交流感。在电视节目中,新闻播音员、主持人等常使用近景画面。在近景中,主体的细节成为表现的重点,而环境和空间等则成为其次,画面中大部分空间留给了人物形象或被摄主体物,以吸引观众注意力,如图3-9(a)所示。

近景的具体作用如下:

(1) 近景是表现人物面部神态和情绪、刻画人物性格的主要景别。近景将被摄人物的面部表情十分清楚地展现在观众面前,人物面部肌肉的颤动、目光的移动、眉毛的挑动,都能给观众留下印象。人物的喜、怒、哀、乐等各种表情在近景画面近距离的表现中一览无余地暴露在荧屏上,使观众更容易观察到演员表情的细微变化,从而感受到其内心的情感变化。

(2) 近景画面拉近被摄人物与观众之间的距离,容易产生一种交流感。近景画面中地平线基本消失,不同空间透视的差别从画面上很难看出来,使观众有与画内人物共处同一空间的感觉,这种视觉感知空间的统一直接调动了观众的参与感和现场感,缩短画中人物与观众的心理距离,是电视节目将观众带入特定情节和实现感情交流的有效手段。

(3) 近景充分利用画面空间,近距离地表现物体富有意义的局部。如观看一个软功杂技演员演出,当他用双腿反向弯过头部用双脚尖夹起一叠精美的瓷碗时,人们的注意力会移到脚尖处,这时用近景能收到较好的画面效果。

近景突出局部,包含内容比较少,所以对画面正确性、吸引力要求较高。近景没有体现环境和背景,处理不当就会使观众感觉迷惘。因此,在使用近景时要将其与特定的情景相结合,同时要保证画面质量。

5. 特写

特写是指主要用来表现被拍摄主体细部特征的景别,是视距最近的画面。特写的表现力非常丰富,可以造成非常强烈的视觉效果,引起视觉注意。特写最大的一个特点就是选择、放大细部的特征,在表现人物时,起到放大表情的作用。特写可以强化观众对于细节的认识,以细节寓意深层次含义,引发联想,抒发人物的内心情感。在一组镜头中,特写往往起到强调的作用。特写可以把画内的情绪引向画外,分割整体与局部,制造悬

念等,如图 3-9(b)所示。

(a) 近景

(b) 特写

图 3-9 相同物体的近景和特写(纪录片《如果国宝会说话》画面)

特写又可分为一般特写和大特写。大特写用画面的全部来表现人或物的某一生动或重要的局部细节,如一个水杯、一双眼睛、跳动的秒针。大特写能给观众留下深刻的印象,具有强烈的感染力,常在需要突出事物的局部或强调某些情绪时使用。

特写的具体作用如下:

(1) 通过排除一切多余形象来突出事物最有价值的部分,强化观众对所表现的形象的认识。特写画面内形象单一、鲜明,视觉上给人以一种醒目的效果,容易引起观众对画内形象的注意,从而产生强调的作用。在表现物体的质感时,如人的皮肤粗糙或细嫩的质感,密度较高的金属物质坚硬光滑的质感,玻璃器皿晶莹透亮的质感等,可以调动观众的触觉经验,加强画面的感染力。

(2) 描写事物细节,突出事物的细节特征,从而达到透视事物的深层,揭示事物本质的目的。同时,通过对人物面部的直接表现,揭示人物复杂多样的心灵世界,并由此形成一种独特的场面调度。1986 年 6 月 18 日,中央电视台播出了一条报道埃塞俄比亚难民涌入索马里难民区的新闻片,整条新闻画面大部分是全景,只有一个特写画面,画面展现的是一个母亲怀抱中的婴儿,我们突然惊奇地看到婴儿脸上落着几只苍蝇,而孩子此时只睁大眼镜注视着摄像机,竟不用手去驱赶一下脸上的苍蝇。这个特写画面深刻地揭示了难民们的悲惨境地,具有以一当十的表现力。

(3) 将画面内情绪向画面外推出。影片《战舰波将金号》中著名的敖德萨台阶那场戏,有一个特写画面,表现母亲见到放有自己婴儿的小车沿着台阶向下滚动时大声尖叫,极近距离地记录下母亲恐惧的表情,被画面框架部分截取的手臂似乎要撕开框架向外冲出来的动作给人一种画面内情绪向画面外宣泄的感觉。

(4) 通过割裂被摄物体局部与整体的联系调动观众的想象,创造悬念。如:画面中一只手拧开房门,拉开抽屉,拿出一支手枪,手指扣动扳机,黑暗处一声惨叫。这一系列特写画面将几个明确的动作连接起来,激发了观众对人物和事件前后的想象。

此外,特写分割了被摄物体与周围环境的空间联系,常被用作转场镜头。特写镜头在影片组接中常常是表现的重点,在应用时要多加思考。

景别的划分是相对而言的,不是绝对的。同样一个取景范围,它属于哪一类景别,要看对什么而言。如一个学生的全貌,对整个教室来说,它是局部,但对学生本身来说,它是全景。各种景别都有自己独特的功能,这就要求在运用时,要根据电视节目的内容和镜头间的联系做出合理选择,这样才能充分发挥各种景别的表现功能。图 3-10 为国庆 70 周年阅兵式中一组不同景别的镜头。

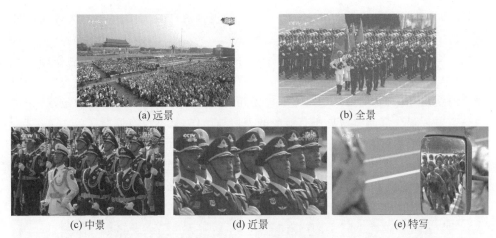

图 3-10 一组不同景别的镜头

目前相当一部分电视节目都在演播室录制制作,演播室节目所表现的主体基本都是人,所以,目前也有制作团队以一个成年人在电视画面中所占的面积大小来划分景别。这种方法在演播室拍摄中非常便于制作团队的沟通。按照这种分法,景别分为全景、中景、中近景、近景和特写。具体划分标准为:成年人全身像为全景,膝盖以上为中景,腰以上为中近景,胸以上为近景,肩以上为特写。这种明确划分标准的方法在实际操作中十分便利,大大减少了多信道制作中因为对景别理解的误差而造成的失误,如图 3-11 所示。

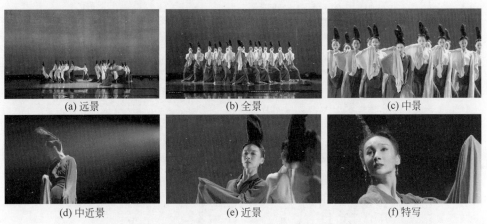

图 3-11 景别划分示意图

对于景别划分的理解,不同的人和不同的团队可能会有差异,景别的划分也不可能精确到某种度量。比如对于特写,不同的人可能就会有不同的理解:"到底推到多近才算特写?""特写和大特写有什么区别?"在这一点上,目前业界大多数团队都只是约定俗成了这些景别,而对于具体操作中的应用,还需要操作者和工作团队交流沟通。

3.1.2 景别的功能和意义

景别最基本的功能在于叙事,不同景别的组合使用,有利于将事件讲述清楚,场面、环境和空间更好地展现出来。其次在于景别的变化,大大拓展了观众的视觉限制,比如观众在观

看舞台表演时,是不会像观看电视这样得到丰富的视觉信息的,而这些信息大多通过景别的变化取得的。

观众在剧场观看相声和在电视里观看相声的效果是不一样的。在剧场观看相声节目的观众,视点单一,基本上看到什么就是什么。座位靠前的观众,能够看得清相声演员的表情,座位靠后的观众,就只能看见两个人在那里说相声的动作。但是电视画面通过景别的变化,使得每一个电视观众都能看得见所有演员的表情和动作,基本没有遗漏。

观众在现场观看开幕式和在电视里观看开幕式的效果也是不一样的。在现场观看开幕式的观众,视点单一,基本上看到什么就是什么。但是坐在电视机前的观众通过电视直播中的景别变化,看到的信息甚至会比在现场的观众更多,如图3-12所示。

图3-12 电视画面中的景别变化(北京冬奥会开幕式现场直播)

景别同时还能建立起画面主体同观众之间的情感距离。在日常生活中,人们一般看世界的景别是视线的全部,空间开阔,也就是全景。但当我们非常关注一件事物特别是某个细节时,人或物在视觉上就会被拉近,它们在我们视网膜中的成像会变大,物体存在的背景和相关的其他物体就会变得模糊甚至离开了我们的视线,正是这种视觉心理决定了景别的重要功能——建立心理和情感距离。较小的景别视觉刺激性较强,有一种带有强制走进观察的视觉效果。用于人物之间时,近景系列的景别制造出暧昧的、亲密的感情气氛或者利益关

系紧密的感觉。较大的景别对人眼的刺激与冲击较小。较大的景别一般会呈现出宽广的空间、开阔的视野，视觉上感觉空间距离的遥远，可以在观众心理上产生空间的远离和旁观感、不介入感，以及超脱与超然感，从而使画面在整体上显得较为客观和宏观。

3.2 景深

景深是电视画面空间造型中对画面纵深的考量。所谓景深，是指通过摄像机所拍摄的画面，在画面纵深的关系内，其影像清晰的范围。通俗地说，景深就是距离摄像机镜头最近的清晰影像到最远的清晰影像之间的距离。景深的形成离不开镜头，也意味着控制景深的手段在于镜头。其次，既然景深是一个影像清晰的范围，那么这个范围肯定可大可小。另外，景深也是电视画面从三维关系上识别主体位置和空间关系的一个指标，如图3-13所示。

通过景深的定义我们知道，景深是一段通过摄像机拍摄的画面，在画面纵深的关系内，其影像清晰的范围。这里需要强调的是，如果画面当中所有的被拍摄对象都是清晰的（所有的被拍摄对象都在焦距之内清晰成像），那么这个画面就没有造型意义上的景深可言，虽然这个画面实际上依然存在光学意义的景深。

图3-13　景深(CCTV纪录片《故宫》画面)

通常当我们提到景深的时候，基本上都是指电视画面造型意义上的景深，也就是在电视画面的纵深关系中存在清晰成像的部分，也存在没有清晰成像的部分，在这个范围中，我们开始讨论如何运用景深完成电视画面造型。

大多数情况下，景深会有大景深和小景深之分，也有人将大景深称之为深景，小景深称之为浅景。大景深是指在电视画面当中，纵深关系上清晰成像的距离较长，画面的层次较多，内容比较丰富。小景深通常是指在电视画面中，纵深关系上清晰成像的距离较短，画面层次少，内容单一，甚至只有一个被表现对象，而前后景均虚化(失焦)。大景深适合表现那些层次丰富，需要表现对象较多、较大的情况，而小景深则擅长表现较小、较细微的被拍摄对象。

3.2.1　景深的形成因素

景深的形成和3个因素有关，分别是光圈、焦距、物距。

光圈是光学镜头中一个控制镜头进光量的物理装置，光圈可以根据需要调整镜头的进光量，从而影响成像效果。当焦距、物距不变，光圈较大，通光量较大时，景深较小(浅)；光圈较小，通光量较小时，景深较大(深)。

目前大多数摄像机使用的镜头为综合镜头，在一个镜头中通常有一个以上的镜片，形成镜片组。从物体上射出的光线进入镜头之后，经过镜片的折射等，最终汇聚于一点，这个点被称为焦点，而焦距就是镜片的中间点到焦点之间的距离。当光圈、物距不变，焦距越长时，画面纵深关系上清晰的范围越小，景深越小(浅)；焦距越短时，画面纵深关系上清晰的范围

越大,景深越大(深)。

物距是指被拍摄物体到镜片的距离。当光圈、焦距不变时,物距越大,景深越大(深);物距越小,景深越小(浅)。

在实际操作中,摄像师通常是通过综合使用光圈、焦距、物距来获得所需要的画面景深。

3.2.2 景深变化与选择性聚焦

景深在拍摄中由光圈、焦距、物距决定,这意味着,当有计划地改变这三者时,景深也将得到改变,于是,我们就可以得到一种特殊的视觉效果。

在电视剧中,我们经常可以看到这样的一个画面:男女主角一前一后,一左一右面向镜头对话,当站在前面的男主角说话时,画面当中男主角是清晰的,而站在后面的女主角是虚化的;当女主角说话时,女主角是清晰的,而男主角是虚化的。这种谁说话强调谁的景深变化是在男女主角和摄像机不移动的情况下,通过改变焦距、选择性聚焦得到的,如图3-14所示。

图3-14 景深的变化(电视剧《三体》画面)

3.2.3 景深的功能和意义

景深作为电视画面造型的一个手段,可以起到控制画面信息量的作用。在很多的电视节目中,尤其是新闻节目里,经常可以看到的一种画面是:画面中清晰成像的是一盆花,花后是虚化的不愿意透露身份的被采访者,这就是一种利用景深镜头来控制画面信息量的做法,在部分电视剧中,也用景深控制想让观众看到的信息。如图3-15所示。在大多数情况下,节目制作者不希望观众将注意力分散到那些不重要的画面信息上,所以通常也通过带有景深的镜头虚化前景或背景。

(a) CCTV《今日说法》画面　　　(b) 电视剧《三体》画面

图3-15 景深控制画面信息量

通过景深同时还能控制观众的视觉重点。视觉重点是指电视画面中,观众留意观看和着重观看的部分。我们可以在拍摄的过程中,刻意虚化画面中不需要重点表现的部分,突出需要观众留意的部分,来达到控制观众视觉重点的目的,如图 3-16 所示。

较小的景深还可以压缩画面空间,使得较小的被拍摄主体能够以较大的、较清晰的形象呈现在画面中,让观众获得以往没有的视觉体验,这同时也有助于抒情,如图 3-17 所示。

图 3-16　景深控制观众视觉重点
（电视剧《三体》画面）

图 3-17　景深压缩画面空间（纪录片《如果国宝会说话》画面）

景深是作为造型手段出现的,通过景深,我们可以很好地布局电视画面空间在纵深上的元素,通过对这些元素的取舍和主次关系的表现,就构成了电视画面在纵深上的独特美感。

> 影响景别的因素有两个:一是摄像机和被拍摄主体之间的实际距离,二是所使用的摄像机的焦距长短。景别依据被拍摄主体在画面中所占的大小分为远景、全景、中景、近景和特写,简称为"远全中近特"。景深就是距离摄像机镜头最近的清晰影像到最远的清晰影像之间的距离。景深的形成与光圈、焦距、物距有关,当焦距、物距不变时,光圈越大,景深越小;光圈越小,景深越大。当光圈、物距不变,焦距越长时,景深越小;焦距越短,景深越大;当光圈、焦距不变时,物距越大,景深越大;物距越小,景深越小。

3.3　拍摄角度

摄像机的拍摄是在空间当中进行的,这必然形成摄像机和被拍摄主体的位置关系。摄像机和被拍摄主体在空间中的位置关系称为角度。角度包括垂直平面角度和水平平面角度。角度同时又被称为摄影角度、镜头角度、拍摄角度和机位角度。角度能够很好地传达创作者意欲表达的信息,有效完成叙事和抒情。

拍摄角度是摄像机和被拍摄主体的位置关系,这就意味着我们可以从另外一个抽象的层面来理解这个概念:一是当以被拍摄主体为圆心时,如果不考虑被拍摄主体和摄像机的距离,摄像机围绕被拍摄主体出现的位置最终将会形成一个球体,这也就意味着我们在拍摄的时候,拍摄角度选择的多样性;二是"被拍摄主体"意味着摄像机的镜头光轴始终指向被拍摄对象,这对我们理解运动镜头的相关概念有帮助。在拍摄过程中,最终呈现给观众的角度将会是多种多样,并且是充满视觉刺激的。

拍摄角度是电视画面造型的重要手段,从不同角度拍摄的画面其主体的轮廓、光影结

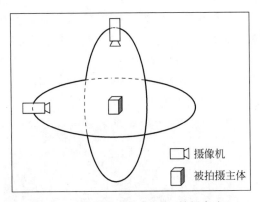

图 3-18 角度分为垂直方向（拍摄高度）和水平方向（拍摄方向）

构、位置关系和情感倾向是完全不同的。对于拍摄角度，我们可以从几何层面和心理层面来理解。从几何层面理解为：当以被拍摄主体为圆心时，如果不考虑被拍摄主体和摄像机的距离，摄像机围绕被拍摄主体出现的位置最终将会形成一个球体。实际上，形成这个球体的摄像机出现的位置，在实际拍摄中可以归纳为垂直方向角度（拍摄高度）和水平方向角度（拍摄方向），如图 3-18 所示。从心理层面来理解，拍摄角度又可分为客观性角度和主观性角度。

3.3.1 拍摄高度

拍摄高度是指摄像机镜头与被摄体在垂直方向上相对位置或相对高度。根据摄像机在垂直方向上位置的不同，一般分为平拍、俯瞰、俯拍、仰拍。

1. 平拍

平拍是指摄像机和被拍摄主体在同一水平线上，其画面效果相当于人眼的平视，与人们在日常生活中见到的绝大多数视角一样，符合人们正常情况下观察世界的角度，被拍摄物体通常不变形，画面具有稳定感。平拍以拍摄者或表现对象的视线高度为基准，所展现的画面自然、平稳，符合观众的视觉要求。电视节目中的镜头大多数都是平拍。

在平拍画面中，被拍摄主体通过镜头形成的透视感比较正常，拍摄的人物不带感情色彩的评价，通常表示一种平等的关系，画面使观众感到平等、公正、客观。新闻报道、访谈、新闻深度节目等经常大量使用这种角度进行拍摄。平拍的画面因为和人眼所观看的世界没有太多差异，所以比较平淡，不像其他角度具有新鲜感和视觉刺激。

在电视画面中，平拍画面更多地体现一种平等、尊重的关系。在大多数情况下，电视中出现的人物都需要在画面中体现出这种平等和尊重。如果被拍摄对象是坐轮椅的残障人士或者儿童，那么使用肩扛摄像机的成年摄像师就应该想办法采用平拍角度来进行拍摄，通常采用下蹲或者放低三脚架的方式，如图 3-19 所示。平拍画面结构稳定，观众与被摄主体在心理上是平等的，可以反映出亲切和冷静的情绪，表现出较强的交流感。另外，运动的平拍镜头常常代表被摄人物的主观视点，能使观众产生身临其境的感受。

图 3-19 平拍（CCTV《朝闻天下》画面）

当然平拍也有自己的不足之处,在表现同一水平面的物体时,会压缩空间,不利于空间透视和层次的表现;画面中地平线处于画面中央位置,使画面产生明显分隔感,容易显得呆板、单调。所以在运用平拍时,摄像师常常要运用地面上的某些物体突破地平线(穿过地平线),使地平线出现一定变化因素。

2. 俯瞰

俯瞰是指摄像机与被拍摄主体所在水平线大致成垂直关系,形成一种凌驾于被拍摄主体之上的感觉。俯瞰又被称作"大俯角",有人也称之为"上帝之眼",意为俯瞰角度只有上帝才能看到。

这种拍摄角度是观众在日常生活中很难获得的视觉经验,俯瞰的画面表现出强烈的视觉冲击,观众往往具有极度的心理优越感,同时可以强调出被摄对象之间的相互关系以及各种地面上的线条,如人物的运动轨迹等,使画面具有图案形式美感,在拍摄中属于较少使用的角度。在电视中,俯瞰通常用来表现辽阔的大地和场景,通过航拍等辅助手段将摄像机带到一个比较高的高度来进行拍摄,使用俯瞰角度拍摄出来的画面通常气势恢宏,如图3-20(a)所示。在一些文艺晚会和综艺节目中,也较多地使用俯瞰角度来表明舞蹈演员的队形变化等,如图3-20(b)所示。

(a) CCTV纪录片《故宫》画面　　(b) 舞蹈节目《只此青绿》画面

图3-20　俯瞰

正因为俯瞰角度给观众带来了一种前所未有的视觉体验,并且拍出的画面视觉刺激强烈,所以在大型活动中,经常采用航拍来实现俯瞰的角度。中央电视台2008年第二十八届奥运会开幕式直播、2009年中华人民共和国60周年国庆阅兵式直播等,大量采用了航拍俯瞰的角度,使得直播的整体画面立体生动,气势恢宏。

3. 俯拍

俯拍是指摄像机处于被拍摄主体所在水平线之上,高于被拍摄主体,摄像机光轴倾斜向下拍摄的拍摄方式,其画面效果相当于成年人视角观看儿童一般,是一种从上倾斜向下观看的角度。俯拍会造成被拍摄主体的竖向线条被压缩,被拍摄主体的竖直方向的特点被忽略,如图3-21所示。

在景物拍摄中,俯拍有利于在画面上表现被拍摄主体的层次,展示场景内景物的层次、规模,常用来表现场景的整体气氛和宏大场面,给观众以深远、辽阔的感受。同时俯拍还强

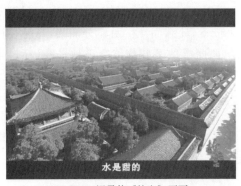

(a) CCTV纪录片《故宫》画面　　　　　　　(b) 电视剧《三体》画面

图 3-21　俯拍

调环境和空间,可以明显表现出被摄物体的运动轨迹和空间关系,可以用来表现强烈的冲突和力量对比。在人物拍摄中,俯拍会使得人物显得渺小,处于环境之中,容易形成一种困窘、孤立、绝望、压抑等气氛。俯拍的角度还经常被用来表达一种蔑视、贬义的感情色彩。另外,俯拍的角度也通常在影视剧中用来表现高个子人物的主观视角。

俯拍的不足之处在于容易丑化人物形象,不适于表现被摄主体与观众的平等交流和正常情感;观众看不到被摄主体的全部表情,不利于表现被摄主体之间的细致感情交流;被摄主体与背景色彩相近时,较难突出被摄主体。所以,在拍摄时,要注意运用构图、色彩、影调和运动等技巧来突出被摄主体。

4．仰拍

仰拍是指摄像机处于被拍摄主体所在水平线之下,低于被拍摄主体,摄像机视轴倾斜向上拍摄的拍摄方式,其画面效果相当于儿童视角观看成年人一般,是一种从下倾斜向上观看的角度。

在仰拍的画面中,被拍摄主体的高度和面积都被夸大,背景和陪体被简化,画面中背景的面积比其他角度大。若拍摄的是外景,背景较大面积会是天空;若拍摄的是内景,背景较大面积会是天花板。

仰拍在景物拍摄中,将会在构图上呈现出主体被夸大的视觉效果,增加画面的垂直高度感,建筑物会有雄伟壮丽的视觉效果,如图 3-22(a)所示。如图 3-22(b)所示,在人物拍摄中,仰拍将会使人物产生变形,从而使观众在视觉上觉得人物高大,人物形象被强调,形成人物高大、强壮的形象,具有力量、雄伟等感觉。仰拍有时也被用来表达威严、雄壮、景仰与崇敬的感情。在拍摄处于运动状态的人物时,仰拍会使得画面的运动感加强,画面内人物的动作幅度会比平拍和俯拍更加明显,动作片中经常会使用仰拍角度。仰拍也经常会被用来表现儿童的主观视角。

仰拍在画面造型中特点突出,由于镜头低于拍摄对象,画面中的水平线较低,水平线以上的景物占了主要位置,所以,主体景物往往安排在画面上部的前景加以表现,后景景物往往被前景遮挡或者被排除到画面之外,具有净化背景、突出主体的作用;仰拍在表现跳跃、腾空等动作时,能使跳跃高度和腾空动作更夸张,增强画面视觉冲击力;可以通过场景中的天花板等顶部物体表现透视关系,增强人物与环境的联系,造成强烈的距离感和透视感;观

(a) CCTV纪录片《故宫》画面　　　　　(b) 电视剧《三体》画面

图 3-22　仰拍

众会产生抬头仰视的视错觉,所以观看时处于心理劣势,同时由于被摄主体往往呈现稳定的三角形构图,因此仰拍画面中被摄主体显得比平常高大、挺拔,可以表现敬仰、自豪、骄傲等感情色彩。

仰拍在画面造型中呈现的不足之处:在广角状态下近距离仰拍会产生严重变形效果,因此摄像师在拍摄仰拍镜头时尤其要注意镜头焦距、拍摄距离这些因素;另外,仰拍带有非常明显的感情色彩,运用不当会使摄像师的态度过于暴露,容易出现过于概念化的镜头,引起观众的反感。

在垂直方向上理解和运用拍摄角度时,要特别注意不同角度带来的透视变化,以及这种透视变化对拍摄主体的画面形象再造、对观众心理和情感的影响。通常拍摄角度要符合观众的观看习惯,比如,拍较高的人往往用仰拍,拍较矮的人往往用俯拍,表现两个人物坐着时,往往用平拍或者小角度俯拍等,做到拍摄角度的合理性。在《指环王Ⅰ》中,甘道夫来到夏尔国拜会老朋友巴金斯的场景中连续应用到了仰拍和俯拍。在《三体》中,叶文洁与潘寒在三体地球组织集会中的过程中连续应用到了仰拍和俯拍,很好地体现了人物的视觉关系,如图 3-23 所示。

图 3-23　俯拍与仰拍的对比效果(电视剧《三体》片段)

3.3.2 拍摄方向

拍摄方向是指摄像机镜头与被摄体在水平平面上360°范围内的相对位置。拍摄方向的变化会带来电视画面中事物形象特征和画面表现意境的变化，根据摄像机在水平位置上的不同，一般分为正面拍摄、侧面拍摄、背面拍摄。

1. 正面拍摄

正面拍摄是指在拍摄时，摄像机位于被拍摄对象的正前方拍摄。在电视画面中，通常正面拍摄用来表现主持人面向电视机观众，形成一种和观众面对面交流的感觉，如图3-24所示。

图3-24　正面拍摄（CCTV新闻节目主播出镜）

正面拍摄会形成被拍摄对象直面镜头的效果。正面拍摄的画面有利于表现被摄对象的正面特征，容易显示出庄重稳定、严肃静穆的气氛。在表现人物时，人物面部在镜头中呈现的越多，画面中关于人物的信息量就越多。正面拍摄人物的面部能形成一种和观众近距离、无障碍沟通交流的效果，使得观众认为出镜人物正在和自己交流，拉近出镜人物与观众的心理距离。

正面拍摄的不足之处在于空间透视感差，场面缺乏立体感，画面构图容易显得呆板、无生气，前面的被摄物体容易挡住后面的物体，使画面信息不完整。

2. 侧面拍摄

侧面拍摄包括正侧拍摄和斜侧拍摄。正侧拍摄是指摄像机镜头轴线与被摄主体的朝向轴线垂直，也就是在与被摄主体成90°的位置上进行拍摄。斜侧拍摄是指摄像机镜头轴线与被摄主体成一定夹角，也就是我们通常所说的左前方、左后方、右前方、右后方这些角度，统称为斜侧面方向，这是拍摄中运用最多的一种拍摄方向。

正侧拍摄通常用来拍摄运动中的对象，正侧方向有助于展现运动主体的线条和动作，突显运动感。在田径比赛转播中，跑步项目就经常会使用正侧角度来表现运动员的竞赛过程，这样有利于展现不同运动员之间的差距和他们跑动的姿态，尤其是最后冲刺的时候，都是用正侧拍来展现最后一瞬间的，这样观众可以清楚地看到运动员的位置，如图3-25所示。在大型活动转播中，也经常使用正侧角度来表现入场或者正在行进中的拍摄对象。在影视剧中，正侧方向拍摄也经常用来表现人物行动的方向，人物从画面的一侧入镜，再从画面的另一侧出镜。在谈话节目中，经常使用正侧方向的镜头来表现谈话双方的神情姿态、空间位置关系。但正侧拍摄在空间透视感上表现较弱，观众与被摄体缺乏交流感。

斜侧拍摄会使被拍摄对象本身的横线条在画面中变成斜线条与画框相交，形成透视，使得画面生动活泼，有利于表现被拍摄对象的立体形态和空间深度。如果以人脸为参照，斜侧

方向还可以进一步细分为左前侧、右前侧、左后侧、右后侧。在访谈节目或者采访中,经常出现的过肩镜头就是一种斜侧方向拍摄,画面中两个人物的脸部都只被拍摄一部分,在画面中出现人物甲的右前侧脸和人物乙的左侧耳际和腮,这时摄像机是位于人物甲的右前侧,人物乙的左后侧,如图 3-26 所示。

图 3-25　正侧方向拍摄(CCTV 2009 年国际田联黄金联赛巴黎站转播画面)

图 3-26　斜侧方向拍摄(CCTV 电视节目《朗读者》画面)

斜侧拍摄的画面具有较强立体感、纵深感,物体的立体形态表现清晰,产生明显的透视效果,有利于安排主体和陪体,区分主次关系,突出被摄主体。如电视采访中,通常采用中景,采访者位于前景,呈后侧角度,被采访者位于中间,呈前侧角度,这样,观众的注意力会很自然地落到被采访者身上。

侧面拍摄的镜头可以展现人物的轮廓,如果配合灯光效果,可以清晰地出现人物的轮廓光,在逆光拍摄时也会出现漂亮的剪影效果。

3. 背面拍摄

背面拍摄是指在拍摄时,摄像机位于被拍摄对象的正后方向进行拍摄。在背面拍摄时,主体背对镜头,观众与被摄对象的视线其实是同一方向的,使观众产生一定主观视觉效果。背面拍摄突出了被摄主体后方的陪体和环境,无法呈现人物的面部表情,姿态动作起到表现人物心理活动的作用。背面方向拍摄与正面方向拍摄相逆。

在纪录片中经常会看到一种背面拍摄镜头,主人公在行走,摄像机在主人公身后跟随进行拍摄。人物的背面方向拍摄形成一种很强的引导感,由于主人公视线的方向与摄像机拍摄的方向一致,主人公所看到的场景与观众在电视画面中看到的场景一致,会给观众带来强烈的现场感和主观参与感。很多新闻片、纪录片都采用人物背面方向进行拍摄,形成了强烈的纪实风格,如图 3-27(a)所示。

文艺晚会中也经常出现背面拍摄的镜头。这个角度在文艺晚会现场的观众是无法观看到的,只有电视观众才能看到。这给电视观众带来了一种新鲜感,同时,演员面向现场观众的方向与摄像机在舞台后拍摄的方向一致,电视观众在画面中不仅能够看到演员,还能看到舞台下的观众,这种现场感是其他拍摄角度所不能比拟的,如图 3-27(b)所示。

在水平方向上理解和运用拍摄角度时,要特别注意不同角度带来的信息量的变化。当拍摄人物时,观众从人物正面获取的关于人物的信息量最多,从人物侧面获取的关于

(a)纪录片《镜头里的中国》画面　　(b)《中部崛起——第二届中国中部贸易博览会文艺晚会》画面

图 3-27　背面方向拍摄

人物的信息量较少,从人物背面获取关于人物的信息量最少。相对而言,关于空间环境的信息量则相反。当拍摄人物时,画面为人物正面时,观众注意力集中在人物上,对空间环境注意力不高,获取的空间环境信息量最少;而人物侧面时空间环境信息较丰富,背面时最丰富。

对于被摄主体来说,3 种手法的综合应用能够更加有效和全面地表现状态、情节。在影片《卡廷惨案》中,男主角的第一次亮相即采用了水平拍摄的 3 种手法,给观众清晰地交代了人物。在电视剧《三体》中,女主角叶文洁在红岸基地向宇宙发射信号也采用了水平拍摄的 3 种手法,表达出了叶文洁当时的心理状态和动作细节,如图 3-28 所示。

图 3-28　综合 3 种拍摄手法交代人物

以上分别从垂直方向和水平方向对拍摄角度做了阐述。在实际拍摄操作中,角度是摄像机与被拍摄主体在空间垂直方向和水平方向位置关系的综合,因此更要从"摄像机和被拍摄主体在空间中的位置关系"这一层次来理解拍摄角度。

3.3.3　拍摄距离

拍摄距离指摄像机镜头与被摄体之间的距离。在镜头焦距不变时,摄像机与被摄体之间的距离越近,摄像机能拍摄到的画面范围就越小,主体在画面中占据的位置也就越大;反

之，拍摄范围越大，主体显得越小。通过改变拍摄距离，根据选取画面范围的大小、远近，可以把画面分为特写、近景、中景、全景和远景。

在讲述角度过程中我们提到理解角度概念的一个抽象层面：当以被拍摄主体为圆心时，如果不考虑被拍摄主体和摄像机的距离，摄像机围绕被拍摄主体出现的位置最终将会形成一个球体。在这个抽象层面中，我们忽略了摄像机与被拍摄主体之间的距离，但在实际拍摄空间中，拍摄距离是存在的并且会影响到最终画面效果。

我们将角度划分为垂直方向和水平方向，垂直方向和水平方向可以理解为摄像机与被拍摄主体的垂直夹角与水平夹角，角度的概念也可以理解为"摄像机与被拍摄主体之间垂直夹角与水平夹角的综合"。在改变摄像机与被拍摄主体的距离时，摄像机与被拍摄主体的垂直夹角和水平夹角也将改变，最终的画面呈现效果也将不同。摄像机与被拍摄主体的距离决定着夹角的大小。当摄像机与被拍摄主体的距离越远时，夹角越不明显，角度越小；当摄像机与被拍摄主体的距离越近时，夹角越明显，角度越大。在实际拍摄中，还需要考虑拍摄距离对角度和画面效果的影响，如图 3-29 所示。

图 3-29　拍摄距离与角度的关系（CCTV 纪录片《故宫》画面）

拍摄角度是画面重要的造型元素之一。对多变的拍摄角度和灵活的机位的运用，可以直接反映一个摄像师对表现内容、环境以及被摄主体的理解，从而反映摄像师的创作风格。对同一个被摄主体来说，不同方向、不同角度的拍摄会得到不同的视觉形象和画面结构，形成被摄主体在画面上不同的轮廓和线条结构，从而也使被摄主体与环境、背景的关系发生变化。拍摄角度会引起观众的心理反应，如由于观众平时对人眼所不能实现的拍摄角度缺乏视觉体验，所以使用这些角度会产生强烈的视觉冲击和非正常的心理体验，从而传达出特殊的感情倾向。反之，类似于人眼的拍摄角度则使观众对画面内容产生较为客观的感受。

在电视节目中，为了叙事的方便，更好地展现空间和交代环境关系以及人物关系可选择不同的拍摄角度。不同的角度意味着观众的视觉重点不同，也意味着不同的视点，这为叙事的推进带来了可能。影视节目中经常出现"看"与"被看"的关系，角度很好地处理了这种关系。角度同时还有抒情的作用，节目创作者通常会用角度来表达自己的感情。通常角度不大，感情色彩不是很浓；角度越大，甚至比较极端的角度，意味着可能会有比较强烈的感情色彩。角度也会形成一定的影像风格，影像风格就像一个人的性格一样，是一部影视作品的标签。如多小角度拍摄的作品，可能整体就显得平淡和朴实；而较多怪异角度拍摄的影片，就显得另类和跳跃；以较多俯角拍摄的作品，会给观众带来压抑和不安等。角度还可以结合其他的画面造型手段进一步形成电视作品的影像风格。

> 拍摄角度对电视画面透视关系起到了决定性作用,它决定了3种空间关系:距离关系、方向关系、高度关系。在同样的拍摄角度下,距离越近,画面透视越大;距离越远,画面透视越小。拍摄距离不变时,拍摄角度变化也可以影响空间透视效果:平拍和正面拍摄会减弱空间透视关系,俯拍或者侧面拍摄会夸大空间透视关系。

习题

1. 如何划分电视景别?不同的景别有何作用?
2. 什么是景深?影响景深的因素有哪些?
3. 如何区分拍摄角度?
4. 拍摄高度和拍摄方向不同在画面造型中有什么特点?

第 4 章 固定镜头与运动镜头的拍摄

 学习目标

1. 理解固定镜头的表现力。
2. 理解固定镜头的局限性。
3. 掌握固定镜头的拍摄要求。
4. 理解运动镜头的特征。
5. 掌握运动镜头的拍摄要领。

 知识导航

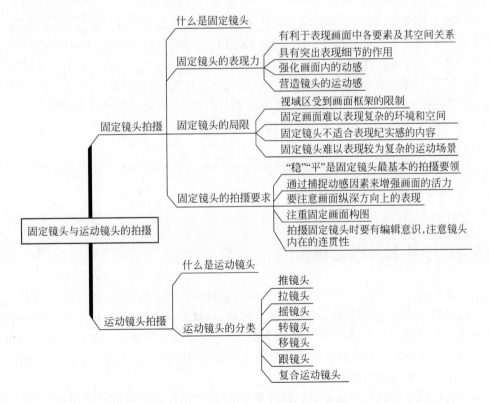

在拍摄制作电视节目的过程中,我们经常会听到"镜头"这个词,本书中也将在很多地方提到"镜头"。"镜头"是影视行业当中使用频率非常高的一个词语,在影视片不同的制作阶段以及不同的语言环境中,"镜头"所指代的意义并不一样,并且不同的人和不同的团队对于"镜头"的理解也可能不同。

通常情况下,依据影视片不同的制作阶段,"镜头"这个词主要有3个方面的含义:

第一个含义是指物理学意义的"镜头",这时候的"镜头"是指相机、摄像机等使用的光学镜头组。在实际拍摄中,我们将会经常接触到不同的光学镜头,比如长焦镜头、广角镜头、变焦镜头等,这些光学镜头是由不同的光学镜片组成的镜片组,在拍摄时会为了不同的效果而选择使用不同的镜头。

第二个含义是指在拍摄阶段涉及的"镜头",这时候的"镜头"是指摄像机在待机状态下,从开始记录一段时空到结束记录,再次开始待机为止的这段影像。一次记录的一段影像被称为一个镜头。这些镜头没有经过剪辑,是拍摄时"原生态"的记录,也就是拍摄的原始素材。

第三个含义是指在剪辑阶段涉及的"镜头",这时候的"镜头"是指两个剪切点之间一段连续记录的影像。在剪辑阶段,拍摄好的原始素材并不会全部使用,需要经过"去粗取精"的过程,然后才会形成最终的成片。剪辑时,素材镜头会经过剪辑设备重新确定需要的"入点"和"出点",这个重新确定的"入点"和"出点"之间的这段连续影像就是剪辑阶段所谓的"镜头"。每一个影视片都是经过这样一个一个的"镜头"组接而成的。

在电视节目制作过程中,我们经常会听到这样的话:"这个镜头太短了,再拍一遍""这个镜头放到后面是不是好一点""小心镜头,别碰到了""注意别看镜头",等等。在这些话中,前者中的镜头是指在拍摄阶段的"镜头",也就是"镜头"的第二个含义;"这个镜头放到后面是不是好一点"中的"镜头"是指剪辑阶段的镜头,也就是"镜头"的第三个含义;"小心镜头,别碰到了"中的"镜头"是指光学镜头,也就是第一个含义的"镜头";"注意别看镜头"中的"镜头"也是指光学镜头。本章主要讲述的"固定镜头"和"运动镜头"都是指在拍摄阶段的镜头,所谓"固定"和"运动"是指镜头形式。

4.1 固定镜头拍摄

4.1.1 什么是固定镜头

固定镜头也称固定画面,它是和运动镜头相比较而言的。机位、光轴、焦距三固定(三不变),是拍摄固定镜头的前提条件。固定镜头的核心,就是画面框架静止不动。固定画面不仅能表现静态对象,同时也能表现运动的形象,这不仅是对电视屏幕框架制约的适应,同时也符合观众的生理机制和收视心理。了解固定画面的诸多功用和局限,可以帮助摄像师在画面造型中更好地实现创作意图。

固定镜头最主要的一个特点就是摄像机在拍摄时,选好机位和角度后,拍摄过程中没有任何动作,所形成的最终画面效果是画框不动,基本构图不变。但是固定镜头又不是像绘画和摄影作品那样完全没有动态,固定镜头中的人物、光线、色彩等都可以变化,如图4-1所示。

图 4-1　固定镜头中光线的变化(CCTV 纪录片《故宫》画面)

固定镜头便于控制画面信息量,要求构图精准,擅长控制视觉重点,交代细节,表现情绪等。在影视剧的拍摄中,大量应用了固定镜头,尤其是 20 世纪 90 年代到 21 世纪初的部分韩国电视剧中,大量使用固定镜头完成叙事,追求画面的精致和华丽,形成了一种独特的电视剧风格。在大量的演播室节目中,也基本都是固定镜头组接,像谈话节目、人物访谈等。

固定镜头虽然没有镜头自身的运动,但是通过对被拍摄对象、光影、色彩等的调度以及镜头的组接等,也可以产生镜头节奏和运动感,并且产生蒙太奇效果。

4.1.2　固定镜头的表现力

固定镜头在画面语言中占有很大的比重,在一部影片中,绝大部分都是固定镜头。固定镜头的含义为"停下来看""仔细瞧""目不转睛地凝视"。

1. 有利于表现画面中各要素及其空间关系

固定镜头中的主体、陪体、前景、背景和环境等画面构成要素能够在观众的视线中得到较长时间、比较充分的展现,观众有足够的时间观察它们的空间关系。在视觉语言中常常起到提示主体方位、通过陪体映射主体的特性、反映场景特点、交代客观环境等作用。如新闻发布会现场,通过大全景,可反映出场下众多记者的活动,从背景的文字中观众可得知本次新闻发布会的主旨;再通过新闻发言人的近景,反映出对具体新闻事件的态度、立场等信息。

固定镜头本身的静态记录忠实于被记录的时空,有利于表现静态的场景。在新闻报道中,经常使用全景固定镜头来表现会场、仪式等的现场,用大景别表现事件发生的环境和空间等,如图 4-2 所示。

2. 具有突出表现细节的作用

固定镜头由于画框不动,所以观众能注意到画面中的细节表现。通常在近景和特写镜头中更为突出。例如,固定镜头能很好地体现蜜蜂在花蕊上的一系列活动,把采蜜的细节充分地展现给了观众;在奥运会的颁奖

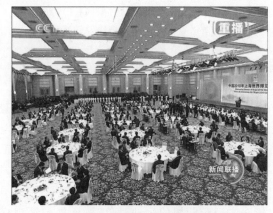

图 4-2　固定镜头的静态记录
　　　(CCTV《新闻联播》画面)

仪式上，当站在领奖台上的运动员听到本国国歌，注视着本国国旗冉冉升起时的一系列画面，基本都以全、中、近景别甚至是特写景别的固定画面来拍摄，以捕捉和表现运动员激动的神情、高兴的笑容或是喜悦的泪水等；在电视剧中，当通过特定情境下特定人物的表情、动作来表现人物心理活动时，也经常以一组固定画面来处理。

3．强化画面内的动感

通过静态因素与运动因素的"冲撞"而以静衬动，是强化运动效果的有效手段。固定画面中最积极、最显著的静态因素就是画面"纹丝不动"的框架，运用框架因素来反衬运动因素，往往能使运动对象的动感、动势得到突出甚至是夸张的表现。如在赛车现场，固定画面中几辆车由远而近驶来，瞬间一个个从镜头框架里划出，此时赛车飞驰的动感得到了非常醒目的强有力的表现，其速度也得到了客观的表现。这种运动主体通过与框架的碰撞而产生"划过"画面的情况，从某种程度上说，在表现动感上比运动画面有过之而无不及。

固定镜头忠实于被拍摄对象的运动速度和节奏变化。相比较运动镜头而言，由于在拍摄过程中本身处于静态，使得固定镜头在拍摄运动对象时，运动对象所在的空间环境可以成为运动对象的参照物，从而使观众对运动对象的速度和节奏变化有一个较为准确的认知。而运动镜头在拍摄相同内容时，由于镜头追随运动对象，画框和运动对象相对静止，环境空间不断变化，使得观众无法对运动对象的真实速度和节奏作出准确判断。

图4-3　固定镜头表现运动对象（CCTV 2010年斯诺克世界锦标赛半决赛转播画面）

2009年在北京天安门广场举行的国庆60周年阅兵式上，当空军飞机列队飞过天安门上空的时候，如果使用运动镜头跟随飞机拍摄，电视观众将无法判断飞机的飞行速度，也无法体现出空军飞机飞临天安门广场上空时的气势，飞机好似定在空中一般。而改用固定镜头拍摄，飞机从画面一侧入画，很快地从另一侧出画，飞机的飞行速度就有了一个很好的体现，再结合不同景别、构图的镜头组接，空军飞机列队的气势就体现出来了。同样，在体育比赛转播中，有些项目也比较适合用固定镜头来表现，如图4-3所示。

4．营造镜头的运动感

固定镜头本身的静态并不代表固定镜头就没有办法营造出运动感。

固定镜头通过对运动对象的记录营造出运动感。在实际拍摄中，大多数情况下拍摄的对象都会运动或者留下运动的痕迹或轨迹，固定镜头通过对这些运动对象和它们的痕迹、轨迹的记录来达到营造运动感的目的。这种运动感来自被拍摄对象本身，固定镜头忠实地记录下了这种运动感，并如实传达给观众，使观众如身临其境般感受到这种真实。如果用运动镜头来记录同样的运动对象，画面展示给观众的则是他们较少观看到的景象：画框和运动对象相对静止，而背景在运动。还有一种情况，经过长时间固定镜头的拍摄，然后快速播放来表现一个时间段内被拍摄对象的缓慢运动，比如日出、花朵开放等，这种镜头压缩了时间，

也是观众在现实生活中比较难观看到的,如图4-4所示。

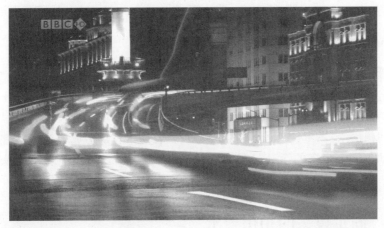

图 4-4　固定镜头的运动感(CCTV 与英国 BBC 合作纪录片《锦绣中华》画面)

固定镜头通过镜头组接可以营造出运动感。通过一组固定镜头的连续组接形成蒙太奇效果来营造运动感,其运动感是由镜头组接产生的。

4.1.3　固定镜头的局限

固定画面有自身的特殊表现力,同时也存在着一定的局限性。

1．视域区受到画面框架的限制

由于画框有一定的范围,主体移出画框的内容就难以再用同一视域的固定镜头来表现。如采花的蜜蜂突然飞出画框。对于长而窄(或高而细)的主体,难以用固定画面来表现。如会议代表站成一排准备合影时,若用全景固定镜头来表现,则画面中的人显得很小,若用特写,则不足以表现整排人群,这种场合用摇摄更适合。

2．固定画面难以表现复杂的环境和空间

固定镜头不能突破画框的限制,因此在表现复杂环境和空间上显得不足。比如要表现穿过一条曲折巷道走进一座四合院,一般来说,这一内容如仅用固定画面是很难直观形象地让观众有"身临其境"之感的,而移摄、跟摄在表现上可能更为奏效。比如拍摄高大建筑物时,用固定画面来表现正面、侧面、背面等不同角度时,就不如用移镜头环绕建筑物一周更能表现其空间感。如果要用一组固定画面来表现,则需要观众根据画面情况进行更多的想象。

3．固定镜头不适合表现纪实感的内容

仅用一组固定画面来表现纪实性的内容,观众就感觉是在看电视剧一样,导演和编辑的痕迹过于明显,固定镜头之间的切换可能会切割了生活中连续的过程,使人觉得失去了真实感。因此,目前通行的做法是糅合固定画面和运动画面的长处,克服固定画面以局部因素相加而组成生活全貌的局限,既保留一些相对完整、流畅的生活流程和故事段落的运动镜头,同时穿插大量固定画面来传递重要信息、塑造主要人物、营造特定氛围等。比如在纪录片

中,涉及人物活动变化时,固定镜头很难充分记录和表现人物的整个活动过程和活动过程中的表情、动作变化。

4. 固定镜头难以表现较为复杂的运动场景

和运动镜头相比,固定镜头视点比较单一,画面信息量有限,观众看到的画面受到画框的影响。固定镜头的画面构图相对稳定,构图少有结构性的变化,构图元素相对集中,无法表现大范围的运动对象。比如拍摄田径赛跑、花样滑冰等环境变化较大的体育项目时,在一组镜头组接的画面中,固定镜头若太多、太集中,就容易给观众造成零碎感,很难连贯而完整地表现出运动员优美多姿的运动过程和满场滑行的运动轨迹,没有移动镜头的一气呵成之感。

4.1.4 固定镜头的拍摄要求

1. "稳""平"是固定镜头最基本的拍摄要领

对于固定镜头的拍摄要求,最基本的就是要做到画面不能出现丝毫倾斜,镜头要做到纹丝不动。即使在报道突发性事件等特殊情况下,也要保证画面的"稳"和"平"。通常情况下,拍摄固定镜头都应该使用三脚架,以防止出现肩扛拍摄时的晃动或倾斜。但是在实际工作中,很多记者,特别是年轻的摄像记者,为了出行、拍摄方便,很少使用三脚架拍摄,我们看到的画面基本都有轻微的晃动,在仰拍或使用长焦拍摄时,晃动效果更为明显。

拍摄固定镜头要时刻做到使用三脚架,三脚架保证了镜头的稳定性和水平。在没有三脚架的情况下,摄像人员要学会根据实际情况灵活变通,依靠生活中的支撑物和稳定点来替代三脚架,拍出稳定的固定镜头。比如说,办公室中的桌面、椅背,公路两边的护栏、长椅,摄像人员坐定之后的膝盖等,都可以成为解一时急需的有效支撑。此外,在特殊环境下,比如在突发事件现场,当无法使用三脚架时,摄像人员要保持良好的正确的持机姿态和正确呼吸方式,以保证在肩扛拍摄时镜头尽可能稳定。

2. 通过捕捉动感因素来增强画面的活力

固定镜头易"死"易"呆",容易出现平板一块、缺乏生气的情况,因此,在拍摄固定画面时应注意捕捉活跃因素,调动动态因素,做到静中有动、动静相宜。比如说,拍摄一池春水,就可以在画面中摄入几只浮游嬉戏的鸭子,涟漪的波动和鸭子的运动使得"死水""活"了起来。电视固定画面如果没有画面内部运动,单个镜头的画面就与摄影照片并无大异,很容易让观众产生看照片的感觉。我们在拍摄固定画面的时候,应该注意尽量避免"呆照"的画面效果,尽可能利用画面所能纳入的"活"的、"动"的因素让固定画面"活"起来。

3. 要注意画面纵深方向上的表现

固定镜头如果不注重前景、后景及主体、陪体等造型元素的选择和安排,不注意纵轴方向上的人物或物体的调度,那么就容易出现画面缺乏主体感、空间感的问题。这就要求当我们选择拍摄方向、拍摄角度和拍摄距离时,有目的、有意识地提炼纵深方向上的线、形、色等

造型元素，并注意利用光、影的节奏、间隔和变化形成带有纵深感的光效和"光空间"。

4．注重固定画面构图

固定画面拍得怎么样，往往能够反映出一个摄像师的基本素质和真正水平，它是对摄像人员构图技巧、造型能力、审美趣味和艺术表现力的综合检验。相对而言，由于运动画面的运动性、可变性，某些构图上的问题能在一定程度上得到掩盖，或者观众的注意力被画面的外部运动所转移和分散。但固定画面就不同了，由于框架的静止和背景的相对稳定，加上观众视点的稳定，构图中的小毛病会在观众眼中得到"放大"，可能比较突出地干扰观众的收视情绪。因此，摄像人员只有从一上手就勤学苦练，尤其是要拍好固定画面、拍美固定画面，从视觉形象的塑造、光色影调的表现、主体/陪体的提炼等多个层面加强锻炼和创作，才能拍摄出构图精美、景别清楚准确、画面主体突出、画面信息凝练集中的优秀固定画面来。

5．拍摄固定镜头时要有编辑意识，注意镜头内在的连贯性

对于同样的主题，不同的摄像人员拍摄出不同的镜头素材，在后期剪辑中，呈现的艺术效果也大相径庭。对于有经验的摄像师人员说，在拍摄主体时，会从不同的角度、用不同的景别来表现主体，摄像人员的编辑意识在拍摄中就要得以体现；要拍摄出不同角度、不同方向、不同景别的成组镜头，这样后期编辑的效率将大大提高，画面丰富，避免出现越轴、镜头不足等问题。比如，我们拍摄新闻采访，如果始终坚持用一个角度和景别拍摄，在后期编辑采访镜头时，剪除掉中间不要的内容，那么同景别、同主体的两个画面相接必然出现"跳"的现象。如果在中间插入一个特写镜头或者换个角度拍摄的镜头，就可以实现镜头流畅组接。这要求在拍摄时就充分考虑到后期编辑的组接问题，拍摄时就要思考不同镜头的景别关系，比如全景固定镜头组接近景固定镜头、中景固定镜头组接特写固定镜头等，这样剪辑出的节目才会自然、流畅。

固定镜头的拍摄是一切拍摄的基础。很难想象一个拍摄不好固定画面的摄像师，能够在新闻现场和生活实景中拍出信息准确、运动流畅的运动画面。可以说，对新闻和纪实性节目进行运动摄像所造成的长镜头记录和表现方式，必须建立在扎实的固定画面拍摄功底之上。正是在拍摄固定画面的过程中培养和锻炼起来的塑造视觉形象、熟谙场面调度、捕捉现场信息、精心构图表现等方面的能力，给予运动中取材、构图和造型表现的运动画面的拍摄准备了条件，提供了参考，打下了坚实的基础。

实际上，编辑工作应该从前期摄像就已经开始了。尤其是在拍摄固定镜头时，一定要充分注意到镜头间的连贯性和编辑时的合理性。摄像人员要对后期编辑出现的各种可能性成竹在胸，在实际拍摄中多思考、多总结，拍摄出丰富有效的镜头，为后期编辑提供充裕的镜头，方可编辑出成功的作品。

> 固定镜头就是摄像机在拍摄时，机位、光轴、焦距"三不变"，所形成的画框不动、基本构图不变的画面效果。固定镜头是一部作品中出现最多的镜头形式。要拍摄出高质量的固定镜头，就要做到构图精准，通过捕捉动感因素增强画面的活力，善于表现画面的纵深感以及拍摄固定镜头时做到镜头的稳、平。

4.2 运动镜头拍摄

4.2.1 什么是运动镜头

早期的电影摄像机只能拍摄固定镜头,固定镜头的局限使得人们开始思考如何让摄像机运动起来。随着科学技术的发展,尤其是影像技术的发展,摄像机开始变得小巧且易于搬运、操作,辅助拍摄手段和器材也越来越多,于是运动镜头就开始频繁出现在影像作品中。

运动镜头是指摄像机通过机位移动,或者改变镜头光轴,或者改变镜头焦距等方法拍摄的连续画面。按照拍摄规范,一个标准的运动镜头通常是由起幅、运动过程、落幅组成的,起幅和落幅是指运动开始前和开始后的短暂固定镜头。比如一个标准的推镜头应该是由开始的较大景别固定画面(起幅),然后是由较大景别向较小景别的连续变化过程(运动过程),最后是较小景别的固定画面(落幅),这3部分都是在摄像机连续记录画面时完成的。

运动镜头和固定镜头相比,角度、构图等画面造型元素不断变化,画框相对运动,给观众带来了丰富的视觉体验。同时,在一个镜头内,容纳了更多的信息,也更加有利于表现运动对象。在电视节目中运动镜头所占的比重是相当大的。换句话说,运动镜头的质量,直接影响着整部电视节目的效果。运动镜头的重要性源于它自身的艺术特点。

(1) 运动镜头是摄像机从不同角度、不同背景记录下的被摄对象的连续运动,在电视屏幕上展现给观众的是一系列连续的画面。这些画面符合人们在生活中的观察习惯,使电视节目更加贴近生活。

(2) 运动镜头具有较强的主观性。在摄像机进行运动拍摄时,变化的画面构成了观众不同的视点,表现为一个连续的过程。这个过程实际上是拍摄人员创作意图的一种体现。它使观众沿着创作者的思路观看电视,并产生对后面画面的渴望和猜测。

(3) 运动镜头具有综合性。要真实、生动地记录一个连续的动作场面,使用单一的运动镜头是不够的,因此,在实际拍摄中,往往会综合运用多种运动镜头。多角度、多背景、多视点地综合运用镜头,极大地丰富了单一镜头的表现力。同时保持了画面表现时空的连续和统一,突出了现场感和真实性。

4.2.2 运动镜头的分类

按照运动方式,运动镜头可以分为推镜头、拉镜头、摇镜头、转镜头、移镜头、跟镜头和复合运动镜头。其中,"转镜头"和"复合运动镜头"在其他书中较少提及,本书将其归为运动镜头的种类。运动镜头的种类可以简称为"推拉摇转移跟合"。

在这些运动镜头中,推镜头和拉镜头是利用摄像机镜头镜片距离的变化来达到镜头运动效果的,摇镜头和转镜头则是通过摄像机镜头自身光轴运动来完成的,而移镜头和跟镜头则是机位的移动和改变。

1. 推镜头

"推镜头"是指利用光学变焦镜头扩大焦距来达到画面由大景别持续向小景别变化效果的一种运动镜头。推镜头中景别的变化是连续不中断的。在拍摄静止对象时,推镜头会给观众带来一种前进感和步步逼近的感觉,画面由较大景别向较小景别的逐步变化过程中,画面的信息不断变化,由环境信息逐步向细节信息过渡,原先看不清的细节逐步明显,开始突出了细节信息。在国庆 70 周年阅兵式直播中的镜头,镜头逐渐向前推进,逐渐展现海军官兵的精神面貌,如图 4-5 所示。

图 4-5　国庆 70 周年阅兵式上的推摄

1) 推镜头的特征

(1) 在推摄的过程中造成画面框架向前运动,画面表现的视点前移,镜头形成一种较大景别向较小景别递进的过程。

(2) 推镜头分为起幅、推进、落幅 3 个部分。推镜头有明确的推进方向和终止目标,即最终表现的被摄主体,这就决定了镜头的推进方向和画面的最后落点。

(3) 随着镜头的向前推进,被摄主体在画面中由小变大,由不清晰、所占比例较小到逐渐清晰、所占比例较大,甚至充满画面。

2) 推镜头的表现力

在画面语言中,推镜头相当于"在这儿",从环境中突出和强调被摄主体。推镜头在电视作品中的表现力,可以概括为以下几点。

(1) 突出细节和重点。推镜头在一个镜头中景别不断发生变化,有连续前进式蒙太奇的作用。画面从一个较大空间的范围逐渐向前接近这一空间中的某个细节形象,这一细节形象的视觉符号由弱到强,并通过这种运动所带来的变化,引导观众对这一细节产生注意。这符合人们观察事物时从整体到局部的顺序,视点范围不断缩小,重点部分逐渐突出的规律。

画面从纷乱的环境引到具体的主体，或从人物引到细小的动作，通过独特的造型形式突出表现引发情节和实践的重要戏剧元素，引导甚至强迫观众对被摄主体予以注意。推镜头落幅画面最后使被摄主体处于醒目的结构中心的位置，给人以鲜明的视觉形象，形成电视特有的场面调度和画面语言。比如，镜头从街头全景推至其中一人，画面语言表达了"人群中有此人，而不是别人"，强调"此人"是人群中的一个重点形象。

推镜头的变化过程，最先开始交代的是环境信息，继而是细节信息。在画面信息传递的过程中，使观众先获得环境信息，然后才是处于某个环境中的细节，这使得观众在通过推镜头获取信息的过程中有一种探寻的体验感，也会使得较小景别中的细节信息得以放大和夸张。同时，推镜头的这个特点也特别适合用于将观众带入某种场景和气氛中，大量的影视剧都采用推镜头作为影片的开场。

（2）在一个镜头中介绍整体与局部、环境与主体人物的关系。推镜头的运动过程实际上是一个逐渐展示整体与局部、环境与细节关系的过程。推镜头本身的运动过程使观众自己发现和揭示了整体与局部、环境与细节的关系，这推进了叙事。在镜头运动的过程中，观众获得了发现情节中因果关系的时间，如图4-6所示。再如，从一个纺织车间俯拍开始，逐步推进，直至一位纺织女工粗糙的双手在麻利地工作。观众可以清楚地看到纺织车间嘈杂的场面，联想到工人在这种环境下工作的辛苦。

图4-6　运动镜头之推镜头（CCTV纪录片《故宫》画面）

（3）推镜头推进速度的快慢可以影响和调整画面节奏。推镜头的运动速度还会影响和调整画面节奏。在大多数的推镜头中，运动速度都是匀速缓慢的，这样的匀速缓慢运动营造了逼近感，使观众逐渐关注细节，从而揭示因果关系。而快速的推镜头则加速了节奏，营造了一种紧张急迫的气氛，使得画面节奏突然加快。在一些年代较早的影视片中，每当情节出现意外转折的时候，比如主角听到噩耗等，会使用一个由主角半身镜头突然推至头部特写的镜头，配以画外音营造紧张和意外的气氛，或者使用主角胸上镜头突然推至眼部特写的镜头，交代人物的内心世界和情感。总体来说，推进速度的平缓显示安宁、幽静的气氛；速度急促使画面变化剧烈，给观众一种视觉冲击，激发出紧张、不安、激动的情绪。

（4）恰当地运用推镜头，还可以增强或减弱运动物体的动感。如人物迎面走来，镜头推上，行走速度就显得快些；人物离去，随着背面一起推进，就可减缓远离的动感。如果运用

变焦推,这种动感的增强或减弱只能在比较短的距离内实现,当变焦镜头推到最长焦距端时,这种动感修饰也就停止了。还有一种情况,在近几年的影视片中较常见,在一个推镜头中,推的过程并非匀速,通常是开始慢速,中间快速,然后慢速,获得了特别的视觉效果和美感。这种变速推镜头通常是在拍摄时匀速拍摄,后期剪辑时对其中的某一段进行加速处理,这实际上是压缩了镜头中加速部分的时间。

(5) 推镜头也可以揭示人物的内心活动,如从人物的近景推到脸部特写,通过人物的表情直接展示其内心世界。又如,将镜头从一个沉思的人物身上推向桌上啤酒杯的特写,冒泡的啤酒似乎在暗示着人物激荡起伏的内心活动。

(6) 一些带有晃动感的推镜头,还可以模拟物体前进的过程,带有主观的意味。

如人向前走近观看某一景物(墙上的一幅画或商店的一个橱窗),或从行驶的汽车中观看逐渐迫近的物体等。而平稳的推进,则是一种气氛的渲染,表现创作者的主观情绪。

3) 推镜头的拍摄要求

(1) 推镜头要有起幅、推进、落幅 3 个过程,其中重点是落幅。

(2) 在推进过程中,画面构图应始终让主体处于画面结构的中心位置。

(3) 镜头推进速度要与画面内的情绪和节奏相一致。

(4) 在移动机位的推镜头中,画面焦点要随着机位与被摄主体之间距离的变化而变化。

2. 拉镜头

拉镜头是指利用光学变焦镜头缩小焦距来达到画面由小景别持续向大景别变化效果的一种运动镜头。拉镜头可以看作是和推镜头运动方式相反运动镜头,如果将一个推镜头倒放,看到的效果将会是一个拉镜头,拉镜头中景别的变化也是连续不中断的。拉镜头会给观众带来一种逐渐远离被拍摄主体的感觉,画面中的信息量逐渐由少到多,更多的视觉信息被囊括在画框之中。

拉镜头和推镜头相反的一点是,拉镜头最先给观众的是关于细节和主体的信息,然后随着"拉"的过程,逐渐展现出环境和空间,观众获取的关于画面、情节、人物的信息逐渐丰富。拉镜头和推镜头相同的一点,都是逐步揭示被拍摄主体和环境空间的关系,只是顺序不同,推镜头是"接近",而拉镜头则是"离开"。在很多情况下,拉镜头一开始给观众展现的小景别主体并不会引起观众的情感共鸣,但随着"拉"的过程,更多的信息开始在画面中展现,观众如"顿悟"般明白了人物和环境的关系,得到一种情感的震撼和升华,如图 4-7 所示。此类镜头多用作影视片的结尾或者抒情的段落。

拉镜头通过画面信息的逐步交代,可以形成惊悚、悬疑、对比、联想、抒情等艺术效果。和推镜头一样,拉镜头的运动速度也会影响和调整画面节奏。缓慢匀速的拉镜头带给观众远离和逐渐揭示之感,快速的拉镜头则给观众跳脱出来的感觉。

1) 拉镜头的特征

(1) 在镜头向后拉出的过程中,造成画面框架的向后运动,使画面从某一主体开始逐渐推向远方,具有小景别向大景别转换的各种特点。

(2) 拉镜头分为起幅、拉出、落幅 3 个部分,画面起幅于某个主体,随着镜头向后拉开,被摄主体在画面中由大变小,环境由小变大,画面表现空间逐渐展开,起幅中的主体形象逐渐远离,视觉信号变弱。

图 4-7　运动镜头之拉镜头(CCTV 与英国 BBC 合作纪录片《锦绣中华》画面)

2) 拉镜头的表现力

在画面语言中,拉镜头相当于"在……中""处于……中",常用来交代主体所在空间位置及环境。其表现力具体概括为以下几点。

(1) 交代主体所处的环境。在一个拉镜头中,起幅画面中往往表现了明确的主体形象,随着空间范围的扩大,环境中的各元素逐渐进入画面中,直至落幅表现主体所在的环境特点。随着画面表现范围的不断扩展,周围的环境内容不断进入画面,主体与环境构成新的组合,使画面构图形成结构变化。在这个由起幅到落幅的过程中,观众可以顺理成章地了解主体形象在某一环境中的一系列相关信息。

(2) 拉镜头中远处景物和近处景物、背景人物和前景人物等两个具有相关或相对关系的事物相继出现,容易形成某种对比、悬念或比喻的艺术效果,调动观众的思维。一些拉镜头以整体形象的局部为起幅,容易调动观众对整体形象的想象和猜测,随着镜头拉开,被摄主体的整体形象逐渐出现完整,给人一种"原来是这样"的求知后的满足。

(3) 拉镜头画面表现空间不断扩展的同时,主体逐渐远去,视觉信号越来越弱,有一种退出感和结束感。有很多影片都是运用由近景逐渐后退至远景的画面结束的。在某段落结束时,也可以用拉镜头作为转场。从特写拉成全景的拉镜头,利用特写画面表现的不明确性作为转场镜头,它使得场景的转换连贯而不跳跃。

拉镜头与推镜头一样,在运用时应注意速度和画面构图比例的问题。起幅和落幅都要有适当的停顿,给观众一定的欣赏时间。拉的速度过快,则观众来不及看清楚画面内容;拉的速度过慢,画面就会显得拖沓。

3) 拉镜头的拍摄要求

(1) 拉镜头要有起幅、拉出、落幅 3 个过程,其中重点在落幅上。

(2) 在拉出过程中,画面构图应始终让主体处于画面结构的中心位置。

(3) 镜头拉出速度要与画面内的情绪和节奏相一致。

(4) 在移动机位的拉镜头中,画面焦点要随着机位与被摄主体之间距离的变化而变化。

3. 摇镜头

摇镜头是指摄像机利用脚架、云台等辅助设备使镜头光轴以摄像机为圆心做扇形运动的镜头。因为目前所见的辅助拍摄设备大多提供水平轴旋转和垂直轴旋转，所以常见的摇镜头有水平摇（横摇）和垂直摇（竖摇）两种。摇镜头的画面效果类似于人转动头部做环视所看到的情景一般，如图4-8所示。

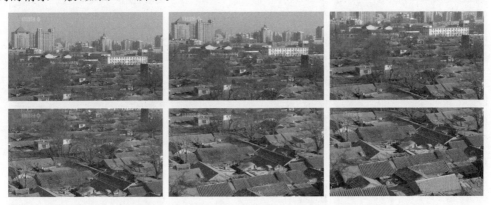

图 4-8 运动镜头之摇镜头（CCTV与英国BBC合作纪录片《锦绣中华》画面）

1) 摇镜头的特征

（1）摇镜头的画面造型是在画面框架空间与镜头的运动时间的结合中共同完成的。

（2）由于眼睛能看见运动的先决条件是视域内两种系统相互发生位移。摇镜头使画面框架摇过摄像空间时，人们在这个系统的知觉中，常将画面框架作为参考系，感觉框架倾向于静止，而框架内的物体倾向于运动。

（3）一个完整的摇镜头包括起幅、摇动、落幅3部分。由一个稳定的起幅画面开始，后面的摇动速度极快，使画面上的景物全部虚化，这种镜头被视为甩镜头。

2) 摇镜头的表现力

（1）展示环境空间、扩大视野。摇镜头经常用来交代环境背景，展现广阔的景象，内容真实且丰富。电视连续剧《木鱼石的传说》，第一个镜头用远景缓摇，画面是群山连着群山，云海连着云海，云腾雾绕，一下子就把观众的情绪带到特定的故事氛围中。

对于超宽、超广的物体，如跨江大桥、拦河大坝等用横摇，对超高、超长的物体，如高耸入云的电视台发射塔、幽深的山谷等用纵摇，这样就能够连续地展示事物全貌。

（2）发挥蒙太奇作用。利用性质意义相反的两个事物通过摇镜头连接起来形成对比，表现某种暗喻、比喻、对比、因果等关系。如从一个正在扫地的清洁工摇到旁边正在往地上扔瓜子皮的青年。将一组外形相同或相似的物体用摇的方式让他们在画面上逐个出现可以形成一种积累的效果。

（3）交代两个事物的内在联系。若两事物相对稳定地在同一场景中，则由一物摇向另一物。如从讲课的教师摇到听课的学生，表现学生正在认真听老师讲课。另一种情况则是通过某个活动物体的追摇引出被摄物体。黑泽明导演的影片《七武士》中武士的出场就是用了这种拍摄方法。

（4）表现运动主体的动态、动势、运动方向和运动轨迹，有一种主观意味。当剧中人物

环顾四周时,后续镜头就可以用摇来表现人物所看到的景象;片中人物感觉头晕,那么后面也可以接上摇镜头,为观众制造一种眩晕的感觉。比如花样滑冰比赛转播中,就会使用全景摇镜头来表现运动员的身姿和运动路径。另外,运动镜头拍摄静止对象时,会给画面和被拍摄对象带来运动感,使画面生动活泼,如图4-9所示。在有些影视剧中,也经常使用较长的复合运动镜头来表现主观视点,或者被拍摄主体的运动路径。

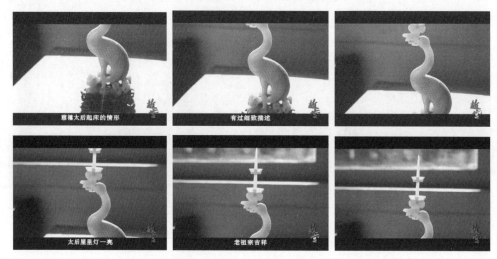

图4-9 运动镜头之摇镜头(CCTV纪录片《故宫》画面)

(5)摇出意外之物,制造悬念,在镜头内形成视觉注意力的起伏。正如前面介绍到的,观众的注意力是随画面被动变化的。当摇镜头引出一些与前面相异的内容时,会制造出一种悬念,引起观众的兴趣。

另外,摇镜头还有其他一些作用,如用非水平的倾斜摇表现一种特定的情绪和气氛;在表现3个以上物体或事物间的联系时,镜头摇过每一点时速度减慢或者有一个短暂的停顿,在一个镜头中形成若干段落和间歇,构成一种间歇摇。摇镜头也是画面转场的手法之一。

3)摇镜头的拍摄要求

(1)一个标准的摇镜头由起幅、摇动、落幅组成,起幅、落幅要稳、准,摇动的过程要匀。

(2)摇镜头的速度应与画面内的情绪相对应。摇镜头的速度,也会引起观众视觉感受上的微妙变化,任何一个成功的摇镜头,都离不开对摇摄速度的正确设计和精心控制。

(3)摇镜头必须有明确的目的性。摇镜头形成镜头运动,迫使观众随之改变视觉空间,观众对后面摇进画面的新空间或新景物,就会产生某种期待和注意。如果摇摄的画面没有什么给观众可看的,或是后面的事物与前面的事物没有任何的联系,那么这种期待和注意就会变成失望和不满,破坏观众对画面的欣赏心境。因而,摇摄一定要有目的性。

(4)在拍摄摇镜头时,需要注意主体是否运动。如果被拍摄主体不运动,那么摇镜头所呈现的画面效果就是从一个点到另一个点依次展现被拍摄主体,比如使用横摇镜头拍摄山川风景时,被拍摄主体不运动,镜头光轴做扇形运动,这时的画面效果如同一幅画卷徐徐展开,山川风景的不同部分被依次展现。如果被拍摄主体运动,那么在拍摄的过程中就会出现两种运动:被拍摄主体运动和镜头光轴运动,若这两者的运动轴线和方向不同,那么将会出现不同的画面效果。比如使用横摇镜头拍摄一个人走路,就可以出现被拍摄主体运动方向和镜头光轴运动方向相同和不同两种情况:若方向相同,则画面效果是这个人一直处于画

面之中,环境不断改变;若方向不同,则画面效果是在环境不断改变的同时,这个人从画一侧走向了另一侧。如果被拍摄主体和镜头光轴的运动轴线都只有水平和垂直,那么运动方向就有从左到右和从右到左(水平)、从上到下和从下到上(垂直)4种,不同的运动轴线和运动方向组合就会产生完全不同的画面效果,具体见表4-1。在这里举一个比较极端的例子,比如用横摇镜头从左至右拍摄正在软着陆的热气球,镜头光轴的运动轴线为水平,方向为从左至右,热气球的运动轴线为垂直,方向为从上到下,在运动时间把握准确的情况下,最终的画面效果是热气球从画面右上角落向画面左下角。利用运动轴线和方向,我们可以对画面效果和影像风格做大胆尝试。

表 4-1 摇镜头中不同的运动组合

运动轴线和运动方向			被拍摄对象运动			
			垂直		水平	
			从上到下	从下到上	从左至右	从右至左
镜头光轴运动	垂直	从上到下	同轴同向	同轴异向	异轴异向	异轴异向
		从下到上	同轴异向	同轴同向	异轴异向	异轴异向
	水平	从左至右	异轴异向	异轴异向	同轴同向	同轴异向
		从右至左	异轴异向	异轴异向	同轴异向	同轴同向

(5)根据不同的拍摄场合确定不同的拍摄方案。在外景单机拍摄运动镜头时,正式拍摄前应先确定起幅、落幅画面和镜头运动方式,并实际操作一遍看是否达到编导要求,这里需注意镜头运动的方式和速度、拍摄对象的运动方式和速度等,无误后才正式录制拍摄,一遍不满意可拍摄多遍。

在演播室拍摄运动镜头时,在正式录制前应事先了解节目内容,与导播充分沟通了解拍摄方案。在拍摄录制时,摄像师要注意导播口令,按照导播要求完成拍摄。

常见的摇镜头扩大了镜头的表现视野,在一个较大范围内保证了空间的完整性。摇镜头也可以用来表现同一个空间内不同对象的关系。有些影视片也常常通过摇镜头先介绍环境,然后在摇的过程中再引出人物来作为影片的开场。

4. 转镜头

在实际拍摄中,摄像机可以以被拍摄物体为圆心进行围绕运动拍摄,拍摄角度发生连续变化;也可以以自身为圆心,镜头光轴做扇形运动,这是摇镜头拍摄;还可以以镜头光轴为轴旋转,达到构图改变的视觉效果,这就是转镜头,如图4-10所示。转镜头在一般的书籍中较少被人提及,但是在电视节目中却时有看到。

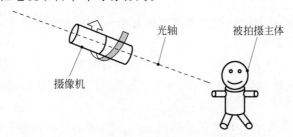

图 4-10 摄像机绕光轴旋转示意图

1) 转镜头的特征和表现力

(1) 转镜头最大的一个特点就是构图的改变。通过镜头光轴的旋转,镜头起初的构图被近乎颠覆性地改变。大角度转镜头所产生的视觉效果也是观众在日常生活中较少看到的。在电视节目中,转镜头较少出现超过360°以上的旋转,多是通过180°以内小角度旋转来改变构图。转镜头中超过360°以上的快速旋转可能会使部分观众产生不适感,这种镜头应尽量避免出现。

(2) 转镜头带来了镜头的动感,在综艺节目、演唱会等的直播、录制过程中,转镜头能够使得节目看起来更富有动感。结合节目和镜头转动的节奏,转镜头对节目能够起到锦上添花、烘托气氛的作用,如图4-11所示。

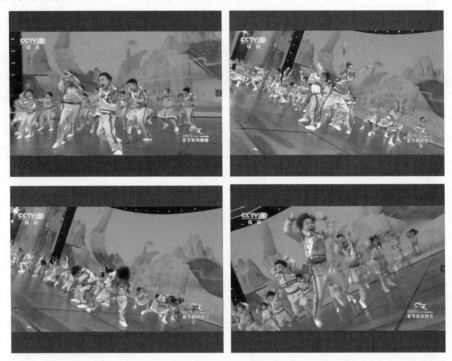

图4-11 运动镜头之转镜头(湖南卫视2009《快乐女声》画面)

(3) 转镜头在一些影视剧中能够起到独特的信息传达作用,通过转镜头对构图的改变,更多的信息展现在观众面前,观众由此得到了更多的推理、想象和联想,推动了故事情节的发展。

(4) 速度较慢的转镜头能够产生独特的抒情意味。在很多影视片中,缓慢的转镜头配合音乐常常用来抒情。转镜头独特的视角和构图变化所产生的效果是其他运动镜头所达不到的。

(5) 转镜头结合俯瞰角度能够拍摄出比较有视觉冲击力的画面。

2) 转镜头的拍摄要求

(1) 转镜头所产生的视觉效果是大多数观众在日常生活中难以见到的,不同于观众以往的视觉体验,所以在转镜头的拍摄过程中,应该考虑到所采用的转镜头是否会给观众带来不适感。

(2) 转镜头在拍摄的过程中带来的构图变化是迅速的,这就需要摄像师在拍摄的过程中考虑到镜头转动中所有可能产生的构图,保证构图正确,不会带来歧义和无意义的表达。

（3）转镜头在拍摄的过程中，不一定需要借助辅助设备，尤其是在低角度的现场制作中。这样的拍摄条件对摄像师提出了比较高的要求，需要摄像师既要完成拍摄，又要保证设备安全。

（4）转镜头的拍摄同样需要起幅、运动、落幅3个部分。

5．移镜头

移镜头是指摄像机利用轨道车、轮式脚架等辅助拍摄设备达到机位移动拍摄效果的镜头。理论上移镜头的运动方式有非常多的可能，但是在实际拍摄中，受制于辅助拍摄设备的局限，常见的移镜头运动方向大致分为3种，分别是横移、纵移和曲线移，如图4-12所示。

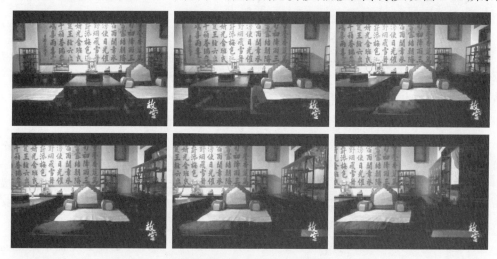

图4-12 运动镜头之移镜头（CCTV 纪录片《故宫》画面）

1）移镜头的特征

（1）摄像机处在运动中，画面内所有的物体都呈现位置不断移动的姿态，画面背景的不断变化使镜头表现出一种流动感。

（2）移动镜头表现的画面空间是完整而连贯的，摄像机不停地运动，在一个镜头中构成一种景别与多个物体构图的造型效果。

（3）摄像机的运动，直接调动了观众生活中运动的视觉感受，唤起了人们在各种交通工具上行走时的视觉体验，使观众产生身临其境之感。

需要说明的是，横移镜头与摇镜头不同。移镜头的拍摄方向不变，只移动摄像机，并与被摄主体保持一定的距离；摇镜头的机位不变，拍摄方向变化。跟移镜头与推拉镜头也不同。跟移是跟随被摄主体运动而移动摄像机，使其与拍摄对象基本保持不变的距离。

2）移镜头的表现力

（1）移动镜头具有空间表现作用，在开拓画面空间方面有其独特的艺术效果。电视系列片《丝绸之路》摄制组在拍摄《敦煌彩画》一集时，对一幅高 1m、长 13m 的壁画就是用的横移镜头。画面自然、流畅，突破了画框的限制，如果在这里用摇或推、拉等其他镜头，则显示不出壁画的气势。在《无法破译的密码——纳斯卡线条》中，在描述广阔的纳斯卡平原上大小不等的图案、错落有致的摆放时，运用一个在直升机上拍摄的移镜头，既清楚展现了线条的图案，也使观众领略到平原的概况。

(2) 创造主观情景。移镜头可以表现出更加生动的真实感和现场感。它比剪辑更富有主观性。比如,在艺术展厅里,每当移过一幅艺术品时,都似乎是把观众请到了现场,是观众在欣赏。

(3) 移动镜头可以引起被摄主体背景、角度和视线轴线的变化,这样就使观众可以在不同方位、不同角度观察被摄对象。如拍摄一件工艺品,主体对象不动,以其为圆心移动摄像机,方可清楚地展示作品的全貌。

(4) 移镜头开拓了镜头的空间表现力,在表现大场面、大纵深、多对象、多层次画面时具有气势恢宏的造型效果,给观众带来了更为自然生动的真实感和现场感,容易形成身临其境的参与感。移镜头也常用作行进中人物的主观镜头。

3) 移镜头的拍摄要求

(1) 移镜头由起幅、移动、落幅 3 个部分组成,起幅、落幅要稳、准,移动的过程要匀。

(2) 移镜头的速度应与画面内的情绪相对应。移镜头的速度,也会引起观众视觉感受上的微妙变化。

(3) 移镜头必须有明确的目的性。移镜头的拍摄过程中,镜头内呈现的内容不断变化,这就需要摄像师明白什么是需要表现的,如何通过移动的过程来更好地呈现需要表现的内容。

(4) 移镜头的拍摄同样需要注意被拍摄对象是否运动,如果被拍摄对象运动,则拍摄方案需要根据被拍摄对象的运动轨迹来进行设计,设计的过程需要估计最终的画面效果。

(5) 移镜头拍摄中除了需要注意被拍摄对象是否运动之外,还需要注意的一点是,摄像机光轴方向是否改变也分两种情况。以横移为例,一种是镜头光轴方向不改变,拍摄出来的画面效果是被拍摄对象从画面一侧入画,从另一侧出画;另一种是镜头光轴始终指向被拍摄对象,拍摄出来的画面效果是被拍摄主体始终出现在画面中,如图 4-13 所示。

移镜头和摇镜头是不同的运动镜头,二者最大的不同之处在于移镜头是机位的移动,而摇镜头则没有机位的移动,机位固定在一点上,仅仅是镜头光轴以这个点为圆心的

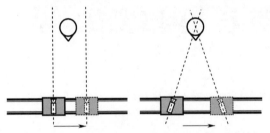

图 4-13 移镜头拍摄中的镜头光轴方向示意

运动。在画面效果上,两种运动镜头所能表现的空间范围也不一样,摇镜头仅仅能表现机身周围的空间,而移镜头则能不受限制。其次,两种运动镜头所带来的运动感也完全不一样。在移镜头中,距离镜头较近的被拍摄对象较快运动,而距离镜头较远的被拍摄对象则较慢运动,具有很强的运动透视感,这是其他运动镜头所没有的视觉效果。

6. 跟镜头

跟镜头是指摄像机利用辅助手段跟踪拍摄移动中的被拍摄对象,并且在拍摄过程中基本保持二者之间距离的一种运动镜头。拍摄跟镜头最常见的方式是摄像师肩扛摄像机跟踪被拍摄对象,其他辅助手段还包括斯坦尼康、万向小轮车等。常见的拍摄手段还有摄像师在移动的汽车中拍摄,比如在 2019 年北京天安门广场举行的国庆 70 周年阅兵式直播中,国家领导人检阅部队部分,国家领导人胸上镜跟拍就是采用这种方式拍摄的。

实际上,跟镜头是移镜头的一种,跟镜头最重要的一个特点是有明确的移动中的被拍摄

对象,并且摄像机和被拍摄对象之间基本保持距离不变,如图4-14所示。本书之所以将跟镜头单独作为运动镜头的一种,主要是因为跟镜头在实践中经常用到,尤其是在纪录片中,并已成为形成电视纪实风格的重要手段。

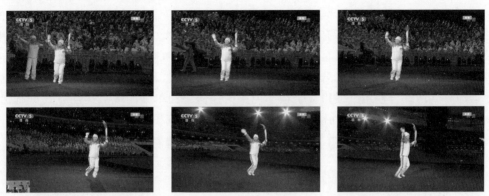

图4-14　运动镜头之跟镜头(CCTV第十一届全国运动会开幕式电视直播画面)

跟镜头根据镜头与运动中的被拍摄对象的角度关系,主要分为3种:前跟、后跟和侧跟。前跟是指摄像机位于被拍摄对象的前方,拍摄正面;后跟是指摄像机位于被拍摄对象的后方,拍摄背面;侧跟是指摄像机位于被拍摄对象的侧面,摄像机光轴基本与被拍摄对象的运动方向垂直。

1) 跟镜头的特征

(1) 画面始终跟随同一个运动的主体。

(2) 被摄对象在画框中的位置相对稳定,画面对主体表现的景别也相对稳定,使观众与被摄主体的视点距离相对稳定。

2) 跟镜头的表现力

(1) 展现主体。跟镜头能连续而详尽地表现运动中的被拍摄对象,既可以突出运动中的主体,又能交代运动主体的运动方向、速度、体态及其与环境的关系。在《人与自然》中,我们经常可以看到制作者用跟镜头来跟踪描述某些动物的行动。

(2) 跟镜头跟随被摄主体一起移动,形成一种运动的主体不变,原本静止的背景反而变化的效果。跟镜头常被用来通过人物引出环境。

(3) 从被摄对象背后跟随拍摄的跟镜头,由于观众与被摄对象视点具有同一性,因此可以表现出一种主观意味。在《焦点访谈》《第一线》等很多新闻、纪实类的电视节目中,跟镜头往往可以突出节目的真实感,使观众产生身临其境的感觉。

(4) 跟镜头能够连续、详尽地记录运动中的被拍摄对象,在完整记录被拍摄对象运动的同时,又能够记录主体运动方向、速度、体态及其与环境的关系。同时,跟镜头这种跟随主体运动的表现方式,已经成为新闻纪实拍摄的重要手段之一。

3) 跟镜头的拍摄

(1) 在拍摄过程中,跟镜头的运动过程是由被拍摄主体的运动引起的,这意味着没有被拍摄主体的运动就没有跟镜头存在的意义。

(2) 在跟镜头过程中,画面构图应始终让主体处于画面结构的中心位置。

(3) 跟镜头拍摄同样需要注意画面构图稳定的要求。

7. 复合运动镜头

复合运动镜头是指摄像机利用轨道伸缩摇臂、升降车等辅助拍摄设备拍摄,使摄像机的机位、角度、焦距、光轴全部或部分发生改变的运动镜头。复合运动镜头综合利用了摄像机可能使画面效果发生改变的所有手段,为拍摄提供了非常大的空间和可能性。轨道伸缩摇臂等辅助设备的使用为电视节目的拍摄带来了很大的便利,同时也为观众带来了前所未有的视觉体验。复合运动镜头集合了推镜头、拉镜头、摇镜头、移镜头、跟镜头的所有特点,对这些运动方式的综合使用又使得复合运动镜头比任何一种单独的镜头运动方式更有优势,如图4-15所示。目前复合运动镜头已经在实际操作中得到了大量应用。

图4-15　运动镜头之复合运动镜头(CCTV纪录片《故宫》画面)

运动镜头是指摄像机通过机位移动，或者改变镜头光轴，或者改变镜头焦距等方法拍摄的连续画面。按照拍摄规范，一个标准的运动镜头通常是由起幅、运动过程、落幅组成的。运动镜头有推镜头、拉镜头、摇镜头、转镜头、移镜头、跟镜头和复合运动镜头等，每种不同的运动镜头都有自己的画面特点。

习题

1. 什么是固定镜头？
2. 简述固定镜头与运动镜头的表现力。
3. 简述固定镜头的局限性和拍摄要求。
3. 什么是运动镜头？
4. 简述运动镜头的分类及拍摄要点。

第 5 章 光学镜头的运用

 学习目标

1. 了解光学镜头的特性。
2. 掌握长焦镜头、广角镜头、变焦镜头的画面造型特点。
3. 掌握长焦镜头、广角镜头、变焦镜头的拍摄。

 知识导航

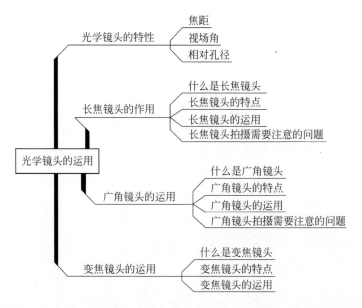

前几章从不同角度对镜头的相关内容做了阐释,本章详细讲解镜头的物理特性及成像特点。

光学镜头实际上是一组光学镜片的集合,一般由多片正透镜和负透镜与相应的金属零件组合而成。现在一般的专业级和广播级摄像机镜头都带有自动光圈和手动变焦功能。光学镜头是摄像机的重中之重,它的最基本的作用就是把被摄物体成像于 CMOS 上。画面中影像质量的好坏,镜头起决定性作用。

电视节目制作的过程是编导、摄像、美术、服装、化装、道具、剪辑等多个工种和部门协同完成的,最终形成的作品必须经过摄影镜头成像并记录在相应

的载体上,才能最后以画面的形式呈现在观众面前。在这个过程中,光学镜头的好坏,以及摄像师对光学镜头的把握的重要性就可想而知了。

摄像机的光学镜头最初仅仅是作为获得真实可见的影像而出现的技术手段,摄像师使用镜头的目的就是期待能够获得真实、清晰的影像。但是随着技术的发展和影像艺术观念的不断更迭,影像创作者开始越来越重视画面所能够呈现出来的效果,摄像师对画面的景别、角度的多样性,景深和空间的丰富与变化提出了更高的要求,这使得摄像机的光学镜头得到了不断发展,性能不断改进。现如今,摄像机光学镜已经能够为创作者的想象提供足够的技术支持,满足日常的艺术创作。

在本章的学习过程中,应当注意,光学镜头的运用不仅是一个技术手段,同时也是一种艺术手段。从摄影艺术的角度来讲,光学镜头的优劣直接影响画面的成像质量。质量较好的光学镜头能够获得高质量的画面,使画面更加逼真。影像真实可信是摄像师的表现手段,同样,制造影像变形,创造独特的艺术效果也是摄像师的表现手段。因为摄像师更多关心的是摄影画面的视觉效果和对内容及情感的表达。只要能拍出摄像师所希望的影像的镜头便是好镜头。充分把握镜头的性能,真实记录影像,同时运用镜头的某些属性,改变物象的某些形态,甚至夸张变形,都是摄像师所需要的。因此,掌握摄影镜头的性能,研究它们的表现功能,对摄像师来说是非常重要的。摄影镜头是聚焦成像的工具,更重要的它还是摄像师的造型表现手段,是进行表情达意的工具。

5.1 光学镜头的特性

光学镜头是仿照人的视觉器官制造的,其成像原理与人的视觉器官相类似,人眼瞳孔后的晶体把物体反射过来的光线于视网膜上聚焦成像,镜头就等于瞳孔后的晶体。

镜头的光学特性是指由其光学构造所形成的物理性能,由焦距、视场角和相对孔径3个因素组成。任何一种光学镜头,都可以用这3个技术参数来表示和区分它们的差别及其好坏。

5.1.1 焦距

为了理解方便,我们把摄像机的镜头可看成一块中间厚、边缘薄的凸透镜,一束平行光穿过透镜在光轴上汇聚成一个点,称为焦点。焦点到镜头中心的距离就是我们所称的焦距,焦距的单位一般用毫米(mm)表示,如图5-1所示。焦距是光学镜头的重要性能指标之一。不同焦距值的光学镜头其性能也不同,它决定镜头的视角大小、拍摄范围、透视程度和景深范围等。

镜头焦距的长短与被摄像物体在成像器件CMOS上成像成正比。如果在同一距离对同一被摄对象进行拍摄,那么焦距越长,在CMOS成像面积越大,放大倍率越高;反之,成像面积越小,放大倍率越低。通常,我们把焦距与CMOS靶面成像区域对角线接近的镜头,称为标准镜头。如主流广播级摄像机(2/3inCMOS成像器)的标准镜头焦距约为12mm,全画幅(35mm CMOS成像器)单反相机的标准镜头焦距约为50mm。焦距大于像平面对角线的镜头,称为长焦镜头,焦距小于像平面对角线的镜头,称为广角镜头。焦距可发生变化的镜头,称为变焦镜头。

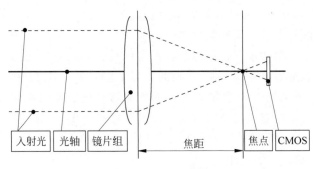

图 5-1 焦距示意图

5.1.2 视场角

在现实生活中,人眼观察景物有一定视野范围,只有当物体处在视野范围之内,我们才能清晰地看到它们。类似地,摄像机也有一个成像范围,视场角就决定着成像的空间范围。

镜头视场角是指 CMOS 有效成像平面及视场边缘与镜头后节点所形成的夹角。物体透过光学镜头在 CMOS 上成像,形成画面,画面的所有可见部分组成了摄影镜头的视野范围,这个视角与镜头的景角是重合的,如图 5-2 所示。

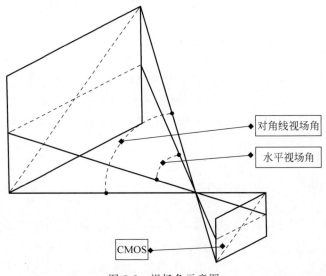

图 5-2 视场角示意图

从造型角度来说,镜头的视场角反映了摄像机记录景物范围的开阔程度。镜头视场角与被摄对象在画面中的成像效果成反比,镜头视场角越大,景物成像越小,视野越开阔;反之,镜头视场角越小被拍摄物体成像越大,画面的视野越小。

摄像机在同一距离上对同一被拍摄对象进行拍摄时,使用不同的焦距会改变景物在画面中的面积和背景范围,其实只是改变了镜头视场角。镜头的焦距越长,镜头视场角越小;焦距越短,镜头视场角越大。标准镜头的镜头视场角应该为 46°;广角镜头的镜头视场角大于 60°,一般为 60°~130°;超广角镜头的视角为 130°~180°;长焦镜头的镜头视场角一般小于 40°。

5.1.3 相对孔径

镜头相对孔径是决定镜头透光能力的重要因素。光学镜头的相对孔径是指镜头的入射光孔直径(D)与镜头焦距(f)之比值

$$相对孔径 = D/f$$

相对孔径的大小说明镜头接纳光线的多少。调节摄影镜头的光圈调节环,使光孔开至最大位置时的相对孔径,即最大入光孔径与该镜头焦距的比值,称为该摄影镜头的最大相对孔径。镜头相对孔径的大小直接决定着由景物投射来的光线,在通过镜头时的光通量的大小,从而决定了像平面处所受到的照度高低。

摄影镜头的最大相对孔径越大,该镜头的透光能力就越强,从而使同一被摄体能投射到成像平面处的最大照度也越大。这对在低照度下,即较暗环境下拍摄非常有利。

相对孔径的倒数被称为光圈系数,被标刻在镜头的光圈环上。摄像机的光圈环系。数分为数挡,常见的有 1.4、2、2.8、4、5.6、8、11、16、22 等。在摄像时开大光圈实际上就是从光圈调节环上由大 F 值向小 F 值的一端运动,即减小了光圈系数值;缩小光圈则反之,比如,从光圈 8 调到 5.6,就是开大了光圈,通光量增大一倍,曝光量增加一级。反之亦然。

对相对孔径和光圈系数的调节,决定了镜头的通光量和镜头景深。对摄像机的镜头进行光圈的选择其实就是一个曝光控制的问题。摄像机通常都有手动光圈和自动光圈两种控制方式。自动光圈只能对被摄场景的曝光控制作出技术性的平均处理,而有意识、有目的的动态用光只能由手动光圈才能表现得更好。在拍摄同一景物时,光圈越大,景深越小;光圈越小,景深越大。对镜头曝光的有意图控制和不同景深的选择性运用,是摄像人员实现创作意图,取得最佳画面效果的有效手段。

综上所述,焦距、视场角和相对孔径(光圈)是 3 个表示镜头光学特性的参数,它们彼此联系又互相制约,共同影响着画面造型的最终效果。不同焦距、视场角和相对孔径的镜头所能记录的画面及其造型效果是大不一样的,在这 3 个因素中,对画面造型影响最大,实际拍摄时作用最为突出的是镜头焦距的变化。因此,要想做好摄像工作,就必须了解和掌握不同焦距镜头所呈现的画面造型特点,充分认识到光学镜头不仅是一个技术手段,同时还是一种艺术手段,从而在电视摄像创作活动中扬长避短,发挥不同焦距镜头所能获得的最佳画面造型效果。

> 光学镜头的运用不仅是一个技术手段,同时也是一种艺术手段。光学镜头的特性由焦距、视场角和相对孔径三个因素组成,在画面造型中,要充分理解和综合运用光学镜头的三个特性,掌握光学镜头的成像原理,有助于创作出最佳的电视画面。

5.2 长焦镜头的运用

5.2.1 什么是长焦镜头

一般而言,长焦镜头是指视场角小于 46°、等效焦距(相当于全画幅焦距)大于 50mm 的

镜头,对于摄像机的变焦镜头来说,是指焦距调至大于 50mm 时的镜头状态。在实际拍摄中,我们可能直接使用专门的长焦镜头,也可能是运用摄像机变焦镜头中的长焦距部分,所拍得的画面效果和造型表现是一致的,如图 5-3 所示。

图 5-3　长焦镜头拍摄的画面(CCTV 与英国 BBC 合作纪录片《锦绣中华》画面)

5.2.2　长焦镜头的特点

1. 长焦镜头视场角窄、景深小

长焦镜头拍摄画面时视场角较窄,拍摄的画面景深较小,便于突出画面主体部分。景深受光圈(F 值)、物距(拍摄距离)和镜头焦距 3 个因素影响,在 F 值、物距不变的情况下,焦距越长景深越小,如图 5-4 所示。

图 5-4　长焦镜头拍摄的小景深画面(CCTV 与英国 BBC 合作纪录片《锦绣中华》画面)

2. 长焦镜头所拍摄的画面景物范围小

由于长焦镜头视场角窄、景深小,画面中呈现的景物范围受到前后(景深范围)、左右(视场角)的影响,因而画面中只能表现出较小的空间范围。

3. 长焦镜头压缩了纵深方向的现实空间

长焦镜头压缩了纵深方向的景物,画面的纵深感和空间感减弱,使镜头中纵深方向上的景物与景物之间的距离减小,多层次景物有远近相聚、前后重叠在一起的感觉,压缩了现实的纵向空间感,如图5-5所示。

图5-5　长焦镜头的纵深压缩效果(CCTV与英国BBC合作纪录片《锦绣中华》画面)

4. 长焦镜头有将远处物体拉近的效果

由于长焦镜头的造型特点,远在10m之外的细小物体如同就在眼前伸手即可触摸到似的。观看这种镜头拍摄的画面,很难对景物与摄像机之间的实际距离做出准确的判断。另外,这一特点也使得长焦镜头即使在远距离拍摄主体时也能够拍摄出被摄主体的小景别画面,从而达到突出主体或者展示主体的细节,如同人们生活中用望远镜观察远处的物体那样,如图5-6所示。

图5-6　长焦镜头的拉近效果(CCTV与英国BBC合作纪录片《锦绣中华》画面)

5. 长焦镜头对不同运动方向的主体产生不同的造型效果

长焦镜头在表现运动主体时,运动主体相对于镜头其运动方向不一样,其表现效果也不

一样。长焦镜头对沿类似垂直于摄像机镜头光轴方向运动的主体表现动感强。主要原因是由于长焦镜头视场角比较狭窄,当运动物体作左右运动时,在较短的时间内就可通过镜头视角内的视域区,表现在电视画面上的形象是:物体从画框一端入画,很快地通过画面从画框另一端出画。此时画框的两端实际上就是镜头视场角的两条边线,狭窄的视角使画面表现的空间也很狭窄,人物从中通过时,在画面上产生了迅速的位移,使观众觉得人物的运动速度很快。

长焦镜头对于沿镜头光轴方向运动的主体,也就是迎着摄像机镜头方向而来,或背着摄像机镜头方向而去的运动主体,表现出一种动感减弱的效果。主要原因是由于长焦镜头压缩了景物的纵向空间,运动主体的运动路径被挤压在一起,减缓了物体由远而近或由近而远的运动所引起的自身形象的急剧变大或变小的变化速度,影响了人们对纵向运动物体速度的辨别,使观众觉得该物体运动速度缓慢,好像位移变化不大,总是处在一个位置似的。

长焦镜头减弱纵向运动物体动感的效应,给电视摄像师提供了一种新的造型手段。这类镜头大多需要将长焦镜头造成的压缩空间效应和变焦镜头保持运动空间连续性的功能结合起来,在人物向摄像机走来时,将镜头由长焦状态缓慢均匀地向广角状态变焦,始终保持人物在画面中的景别相对稳定,也就是说,保持人物在画面中的形象比例相对稳定,这样才能打破人眼的常规感觉,从而造成一种异常的空间幻觉。

5.2.3　长焦镜头的运用

1. 运用长焦镜头远距离拍摄,表现不易接近或无法接近的人物和场面

在电视节目的拍摄过程中,经常会遇到因为距离被摄对象太远而客观条件又无法接近被摄对象的情况,这时候就需要使用长焦镜头来进行远距离拍摄。还有在被摄对象主观上不愿意被摄像机拍摄,或者接近被拍摄对象会对拍摄者造成人身伤害等情况下,也经常使用长焦镜头来进行拍摄。

在拍摄自然类纪录片时,常常使用长焦镜头远距离拍摄那些胆小易受惊吓的动物,如果摄像机和拍摄人员靠近这些易受惊吓的动物,则势必无法拍到它们在自然状态下的情形,无法获得预想的镜头。运用长焦镜头远离拍摄对象,这在当前的电视新闻中成为抓拍真实场景、获取确凿证据的有力手段。中央电视台的《焦点访谈》《新闻调查》《每周质量报告》中,就曾经使用大量的长焦镜头来拍摄那些在事发现场无法接近拍摄的镜头,正因为摄像机的远距离拍摄,才能够获取到这些客观记录的实景,使得这些节目产生了很强的真实性和震撼力。长焦镜头为此类拍摄提供了可能,也为观众带来了真实、直观、生动的现场图像,使观众观看到在平时根本无法观看到的景象。

另外,在一些电视剧中,为了追求真实自然的艺术效果,在处理现实生活的题材时,把演员或主人公放到有群众的现实生活环境中去,摄像师通过长焦镜头,在远处隐蔽的地方,远距离拍摄混在人群中的演员或主人公,从而获得一种群众表情和活动自然而生活化的近似纪录片的现场气氛和画面效果。正确而有效地运用长焦镜头进行画面造型,能够在很大程度上影响观众对画面形象和内容的真实性、客观性的感受,如图5-7所示。

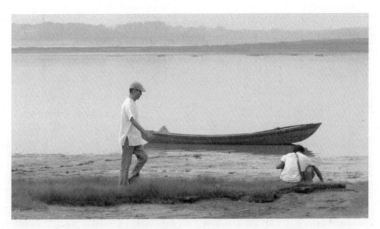

图 5-7　长焦镜头的远距离拍摄（CCTV 纪录片《舌尖上的中国》画面）

在实际拍摄中，摄像师经常会遇到各种复杂的拍摄现场，比如拍摄成百上千的人群中间的某一个人物，或者隔着山丘、隔着河流拍摄对面的物体，或者隔着铁栅栏要拍摄院子里面的活动，或是在双方炮火正酣的战场上拍摄新闻，或是拍摄宇宙飞船点火升空、火箭发射等。如果没有长焦镜头，或变焦镜头的倍数不是足够的大，那么所有的创作意图都将难以实现，如图 5-8 所示。

图 5-8　长焦镜头拍摄无法接近的人物和场面（CCTV 与英国 BBC 合作纪录片《锦绣中华》画面）

2. 利用长焦镜头拍摄小景别画面，突出主体细节和表现人物的面部特写

在摄像师面临复杂的不可逾越的环境和空间而又要以小景别画面表现其中的人物和场面时，长焦镜头由于视场角窄，并有"望远"效果，即便在远离被摄主体时也能够拍摄出被摄主体的小景别画面，从而清楚地强调被摄主体以及展示主体的细节，如图 5-9 所示。如在国庆 60 周年阅兵式的转播中，国家领导人站在天安门城楼上时的小景别镜头就是使用长焦镜头拍摄的，只有使用长焦镜头才得以在远距离拍摄到领导人的仰角小景别的画面。倘若用标准镜头或广角镜头在同样的场合中拍摄相同景别的画面，摄像师只能扛着机器站到搭在天安门前面的梯架上，才能拍摄出小景别效果，但显然这是不可能完成的。

长焦镜头远距离拍摄的优势是显而易见的，也正因为长焦镜头具有这种造型优势，有人又称之为远摄镜头。如果用广角镜头拍摄不易接近或无法接近的人物和场面时，由于拍摄

图 5-9 长焦镜头拍摄的小景别（CCTV 与英国 BBC 合作纪录片《锦绣中华》画面）

距离过远，被摄人物在画面中所占比例太小，而"淹没"在场景之中。用长焦镜头拍摄，就可以得到主体人物成像大、鲜明、醒目的画面效果。

人脸在人际交流中有重要而独特的作用。一方面人与人之间的形象差别，主要反映在人脸五官形象的差异上，人的脸部稍微有一丝一毫的变化，都能引起细心人的注意。另一方面，人脸又是人物表情最为丰富、性格特征最为明显的地方。因此，在电视画面上表现好人的面部形象，就不仅仅是一个形象美的问题了。

用长焦镜头拍摄人物的面部特写，其主要优点在于能够正确还原出人脸的五官比例。长焦镜头没有广角镜头容易产生的几何（曲线形）畸变现象，能够较为准确而客观地还原出物体水平线条和垂直线条。而这一点，对于广角镜头，特别是视场角在 100°以上的广角镜头来说是很难实现的。

广角镜头的镜像透视效果，使画面中的水平线条和垂直线条变得弯曲，而且越是接近画框边缘，这种现象越为明显。只有在画面中央，图像畸变比较小，才越可能接近物体的实际情况。如果广角拍摄人物面部的正面特写，为使人脸充满画面，摄像机需在极近的距离上拍摄，而镜头距人脸越近，畸变越明显，结果是人物的额头显得宽大，鼻子显得大而高，两个耳朵则有向后"收缩"的感觉，使人物形象面目全非。如若用广角镜头，加之大幅度的仰俯角度拍摄，人物形象的失真和变形将更加严重。因此，用广角镜头拍摄人物的面部特写会出现丑化人物形象的问题。而用长焦镜头拍摄人物的面部特写，将不会出现这些问题。

此外，由于长焦镜头景深小的特点，在拍摄人物特写时，能够很容易做到虚化背景，把人物从较为纷乱复杂的背景环境中凸显出来。否则，杂乱的背景势必破坏对人物大景别画面的表现，干扰观众的视觉注意力。长焦镜头的焦点调在人物面部之后，其背后的景物处于景深范围之外，成为模糊虚幻的影像，从而反衬出人物清晰鲜明的特写。

3．利用长焦镜头压缩光轴方向空间，拉近纵深景物之间的距离

压缩纵深空间是长焦镜头的一个重要造型功能。它使镜头前的物体不管远近都被表现在一个平面空间上，现实中稀疏的景物，在画面上显得丰富起来，使画面形象饱满，有助于烘托环境气氛。

由于纵向景物被"压缩"，长焦镜头所拍的画面，能够表现出异乎寻常的空间纵深感。实

际上，由于背景中的被拍摄对象被放大，相对于前景中的被摄对象就显得比较大，因此造成了前景、中景和背景之间距离缩短的错觉，镜头好像压缩了被拍摄对象之间的空间，这一点恰好与广角镜头产生的效果形成对比，如图5-10所示。

图 5-10　长焦镜头压缩纵深空间

这种纵深压缩的拥挤效果既可以产生积极的作用，也可以产生消极的作用。比如在表现上下班高峰期的公路拥堵状况时，使用长焦镜头拍摄会使得汽车与汽车之间的距离缩短，使画面上的公路状况看起来就像是一辆车顶着另一辆车。

4. 利用长焦镜头景深范围小的特点，通过调整镜头焦点形成画面形象的转换，完成相同角度、不同景物或不同景别的场面调度

景深范围小，是长焦镜头重要的造型特点，在画面表现上，它既是一个弱点同时又是一个优势。它的弱点是画面成像清晰范围小，因而不适合于用来表现宏大的场面和宽广的空间。但也为我们利用焦点不同所造成的景深区段变化提供了客观条件。

画面景深区段的变化反映到画面形象上，就是前景清楚、背景模糊，或者前景模糊、背景清楚。这种通过调焦点来改变景深区段的方法，常被用来在机位和角度不动的情况下完成场面调度。这种方法在电视剧用来表现对话的时候经常使用：男女主角一前一后、一左一右面向镜头对话，当站在前面的男主角说话时，画面当中男主角是清晰的，而站在后面的女主角是虚化的。当女主角说话时，女主角是清晰的，而男主角是虚化的。这就是利用长焦镜头调整焦点的方式得到的。在这个过程中，我们可以看到焦点的变化形成景深区段的位移，在画面上就是清晰点和主体形象的位移。它能够决定画面上哪个形象清楚、哪个形象虚糊，它是拍摄者调动观众视线，通过形象和情节的转换，组织观众思维的重要手段。

5. 利用长焦镜头创造虚焦点画面

如果把焦点有意不调到被摄主体上，而是在或前或后的某个位置上，画面形象就会出现虚化现象。这种情况在目前很多的电视片中都有应用，形成了一种特殊的美学意味。画面形象的虚化，使物体轮廓线条消失，整个画面反差降低，力度减弱，变得柔和。特别是拍摄明亮物体时原来轮廓清晰的光点，变成一个个菱形光斑。这种菱形，正是镜头内光圈的形状构成的一种独特的造型，如图5-11所示。

长焦镜头产生的虚化画面可分为虚出、虚入两种。画面形象由实到虚叫虚出，由虚到实叫虚入。当把虚出运用在上一个镜头的结尾，把虚入运用在下一个镜头的开始，两个镜头的转换就有一个形象从实到虚又从虚到实的过程。这种画面效果，比较接近淡出淡入的画面

图 5-11　长焦镜头的虚化画面效果（CCTV 与英国 BBC 合作纪录片《锦绣中华》画面）

效果,用于镜头转场处,使得镜头转场流畅不跳跃,并由于虚出、虚入本身所占用一定的时间,给人一种时空转换的感觉。因此,我们可以利用虚出、虚入画面效果作为节目中的转场镜头。

6. 利用长焦镜头创造诗意画面

长焦镜头由于其特殊的镜片组合方式所呈现的望远效果,从某种意义上讲是对人眼视觉范围的一种延伸。通过长焦镜头拍摄的画面,不同于我们生活中仅凭肉眼所见到的景物现象。它所具有的压缩景物纵向空间、拉近景物之间距离、景深范围小等一系列造型特点,对现实景物的空间方位在不改变前后顺序的情况下,进行了重新排列组合。有时,生活中难以言说的情感,通过电视画面中的形象,展示出来供我们理解,诗情画意在不露痕迹间融入画面所呈现出的空间和时间结构中,使造型形式具有了生命力和灵魂,如图 5-12 所示。

图 5-12　长焦镜头创造的诗情画意（CCTV 与英国 BBC 合作纪录片《锦绣中华》画面）

5.2.4　长焦镜头拍摄需要注意的问题

使用长焦镜头进行拍摄的过程中,需要注意以下几方面的问题。

（1）拍摄小景深画面时,焦点务必准确,确保主体清晰。长焦镜头景深较小,特别是在物距较近光圈较大时,这种现象更为明显。因此在拍摄过程中焦点必须调准,力求精益求

精。在拍摄的过程中,尽量不采用依据目测距离或估计距离调整焦点到估计数值上的拍摄方法。因为这种拍摄方法常会出现误差,使被摄主体处于景深范围之外,画面形象模糊,出现主体虚焦的现象。目前很多电视机构开始采用高清设备进行节目制作,在使用长焦镜头搭配高清设备拍摄的过程中,焦点是否准确是一个致命的问题,焦点若不准确将会给后期造成无法挽回的损失。

(2) 使用长焦镜头拍摄时一般通过用摄像机自带的寻像器调整焦点的方法。即将画框中心对准被摄主体,用手动功能调整焦点环,直到寻像器上形象最清晰为止。如果焦点环上的数值与实际物距有误差,则可以寻像器中形象是否清晰为准。在目前的大多数高清拍摄中,仅仅依靠摄像机自带的寻像器或者监视屏还远远达不到确保焦点准确的要求,在这种情况下,通常会采用摄像机外接监视器的方式来确保画面中焦点的准确。

(3) 如果用长焦镜头以运动摄像的方式拍摄两个以上物距不同的物体时,对拍摄者操作技术上的要求更为复杂,用前面提到的方法很难准确地跟焦点。在这种情况下,一般采用的方法是先用摄像机分别测出几个需在画面上清晰表现的物体的距离并在镜头焦点环上做上记号,拍摄时由摄像师和摄像助理(有时也叫焦点员)两个人来共同完成。摄像师主要负责画面构图和镜头运动,摄像助理则在镜头运动到不同位置时,根据事先测好的数值分别调整焦点,这样就容易得到一个焦点始终准确,各个不同物距上的物体都是清晰的画面。

(4) 由于长焦镜头视角窄,拍摄过中上下左右方向稍微颤动都将会引起画面抖动。这种抖动不论是在固定镜头还是运动镜头中都会干扰和影响观众对屏幕画面的观看,破坏观众的审美心境,甚至会出现对画面表现意义的误解。因此在用长焦镜头拍摄时应尽量运用三脚架支稳摄像机。在没有时间或者无法用三脚架的情况下,肩扛摄像机时应尽量运用依托物,稳定住身体或手臂,在开机至关机这一段拍摄过程中屏住呼吸并尽量使左臂、右臂及右肩部肌肉放松,保持摄像机的稳定。

> 长焦镜头是指视场角小于40°、等效焦距大于50mm的镜头。长焦镜头能够将远处物体拉近,画面视场角小、景深小,画面景物范围小,压缩了现实的纵向空间,对不同运动方向的主体产生不同的造型效果,为摄像师的艺术创作提供了技术条件。在运用长焦镜头时,一定要注意调焦精确,保持画面的稳定。

5.3 广角镜头的运用

5.3.1 什么是广角镜头

广角镜头又称短焦距镜头,是视场角大于60°的镜头。对于摄像机上的变焦镜头而言,是等效焦距小于50mm以下的那一段镜头。

5.3.2 广角镜头的特点

用广角镜头或用变焦镜头中的广角部分拍摄的电视画面具有以下特点。

1. 视角宽,景深大

广角镜头的视角要比人的正常视角宽,一般来说,广角镜头的视角宽于60°。拍摄中广角镜头不仅能包容视域更宽的景物,而且由于其景深大的特性,能够清晰地展现纵深方向上更深远的景物。

2. 画面景物范围大

广角镜头不仅视场角宽,而且景深范围大,因而镜头能将纵横两个方向的大部分景物收进画面,呈现一个视野开阔、包容众多景物的画面。广角镜头与长焦镜头相比,在表现空间方面具有更强的包容能力,如图 5-13 所示。

图 5-13　广角镜头的拍摄效果(CCTV 与英国 BBC 合作纪录片《锦绣中华》画面)

3. 广角镜头有画面产生畸变的现象

广角镜头焦距短、视场角大,近距离拍摄某些物体时,由于镜头曲像畸变原因,线条透视效果强烈,线条倾斜、变形,具有某种夸张效果。摄像机位置离被摄体距离越近,这种变形与夸张的效果越明显,如图 5-14 所示。

图 5-14　广角镜头产生的画面畸变(《庆祝中国共产党成立 100 周年大会》直播画面)

4. 广角镜头表现运动对象有动感强弱之分

广角镜头在表现运动对象时,对沿垂直于镜头光轴方向运动的对象表现动感弱,并且物距越远越弱;对沿镜头光轴方向运动的对象表现动感强,并且物距越远越强。

广角镜头对沿垂直于镜头光轴方向的运动物体表现动感弱的主要原因是由于广角镜头视场角比较宽,画面表现的横向空间,比长焦镜头要开阔得多,当运动物体在镜头前作横向运动时,在画面上位移缓慢,因而显得动感较弱。特别是画平面景深处的每一个点实际都占有较大的空间,即便是一个运动速度较快的物体,要想从画框的一端行进到画框的另一端,也需要一个较长的时间。比如,用广角镜头拍摄一架飞行的飞机,从画面直观看来,仿佛飞行很长时间,却并未飞多远,因而使观众产生了速度较慢的印象。广角镜头对于沿着镜头光轴方向而来,或背着摄像机沿镜头光轴方向而去的运动物体,表现出一种动感加强的效果。主要原因是广角镜头强烈的纵深线条变化,使镜头前纵向运动物体由小到大急剧变大、背向而去的物体由大到小急剧变小。这种变化速度,快于生活中人们对纵向运动物体的经验速度,当观众以自己的经验为标准,去辨别广角镜头所表现的纵向运动物体时,即觉得该物体运动速度快、动感强。许多摄像师,利用广角镜头这种独特的造型特点,纵向低角度拍摄运动物体,使运动物体的动感强烈而明显。

5. 广角镜头便于肩扛拍出平稳清晰的画面

广角镜头与长焦镜头相比较,在相同情况下,还具有画面清晰度高(减少了长焦镜头容易出现的画面雾化现象)、色彩还原好、肩扛摄像机拍摄时画面稳定、拍摄成功率高等优点。即便是发生了相同程度的轻微摇晃,用广角镜头拍摄的画面,从直观上看,要比用长焦距镜头拍摄的画面平稳得多。

5.3.3 广角镜头的运用

1. 利用广角镜头近距离表现大范围景物,使景物产生近大远小的梯度变化

全景画面和远景画面在电视节目中占有重要的位置,如果用长焦镜头拍摄全景和远景画面,不仅摄像机要退到一定远的距离之外,而且由于长焦镜头有压缩空间的特性,使其所呈现的远景画面缺少纵深感和空间感。广角镜头视场角宽、景深大,具有表现开阔空间和宏大场面的优势。用广角镜头拍摄全景、远景景别时,容易获得视野开阔、空间纵深感强的画面效果。

广镜头还具有在较近距离表现较大范围景物的功能,特别是在室内或其他一些拍摄距离不可能延长的地方,这一造型优势就更为明显。

广角镜头呈现的画面不仅视野开阔,而且直观画面造型,有拉开镜头前景物之间距离的感觉。广角镜头表现景物近大远小的梯度变化,产生了一种强烈的深度效果,并且这种梯度变化速度大于人眼正常情况下对类似空间景物感知的梯度变化。因此,对一组同等距离上相同数量的物体,用广角镜头表现时,从视觉上,不仅觉得这段距离较长,而且觉得物体与物体之间的距离较大。

2. 利用广角镜头展现画面主体及其所处的环境

广角镜头适于展现画面主体及其所处的环境。广角镜头在表现人物主体的同时表现人物所处的环境,有着以环境烘托人物、进一步说明人物身份、刻画人物性格、交代人物动作目

的等方面的作用,是电视画面通过形象的对列,表达思想、表现意义的一种方式。广角镜头在展现主体与环境关系方面具有较强的表现力。广角镜头与标准镜头和长焦镜头相比,其画面前景和背景(后景)的概括范围大,拍摄同等比例的人物肖像时,它既能把人物推近观众,又能适当地在画面构图中交代人物所处的环境。

由于广角镜头视场角宽,能将人物身后较大范围的背景空间收进画面,在表现人物动作和神情的同时,在画面中保留了一些对空间环境和人物背景的介绍。而长焦镜头只能表现出人物身后一个狭长的空间,人物所处环境特征不明显,甚至由于长焦镜头压缩纵向空间的特性,人物与背景空间景物形成新的组合,使观众从画面上无法判断人物所处的实际位置。由于广角镜头能够在主体人物的前后保留一些适当的前景和背景,因此在纪实性节目和新闻节目中,能够起到交代环境的作用,如图 5-15 所示。

(a) "非遗视川"纪录片《羌山鼓韵》画面　　　　(b) 纪录片《匠心琴韵》画面

图 5-15　广角镜头拍摄人物和环境

同时,在表现人物动作、神情的同时,适当地在画面中保留一些环境信息、背景和道具等视觉符号,能够起到"绿叶衬红花"的作用。现在不少电影和电视导演,都十分重视环境对人物的陪衬作用和呼应作用,以及通过人物与环境的对列所表现出的隐喻、对比等作用。

3. 利用广角镜头多层次展现人物及主体间的关系,增加画面的信息容量

现代电视画面造型,追求在一幅画面或一个镜头中的大容量、多信息,即在一个画面中,形成几组事物的相互对比、映衬、烘托等,展现生活的原貌,不去"净化"我们所看到的世界,而是通过摄像机的镜头,将客观景物和事件有秩序地组织到画面上,还原出生活本来面貌,并赋予它一定的表现意义。

广角镜头景深大的造型特点,为在画面上多层次表现人物、景物及情节创造了条件。它可以把一个更大范围的深远的空间,保持在画面的焦点上,使前后景都处在清楚的视域区内,增加画面的容量和信息量。摄像师可以利用广角镜头的造型特点,在构造画面时,可以将人物(或物体)安排在不同的景位上形成场面调度,而不再把画面仅看成是一个单层次的意义单一的平面,而是充分利用镜头前的景物空间:前景、中景、后景(背景),在画面上呈现出立体的、多层次的、多义性的造型效果。

对于单一形象画面需要几个镜头组接才能出现的蒙太奇对比,在大景深的广角镜头中,通过对空间的利用和形象的调度,在一个画面上就可以表现出来。充分利用广角镜头再现现实的大景深特点,在平面画框中呈现出景物的多层横断面,可以在电视屏幕上显示出视觉的立体化效果。这种多层次、富有空间深度感的画面造型效果不仅增加了画面的容量,还可以在此基础上扩展情节点、增添信息量。

可以说，广角镜头的景深，有着与人眼的视觉空间更大程度上的接近性，它在美学上有着积极的意义，它使影视画面超越了戏剧舞台的局限而走向生活、走向自然。

4. 广角镜头便于近距离拍摄，完成抢拍和偷拍

在新闻摄像中，摄像记者既要通过寻像器取景构图，又要移动身体去追随运动中的人物，如果再加上用手调焦点，常常会顾此失彼。利用广角镜头景深范围大的特点拍摄时，摄像记者就可以减去调焦这一动作，集中精力去抓取抢拍下有价值的新闻形象。甚至在拍摄现场混乱、人物众多的情况下，记者可以用手臂托起摄像机，采用不看寻像器、估计距离、估计方位的方法直接拍摄。

采用不看寻像器非正常持机姿势的拍摄方法，还可以完成偷拍。在一般人的心目中，只有摄像记者肩扛摄像机对准他时，才是在拍他。如果我们有意避开人们这种心理定式，采用拎着或抱着，甚至背着摄像机的持机姿势，大胆接近被摄人物，在其不加防备的情况下进行拍摄，同样可以出奇制胜，偷拍下人物真实、自然的表情和动作。当然，采取偷拍的拍摄方式在法律和职业道德上还有一些问题，需要特别注意，小心使用。

5. 利用广角镜头线条透视的夸张变形和曲像畸变效果，形成某种特殊的表现意义

广角镜头改变景物空间透视关系的功能，不仅反映在画面的深度空间，也反映在画面的纵横两度空间之中。在纵向空间，其夸张效果使景物显得更加高大、雄伟，并以一种对客观景物变形和夸张的造型效果，撞击着观众的审美心境，赋予画面以某种特殊的表现意义。

广角镜头独特的变形与夸张效果既有褒义又有贬义，当用广角镜头近距离表现一个人的面部特写时，五官比例的改变及位置的"移动"，使之面目全非，画面具有诋毁和丑化的意义。比如，我们时常在一些新闻节目中，看到某些被摄者粗暴地用手遮挡摄像机镜头的画面，这种情况，摄像师一般都是用广角镜头肩扛拍摄的，因此从画面看来，这些过于凑近镜头的被摄者面部五官发生了形变，"巨大"的手掌在镜头前晃动，手臂却不成比例的纤细无力，从而表现出一种极强的嘲讽和丑化的画面效果。

6. 广角镜头有利于在移动摄像中保持画面的稳定

前面分析了用长焦镜头拍摄时画面容易出现抖动。如果用变焦镜头的另一端广角镜头来拍摄，就会发现画面极易稳定住，除非你用眼睛盯住画面边沿，在画框与景物微弱的位移中才能看出画面的微动，而这种晃动在画面中央是感觉不出来的。这主要是由于广角镜头视场角宽，在摄像机同样的抖动幅度中，反映到画面的抖动要比长焦镜头小得多。广角镜头的这一特点在摄像机运动起来的移动摄像中，显示出了巨大优越性。无论是摄像机架在移动车上的拍摄，还是摄像师肩扛摄像机的拍摄，使用广角镜头，都能获得比长焦镜头更为稳定的画面效果。

5.3.4 广角镜头拍摄需要注意的问题

广角镜头善于表现开阔的空间，画面上横向线条和竖向线条很容易被观众感知，因此在用广角镜头结构画面时，要特别注意画框上下两端的横线和画内景物横向线条的水平，如远

处的地平线、门窗的边缘线、建筑物的横向和竖向结构线条,在画面中只要发生丝毫的倾斜,观众都能够清楚地感知到画面的不足。

广角镜头可造成线条透视的夸张变形和曲像畸变效果,可用于特定的艺术创作,能够表达特殊的画面效果。但在比较紧急的情况下,由于寻像器的画面较小,对画面的变形不易察觉,如果近距离拍摄,很容易产生画面的变形,因此在现场拍摄中要根据拍摄经验避免出现画面主体的变形。

> 广角镜头又称短焦距镜头,是视场角大于60°的镜头。广角镜头在画面造型中视角宽、景深大,画面景物范围大,使画面产生畸变效果,在表现运动对象时,对不同方向运动的对象表现动感不同,并且广角镜头便于肩扛拍出平稳清晰的画面。在运用广角镜头造型画面时,一定要保持画面横向线条的水平,防止近距离拍摄造成画面主体的变形。

5.4 变焦镜头的运用

5.4.1 什么是变焦镜头

摄影镜头根据焦距值可否调节分为定焦镜头和变焦镜头两大类。焦距值固定不变的摄影镜头为定焦镜头,而焦距值在一定范围内可连续改变的摄影镜头称为变焦镜头。由于焦距值在一定范围内连续可变,实现了"一头多用"的功能,这就省下携带众多摄影镜头的麻烦,给摄像师带来极大方便。变焦镜头可在拍摄过程中,变换焦距、改变包容的景物范围,可产生把对象推远(长焦变广角)或拉近(广角变长焦)的效果。

变焦镜头能在拍摄中改变对象在画幅中的影像比例。变焦镜头虽能把拍摄对象由远拉近或由近拉远,但这不是真正的空间位移造成的空间距离和空间关系的变化。其物理性能等于望远镜,即把视觉缩小,把对象影像比例"放大"。在远处拍摄对象,如果包括的景物范围小,其影像比例在幅面中自然增大。它的视觉效应在构成运动(移动)效果时,与其说是生理的(即实际空间距离变化的)感知,不如说是心理空间变化的感知,是注意力集中的体现。因此,它是影像比例变化构成的空间距离的变化。移动和变焦两种不同的空间距离的变化效果,不能取代,但可互相补充使用。

5.4.2 变焦镜头的特点

变焦镜头给摄制人员的实际拍摄带来了很多便利条件,同时给节目创作者提供了更为充分的实现创作意图的技术保障,其画面造型特点主要表现在以下几个方面。

(1) 变焦镜头以高于正常移动的速度构成空间距离急剧变化的效果。摄像机镜头上的电动变焦距装置可以使画面景别的变化平稳而均匀,如用手动变焦,可以完成急推和急拉,产生一种新的画面运动,形成新的画面节奏。

(2) 一个变焦镜头可以替代一组不同焦距的定焦镜头。在实际拍摄过程中不必为变换

焦距而更换镜头,加快了现场摄制速度,便于摄制人员对拍摄中的意外情况作出现场应变和快速反应。

(3) 在不铺设轨道、不运用移动工具的情况下,变焦镜头使用方便。在摄像机机位不变的情况下即可完成变焦距推拉,实现画面景别的连续变化。在一个位置上即可拍摄到场面的全景和被摄体的特写。

(4) 变焦混用,视觉效果更真实。定焦镜头的长焦不宜用于移动,如用变焦镜头,移动时用广角,摇摄时配以变长焦,在不知不觉间就可以完成各种复杂的推、拉、摇、移拍摄任务。

(5) 在摄像机机位运动的过程中,改变镜头焦距可以构成一种更为复杂的综合运动镜头。它的主要特点是机位运动与镜头焦距变化的合一效果,产生一种人们生活中视觉经验以外的更为流畅多变的画面运动样式。

(6) 运用变焦镜头,一个人既可以移动机位,又可以使用变化焦距的综合运动镜头,增强了画面造型表现的随意性和灵活性。

5.4.3 变焦镜头的运用

变焦镜头常被用来实现变焦距推拉。这种推拉镜头的表现意义在运动镜头部分已作分析。除此之外,变焦镜头通过变焦距推拉追随画面中的被摄主体,保持画面景别的相对稳定。被摄主体的纵向运动直接改变着画面的景别。在这种情况下,如果想保持画面景别的相对稳定就需要移动机位去追随人物,或者改变焦距去追随人物。改变焦距在实际拍摄中比较容易实现,并且操作简单,拍摄者只需按压电动变焦距开关按钮,即可完成对运动物体由近而远或由远而近的追随。特别是在纪实性电视节目中这种不动机位的纵向追随拍摄更能显示出其优越性。例如在摩托车场地障碍赛中,一个高角度的摄像机通过变焦距推拉,就可以始终用一个景别去表现急驰而来或飞奔而去的赛车手。

保持景别的相对稳定,实际上是保持了空间的连续性和观众与被摄主体之间视点的相对稳定性,如同摇镜头对横向运动物体的追随表现那样,通过变焦距推拉,将一个纵向运动的物体以一种相对稳定的形式表现出来有着同样的美感价值。

变焦镜头在运动摄像中便于调整画面构图,选择最佳景物,突出视觉重点。变焦距推拉可以是规则的——画面均匀地一推到底或一拉到底,也可以是不规则的——推中有拉或拉中有推。其目的在于随时将多余的形象排除在画外,将富有表现力的那一部分形象保留在画面内,始终保持画面构图的严谨与合理。需要说明的是,这种推拉结合的变焦距拍摄与打气筒式的一推一拉变焦距拍摄有着明显的不同。前者是通过推拉在运动中调整画面构图,选择最佳景物和最佳表现空间,推拉的依据是画面形象和空间的变化,同时推拉的范围是有限度的,并常与摇镜头相结合形成推拉空间的转换;而后者则是单一方向的推去拉来,镜头并非是对形象或人物的追随,而仅仅是通过镜头焦距的变化形成一种画面外部的动势,镜头的推拉范围大而急,并在一个空间点上变化,给人一种或被推近或被拉远的动荡感觉。这种打气筒式的推拉镜头已引起了许多观众的反感。这是我们在变焦镜头运用时应当注意的问题。

变焦镜头有助于被摄对象处于焦点之外的拍摄。当对一个物体的细部和整体连续表现时,移动机位的推拉镜头会因摄像机为达到小景别画面而过于接近被摄对象,以至于超出镜

头最近焦点的距离使画面形象模糊。如果用长焦镜头移拍则很难实现从被摄体细部到整体的转换。此时,如用变焦距完成景别的变化,就可以发挥广角和长焦两个镜头的长处。当镜头调至长焦段时,一方面可以将机位放在离被摄物较远的位置上(镜头最近焦点之外)进行拍摄,以保证物体在焦点之内;另一方面画面景别可以表现得很小,使物体细部在画面中占有较大的空间。当镜头调至广角时,在机位不变的情况下,画面可以从特写逐渐转换成全景,广角大景深的特点又使得画面有一个较大的表现空间,可容纳下物体的整体,并且画面形象从头至尾是清楚的。

急推急拉镜头可以产生某种特定的节奏变化,运用手动调焦距可以产生急速推拉镜头,这种造型效果通过移动机位推拉是很难实现的。急速推拉镜头强化了画面框架移动的速度,并超出了人眼观察物体的感知速度,画面内除中心点相对清晰外,其他部分全部虚化,呈现一种放射状急速收缩或扩张的画面,形成一种特殊的画面节奏。这种画面对人眼的视觉冲击力极强,极易引起观众心理上的不稳定感,常被用来表现某种主观视线,反映剧中人物恐惧、愤怒、惊异、狂喜等爆发性的心理变化和情绪,或者通过闪电般的景别变化引起观众对画面形象的注意。

变焦镜头的推拉与其他运动摄像方式相结合可使画面内部的蒙太奇效果更为丰富。变焦镜头可以在远离被摄人物的情况下,通过变动焦距的焦点,完成定焦镜头几个机位和镜头才能完整表现的机位调度,使人物和环境浑然一体,画面景别和视点转换,更趋向于平稳、连贯、柔和,形象和情景的表现更加生动、真实可信。屏幕上给予观众的直觉感受不同于镜头组接所产生的画面外部蒙太奇效果,使电视画面的造型表现更接近生活、更接近人们对现实的视觉认识规律。

在纪实性节目中,变焦距的运用使长镜头拍摄成为可能,从某种意义上讲它是长镜头理论的支柱。纵观世界各国纪实性节目中的优秀长镜头实例,绝大部分是用变焦距手段完成的。这应该归功于变焦镜头在造型表现上的种种优势。此外,当我们在纪实性节目的摄像中,采用肩扛方式进行运动摄像时,熟练地运用变焦镜头有利于捕捉重要信息,突出主要形象。总之,变焦镜头能帮助我们在运动摄像过程中较为便利地调整和选择构图。

用变焦镜头拍摄的推拉镜头,虽然画面景别连续发生变化,有着一种接近或远离被摄主体的感觉,但实质上它是通过镜头焦距的变化形成的视角变化,这种画面效果不符合人眼观看物体的视觉习惯,人们在生活中没有这种对应的视觉感受。因此,从这方面讲它所表现出的画面运动形式是不真实的。

变焦距推拉镜头的画面变化带有某种强制性,它是通过技术的手段强行在电视屏幕上呈现出的一种人们在生活中不曾有过的视觉印象。观众所面对的画面形象是一个被技术手段加工的形象,特别是这种推拉镜头的运动与画面内容相脱离时,画面中更是露出一种技术表现和人为表现的痕迹。

焦距值固定不变的摄影镜头为定焦镜头,而焦距值在一定范围内可连续改变的摄影镜头称为变焦镜头。变焦镜头常被用来实现变焦距推拉,通过变焦混用可以完成各种复杂的推、拉、摇、移混合拍摄,增强画面造型表现的随意性和灵活性。在变焦镜头造型时要始终保持画面构图的严谨与合理以及避免打气筒式的推拉拍摄。

习题

1. 简述光学镜头的特性。
2. 简述长焦镜头、广角镜头、变焦镜头的画面造型特点。
3. 简述变焦镜头在纪实节目中的造型意义。

第 6 章 电视画面构图

 学习目标

1. 了解画面构图的形成元素。
2. 了解电视画面构图的特点。
3. 了解电视画面的构图要求。
4. 掌握电视画面的构图法则。
5. 掌握构图的基本形式。

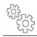 **知识导航**

在实际生活中,我们观看外界景物时,眼前出现的是我们的视野能包容的,而且无明显边界的广阔景象。但是在电视画面中,由于画幅的限制,观众

只能看到一个长方形框内的景物,这是因为观众看到的电视画面已经被摄像师进行了取舍。对同样的景物,在同一长方形框内可以有无数种结构形式,并由此产生出不同的视觉效果和意蕴。

电视画面是电视造型语言的基本要素,是画面语言的基本单位。一部电视片中摄像的技术与艺术,往往决定了该电视片的质量。电视摄像师的工作是不仅要把表现的内容"框"在取景框范围内,而且还要使画面中被表现的主要内容突出,富有美感。如此才能给观众传递明确的信息,带给其美的视觉享受。这就需要摄像师具备一定的构图经验和美学素养。因此,构图能力是电视摄像人员画面造型能力的重要组成部分,是检验摄像人员业务水平的重要标准之一。

构图是将电视画面中的被摄对象及其造型元素加以有机地组织和选择,以塑造视觉形象、构成画面样式的一种艺术创作。从本质上说,构图是指画面的形式结构,它必须要为主题和内容服务。

6.1 画面构图的形式元素

形式元素是指电视画面形象的结构组成和视觉表现形式。了解画面的形式元素,是我们了解画面构图基本原理的重要内容。光线、色彩、影调、线条、形状等元素是电视画面构图中的几个重要的形式元素。这些元素具有各自鲜明的特点和表现力,合理地运用这些元素是成功构图不可或缺的必要条件。

6.1.1 光线

只有存在光线,才可能存在电视画面,也才能存在电视画面构图之说,如果没有光线或者光线不能满足电视画面拍摄的要求,电视画面构图也就无从谈起。光线变化时,画面的构图效果和艺术氛围也会发生改变。画面的视觉重心会随光线的方向而发生变化。

电视画面对光线的要求复杂而多样,光线随着环境、被摄主体、机位的变化直接影响着画面的造型效果,在构图时正确运用光线,是决定画面构图质量的首要因素。例如,在舞台上要表现舞者形体美的时候,往往会用到逆光(从摄像机反方向打光),从而使主体产生"剪影"效果,大大地减弱了身体细节及周围环境对主体形成的干扰,同时也强化了线条的这一画面元素的表现效果。

6.1.2 色彩

我们生活在色彩缤纷的世界,电视又是还原现实世界的工具。如果说光线赋予了电视画面以生命,那么,色彩就给电视画面注入了情感。色彩本身就具有自身的表现力,冷暖色调、深浅浓淡、色系搭配,不同的色彩表达着不同的含义。在电视画面中,对于主体而言,通过颜色的设计和搭配,可以给主体赋予一定的感情基调,增强主体的表现力;而对于环境和陪体而言,虽然我们所处的环境是五颜六色的,但拍摄者却可以通过主观上的选择和提炼,形成一定的色彩基调,烘托出电视画面所需要的氛围,从而更加突出主体。色彩作为电视画

面的重要构成元素之一,在画面中起着重要的作用,充分挖掘色彩的作用,在画面的表现力上可以起到事半功倍的效果。

6.1.3 影调

影调是指画面中的影像所表现出的明暗层次和明暗关系。影调是电视画面构成可视形象的基本元素,是揭示景物明暗关系、形成画面可视性效果、参与画面构图、表达感情和创作意图的重要手段。

影调有两方面的内容:一是反映画面中各部位受光强弱的情况,即亮度;二是反映画面中各部位亮度间的差别程度,即对比度。

画面中的整体亮度如果比较高,或者画面中明亮的景物多、占的面积大,那么画面整体影调就会给人以明快、时尚之感;反之就会给人以压抑、陈旧、期待"光明"到来的感觉;如果画面中过亮部分和暗部占的都比较小,则画面会明暗适中、层次丰富。

对比度大的画面往往过渡范围小、明暗层次少,给人以粗犷、硬朗的感觉;在对比度小的情况下,也就是画面中没有高亮部和暗部的表现,各部位亮度反差小,给人以柔和、含蓄、细腻之感,观众仿佛置身浓雾中,拍摄前可在镜头前加纱布或加柔光镜;一般情况下,如无特殊需要,往往用对比度适中的画面来表现,以获得反差适中、层次丰富的画面效果。对比度适中就是从最亮部到最暗部之间的过渡范围比较大,适合用来表现主体的细节、质感。

影调在画面构图和造型表现中具有十分重要的作用和意义。通过对画面内亮暗不同的被摄对象的选择和组织,从而有效地塑造形象、烘托主题、表达创作意图。

6.1.4 线条

电视摄像构图的重要任务之一就是对线条的提炼、选择和运用。摄像人员要能从被摄对象自身的结构、运动及相互关系中找出最主要的线条结构并迅速形成画面构图的骨架和主干,从而将画面中散乱分布的被摄对象相互联系起来,造成和谐、均衡而又明确集中的画面构图。

线条是构图的重要组成部分,可以看作是画面形象所表现出的轮廓线,或一组形象之间的连接线。通常可将线条分为实线与虚线、内线与外线、直线与曲线。

1. 实线与虚线

电视画面构图中的线条分两种:一种是实线,如山脉、道路、电线等景物实际存在的轮廓线,通过主体形象及其轮廓、影调和色调的分界,构成了画面结构和表现形式;另一种是虚线,它是与实线相对的概念,指画面上并不实际存在的线条,如蜜蜂的"8"字运动轨迹和方向,对话中的两人物之间关系线条等。尽管虚线在画面中并不实际存在,但对于观众视觉心理的影响是不可低估的。它可以影响到画面的构成,引导观众的视觉重心和期待,从而影响观众对画面内容趋势和结果的判断。例如,从侧面拍摄的主体人物由伏案到抬头正视前方,其惊恐的面部表情会告诉观众信息,主体人物视线就是虚线路径,会促使观众沿着他的视线

方向对画面某一位置或节目下一镜头中的某一对象进行注意或期待,这种作用是实线所不能取代的。

2. 内线与外线

根据线条位置的不同,可将其分为外部线条和内部线条,简称内线与外线。外线是指画面形象的轮廓线。摄像人员在构图和拍摄过程中应选择该对象最具个性特点或最富视觉表现力的轮廓线。内线则是指被摄对象轮廓范围以内表达物体细节和特征的线条。例如,建筑物表面上瓷砖的接缝线、人物衣饰的褶皱线、地板表面的纹理等。

3. 直线和曲线

根据线条形式的不同,可将线条分为直线、曲线两大类。直线又可分为水平线条、垂直线条和斜线条 3 种基本形式。

(1) 水平线条,如地平线、海平面等。水平线易使观众视线横向运动,产生宽阔、延伸、舒展的感觉。例如,在拍摄大地、海洋、湖泊、草原等时,常以水平线作为构图的主线条。水平线条可以用于拍摄风光片、抒情片中的镜头,以强调画面的辽阔、舒展、秀美和宁静的气氛。

(2) 垂直线条,如大树、烟囱、塔楼等。垂直线条易传达高耸、刚直之感,在拍摄如英雄人物、高大形象、经济建设繁荣发展等类型节目时,使用垂直线条,可以得到雄伟、向上、挺拔的艺术效果,突出人物的精神面貌和场景的巍峨气势。

(3) 斜线条,如穿过屏幕对角线的斜线条。这种斜线条易导致视线从一段向另一端扩张或者收缩,产生动感和纵深感,当构图以斜线作为主导线条时,画面会显得活跃或动荡不安等。比如拍摄车水马龙的交通要道、整装待发的部队阵列等常以斜线条来构图。

曲线指一个点沿着一定的方向移动并发生变向后所形成的轨迹。如山上的羊肠小道、雄伟的万里长城等画面的构图。曲线具有流动感、韵律感与和谐感,当构图的主线条为曲线时会使画面表现出生动活泼、起伏舒展的美感。常见的曲线有圆形线条、S 形线条、弧形线条等。

6.1.5 形状

形状是物体的基本特征之一,通常以整体作用于人的视觉。往往人们在没有看清楚物体的细节时,却已感受到它的形状。比如一座房子是方形的,太阳是圆形的,对于远处的动物,人们可以根据形状判断它是牛是马。摄像师要对被摄对象的形状具有整体把握的能力,能在复杂的事物中迅速地认定所要表现的对象的形状特征,并将其在画面中突出出来。画面中物体的不同形状以及它们在画面中呈现的不同形式,都会给观众心理产生不同感受。我们在构图时要考虑到形状对构图的影响,要善于发现一些妙趣横生、有意义的形状,并在画面上突出某一意义的形状,使画面更有感染力。

> 画面的构成元素主要有光线、色彩、影调、线条和形状 5 种,正确处理好 5 种元素的关系对提升画面质感有很大的帮助。

6.2 电视画面构图的特点

构图在绘画、图片摄影等造型艺术中有着举足轻重的地位,但是在电视画面构图中,应该认识到电视画面构图与绘画构图和摄影构图的不同之处。电视画面构图不同于绘画构图,电视系统的画幅比例是一定的,即4∶3或16∶9,这个比例不能人为改变,这就给构图造成了很大的局限。电视画面构图也不完全等同于摄影构图,摄影作品"凝固"的是美的瞬间,而电视摄像中的构图常常会在机位变换中或主体运动中进行构图,大大地增加了构图的不确定因素和难度。

6.2.1 在运动中求全求美

电视画面构图的动态性主要表现在主体在画面中的运动和镜头的运动。无论是哪一种运动,画面的构图结构和表现重点都会发生相应的改变,主体形象及周围环境透视关系也会改变,此时就要根据拍摄要求调整主体在画面中的位置、大小,以获得画面在运动变化中仍然有较强的表现力和美感。

1. 主体的运动

在固定镜头拍摄中,虽然画框范围与图片摄影有相同的固定形式,但是由电视表现的对象随时有位置的移动或局部形状体态的变化,画面结构就会发生改变。因此,在电视画面构图中常常会发生因主体的运动变化造成画面结构的改变,在构图中就要对主体的运动方向、路径对画面结构的影响有充分的认识。要考虑到在一个镜头中,主体运动既不能超出画框范围,又要使主体在运动过程中,画面结构合理。

2. 镜头的运动

在推、拉、摇、移等运动镜头的拍摄中,画面的结构、范围和透视关系等始终是变化的。在运动画面的表现中,摄像机的运动将会不断地改变画面构图的结构,改变画面构图形式,改变画面中叙事的重点,改变画面中人物、景物的位置,改变画面构图中的背景关系和透视关系。此时画面中的所有造型元素都处于一个有序的变化过程中,会形成不同的结构效果和视觉流效果。因此,在运动拍摄中,既要考虑稳、准、平、匀等要领,又要使画面在运动中保持应有的表现力和形式美,这对摄像人员的业务素质提出了更高的要求。

6.2.2 服从整体

对于绘画和图片摄影作品来说,作品内容在单一画面内得到完整的表现,一个画面就可以反映一定的主题思想,欣赏者可以认真看、仔细品,不受时间限制。而电视节目通常都是通过一定数量的镜头连接起来进行叙事的,对于单个镜头来说画面构图并不完整,也并不需要每个画面构图都必须完整,但是将这些镜头有序组接以后进行叙事时,就要求它们反映出一个完整的构图形式。从这个意义上来说,一个镜头的构图情况会受到它在整个叙事内容

中的地位及其前后镜头内容的影响。或者说一系列镜头的整体结构和组合关系会对单个镜头的构图产生特定的要求，单个镜头构图的不规则、不完整会在整体构图结构中得到解释和说明。同时，也为摄像人员构图表现提供了发挥的余地，具有绘画和照片难以比拟的优势。

6.2.3 时效性强

电视画面的构图常常会受到被摄内容与条件的限制，要求构图在短时间内，甚至一次性完成；与绘画构图不同，绘画构图可以事先进行一些准备，比如通过观察、分析，甚至可以在稿纸上进行构图演练，在实际绘画中可以适当调整。同样也不能像图片摄影构图一样对画面构成元素进行相对刻意、周到的安排，甚至在数码图片摄影中可以进行一定程度上的二次构图。当然，在某些电视艺术形式如电视剧、MTV、电视艺术片等节目类型，画面构图时可以进行有限的安排和控制。然而，在拍摄纪实类电视节目时候，这种安排的可能性就几乎不存在了。对于此类电视节目中的画面构图，常常要求现场一次性完成。因此，就要求摄像人员在拍摄之前对有关节目风格、基本构图形式、被摄主体及周围环境的细节，要进行适当的设计，才能在短时间内完成较成功的电视画面构图工作。

6.2.4 多视点中的构图

绘画和照片中的构图，视点单一且固定。而电视画面由于艺术表现形式的不同，在表现主体内容时，构图不仅局限于某一个视点，可以在拍摄过程中不断变化视点、角度和景别，对同一被摄主体进行连续的、多视点、多角度的拍摄。随着视点的不断变化，被摄主体的画面形象和画面范围也在不断变换，画面构图的形式结构及组合关系也要相应改变，这就使得观众获得了更多的信息量和更丰富的视觉感受。

> 电视画面构图与绘画构图和摄影构图不同，电视系统的画幅比例是一定的，即 4∶3 或 16∶9，这个比例构图造成了很大的局限。电视摄像构图常常会在机位变换中或主体运动中进行构图，大大地增加了构图的不确定因素和难度。电视画面构图的主要特点有在运动中求全求美、服从整体、时效性强、多视点中的构图等。

6.3 电视画面构图的要求

电视画面构图的要求，主要包括以下几方面的内容。

6.3.1 被摄主体力求突出

电视画面的展现，往往都是一次性的，也就是说，一个镜头一般情况下只出现一次，而且时长通常都用秒来计算。这样的一种时限性要求，画面所要表现的主体对象就一定要突出。主体是主题思想的体现者。一般来说，主体必须与陪体和环境等形成主次分明、相互照应的

关系,这样才能正确表现画面所要表达的内涵,避免喧宾夺主、鱼目混珠。比如在拍摄谈话类节目中,随着节目内容的变化,两人时常会交替成为画面要表现的主要对象,此时常用过肩镜头,从两人环境中突出其中主体,另一人物则以前景出现。

画面中要有一个主体,并不意味着在前景或后景中不能有其他人物同时存在,也不意味着画面中不允许有几个人或甚至上百人同时出现,而是要有主次,主次分明、重点突出是构图的基本要求。在构图中,有多种方法可以使主要表现对象处于视觉优势地位。比如,用虚焦的方法将背景或前景虚化,以突出被摄主体;在一组镜头中,安排一个特写镜头来突出主体;用影调的明暗、色彩的反差来突出画面中的被摄主体;将被摄主体安排在画面中的醒目位置等都是突出被摄主体常用的方法。

6.3.2　画面结构力求简洁

当我们用摄像机面对这个大千世界时,会发现被摄对象并不自然成画,它要求我们必须用取景框进行选择、提炼、概括,才能从自然的、凌乱的物象中"提取"出一个优美动人的画面来。可以说,电视画面的构图,既需要摄像人员一方面牢牢地盯住主体,另一方面也要尽量避开妨碍主体表现的多余形象。如果画面中景物庞杂、零乱无序,就无法做到构图的简洁明快。电视画面必须通过构图作出一定的艺术选择,用取景框"给原来没有界限的自然划出界限"。删繁就简,是获取优美画面构图的第一步。

6.3.3　画面要富有美感

电视是一门艺术,而电视艺术的美要通过具体的电视画面造型来体现。在构图中,要通过合理的空间配置、光线的运用、拍摄角度的选择以及调动影调和色彩,创造出丰富多彩、优美生动的画面结构形式。

> 电视画面构图往往都是动态、一次性完成的,画面构图要求主体突出,画面结构简洁、富有美感。

6.4　电视画面构图的法则

构图是一项较为复杂的工作,涉及对光影、色彩、形状、质地、结构的安排和表现,在实践中初学者往往难以把握。但是,作为一种艺术表现方式,构图遵循一定的法则。电视画面构图所遵循的法则主要有以下几方面的内容。

6.4.1　对比

对差异进行对比是一种最有效的手段,它可以把注意力吸引到主体的主要部分,并使这个部分成为压倒其他部分的视觉中心。对比的巧妙,不仅能增强艺术感染力,更能鲜明地反

映和升华主题。

1. 明暗对比

物体受光的照射后,物体由于受光位的不同,明亮部分与阴暗部分会产生亮度差别,这种差别造成了明暗对比。一般在拍摄时,根据被摄主体的照明情况,采用通常的曝光手法,即兼顾画面明暗两部分的影调变化,使主体既有亮部的层次,也有暗部的层次,又有丰富的中间影调。有时为了追求艺术效果,也可只根据画面的亮部曝光,让暗部曝光不足,使作品的调子显得更深沉、更概括,从而通过对比突出亮部的影调层次。正常曝光下的影调,能细腻地表现物体的质地,塑造人物柔和的性格和情感;而高反差的影调,则能突出物体坚实、强烈的特征,塑造人物坚毅、鲜明的性格,并由此产生诱人的艺术魅力。

在画面中应用明暗对比时,要确保让大量的对比因素有利于突出拍摄主体,切不可喧宾夺主。主题的次要内容必须在大小和色调上处于从属地位,还要注意各个构图法则之间的相互依存关系。如图6-1所示,第一个画面是从一山洞内向外拍摄,用山洞轮廓作为画框,用剪影效果表现了在水面上捞鸟粪的工作场面;第二个画面表现蝙蝠在夜间划过水面的情景,采用了明暗对比,将蝙蝠的捕食动作展现给观众。

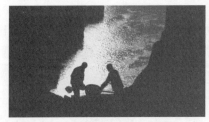

(a) 劳动场面　　　　　　　　　　　(b) 夜间蝙蝠划过水面

图 6-1　明暗对比(选自纪录片《美丽中国》)

2. 虚实对比

虚实对比是利用镜头景深的特性,使主体清晰、陪体模糊,以突出画面的主要表现对象。这种对比可造成空间深度感,使画面的影调层次丰富,同时还可加深被摄主体的体积感,造成符合特定影片情节的意境等。在实际画面构图中,要使虚实相辅相成,实的主体部分更加突出,虚的部分适当隐藏,让读者看了回味无穷。虚实处理的基本原则是"虚中有实,实中有虚,虚实相间"。如图6-2所示,黑尾鹬在泥泞中寻找虫子,画面采用虚实对比,虚化了其他的黑尾鹬并将其作为背景,将镜头前的两只黑尾鹬从众多个体中突显出来集中写照。

图 6-2　虚实对比(选自纪录片《美丽中国》)

值得注意的是，在处理虚实对比时，要处理好画面中的空白部分，主要利用自然界中的烟、云、雾、天、水等构成，它们能使画面造成空白的效果，将画面中非主体的成分加以含蓄化，则会使主体部分更加突出，这样就使人对画面产生明确的视觉中心，有利于主题思想的表达，如图 6-3 所示。

(a) 选自纪录片《美丽中国》　　　　　　　　(b) 选自电影《孔子》

图 6-3　虚实对比

3. 大小对比

大小对比是指体积的对比。为了充分表现画面的内容，使观众对主体形象有一个鲜明的印象，往往需要采用大与小、长与短、高与低等对比手法来加以表现。比如，拍摄一个宏大的场面或者建筑物时，如果画面中没有陪体，观众对场面或建筑物大小的认识就比较含糊，因此可以在场景中安排人物活动队列，观众根据已有的视觉经验，通过与人物队列规模的比较，体现出场面或建筑物的实际大小，如图 6-4 所示。

(a) 选自北京奥运会开幕式视频　　　　　　　(b) 选自电影《英雄》

图 6-4　大小对比

在画面构图过程中，为了突出大小对比，必须善于抓取主体形象和陪体、环境大小差异变化。在自然界中，由于客观事物在不断地运动变化，因此，这种大小差异是经常发生的，同时又是不断变化的，摄像师要充分利用这个大小差异变化的情趣，来努力打破构图的均匀和呆板，使所拍摄的主体对象成为画面的中心，让读者的注意力集中到变化的主体中心，从而产生较强的艺术效果。

4. 形状对比

在大小、明暗保持不变的情况下，也可以形状的变化来取得对比的效果。比如在拍摄篮球馆墙角地面上的十几个篮球时，其中一个篮球由于漏气而发生形状的变化，与周围篮球的形状形成了鲜明的对比，漏气篮球成为画面视觉的重心，得到了突出的表现。如图 6-5 所示，圆形的大转盘和周围的来往的车形成了鲜明的对比，除此之外，转盘中的大面积绿色和周围环境的对比更为明显。

(a) 选自电视片《美在广西》　　　　　　　　(b) 选自电影《孔子》

图 6-5　形状对比

在电视画面的构图中,除了以上可对比的因素之外,任何要素的某一属性如有较大反差,都可形成对比,来加强主体的表现。例如,物体运动的方向的对比、物体色彩的对比、疏密对比等。

6.4.2　均衡

均衡是获得成功构图的一个重要法则。无论是在大自然、建筑,还是摄影作品中,均衡的结构都能在视觉上产生形式美感。当然,电视画面构图中的均衡法则也不例外。

均衡也就是平衡,指的是沿画面中心轴两侧有等质、等量的相同景物形态,画面要素在视觉重量上的均势。两侧保持着绝对均衡的关系,它在人们心理上感觉偏于理性,有一种庄重感。电视画面构图的均衡主要是指构成画面时,如果将画面看作是存在于一个"力场"中,画面中心假设有一个支点,相同的景物分布在画面的左右两侧,相互对应,在视觉重量的分布上是相等的,那么就会有一种平衡稳定的感觉,如图 6-6 所示。

图 6-6　均衡(选自纪录片《世界遗产在中国》)

1. 对称的均衡

利用对象在结构上的对称是常见的使画面均衡的方法,也是观众最容易接受的方式。对称的构图在摄影摄像中多运用正面摄影角度,表现物体的正面形象,使画面显得工整。结合题材运用得当,能显示出端庄、肃穆、安定的画面效果和视觉感受。

通常,对称的画面形式主要有被摄体本身的结构对称和被摄体在大小、数量上形成的画面结构的对称。例如,正面拍摄的人体、天安门,这些都是被摄体本身的结构对称的均衡。

对称还有一类应用,就是主体在数量和大小上形成的画面左右对称,如图 6-7 所示。

图 6-7 对称式构图(选自电视片《美在广西》)

2．非对称的均衡

在画面构图中，并不是所有的画面都要求庄严、稳定，对称式构图往往给人以呆板、单调、乏味的视觉感受。在有些内容的画面中，非对称的均衡会使画面显得活泼、充满动感、富有艺术感染力。非对称的均衡的要素主要有物体的大小、方向、空间位置、色彩、明暗和结构等。

（1）大小均衡。画面中的物体有大有小，但表现在画面中，要合理安排，大的物体要离中轴线近些，小的物体离中轴线远些，视觉上有以画面中轴线为支点的均衡感，如图 6-8 所示。

(a) 选自电影《满城尽带黄金甲》　　　　　　(b) 选自纪录片《美丽中国》

图 6-8　大小均衡

（2）方向上形成均衡。处于运动中的物体或有运动趋势的物体，其运动方向上有一定的"重力"，在画面构图中，尽量安排出一定的空间。除此之外，视线的方向上也要考虑到"重力"的存在，如图 6-9 所示。

图 6-9　方向上的均衡(选自电影《孔子》)

（3）空间位置上的均衡。电视画面是用平面光影表现立体的世界，空间上的物体进入画面时，要注意空间位置中物体的远近、数量等因素，在画面的安排上，体现出视觉上的均衡。一般来说，远处的物体显得"轻"，近处的物体显得"重"，如图 6-10 所示。

（4）色彩上的均衡。在构图中，画面上不同色彩面积的分布要避免等量、对称和凌乱。等量则无主次之分；对称则平淡乏味；凌乱则容易视觉疲劳。处理色彩的均衡，要根据主

图 6-10 空间位置上的均衡(选自纪录片《美丽中国》)

体的颜色,尽可能地选择与其色彩明度、色相相对的色彩背景,这样能使主体更加突出,画面的整体效果更加鲜明。色彩的分布一定要有大小、轻重、主次之分,避免色彩对比的生硬和过于强烈,更要简洁、单纯,防止杂乱无章。一般来说,亮度高、饱和度低的画面所受的"重力"就小,反之所受的"重力"就大,如图 6-11 所示。

图 6-11 色彩均衡(选自电影《英雄》)

(5)明暗形成的均衡。电视画面中,在暂不考虑其他因素的情况下,整个画面可看成是由明暗不同的众多小点构成的。这些小点的明暗程度、数量多少,体现在画面中要形成左右两侧的均衡。一般来说,亮调所受"重力"小,物体上的亮度值越高、范围越大,就显得此物体越"轻";反之物体就显得"重",如图 6-12 所示。

(a) 选自电影《孔子》　　　　　　　　(b) 选自纪录片《美丽中国》

图 6-12 明暗形成的均衡

(6)结构上的均衡。在实际拍摄中,要利用人们的视觉加重作用来制造均衡(动态的、心理的)。比如绘画理论中讲的"补白",大面积空白处的小面积视觉对象更能引起观众的注意,使观众的视觉集中,因而视觉分量相对就重,可以达到突出主体的目的,如图 6-13 所示。

构图中的均衡是一种感觉上的均衡,并不是实际物体在画面中的平衡。任何人也不可能准确判断画面中实际物体的重量,是一种纯属视觉心理意义上的重量形成的平衡感。以上均衡中的各要素并不是孤立存在的,是相互联系、统一的,在构图中要分析主体的特点,根据需要合理地安排它们的关系。无论是草原上的牧民,还是船上中的渔夫,都在整体背景中成为小面积的视觉对象。

图 6-13　补白

除此之外,按照画面中物体或人的重要性与关系程度,人物最重,其次是动物、植物、自然物质,这一点和图片摄影构图是一致的。

6.4.3　节奏

节奏原为音乐术语,是音乐的基本要素之一,是通过音的长短,强弱有规律的变化而形成的。节奏是音乐中最有活力的一个因素,不同的节奏体现出不同的力度、风格、感情。

在电视画面造型艺术中,节奏是指某些造型形式形成的一定的视觉节奏感。视觉节奏如同在音乐中的节奏一样能体现出不同的力度、风格和情感,同时在心理上产生一种律动反应。它是造型艺术审美的要素之一,它使造型形式具有"机械的美,强力的美"。节奏在造型中的作用,就是使形式产生律动、悦目与情感的意味。

一幅优秀的画面构图,往往存在不同的节奏,会给人以长短、缓急、起伏等不同印象,并且还会产生强弱、轻重、刚柔等视觉感受。例如,画面上出现一个大人和小孩;两根蜡烛,一明一暗。这些都会产生视觉上的节奏感。如公路笔直向前,会给人呆板的感觉,而不远处的一条小溪呈曲线状波纹起伏,就产生了节奏感,因为它产生了"波纹",给人以起伏、颤动的旋律感受。

1. 重复节奏感

(1) 形式上的重复。节奏最简单的形式,是通过某一具体形象,以基本相同的空间重复出现而形成的一定画面结构。任何物体和构图要素,都可以用来构成重复节奏。形状、线条、影调的重复出现并伴有重复的间隔,都能形成节奏,如图 6-14 和图 6-15 所示。

(a) 选自电视片《美在广西》　　　　　　　　(b) 选自纪录片《美丽中国》

图 6-14　线条重复

图 6-15　形状重复(选自纪录片《美丽中国》)

（2）运动的重复。运动重复是指画面中出现相同的运动内容,或者在不同时间出现的同一运动内容而形成的有节奏感的视觉刺激。运动重复能表现动作的节奏美,使画面产生一定的韵律感。通常用来表现运动个体的整齐或大场面和大声势,给人以浩浩荡荡、排山倒海的气势,它是电视画面特有的重复形式。如图 6-16 所示,3 只天鹅先后"着陆"的情景,体现了画面的节奏美感。图 6-17 所示是一组 2008 年北京奥运会开幕式上的画面。

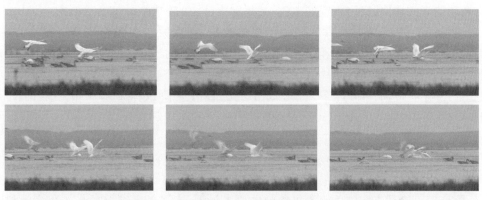

图 6-16　运动重复(一)(选自纪录片《美丽中国》)

图 6-17　运动重复(二)(2008 年北京奥运会开幕式画面)

2. 对比的节奏感

在画面构图上表现为与节奏感相反或向抗衡的形式出现,就会造成对比性节奏,打破原来节奏的流畅感。犹如在悦耳的旋律中,忽然加入了一组强音符,使画面产生一种强烈的对比效果。

3. 渐变的节奏感

在摄影构图中一般以表现缩形、虚实和阶梯调等类型的渐变,形成旋律。从色彩角度来

理解渐变的节奏感,就是一种色彩由深渐浅以致消失。从物象角度来理解,就是物象由大变小,形状、影调、色彩、方向有规律地增加、减少或弯曲,如图6-18所示。

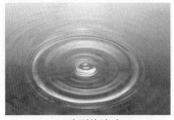
(a) 水面的波动

(b) 故宫的建筑

图6-18 渐变的节奏感

4. 感情的节奏感

一般表现在人物的摄影中,人物情绪的变化、人物神态的变化,都会影响作品整个画面的感情节奏。如果一幅作品中情绪也因势排列成有规律的起伏,画面中人物情趣的反复出现,会调动读者的情绪,吸引视线的追逐,是很富有魅力的作品。

节奏性强的画面,在构图中有很强的视觉效果,观众视线会随着节奏流转萦回,这样会给观众一种节奏美感。在具体的拍摄实践中,节奏感的产生也要靠摄像师的具体布置和捕捉。摄像师可以把相似的物象组织起来,达到和谐统一并产生运动感和表现一定的情绪特征。如果画面中物像多、可比成分多就必然促使摄像师来调节物像的间隔和空白。

6.4.4 疏密

疏密是构图的基本法则。疏密可使画面产生远近、主次等丰富的变化。在绘画和图片摄影,艺术家们对构图中的疏密有着深入的研究。中国现代著名国画大师、美术教育家潘天寿曾云:"无疏不能成密,无密不能见疏,是以虚实相生,疏密相生,绘事乃成。"可见构图中的疏密法则对于中国画来讲有多么的重要。同样,在齐白石大师88岁时创作的作品《虾》中,疏密得当,以不足二分之一的空间画虾三只,而在二分之一以上的空间中仅画虾两只;密处的三只虾的须足迫促交叉,而疏处的两只虾却舒展畅爽,作品疏密相生,被称为传世佳作。

绘画与图片摄影构图中的疏密法则同样可应用于电视画面构图中,无疏不密,疏密相间,从而以疏衬密,以密显疏,形成了很好的画面造型效果,使画面产生疏密相间的形式美感。与绘画、图片摄影构图不同的是,电视画面构图中加入了动感因素,可使画面中的疏密感,随着拍摄角度的变化而改变,使杂乱的大自然在画面中随运动而形成疏密有序的美感。

画面中疏密的内容有线条、光影、色彩等,在拍摄实践中根据主体及所处环境的具体情况,恰当应用疏密的法则,达到一定的造型效果,如图6-19所示。

(a) 选自电影《满城尽带黄金甲》

(b) 选自电影《孔子》

(c) 选自电影《英雄》

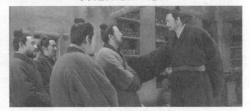
(d) 选自电影《孔子》

图 6-19　疏密

6.4.5　统一

统一是画面构图的又一法则。镜头面对的事物通常是多样、复杂、凌乱的，构图的工作就要从多样、复杂、凌乱的事物中提炼要表现的主要内容。所拍摄的每一个电视画面，都要有一个主题思想，或者各构图要素都要统一于这个主题思想。在组织、筛选电视画面构图的各要素时，安排与拍摄主题思想有关的元素，尽可能排除和主题无关的要素。通常，可以通过明暗对比来实现画面的统一；通过镜头的运动来实现空间内容的统一；通过运动主体的方向来表达不同场景中的统一性；通过统一的背景来体现场景中内容的统一等。如图 6-20 所示，黄昏时间漓江上三个渔民形态动作各异，姿态多样，富有变化，但三条渔船的行进方向相同，做着同一件事，那就是捕鱼。三个主体在画面中各自独立，但都围绕捕鱼这一主题思想，形成了统一。

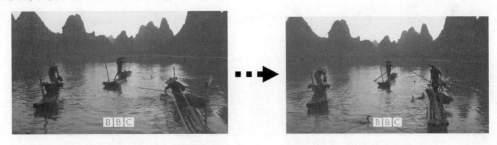

图 6-20　多样而统一（选自纪录片《美丽中国》）

> 构图是一项较为复杂的工作，涉及对光影、色彩、形状、质地、结构的安排和表现。电视画面的构图法则主要有对比、均衡、节奏、疏密、统一。构图法则是在对画面进行构图时的主要依据，合理运用构图法则和技巧，可以拍摄出富有美感的画面，达到艺术造型效果。

6.5 构图的基本形式

人们对电视画面构图的研究是在对绘画构图和摄影构图研究的基础上进行的。电视画面构图实际上就是形式美在画面中具体结构的呈现方式和画面内外动感因素的结合。无论在哪一种艺术表现形式中,构图的相同之处都是以主体形式结构在画面上形成美的形式表现。长期以来,经典的表现形式结构是历代艺术家通过实践用科学的方法总结出来的经验,符合人们共有的视觉审美习惯,符合人们所接受的形式美的法则,是审美实践的结晶。从总结出的形式美表现形式来看是多样的,而每一形式都有针对不同内容的表现方法。然而,表现形式不是绝对的,它只能提供对艺术家表现形式的帮助与参考。显然,吸收前人的经验对电视摄影的形式表现将产生积极的作用。形式美表现形式在摄影中称摄影构图,在电视摄影中称为电视画面构图。了解下面部分表现形式,有利于对形式美的理解及对电视画面构图的学习。

6.5.1 黄金分割

黄金分割又称黄金律,它是一种数学上的比例关系,即把一条线分为两部分,此时长段与短段之比恰恰等于整条线与长段之比,其数值比为 1.618∶1 或 1∶0.618,也就是说,长段的平方等于全长与短段的乘积。0.618,以严格的比例性、艺术性、和谐性,蕴藏着丰富的美学价值。

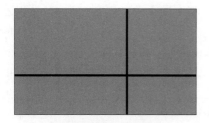

图 6-21 黄金分割线

将黄金分割借鉴到电视画面构图中,同样具有一定的美学价值。如图 6-21 所示,水平横线将画框上、下黄金分割,垂直竖线将画框左、右黄金分割。

按照黄金分割点安排主体的位置,根据黄金分割律分配画面空间,按黄金律安排画面中地平线的位置,这些黄金分割式构图能够给人以和谐、悦目的视觉效果,如图 6-22 所示。

(a) 选自电影《卧虎藏龙》

(b) 选自电影《卧虎藏龙》

(c) 选自电影《满城尽带黄金甲》

(d) 选自电影《孔子》

图 6-22 黄金分割

6.5.2 三分法构图

三分法构图是指把画面横向分成3份,每一份中心都可放置主体形态。这种画面构图表现鲜明、结构简练,可用于近景等不同景别,如图6-23所示。

图6-23 三分法构图(选自电影《孔子》)

在画面纵、横两个方向都进行三分,结果会使画面形成9块,经常会在中心一矩形的4个顶点安排主体的位置,这种构图形式也称为九宫格构图或"井"字形构图,可以看作是三分法构图的另一种应用,如图6-24所示。

这种构图能呈现变化与动感,画面富有活力。这4个点也有不同的视觉感应,上方两点动感就比下方的强,左面比右面强。这种构图形式

图6-24 九宫格样图

在摄影作品中应用广泛,在电视画面的构图中,注意考虑画面的动感因素,会使画面结构形式的美与运动变化的美相结合,如图6-25所示。

图6-25 九宫格式构图(选自电影《卧虎藏龙》)

6.5.3 对角线构图

对角线构图是把主体安排在画框的对角线上,或主体的运动轨迹沿对角线。这种构图形式能有效利用画面对角线的长度,表现画面空间上的纵深感,同时也能使陪体与主体发生直接关系。对角线构图富于动感,显得活泼,容易产生线条的汇聚趋势,吸引人的视线,达到突出主体的效果。如图6-26所示,摇镜头中起幅和落幅都用了对角线构图。

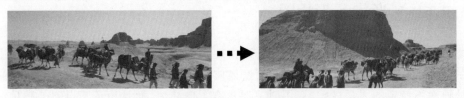

图6-26 对角线构图(选自电影《卧虎藏龙》)

6.5.4 S形构图

当画面的主要轮廓线基本呈 S 形或主体的运动轨迹呈 S 形的联系时,就构成了 S 形构图。S 形构图是一种最富于变化的曲线构图,它较之直线更富有节奏、韵律,它的美感就在于这种形式的回转、曲折的变化。S 形的顶端,能把人的视线引向远方,把有限的画面变得无限深远。S 形的曲线给人以流畅而活泼的感觉,是最具美感的曲线,应用在电视画面构图中能使画面变得丰富和深远,打破了地平线等水平景物将画面均分后所产生的呆板感。这种 S 形轮廓线在画面分割形式中起主导作用,如图 6-27 所示。

图 6-27　S 形构图(选自纪录片《美丽中国》)

6.5.5 三角形构图

三角形构图也称金字塔式构图,指被摄主体在画面中排列了 3 个点,其连线呈三角形或被摄主体的外形轮廓形成一个三角形。这种三角形可以是正三角形,也可以是斜三角形或倒三角形。其中斜三角形较为常用,也较为灵活。一般来说,三角形构图能在画面上产生坚定的、不可动摇的稳定感受,常用来表现被摄对象的高大、稳固等,如图 6-28 所示。

(a) 选自电视片《美在广西》　　　　　(b) 选自纪录片《美丽中国》

图 6-28　三角形构图

6.5.6 V形与X形构图

画面中的线条、影调按 V 形布局。V 形构图是最富有变化的一种构图方法,其主要变化是在方向上安排为倒放或横放,但不管怎么放,其交合点必须是向心的,其透视感强烈。单用时画面不稳定的因素极大,双用时不但具有了向心力,而且稳定感得到了满足。V 形

的双用就可以构成X形构图,能使单用的性质发生根本改变,有利于把视线由四周引向中心,或者景物具有从中心向四周逐渐放大的特点,常用于建筑、大桥、公路、田野等题材。V形构图形式在图片摄影中应用较为广泛,在电视画面的构图中,配合画面中的运动因素,表现力更强,如图6-29所示。

图 6-29　V形构图

6.5.7　L形构图

L形构图是指画面中的主体形态沿字母L状分布的构图形式,具体来说,就是在电视画面上,找出能成为竖线结构的物体和呈水平方向的物体,把画面划分成不同的空间,只要在这些空间里加入景物,就能使画面活泼起来。这种构图方式具有庄重、稳定的感觉,其中还略有变化,如图6-30所示。

图 6-30　L形构图(选自纪录片《美丽中国》)

6.5.8　框式构图

框式构图是利用现场离镜头较近的物体,如门、框、圆形或其他一些框式物体作为前景,将被摄对象"框住",使画面周围形成一个边框,故称之为框式构图。框式构图是拍摄构图中最常用的一种表现手法之一,所获得的画面都局限在框架内,使画面增添了一种装饰的感觉,同时也增加了画面的空间深度感,它能将观众的视线引导到框内去观察画面重点表现的主体。如图6-31所示,纪录片《世界遗产在中国》第26集"明清故宫"对太和殿广场的展现中,就采用了框式构图。以微微打开的太和门的两扇大红门作为画面的"框",将观众视线引向太和殿广场,有力地表现了广场深远的纵深感,观众仿佛看到千年前在这里举行重大典礼的情景。

以上构图形式对于学习形式美的表现方法非常有用,但初学者切忌生搬硬套。在实践应用中要根据主体的形态和所处的环境,根据片子的情绪,依据构图法则,合理组织、安排各构图要素,创造性地用电视手法表达特定的形式美。

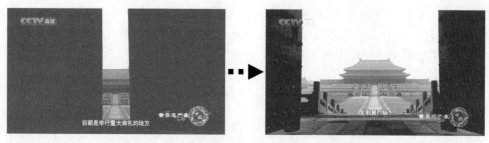

图 6-31　框式构图（选自纪录片《世界遗产在中国》）

电视画面构图的基本形式有黄金分割、三分法构图、对角线构图、S 形构图、三角形构图、V 形与 X 形构图、L 形构图、框式构图等。在电视画面造型实践中，可以遵循画面构图的基本形式，但有时也要跳出已有观念，创造性地运用结构画面，丰富画面造型效果。

 习题

1. 简述画面构图的形式元素。
2. 试比较电视画面构图与摄影构图的异同。
3. 电视画面构图的法则有哪些？
4. 如何创造性地运用电视画面构图的形式？

第 7 章 电视摄像用光

学习目标

1. 了解直射光与散射光的特点。
2. 了解光线方向与性质的划分。
3. 理解光线的造型效果。
4. 了解不同时段太阳光的特点。
5. 理解色温与白平衡的关系。
6. 了解几种常见灯具特点。
7. 掌握三点布光的方法。

知识导航

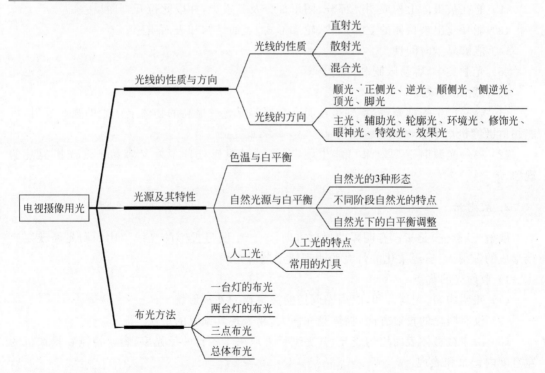

7.1 光线的性质与方向

无论是图片摄影还是电视摄像,它们都可以称作用光的艺术。在电视画面的诸多造型元素中,光线是首要的元素。因此,光线被称作是电视画面的灵魂,通过光线的造型效果,表达被摄主体的轮廓、质感、情绪等。摄像师能够科学地观察光线并正确地运用光线,有效地选择光线效果以及运用各种照明效果,是电视摄像创作中的一个重要环节。

7.1.1 光线的性质

由于光源的类型不同,其产生的光线性质亦不同,通常以直射光、散射光和混合光 3 种状态存在。

1. 直射光

直射光(硬光)是指在被摄体上产生清晰投影的光线。诸如晴朗天气下的阳光、聚光灯照明都属于直射光。由于直射光在物体上能形成明显的受光面、背光面和影子,因此也称为硬光。

1) 直射光的造型优点

(1) 有明确的投射方向,便于造型和布光控制。

(2) 能在被摄体上构成明亮部分、阴影部分及其投影,并以此拉开画面反差。

(3) 能强化出被摄体的立体形状、轮廓形式、表面结构和表面质感。

(4) 能够显示时间性。

(5) 光源集中,容易限制和控制。

2) 直射光的缺点

(1) 容易产生局部光斑,特别是在明亮金属等反光率极高的物体上产生的强光反射,可能超出摄像机记录景物的宽容度。

(2) 单一光源时造型效果可能生硬,多光源时投影处理不好又容易出现光影混乱的现象。

2. 散射光

散射光(软光)是指没有明显的投射方向,不产生明显投影的光线。比如阳光经云层遮挡形成的散射天光,经柔化的灯光照明都属于散射光线。

1) 散射光的优点

(1) 照明均匀,光调柔和,能用光调描绘被摄物的外观形貌。

(2) 没有明显的投射方向,物体受光面大,易表现其细腻的层次。

(3) 由于被摄体表面均匀受光,其亮度反差取决于各自的反光率,容易控制在摄像机的宽容度内记录和表现。

2) 散射光的缺点

(1) 不易表现被摄体的立体形态和表面结构、质地等。

(2) 发光面大,因此难以限制和控制,限定被摄体的被照部位比较困难。

3. 混合光

混合光是指既有直射光,又有散射光的混合照明光线。混合光最常见,具有上述两种光线的特点,并有较完美的造型作用。

7.1.2 光线的方向

光线的照明方向是由光源光位与摄像机机位之间形成的角度关系决定的。一盏靠近摄像机镜头的灯称为"正面灯",不管被摄对象本身是面向什么方向。如果光线是从摄像机背后直线投射于被摄对象上,那么这束光线就是"顺面光"。此时,如果灯位不变,使摄像机围绕着被摄对象移动,当光线直接投向摄像机方向时,灯位处在被摄对象的后面,这束光就成了"逆光"。

1. 光线的方向划分

光线方向划分的依据是拍摄方向,即摄像机镜头朝被摄主体的方向。确定了拍摄方向,光线方向也随之有了参考标准,根据光线射向被摄主体方向与拍摄方向夹角的不同,将光线方向划分为顺光、正侧光、逆光、顺侧光、侧逆光、顶光、脚光,如图 7-1 所示。

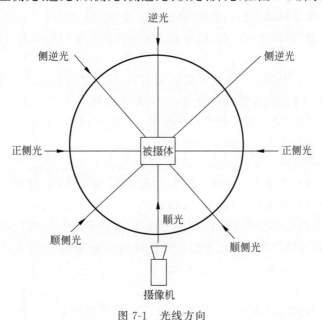

图 7-1 光线方向

1) 顺光

相对于被摄主体来说,光源与摄像机在同一方向上,并且光源正对着被摄主体,使其朝向摄像机镜头的面容易得到足够的光线,可以使拍摄物体更加清晰。如果光源与摄像机处在相同的高度,那么,主体面向摄像机镜头的部分都能接收到光线,使其没有一点阴影。使用这样的光线拍摄出来的影像,主体对比度低,像平面图一样缺乏立体感。在这样光线下的

拍摄,其效果往往并不理想,会使被摄主体失去原有的明暗层次。

顺光照明由于能防止多余的或干扰性的阴影,因而用于表现人物面部,能掩饰皮肤皱纹和松弛的部分,能使人物显得年轻。顺光用来处理杂乱的场景可使画面背景显得较为干净和明亮。

2)正侧光

当光源位于摄像机主光轴的侧面,并且照射方向与摄像机的主光轴的夹角为90°左右的光线为正侧光。从侧方照射到被摄主体上,此时被摄主体正面一半受光线的照射,影子修长,投影明显,空间感、立体感很强。正侧光对建筑物的雄伟高大有很好的表现力,但由于明暗对比强烈,不适合表现主体细腻质感的一面。正侧光不仅突出了物体表面的细微起伏和凹凸不平的变化,而且使整个被摄物投射出很长的、夸大了的阴影。表面粗糙的物体在侧光照明下可获得鲜明的质感。

3)逆光

逆光又叫背光。当光源照明方向与摄像机镜头方向相对,并处于被摄对象身后时,被摄对象处在逆光状态。此时光源、被摄对象和摄像机形成约为180°的水平角。除一条明亮的轮廓线外,被摄对象正面看不到受光面,只能见到背光面。通常用逆光来表现主体的轮廓,加强画面空间感。

4)顺侧光

顺侧光即前侧光。当光源处于顺光照明和正侧光照明之间的角度上,即构成顺侧光照明。顺侧光条件下被摄对象大面积受光,小面积不受光,形成较丰富的影调变化,物体的立体感和质感都可以得到较好的表现。顺侧光能加强画面立体空间的表现,常用作主光。

5)侧逆光

侧逆光即后侧光。光源位于被摄对象后侧方向,即处于正侧光照明和逆光照明之间的角度上。侧逆光具有逆光和正侧光的特点,它使被摄对象一个侧面受光,大部分不受光,突出了对象的轮廓和形态,使其脱离背景而呈现出一定的空间感。侧逆光可突出轮廓,低角度侧逆光可使垂直物体留下长长的投影,使影调丰富。

6)顶光

顶光是来自被摄对象顶部的光线。在顶光照明下,物体水平面照度较大,垂直面照度较小,因此形成的反差较大,能取得较好的影调效果。但当被摄主体为人物时,顶光会使人物头顶、前额、鼻梁、上颧骨等部分发亮,而眼窝、两颊、鼻下等处较暗,嘴巴处在阴影中,近于骷髅形象,通常是一种丑化人物的造型手法。而在自然光照明下,只要加以适当的补光,有时还能表现出特定的环境氛围和生活实景光效。

7)脚光

脚光是从被摄对象的底部或下方发出的光线。脚光可抵消顶光的阴影,造型上起修饰作用,还可表现和渲染特定的光源特征和环境特点,如夜晚的湖面反光、篝火的真实光效等。

2. 光线的作用

不同的光线方向,对被摄主体有不同的造型效果。根据光线在画面造型中的不同作用,把造型光分为主光、辅助光、轮廓光、环境光、修饰光、眼神光、特效光、效果光等。这些光线构成了人工光线造型的骨架。除此之外,在基础布光中,还有效果夹板光、顶光、脚光,不论

是电视剧还是专题片的大场面照明,或者小场景内的人物照明,其造型、气氛、神情、姿态的处理、渲染、描绘、构图都是基于以上几种光线及光种的相互作用而产生出来的。

1) 主光

主光又称正面光、塑型光、主光源等,是用来描绘被摄体(场景或人物)外貌、形态和表现环境的主要光线。主光多为直射光,有较强的亮度和明确的方向性。

主光的布光要注意以下几点:

(1) 光线的投射方位要有依据。

(2) 有利于渲染和塑造气氛、形象。

(3) 行为和目的要明确。

(4) 画面中影调、色调的合理配置。

(5) 同镜头构成一定的角度。

(6) 突出重点场景和重点人物。

在正常的主光照明中,光源一般在被摄对象左或右的前侧45°左右的位置上。光源同镜头构成了比较合适的角度,被摄对象的面部特征、轮廓姿态、立体形状、光影变化等方面都正常,观众比较容易接受,是照明工作者比较常用的一种主光照明形式。

在电视照明中,无论人物处于静态,还是动态,照明人员总要千方百计地利用现场的照明条件,设计出正常主光照明的形式,达到造型的目的。

确定主光的位置以及使在被摄对象表面留有多少阴影,有时还要根据剧情、场面角度、现场具体光线条件、照明的整体要求、被摄体不同的形状(如脸型)、不同的性格特点、不同皮肤特征、表面结构的均匀状况等来决定,也就是说,主光灯具有时还要根据具体情况进行调整和挪动,由此产生了以下3种主光照明形式。

(1) 宽光照明。光源位于被摄对象的侧前方60°左右的位置上,同正常主光相比较,宽光照明使被摄对象表面所照射的面积增大,阴影部分相对减少,宽光照明能强调人物脸部的面积,帮助加宽狭窄的脸型,在表现被摄对象或人物的主体形状和质感时,不如正常主光明显。

(2) 面光照明。光源位于被摄对象前方稍侧方向75°左右的位置上,也就是在拍摄位置(镜头)左或右15°的位置上。面光照明比较有利于交代场景,以及人物与环境的关系,被摄人物外貌特征明显,不利因素同宽光照明一样,不适合于表现立体形状及场景和人物的质感。

(3) 窄光照明。光源位于被摄对象侧方15°左右的位置上,接近于室外自然光的侧光照明。这种光线使人物或环境中的物体的表面有较明显的明暗对比,立体感较强,如果同时能用一些辅助光照明,就能够使人物或物体有良好的明暗过渡层次。

主光在不同场景、不同剧情的条件下运用,有其自身的特点和规律性,但也有复杂性与多变性,对于一景一物,主光可能是一个;对于多景多物,人物处于活动状态下,主光可能有多个。

2) 辅助光

辅助光又称补助光、副光、润饰光,是用来帮助主光造型,弥补主光在表现上的不足,平衡亮度的光线。辅助光一般多是无阴影的软光,用来减弱主光的生硬粗糙的阴影,减低受光面和背光面的反差,提高暗部影像的造型表现力。通常辅助光的亮度不可以超过或等同于

主光,辅助光既要做到照明暗部,又要做到不破坏主光生成的造型。

辅助光如同自然光的散射光一样,属于散射光,光线的特点是柔和、细致,使暗部得到适当的照度。它能够柔和主光灯在人物脸部投下的生硬投影,模糊光影的明暗分界线,使人物脸部由亮到暗有细腻的过渡层次。辅助光的位置处于主光和摄像机的另一侧,与摄像机镜头轴线成 5°～30°的水平角,在竖直方向与摄像机镜头轴线成 0°～20°的垂直角。辅助光与主光的光比通常为 1∶2。

在一般场景布光中,辅助光的数量在保证完成自身任务的前提下,不宜太多,要防止出现过多阴影。

辅助光的作用有以下几点:

(1) 调整画面影调,决定画面反差。
(2) 帮助主光造型,塑造和描绘被摄对象的立体形态,表达其全部特征。
(3) 帮助揭示和表现被摄对象的质感。
(4) 辅助光的运用原则是:用来帮助主光造型,弥补主光在表现上的不足。
(5) 光亮度绝对不能强于主光。
(6) 不能产生光线投影,也就是说,有光不能有影。
(7) 不能干扰主光正常的光线效果。
(8) 在保持主光投射的阴影特征前提下,尽量再现阴影部位的层次和质感。

主光和辅助光的合理配置,构成了画面上表现被摄体的具体形式,构成了画面光线结构的基础,但是要想获得较完美的用光效果,还必须有其他光线成分的配合。

3) 轮廓光

轮廓光又称为隔离光、逆光和勾边光。轮廓光是来自被摄体后方或侧后方的一种光线,主要用来勾画出被摄对象的轮廓形状,使被摄主体产生明亮边缘,将物体与物体之间、物体与背景之间分开,突出主体,增强画面的纵深感。它如同自然光照明中的逆光照明一样。根据实际拍摄需要,这种光线有时可能是正逆光,有时也可能是侧逆光,有时又可能是高逆光。轮廓光一般采用回光灯或聚光灯,位置处于被摄体的后面,在水平方向上与摄像机镜头轴线成 30°水平角,在竖直方向上的角度是与摄像机镜头轴线成 30°～60°的垂直角。通常是画面中最亮的光。轮廓光与主光的光比为 1∶1 至 2∶1。

轮廓光展示了被摄体视觉上的三维效果,在人工光线照明中,无论是在大场面还是具体到小场面,无论是活动画面还是静止画面的用光中,轮廓光都具有以下的明显特征和造型优势。

(1) 强调空间深度,交代远近物体的层次关系。电视屏幕是画平面,轮廓光能突破画平面的限制,加强人的视觉纵向空间的感受能力。

(2) 人为区别被摄体与环境、背景的关系。轮廓光具有很强的造型效果,它能有效地突出被摄体的形态和线条,区别被摄体与被摄体,被摄体与环境背景的关系,特别是当被摄体的影调或色调同背景混为一体时,轮廓光能够像画家手中的笔一样,清晰地勾画出被摄体引人注目的轮廓。

(3) 形成摄体与被摄体相互间的地位感。当拍摄各种各样的会议以及出席会的人物,交代数量很多的产品时,轮廓光的显著特征就是要逐一全面地强调人物或产品的形态、规模、数量以及相互间的地位感。

(4) 交代反映透明、半透明物体的属性。轮廓光在强调物体轮廓的同时,能交代物体透

明的质地属性,能够让观众准确地把握和识别其特征与特点,有时在反映毛状物体、毛感很强的衣服、头型时具有最佳效果。

在以人物为主的逆光用光中,要注意以下几点:

(1) 确定主光与逆光的主次关系。在一组成功的光线照明组合中,逆光的运用一般不像太阳光,太亮或光线亮度跳跃幅度过大,都会破坏整体用光的和谐。

(2) 逆光的入射角不能太大。在有些演播室中逆光灯是固定在棚架上的,不能上下调节,致使许多人物逆光用光偏高,逆光条过宽,超过了人物的肩和头,如果再高一点的话,恐怕就变成顶光了,这样就很容易降低逆光照明的效果。

(3) 逆光角度位置应准确。主要应置于被摄体后方或侧后方,不能随意将位置改为后侧方或侧后方,这样容易破坏其他光线的照明效果,有时还会出现逆光与主光的夹光现象。

(4) 可同时用一个或多个逆光灯,并与其他光线成分合理配合。有时为了强调逆光照明效果或拍摄现场人物较多时,也可同时用一个或多个逆光灯,逆光需同其他光线成分合理配合,否则只能收到剪影或半剪影效果。

4) 环境光

环境光又叫背景光,是指专用于背景和环境照明的光线。环境光一般由多盏散射光灯组成一种大范围的光线,一方面用来交代时间、地点和环境等因素;另一方面通过环境光所构成的背景光调与被摄主体形成某种映衬和对比,达到突出主体的目的。

环境光在运用中因内容、被摄对象、创作想法及要求不同,其用光方式也不同,静态人物用光与动态人物用光、单个人物用光与多人物用光也不同。给节目主持人或播音员实施布光时,环境光通常比较简单,有时几个背景灯就能完成任务,但要注意画面四角光线的均匀和协调。在大场景的背景用光中,要准确把握创作意图、场景特征、气氛、色调要求、背景材料的属性以及它的反光特性等,用背景光创造和烘托出恰当的气氛。如,早晨光线的模拟与再现能创造一个清新、和谐、朝气蓬勃的向上气氛,傍晚光线的处理能把观众带入一个安适、平和、幸福、美满的氛围之中。

背景光有以下几方面的作用:

(1) 突出主体,为主体寻找一个较佳的背景和环境。

(2) 营造各种环境气氛和光线效果,说明几种特定的时间地点,对主体的表现起烘托作用。

(3) 丰富画面的影调对比,决定画面的基调。

(4) 利用背景光线的微妙变化,体现创作思想和情感的细微变化。

5) 装饰光

装饰光又称修饰光,也称为平衡光。装饰光是继主光、辅助光、轮廓光、环境光之后出现的第五种光线成分,主要用来突出表现被摄对象的某一重点部位,如头发光、服饰光等。它的每次出现都意味着对前面4种光线成分的修饰、弥补。装饰光的主要作用如下:

(1) 弥补前几种光线照明上的不足,有目的地对被摄对象的局部、细节进行修正,使所表现的形象更完美、突出,更富有艺术的魅力。

(2) 达到画面整体照明上的平衡。装饰光如同画家手中的笔一样,可以在照明中得心应手地对现场照明状态进行宏观的"调整",使整体照明更合理、更准确,有时还可使照明的倾向性更明显,意图表达更充分。

(3) 修饰被摄对象表面和局部的轻微缺陷与不足,在人物的塑造上起到一种"化妆"作用。

(4) 清除不真实的、多余的灯光投影,使画面简洁、干净。

装饰光运用一定要合理,如果照明不准确,配置不合理,就达不到修饰的目的,反而会破坏其他光线的照明效果,对主体的某个局部进行修饰,要注意对灯进行必要的遮挡,防止干扰其他光线。

在电视照明中,装饰光不同于眼神光、服装光,它是一个独立的照明成分。

在实际用光中,如果通过前 4 种光线的设计、配合可以达到画面造型效果,那么装饰光就可不用了。

6) 眼神光

眼神光是使主体人物眼球上产生光斑的光线。它能使人物目光炯炯有神、明亮而又活跃。眼神光主要在人物的近景和特写景别中才有明显的效果,而在大景别画面中难以引人注意。此外,当人物来回走动或频繁转头时也难达到预期效果。在纪实性节目中使用眼神光会使人感到画面中人为的修饰性。

7) 特效光

特效光能提高演出中的气氛、剧情、情节、节奏等。利用特效光,设计者可以完成形象思维,比如用特效光完成时间的进程等。

换色器是现代电视表现手法之一,用少量的灯具和大量的换色器去营造气氛,去渲染彩色的世界。

8) 效果光

效果光渲染力大,气氛浓烈,可行性强,贴近生活,画面中光线语言具有可读性,在烘托气氛、表达情节、间接地交代创作者思想感情、增强画面的趣味性等方面起到了很好的作用。

光照能给观众带来鲜明的印象,具有明确的方向性,但变化比较大。不同的效果光具有不同的主光投射方向。

> 光线的性质和光线的方向是光线造型的基础,常常基于造型要求,来选择光源的软硬和方向。不同方向的光源,根据光比的不同,形成了不同的造型效果,如主光、辅助光和轮廓光等,掌握这些光线造型效果的作用,对于电视摄像中的合理用光,有着重要意义。

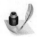

7.2 光源及其特性

摄影是光的艺术,在用光塑造画面形象的过程中,就要对光的形态、特性有全面的认识,才能在艺术创作中不受限制,充分表达创作者的意图。

7.2.1 色温与白平衡

一张白纸在阳光下看是白色的,夜晚在白炽灯光下看也是白色的,但如果用同一个摄像机在上述两个环境中对着白纸拍摄,画面上就会显示出它们的区别。对比发现,在白炽灯下

拍出的画面会明显偏红。由于视觉心理的作用,在上述两种环境中,人眼并不会明显感受到同一物体色彩的不同。

摄像机实际上是一种人眼的仿生器,在记录和重现大自然的色彩的时候,在灵活性上比不上人眼,显得有些"死板"。它会严格地区分场景中光源的光谱成分,由此来重现色彩,如果不采取措施,那么同一彩色物体由于在不同光源下会显示不同色彩。在电视系统中,用色温来表征光源特征,用白平衡来表征摄像机中的白色基准值,从而实现正确重现色彩。

1. 色温

色温是表示光源特征的物理量。具体来说,色温表示的是光源的光谱成分。

光是一种电磁波,人眼能感受到的光即可见光,其波长和频率有一定的范围,仅占电磁波中很小的一部分,如图 7-2 所示。

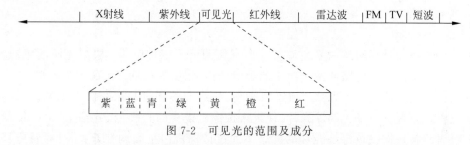

图 7-2 可见光的范围及成分

在可见光中,按照光波波长的范围,可分为红、橙、黄、绿、青、蓝、紫 7 种色光成分。色温就是专门用来量度和计算光线的光谱成分的,色温可以简单地用高和低来衡量。比如,某光源发出的光偏红,该光源辐射出的光谱成分中红色偏多,就说明该光源的色温低;反之,某光源发出的光偏紫,该光源辐射出的光谱成分中紫色偏多,就说明该光源的色温高。通常,把偏红的低色温光源称为暖光源,偏紫的高色温光源为冷光源。仅用简单的高、低或冷、暖来度量色温显得太笼统,在很多场合意义并不大。

人们发现,一块黑铁被加热时,颜色会随加热温度的变化而变化:先是由黑变红,再由红变黄,直至变白、变蓝。由于一定的温度和色光之间有对应关系,人们就利用温度的数值来说明光源的色成分。19 世纪末期,英国物理学家洛德·开尔文创立并制定了一套色温计算的科学方法,而其具体确定的标准是基于绝对黑体辐射出的波长。开尔文认为,绝对黑体能够将落在其上的所有热量吸收,而没有损失,同时又能够将热量生成的能量全部以"光"的形式释放出来,并且它产生辐射最大强度的波长随温度变化而变化。色温是按绝对黑体来定义的,将一绝对黑体在绝对零度(-273℃)下进行加热,在加热过程中,绝对黑体不断辐射出一定波长的可见光光波能量,当加热到某一温度时,其辐射出的光成分与某一光源的光谱成分相同,则称此时黑体的温度为该光源的色温,单位是开尔文(K)。

钨丝灯所发出的光由于色温较低表现为暖色调,不同的路灯也会发出不同颜色的光,天然气的火焰是蓝色的,原因是色温较高。万里无云的蓝天的色温约为 10000K,阴天约为 7000～9000K,晴天日光直射下的色温约为 6000K,日出或日落时的色温约为 2000K,烛光的色温约为 1000K。这时不难发现一个规律:色温越高,光色越偏蓝;色温越低,则光色越偏红。某一种色光比其他色光的色温高时,说明该色光比其他色光偏蓝,反之则偏红;同样,当一种色光比其他色光偏蓝时说明该色光的色温偏高,反之偏低。

2. 白平衡

1) 白平衡的概念

由于人眼具有独特的适应性,当光源变化时,我们有时并不会意识到由此带来的色彩的变化。比如在钨丝灯下待久了,并不会觉得钨丝灯下的白纸偏红,如果突然把日光灯改为钨丝灯照明,就会觉察到白纸的颜色偏红了,但这种感觉也只能够持续一会儿。摄像机的CCD并不能像人眼那样具有适应性,所以如果摄像机对色彩的调整同景物照明的色温不一致则会发生偏色。同时,摄像机在不同光源环境中,要尽量消除由于光源色温的不同而对彩色还原的影响,这就引入了白平衡的概念。

白平衡是一个很抽象的概念,最通俗的理解就是让白色所成的像依然为白色,而不受光源色温的影响。如果白色不受该环境下光源色温的影响,那其他景物的影像就会接近人眼的色彩视觉习惯。

2) 调整白平衡

调整白平衡的过程叫作白平衡调整。白平衡调整可以理解为:根据光源的色温,通过调整摄像机内部的色彩电路使拍摄出来的影像抵消偏色,更接近人眼的视觉习惯。

白平衡调整一般有3种方式:预置白平衡、精细调整和自动跟踪白平衡调整。预置白平衡指在预置情况下改变色温滤光片,使进入摄像机镜头的光线色温接近到3200K的出厂设置;精细调整是指在色温滤光片的配合下通过摄像机白平衡调整开关,针对特定环境色温,得到一个更为精确的调整结果;自动跟踪白平衡调整是指依靠摄像机的自动跟踪功能(ATW),根据光源的色温变化随时自动调整摄像机的白平衡。

预置白平衡功能是摄像机在3200K色温条件下,设置蓝、绿、红三路输出电平的平衡。当环境色温为3200K时,摄像机色温滤光片放置在3200K,景物可以得到正确的色彩还原;当环境色温为6500K时,摄像机色温滤光片放置在6500K,景物可以得到正确的色彩还原。当环境色温在3200K上下、5600K上下、1000K上下,由于光源色温值和滤色片色温值相差不大,利用白平衡预置功能可以得到人眼可以接受的色彩还原效果。精细调整要求拍摄环境中通过顺着拍摄方向放置一块白卡来调整白平衡。自动跟踪白平衡功能是随着镜头摄取景物的色温变化而实时调整,如果一个推镜头或摇镜头由于被摄景物的色温(镜头摄入景物的色温同环境照明色温是不同的)变化,会使画面在一个镜头内发生色彩变化。如镜头由人物全景推近脸部特写,因为景别的变化摄入镜头的色温会不同,画面中人物的肤色也就会发生变化,所以非特殊情况不建议使用该模式。

3) 白平衡调整注意事项

白平衡调整通常应该用摄像机附件中提供的白平衡调整卡来进行,它是摄像机生产厂家为我们提供的进行白平衡调整的基准。为了进行正确的白平衡调整,最好不用其他白纸代替,因为有些白纸在造纸过程中添加了一些荧光材料以显示纸的洁白,这些荧光材料会吸收光谱中的一些频段,白光线经过其反射后就不白了,摄像机以这样的白纸作为白基准进行白平衡调整往往会产生偏色现象。因此,在没有专用白平衡调整卡的情况下,可以多比较一些白纸,通过实践从中找出白平衡调整效果最好,拍摄图像色彩最逼真的白纸作为今后外拍常用的白平衡调整卡。

在进行白平衡调整时还要注意以下几点:

(1) 白平衡调整卡一般占屏幕的 70%～80%，不小于屏幕的 1/8 就可以了。这是因为白色占的比例太小，进行白平衡调整会无目标；而占满屏又会因为没有比较造成白平衡调整时的失调。

(2) 不要在白平衡调整指示没有出现 OK 显示时，移动摄像机。

(3) 应该和被拍摄物体在同一照明光源下进行白平衡调整。在混合光线的情况下，应该在起主要作用的光源照明下进行白平衡调整。

(4) 变换场景，如由室内到室外，或一天的不同时候进行拍摄时，在开拍前，要进行白平衡调整。

7.2.2 自然光源与白平衡

1. 自然光的 3 种形态

自然光包括直射的阳光、散射的天空光和环境反射光 3 种形态。

(1) 直射的阳光是指太阳没有被云雾遮挡，直接照射到地面上的光。直射的阳光是自然界光照最强的光线。直射光的特点是：呈平行光束，直射阳光如果没有大气层变化的影响，光照度和色温是很稳定的。直射阳光在夏日中午其照度大约为 180000 勒克司(lx)，色温为 5600K。

(2) 散射的天空光是太阳光经过大气层时被尘埃、水汽、云层等反射、折射和扩散而形成的漫射状态的光线。散射光的特点是均匀、柔和，色温较高。

(3) 环境反射光。阳光直射在景物上，一部分被景物吸收，另一部分被物体表面反射回空间，又照亮了其他景物，形成了环境反射光。反射光的特点是：强度是由物体表面反光率决定的，具有色彩特征，其色度随反射面的色彩而变化，方向由反射光表面位置决定。环境的反射光与直射的太阳光相比是较弱的，所以只能在景物的背光面和阴影中见到。

外景中，阳光下的所有景物都是由这 3 种形态的光线所构成的。真实地再现自然光的 3 种形态，能增加光效的自然真实性。外景拍摄时，被摄物一般是以日光为主光、天空光和周围景物的反射光为辅助光。

2. 不同阶段自然光的特点

自然光受地理位置、季节、时间和天气条件的影响，光线条件也不一样。例如，在海拔高的地区，直射阳光较强，散射的天空光较弱，景物反差较大，天空呈暗蓝色；在海拔较低的地区，天空散射光较强，景物反差较柔和。另外，季节不同，阳光的高度、强度都有明显的差别。即使同一天中，也有差别。一天中，太阳光与地平面所成的角度不断变化，给拍摄角度、方向也带来了一系列的变化，对影视画面造型及气氛、效果也带来很大影响。一天中阳光的变化大致可以划分为以下几个阶段。

1) 黎明与黄昏

光线较暗，具朦胧感，不易表现景物细部层次，适合拍"剪影"效果，用人工补光可拍出背景层次丰富的夜景效果。

2) 早晨与傍晚

太阳光入射角较小(约 15°以内)，色温较低。垂直于地面上的物体被照亮并有长长的投影，逆光拍摄时，受光面与背光面反差较大。

早晨与傍晚都是拍摄风景的黄金时刻，但有所不同。早晨：大气中的悬浮物落地，色温稍高于傍晚。傍晚：空气中尘埃及水蒸气较多，对阳光的反射与折射更强，因此色温稍低。

3) 上午和下午

太阳对地面照射角度为15°~60°，一般为上午 8:00 至 11:00，下午 14:00 至 16:30。通常称之为正常照明时刻。色温通常为 5400~5600K。

这段时间光线入射角比较正常，照明亮度适中，阳光的 3 种形态使景物明暗反差鲜明而正常，影调丰富而柔和，立体感、质感都能正确再现。这段时间较长，光线稳定，是最佳创作时间。

4) 中午

太阳对地面照射角度由上午的 60°延续到下午 60°角之间的时刻，为中午时间，大体上指上午 11:30 至下午 14:30。这时太阳近似垂直照射地面景物，地平面的照度很高，景物的水平面较亮，而垂直面较暗，物体的投影短。

这段时刻属于顶光照明，常常造成亮的过亮，暗的过暗，往往会造成失真和变形。在这种光照条件下，人物的眼窝、鼻下阴影较大，颧骨较高，形象歪曲。一般情况下，这时不宜拍摄人物近景镜头。

3. 自然光下的白平衡调整

1) 天气晴朗或多云时

天气晴朗或多云时的外景光线主要有太阳的直射光和天空散射光，光线是这两种光线的混和光，进行正确的白平衡调整时，由于白平衡调整卡产生的白色随太阳直射光的角度不同而有所不同，白平衡调整的效果往往有比较大的差异。为了获得比较好的效果，拍摄风景时，白平衡调整的方法是把白平衡调整卡放在能反射太阳直射光的 45°角上，拍摄记录性质的人物像时也应该取 45°角为标准进行白平衡调整，这样才能保证拍摄出色彩逼真的图像。由于外景拍摄时太阳是移动的，太阳直射光的方向在变化，色温也有所变化，但只要拍摄时间不长，没有必要每个镜头都进行白平衡调整，否则会弄巧成拙，造成镜头间的色彩不一致。

2) 阴天时

在阴天时，光线几乎都是天空散射光和地面建筑的反射光，色温相当高。这种混合光线往往带有微弱的青蓝色。这时如果以天空光为主进行白平衡调整，在图像上就会带有棕土色。因此，为了进行正确的白平衡调整，应该把白平衡调整卡稍微往下放，达到除了能反射天空光以外，还能反射由地面反射的光线，这样进行的白平衡调整，就可以在阴天拍摄出色彩逼真的图像。

3) 特殊色彩要求的白平衡调整

在摄像创作中有时希望得到特殊色彩偏差的镜头，这时可以通过两种方法来实现：一种是在镜头前加滤色片；另一种就是根据画面色彩的要求进行特殊的白平衡调整。在外景拍摄中，太阳光的色温是不能改变的，为了获得我们要求的色彩效果，可以利用任何景物来调整白平衡，被调白景物的色温同画面的色彩偏差呈补色关系，即以红色调白画面偏向青色，以绿色调白画面偏向品色，以蓝色调白画面偏向黄色。常用的特殊白平衡调整方法有下

面几种：

（1）不用白平衡调整卡，而采用经过选择的彩色卡纸进行白平衡调整，获得所需的色彩效果。例如，用橙色纸进行白平衡调整，可以使画面带有蓝色调，形成一种冷调气氛；用蓝色卡纸进行白平衡调整，可以使画面带有红色调，形成一种暖调气氛。

（2）在一种色温的照明下进行白平衡调整，而在另一种色温的照明下进行拍摄，获得所需的色彩效果。例如，为了拍摄晚霞效果，我们可以利用临近傍晚太阳直射光和天空散射光的色温差距很大这一特点，以高色温的天空散射光为主光源照射白纸进行白平衡调整，然后再来拍摄晚霞场面就能达到我们对画面色彩的要求。

（3）在进行正常的白平衡调整后，改变摄像机内的滤色片来获得所需的色彩。例如，用5600K滤色片进行白平衡调整，实际拍摄时改变为3200K滤色片。

在这3种方法中，第一种方法可改变的色彩最多，最能满足我们对色彩变化的要求；第二种、第三种最为常用，但它们不能适应多种色彩气氛效果的要求，只能使画面成为暖色调或为冷色调。

7.2.3 人工光

人工光在电视照明中有着特殊的地位。在演播室内全部采用人工光来照明，而在室外，一般以自然光为主，人工光起辅助照明作用。由于生活中人工光源种类多，除白天外，场景的照明就以人工光为主，在实际场景中需要了解人工光的特点，以便在实际拍摄中更好地利用。

1. 人工光的特点

人工光主要分为白炽灯、普通荧光灯和三基色柔光灯。

（1）白炽灯可以发出相对稳定的连续光谱的光，在红、绿、蓝3种成分中，红光数量最多，绿光其次，蓝光最少。因此，白炽灯下拍摄的画面多偏红、偏黄。

（2）由于荧光灯的发光过程是在短时间强折射之后伴随着一个比强折射时间稍长的、变化的折射，这个过程每秒重复50～60次。所以尽管荧光折射可以对合适的电视图像提供色彩，但其色彩是不稳定、不一致的，或者说其强度不能使摄像机处在最佳状态。

（3）由于三基色柔光灯发出的光色含量是通过荧光粉的配方来调整的，因此它只发出红、绿、蓝3种基色的可见光。

由于白炽灯输出能量的85%产生红外光，所以其光值不高。相比较而言，三基色柔光灯的光色充足、供量高，当然光值也高。此外，三基色柔光灯是标准的，长时间工作能维持其输出光质量具有一致性，因此它代替白炽灯使摄像机的工作始终保持最佳状态。在实际应用中，3200K的三基色柔光灯可以为摄像机摄取画面提供一个很好的驱动光。三基色柔光灯非常适用于先进的数字化摄像机。

2. 常用的灯具

1）聚光灯系列

聚光灯是指使用聚光镜头或反射镜等聚成的光。它是一种透射式的灯具，光源输出的

光经过聚光镜的作用后传输出去。光源与聚光镜的位置可前后调节,在可调范围内,光束可调为平行光、分散的光和会聚的光,如图7-3所示。

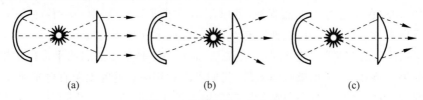

图 7-3 聚光灯的3种变化

聚光灯又叫柔光灯、软光灯,是电视照明中的一种主要灯具。聚光灯采用点状光源,在螺纹的作用下,其照度均匀,光度柔软,起到柔光作用,因此对物体的投像清晰,光影质量好,能很好地作为主光、辅助光和无影光,对塑造人与物的质感表达均有很好的效果。

聚光灯主要有 5000W、2000W、1000W、750W 几种。5000W 聚光灯主要用在大场景中,如体育场、展览厅和较大的广场。2000W 聚光灯主要用在新闻照明中。1000W 和 750W 灯主要用在人物采访等小场景的拍摄中。

2) 回光灯系列

回光灯是一种反向式灯具,其光学系统多半采用球面反光镜作为反光部件,光质硬、射程远,因此也叫水银灯、硬光灯。回光灯具的光源,不是固定在球面的曲率半径上,而是在球面镜的光轴上移动,主要是为了使投射光能随意放大或缩小,以达到投射光斑不同大小的目的。回光灯的光束形态可通过调整光源与反射镜的距离确定,通常有两种形态,如图7-4所示。

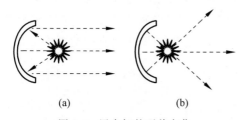

图 7-4 回光灯的两种变化

回光灯的特点主要有:回光灯一般采用铝合金制成,重量较轻;回光镜镀层采用了高纯铝的介质材料,比水银材料的反射率提高了 10%~15%;回光灯光影"硬"、射程远。由于以上特点,回光灯在电视新闻照明中,主要用在大场面中,如飞机场、礼堂等。

3) 散光灯系列

散光灯是电视照明中所使用的一种大面积泛光照明灯具,通常用作顶光及正面光照明。

散光灯没有更复杂的光学控制系统,通常是由金属反射器(一般经柔光处理以产生漫反射)和柔光玻璃组成。如四联散光灯,采用 4 支 110V/0.5kW 的高色温管型石英卤钨灯作光源,灯体由强度高、重量轻的合金铝板制成,并在其表面涂敷耐高温的有机硅漆作为防腐层,灯具前方置有耐热磨砂玻璃片,使光分布均匀。

> 色温与白平衡是电视系统正确还原彩色的两个重要概念。无论是自然光还是人工光,都可以用色温这一概念来描述。色温是描述光源特征的物理量,而白平衡是摄像机在某一光源色温下的色彩基准。正确理解二者的关系,在摄像实践中才能正确还原画面色彩,或者自由控制画面色彩。

 ## 7.3 布光方法

7.3.1 一台灯的布光

一台灯的布光一般都采取正面布光,因为在正面光照射下的被摄体使人感觉明亮,其正面形态能得到充分的表现。正面光能减少物体表面凹凸不平,当照到人物脸上时,能够掩饰皮肤的皱纹和松弛,从而使人显得年轻。因此,新闻节目大部分都采用正面布光方法,尤其是对老年人,采用这种光线使其显得年轻。

一台灯布光的示意图如图 7-5 所示。

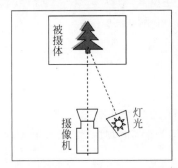

图 7-5　一台灯布光

在一台灯布光中,灯位在垂直方向上一般略高于摄像机,在水平方向上要与摄像机有一定的夹角,约为 15°为宜。通常,在一台灯布光的环境中,可适当利用周围环境中的散射光线,来弥补其布光的不足。

7.3.2 两台灯的布光

在两台灯的布光中,一般以一台灯作为辅助光源,用来打底,也就是作为底光,为被摄对象全面布光,将其置于摄像机一侧 15°左右的位置;另一台作为主光源,放置在摄像机另一侧 45°～60°的位置。在垂直方向上,主光与摄像机成 45°左右为宜,辅助光与摄像机高度基本一致,其光位示意图如图 7-6 所示。

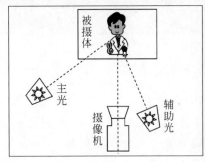

图 7-6　两台灯布光

在两台灯布光中，也可以将图 7-6 中的主光与辅助光位置对换，主光与摄像机在水平方向上成 15°，而辅助光与摄像机在水平方向上成 45°～60°，其效果是亮部面积增加，暗部减少。两台灯布光方式下，高光、过渡和暗部都有所表现，拍出来的画面调子很清楚，有很好的整体造型效果。如在电影《卧虎藏龙》中贝勒爷与王大人的对话中，对主体的布光就采用了两台灯的布光，画面如图 7-7 所示。

图 7-7　两台灯布光实例（选自电影《卧虎藏龙》）

7.3.3　三点布光

三点布光即三台灯布光。运用主光、辅助光、轮廓光 3 种基本光线进行照明布光，能把三维物体的立体感、质感和纵深感的基本造型呈现在二维的电视屏幕上，这种布光方法叫作三点布光。

三点布光在水平方向上的平面示意图如图 7-8 所示。其中主光、辅助光、轮廓光的灯具以及位置、亮度之间的关系均按造型效果应遵循的原则配置。主光强、辅助光就弱，主光左、辅助光右，主光高、辅助光低，才能有效地消除主光造成的阴影，创造细腻、丰富的中间层次和质感。轮廓光的布置可以根据主光和辅助光的位置决定其高低和正侧。

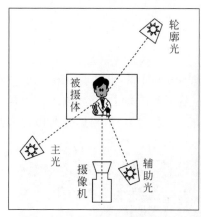

图 7-8　三点布光平面图

一般情况下，在水平方向上，主光与摄像机间的夹角为 45°～60°为宜，辅助光与摄像机的夹角为 15°为宜，轮廓光一般与主光相对，即与主光间的夹角为 180°；有时也可将主光与辅助光的位置对调，即主光与摄像机夹角为 15°，辅助光与摄像机夹角为 45°～60°。在垂直方向上主光高为 45°，辅助光与摄像机同高，轮廓光与水平面夹角以 30°为宜。当轮廓光作

为隔离光和美化光时,也可以不考虑主光和辅光的位置关系。如图 7-9 所示,电影《卧虎藏龙》中女主人公出现的两个画面,主光采用正面光,与拍摄方向夹角较小,辅助光角度较大,轮廓光效果很明显,发丝的边缘都得到了很好的表现。

图 7-9　三点布光实例(选自电影《卧虎藏龙》)

7.3.4　总体布光

总体布光是把整个表演区分成若干个局部各自进行"三点"布光。这种分别处理的方法使每个位置都有专用的主光、辅助光、轮廓光照明,形成整体的多主光、多辅助光、多轮廓光。一个角色和场景的展现,往往需要各类灯光的综合运用,如图 7-10 所示。

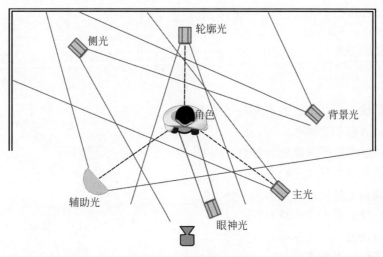

图 7-10　总体布光实例

在拍摄过程中,灯光的布局和设计也要考虑到现场演员和摄像机的调度情况,在注意灯光覆盖的情况下,还要避免穿帮。如图 7-11 所示,演员推门进入后,要到桌子上拿起电话,那无论是门还是演员走动的路径,还是桌子上的电话,都要注意灯光的均匀表现,才可以保证画面中的总体布光是合理的。

> 布光是光线造型的组合及应用,布光方法较多,但常以三点布光最为实用。因此,需要熟练掌握三点布光的方法。在拍摄实践中,除演播室内用光外,通常都要考虑到环境光线的存在(如太阳光),这时就要根据造型要求,对其进行合理的利用。

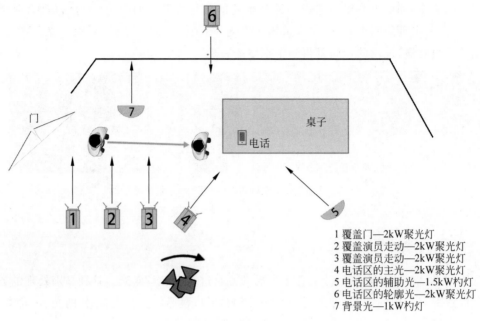

图 7-11 总体布光实例

 习题

1. 光线的性质是什么？各有哪些优缺点？
2. 光线的方向都有哪些？
3. 光线的造型效果有哪些？各有什么特点？
4. 什么是色温？什么是白平衡？
5. 色温和白平衡之间有什么关系？
6. 阴天户外光线有什么特点？
7. 不同时段的太阳光各有什么特点？
8. 怎样进行三点布光？
9. 选一个三人工作场景，进行综合布光。

电视画面编辑基础

第 8 章

 学习目标

1. 了解电视编辑的性质和任务。
2. 熟悉电视编辑的基本流程。
3. 理解蒙太奇的概念、使用原则和作用。
4. 掌握蒙太奇的句式。
5. 理解长镜头和蒙太奇之间的区别。

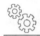 **知识导航**

8.1 电视编辑概述

电视编辑是电视作品的重要思维艺术和结构方法,是电视制作的最后环节。它是根据节目的要求对镜头进行选择,然后寻找最佳剪接点进行组合、排列的过程。任何电视作品的形成都离不开电视编辑的直接组织和传播,电视编辑的思维方式与规律直接影响着最终电视作品的质量。

20世纪末,人类进入了数字电子传播时代。电视编辑突破了基于磁带的线性编辑的诸多局限,基于数字技术的非线性编辑为电视创作空间的拓展提供了坚实的物质基础。一方面,新技术应用下的电视编辑实践取得了丰硕的成果,尤其需要新思维的切实指导,需要推动和激发创造性构思;另一方面,媒介竞争也迫使电视编辑更新思维观念与思维方式。

8.1.1 电视编辑的性质及任务

1. 电视编辑的性质

什么是电视编辑?在电视行业内,"编辑"一词具有双重含义:一是指一个工种,即编辑机上的操作人员,侧重于物理效果,是技术层面上的;二是指电视节目创作中的一个工作环节,侧重于意义的表达,是艺术层面上的。

电视创作是一个复杂的综合工程。在整个创作过程中,编辑工作只是它的后期部分,在此之前还有以下的环节:选题、采访、撰写提纲、拍摄等,编辑工作是以上这些环节的延续和最终完成。

作为工种,在我国各电视台,"编辑"是一个特定的职称,有不同的等级:助理编辑、编辑、主任编辑、高级编辑。他们多数是在电视台的新闻、专题、文艺和电视教育节目编辑部从事节目制作和演播工作。他们和记者及其他演播工作人员一起,组成了电视宣传工作中的骨干队伍。通常情况下编辑被称为编导,是创作的主要参与者和领导者,负责整个节目的构思、采访、后期剪辑、合成等一系列工作,在节目创作中有着举足轻重的地位。尽管在电视节目创作中,编辑是主创人员,人们认为编辑质量的好坏直接影响着节目的质量乃至成败,但是若离开了其他创作成员,如摄像、灯光、录音和操作人员等的合作,编辑也就无所作为。

作为创作环节,编辑工作主要是指电视创作的后期阶段。后期阶段主要完成与整合凌乱的前期素材、建立完整节目形态相关的一系列工作,在这一阶段里,编辑的主要工作是围绕"剪辑"进行的。

剪辑就是按照视听规律和影视语言的语法章法,对原始素材进行选择和重新组合。一部影视片只有视听语言准确流畅,才能很好地讲述事件、表达观念和情绪,而视听语言的形成与表达效果,主要依赖于画面组接的质量。

从两个概念的不同可以看出,"编辑"侧重思维意义表述,而"剪辑"侧重具体操作层面的技术意义,它担负着叙述事件、连贯动作、转换场景、结构段落、处理时空、组合声画等任务。

电视编辑是一项富有创造性的工作。各种镜头在被巧妙组接之前,只是一些零碎的片段,是艺术与技术的巧妙融合使之具有叙事传情的生命力,创作者的思维才情和美学追求渗

透其间。在不同的创作观念和编辑水准影响下,同一素材的命运可能会有极大的不同,传达效果也完全不一样。一个好镜头,即便构图再美,表现力再强,但是,如果不能恰当地与其他镜头组合,那么好镜头也无用武之地。所以说,后期编辑绝不是简单地堆砌镜头,而是在赋予荧屏以认知和审美的魅力。因此,电视编辑工作性质实质上由两方面因素决定:

一是技巧层面的剪辑因素,它需要制作者掌握电视语言的表现方式和表达技巧;

二是内容层面的创作因素,它要求制作者能驾驭节目表现的广度与深度,这是以创作者多方面的素质和长期实践为基础的。

对于电视编辑性质的认识还应该上升到观念层面上。电视编辑思维应该贯穿于整个节目的创作过程中,它不仅体现在后期工作中,在前期的策划、采访尤其是拍摄中,都应有画面意识和编辑意识。如果一个摄像师只是单纯考虑个人兴趣,不了解内容及其表现需要,结果往往是似乎拍摄了大量素材,然而后期工作仍然可能陷入"无米之炊"的境地,比如,镜头雷同,缺乏关联,运动镜头没有适宜的落点等;相反,有编辑意识的摄像师不仅在现场能有效地配合编导,而且会自觉根据需要,适时地抓拍与调度场面,为后期剪辑提供更大的便利和创作空间。

2. 电视编辑的任务

1) 选用素材

在编辑过程中,编辑人员面对的是大量独立、零散的原始素材。编辑的首要任务,就是对大量的原始素材进行准确选择和正确使用。在进行素材选择使用时,要充分认识,正确把握动作、造型、时空这三大因素,做到得心应手,恰当合理。

在正常状况下,编辑人员必须具有辨别好、坏镜头及选取优良镜头的能力。这是一个编辑人员的基本功,是对合格的编辑人员最起码的要求。

2) 制定编辑方案

在影视文学剧本、分镜头稿本和导演阐述的基础上,编辑人员必须对整部片子的结构、节奏、声画处理、场面转换等,运用蒙太奇的法则和方法,提出自己的设想,制定出编辑方案。这个编辑方案的主要依据是分镜头稿本,必须充分体现导演的创作意图,同时又要有所超越。编辑方案是编辑人员进行艺术再创作的蓝图,它要有一定的精确性、可行性和稳定性,也可以根据片子拍摄的实际情况予以必要的改动。编辑方案着重设计、安排、调整影视节目的结构处理。

3) 确定编辑手段

影视节目的编辑手段是复杂丰富、多种多样的。对于画面编辑、声音编辑来说,确定使用哪一种编辑手段进行镜头组接最恰当、最便捷、最能达到预想的艺术成效,是对编辑人员总体艺术水平和技艺熟练程度的检验。

确定编辑手段有3层含义:一是掌握了多种编辑手段,能够根据艺术处理的需要,在众多编辑手段中确定一种最适合的编辑手段;二是面对一组特定的镜头,能够确定一种编辑手段,编辑后能达到最佳艺术效果;三是对于不同种类的影视片,能够根据不同的艺术特点确定编辑手段,以发挥不同影视片各自的优势。

4) 选择镜头剪接点

在进行镜头组接时,编辑工作的关键环节是寻找、选择准确的剪接点。剪接点的选择,

包括画面和声音两个方面。就画面剪辑而言,最常见的编辑点是动作剪接点,此外还有情绪、节奏剪接点等。

要认真考虑画面的动作、造型、时空三大因素,具体来说,要充分注意动作的连续、语言的节奏、情绪的贯穿、镜头的运动、画面的造型和时空的关系等各个方面,才能选择有效的、准确的剪接点。准确地选择剪接点,是编辑工作的基本内容和关键环节,也是对编辑人员艺术技术水平最直接、最严格的检验。

5) 把握编辑基调

从剧本的文学构思和导演的蒙太奇设想出发,经过编辑处理而体现出影视节目的节奏基调。不同题材、样式、风格的影片具有不同的编辑基调。编辑基调的决定性因素是掌握好全片的总节奏。在编辑工作中,选取镜头的数量、长度及镜头的排列顺序,都对影片的总节奏有直接的影响。编辑人员必须正确稳妥地运用蒙太奇方法和编辑手段,同时充分考虑广大观众的欣赏习惯和要求,才能形成影视片的编辑基调,并且坚持贯穿全片始终而不被破坏。

把握编辑基调,是编辑工作的难点,它要求编辑人员具有较高的艺术素养和业务技能。

电视编辑的基本任务就是根据稿本要求从前期制作阶段拍摄到素材镜头中选取合适的素材,然后将其按电视语言的语法规则组接起来,形成一部能准确表达创作者思想感情的影视艺术作品。正确、合理、高明的编辑,能够增强影视片的艺术表现力和感染力;反之,错误、平庸、低劣的编辑,会减弱甚至破坏影视片的艺术表现力和感染力。编辑人员的再度创作,可通过对原始素材和诸多艺术要素的调整、增删、修饰、弥补和创新,使影视创作达到结构严谨、语言通顺、节奏流畅、主题鲜明、再现生活的目的,从而大大增强影视片的艺术表现力和感染力。一部影视片的成败,导、摄、剪三位一体,共同起着决定性的作用。编辑在影视的后期制作中处于核心地位,是决定影视片艺术生命的关键环节。

8.1.2　电视编辑工作的工作流程

作为一个初学者,无论是从前期摄像还是从事后期编辑,首先要了解电视编辑的工作流程。即使承担的是电视摄像工作,也要培养自己的编辑思维与意识,了解电视编辑的基本规律和要求,在拍摄实践中充分体现出编辑思维与意识,才能拍出高质量的镜头。

电视创作一般分为前期和后期两个阶段,前期涉及为获取原始影像素材和原始声音素材进行的一系列工作,包括选题策划、采访、实际拍摄等步骤,其中核心环节是拍摄。后期涉及对原始素材的挑选、修饰与处理,使之最终能形成一个完整的节目形态,包括编辑、特技、字幕、配音和配乐等工序,这些工作主要是围绕编辑完成的。前期拍摄阶段要获取大量的、可用的、有意义的视音频素材,后期编辑阶段就要利用素材完成理想的节目形态,所以说电视编辑是一个流程性很强的系统工程,主要分为 3 个阶段:准备阶段、编辑阶段和合成阶段。

1. 准备阶段

准备阶段流程:修改脚本—准备设备—熟悉素材—与有关人员协调—选择素材—确定风格基调—撰写编辑提纲。

磨刀不误砍柴工。编辑之前的准备工作是十分必要的,准备工作越细致,编辑时就越省时省力,越能提高编辑工作的效率。

在电视节目创作之初,创作者一般对节目的主题、内容、风格等大致会有较完整的构思,并且会拟订拍摄提纲,撰写文字脚本。但是,在实际拍摄中,提纲和文字脚本只是起提供方向的作用,随着采访的深入以及现场情况的变化,最终的拍摄结果有可能不同于最初构思,现场的不可预测性、摄像师结构影像的能力都会影响素材质量或表现效果,前期再周密的计划也是无法控制的,因此,这就需要在编辑之前根据素材对原有的拍摄提纲作修改,以便使得素材更好地与节目的主题、内容、形式、结构等相吻合。

与此同时,在开始编辑之前,编辑人员必须根据拍摄提纲和场记,反复观看拍摄素材,熟悉原始的图像和声音素材,对图像和声音素材进行仔细的了解和甄别,对照修改后的脚本,对有用的镜头作详细的记录,根据素材建立起初步的形象系统。具体来说,在编辑之前熟悉素材具有以下几方面的作用:

(1) 通过熟悉素材,了解素材的内容和质量,根据原有构思,对照脚本,可以在编辑人员的脑海中建立起初步的形象系统,预见节目的最终编辑效果。

(2) 原始素材常常能激发创作灵感,有利于调整构思。由于原始素材是摄像师根据现场环境,在拍摄中加入了二度创作,对脚本重新进行了解构,特别是现场突发性的记录是前期无法预见和控制的,因此精彩的现场记录有可能给编辑带来新的想法和灵感,使其重新调整节目构思,充分利用素材保证节目的效果。

(3) 熟悉声像素材的过程,可以感受现有素材能不能建立起表达脚本内容所需要的完整的意象系统。如果觉得素材不足,难以支撑,可以尽快组织补拍或通过其他途径搜集相关视听素材。

(4) 可以对原始素材进行分类和整理,按照时间或空间顺序做详尽的场记单,场记单包括素材带编号,每个镜头的内容、长度、质量效果,以便编辑时查找。

有些节目的编辑在正式剪辑前,还需要同解说词作者和作曲者协调,就节目的主题风格和基调效果等达成共识,使节目最终具有统一的形态。如果该节目是安排在栏目内播出,还需要事先与栏目负责人沟通,了解栏目要求,以便与栏目总体风格一致。

编辑提纲是剪辑的依据,它包括总体结构、各段落的具体镜头、时间长度的分配等内容。可以说,完成一个完善的编辑提纲,就等于完成节目的一半,它具有诸多好处:

(1) 保证素材被充分利用,不遗漏最适宜的镜头。

(2) 有利于安排结构和各段落比例。

(3) 大大提高编辑效率。

(4) 保证节目时间的精确。

2. 编辑阶段

编辑阶段流程:规整素材—粗编—精编—检查编辑效果。

电视编辑是一个艺术创作的过程,并不是简单地对镜头的掐头去尾和堆列就能完成一部电视片。在前期拍摄阶段,摄像师在每一期节目中所拍摄的素材量不同。但是一般电视片的片比(成片时间长度和素材时间长度之比)都会在 1∶3 之上,有的甚至超过 1∶10。因此,面对大量凌乱的素材,对原始镜头进行分类和整理,尽可能地按照时间或空间顺序来编

排,逐个记录下每个镜头的长度和内容,完成素材的规整,便于后期镜头的选择。

粗编就是根据节目表达需要和时长规定,将镜头大致串接在一起,基本完成节目结构形态,它是精编的基础。在粗编阶段,编辑要从大量的素材中进行甄别和挑选,排除那些有明显技术质量问题的镜头,以及和节目内容无关的镜头,然后依据节目需要对镜头进行归类和排列,形成节目的雏形。通常情况下,粗编形成的片子在镜头的衔接、光影色调、时空连贯、同期声等诸多方面还需进一步推敲,片子时间要长于成片时间,以便在精编时增减替换镜头,作特技处理,实现最佳效果。

精编是对已粗编的节目进行调整、修改和包装,对镜头中主体的形态、动作、情绪不连贯、光影效果不协调和镜头运动方式与速度不匹配等问题予以解决,通过镜头组接,使故事的叙述更加合理,造型表现更加连贯和流畅,从而达到播出要求。在精编阶段,镜头的组合与排列,不仅要注意视听语言的语法规则,更要注意意义的表达,并要通过选择编辑点和镜头的不同长度来创造最佳的艺术效果。

一个镜头是由若干分秒组成的,1 秒由 25 帧构成,电视节目就是在帧秒之中连接起来的,有时,1 秒长度内可能包含了几个镜头,需要完成几次剪辑。在精编过程中,组合段落、安排节奏、考虑画面效果、使用声音、调整叙事结构,每一步都需要几番斟酌,有时为了节目效果,编辑人员会花费几个小时反复斟酌、编辑几十秒的镜头。

检查编辑效果对编辑来说是重要的一个环节。由于编辑工作是一个艰苦烦琐的过程,在创作过程中有太多的细节难以面面俱到,很多小问题在编辑中难以发现。节目编辑完成之后,静下心来,理好思绪,从节目的逻辑表述、意义表达、画面衔接、声音质量、声画同步等多方面仔细检查,发现并修改细小的问题。

3. 合成阶段

合成阶段流程:特效处理—添加字幕—配音乐音效—输出成片。

作为一期完整的节目,完成了声画的编辑之后,还需要添加字幕、修改解说、配音乐和音效以及画面的特效处理,最后还要完成片头片尾的包装。至此,就完成整个节目的制作,可输出成片。在输出成片后,要及时备份和保管,以防止工作中出现失误造成前一阶段工作成果的损失。

对于初学者,在电视节目编辑中常常关心这样一些问题:到底是先写解说词还是先编辑画面?怎样才能提高电视节目的编辑效率?电视节目类型丰富,前期创作条件有所不同,后期编辑程序也可能有所不同。诸如电视剧、广告、MTV 等一般有较详尽的分镜头本,但是,大部分电视节目都是以纪实为基本特征,其素材大多是零散的即兴抓取的,因此,编辑的创作余地更大,节目的结构、意图的表达在很大程度上依靠后期编辑的创作。

从电视节目编辑的本质来说,应该先规整和编辑画面,然后根据画面写解说词,因为电视是以影像和声音为元素的可闻可见的视听语言,文字只是辅助性补充手段。对实际操作来说,先编辑画面后写解说词能保证声画统一,避免相互脱节的"声画两张皮",即使有些节目事先有解说词脚本,它也只是编辑的提示,在完成画面编辑后,还必定需要根据画面实际调整解说词。

消息类节目的编辑有时会先写解说词配音,再插入相关画面,这样做通常基于这两种情况:一是解说稿件要求表述准确严谨,需要有关部门审看;二是可以加快编辑速度。但是,

严格来说,即便采用此方式,也应该事先十分熟悉素材,基本上已做到心中有形象,其前提仍是画面为先。因此,对于电视编辑来说,建立画面意识十分重要。

8.1.3 电视编辑的基本素养

电视编辑在整个电视节目制作过程中的重要地位和作用,决定了这一领域的从业人员必须具备相应的高素质,否则便不足以担此重任。可以说人员的素质是保证电视节目质量的关键所在。而一名合格的电视编辑人员所应具备的素养包含了诸多方面,从政治理论素养到专业技能水平,从科学文化知识到语言表达能力,从职业道德修养到个人艺术素养,处处体现出对编辑人员的高标准、严要求。"冰冻三尺,非一日之寒",电视编辑从业人员必须从以下几方面严格要求自己,才能在编辑工作岗位上得心应手。

1. 要有扎实的政治理论基础和良好的职业道德素养

电视编辑人员是人类精神文化产品的创作者,他们的工作极大地影响着电视节目的播出效果和社会效益,因此电视编辑人员的政治理论素养显得尤为重要。电视节目种类繁多,无论新闻、娱乐、科教等哪一类节目中都应该有一个思想主线贯穿,电视台必须通过节目来传递、表达一个主旨,宣扬一种理念。特别是电视新闻节目,肩负着宣传国家政策、传递社会信息、教化大众的任务,其思想性、指导性无疑更强,电视编辑人员作为生产电视节目的一个重要环节,作为节目各方面质量的把关人,其本人所应达到的政治思想高度,就不言而喻了。

一个编辑,在宣传报道工作中,在调查、学习、选题、采访和摄制过程中,始终面临着能否发现问题、提出问题和解决问题的考验。确切地说,就是能否透过错综复杂的社会现象,了解事物的本质所在;能否运用辩证唯物主义来分析社会主义精神文明、物质文明建设的每一个进程,鉴别先进与落后,正确与错误,主流与支流,成绩与缺点;能否克服问题的表现性、片面性,透过现象看本质;能否权衡所报道的客观事物对推动社会前进的价值和意义。从根本意义上来说,这都取决于编辑的政治理论水平的高低,取决于在正确理论指导下从事实践工作所积累的社会经验。

良好的职业道德素养是做好编辑工作的基本前提。编辑是选稿、审稿的关键环节,可以说对一些节目具有"生杀予夺"的权力,因此编辑人员能否不徇私情,秉公办事,正确运用手中的权力就显得极为关键。如果编辑人员具有很高的职业道德修养,真正按原则办事,就为制作高质量的节目奠定了良好的基础;反之,则可能引起发关系稿、追名逐利、虚假报道等不正之风盛行。

作为编辑,要具有一颗执着的追求事业成功的心。编辑工作千头万绪,十分繁杂。同时,它还是一项需要在幕后默默奉献,"为他人作嫁衣"的工作,如果从业人员不具备对事业的真诚热爱,不具备奉献的坚定信念,是很难做好这项工作的。也就是说,编辑人员必须具备十分强烈的事业心,对事业的执着追求,在从业过程中不断求新求好,追求尽善尽美,才能制作出精彩的节目。

2. 要有广博的科学文化知识和良好的语言表达能力

知识水平的高低和专业知识的结构合理与否,决定着能力的大小。电视编辑工作是一

项渗透性极强的工作，各个领域、各行各业、各类学科，其触角无所不及。所以，一名编辑人员应该具备广博而又精深的知识，在制作各种各样的节目时，才能得心应手。电视编辑人员的知识体系一般包括：坚实而系统的基础理论知识；精深而实用的电视采编知识；广博的科学文化知识。

电视节目涉及社会的各个层面，制作工具又极为现代化。因此，一个电视编辑应当博览群书，广泛涉猎各方面的科学知识，做一个优秀的"杂家"，这无疑有助于做好编辑工作。当然，要求编辑人员知晓所有节目中涉及的所有知识是不可能的，但是在知识爆炸、学科繁衍、文理渗透、软硬学科兼备的当今时代，电视事业确实需要有一批精通专业、熟知百科的"通才"在编辑岗位上工作，这样才能通过多种知识的交叉、迁移、碰撞，引发新的灵感，产生创造性思维，从而制作出高质量的节目。

电视编辑有时需要承担采访任务，在受众面前不能只带"耳朵"不带"嘴"。在采访现场，编辑要以巧妙的提问技巧，来打开受访者的心扉；要有良好的语言组织能力，在现场报道应做到及时、准确、生动。很多采访介入式的专题片、纪录片，编辑要现场出镜发表自己的评论和见解，因此较强的语言表达能力是编辑的必备素质。在节目拍摄完成后，编辑要根据素材写解说词，还要帮助播音员对解说词进行艺术处理，这更需要编辑有较好的语言、文字功底。

在电视写作方面，不仅要写得准确、鲜明、生动，语法无误，而且要语言精练、朴实，不堆砌形容词，不过分夸张，描写有形象，笔下有画面、有意境，论述明快、口语化、和谐响亮，听后能很快被人接受。在口语方面，要求口齿清晰，流利动听，亲切自然，朴素大方，表情适度，举止得当。

3. 要有敏锐的洞察力和准确的判断力

电视编辑人员应该培养自己对事物的敏锐洞察力和准确判断力，因为编辑人员观察社会现象和从纷繁复杂的社会现象中捕捉社会动向的能力，直接影响着创作的结果。与此同时，电视编辑要了解电视传播特性和观众欣赏心理，从而以更策略的方式创作出为观众喜闻乐见的电视作品。

4. 要有过硬的业务技能

"工欲善其事，必先利其器。"制作一期节目，必然会涉及许多技术领域，如摄影、摄像、照明、美工、音响、音乐、编辑、合成等，作为一名编辑人员，如果不了解这些领域的专业知识，在制作节目过程中就不能以一种整体意识对各个元素进行统一安排利用，从而难以实现其创作意图，制作出精彩的节目。因此编辑人员要熟知电视语言的各种规则和章法，掌握声画编辑的娴熟技巧，并要有高超的驾驭视听语言的能力。其最终的体现就是：用完整、连贯、流畅、精致的电视语言，制作出令受众赏心悦目的电视节目。

5. 要具备深厚的艺术素养

电视节目编辑是一项技术性和艺术性完美结合的工作，要求编辑人具有丰富的想象力和创造力，具备深厚的艺术素养和审美情趣。电视编辑的艺术性体现在形象的生动程度、主题的深入程度、结构的新颖程度、情绪的感染程度、视听享受的审美程度上。一期风格好、形式美、具有艺术感染力的节目，必然会受到观众的喜爱，取得较好的传播效果。这就要求编

辑人员在掌握技术的前提下，充分运用艺术手法，用美的形式来包装节目，在给观众传播信息的同时，带给观众美的享受，给受众以美的熏陶。

> 在电视行业内，电视编辑在技术层面上是指一个工种，即编辑机上的操作人员；在艺术层面上是指电视节目创作中的一个工作环节，侧重于意义的表达。电视编辑的工作流程一般分为3个阶段：准备阶段、编辑阶段、合成阶段。作为一名合格电视编辑要具备多方面的素养，包括扎实的政治理论知识和良好的职业道德素养；广博的科学文化知识和良好的语言表达能力；敏锐的洞察力和准确的判断力；过硬的业务技能以及深厚的艺术素养。

8.2 电视编辑艺术基础

8.2.1 蒙太奇

蒙太奇是法语 montage 的音译，原是法语建筑学上的一个术语。该词的原意是安装、组合、构成，即将不同的建筑材料，根据一个总的设计蓝图，分别加以处理，安装在一起，构成一个整体，使它们发挥出比原来个别存在时更大的作用。随着电影艺术的发展，国外的一些电影艺术家如爱森斯坦、普多夫金、格里菲斯等，将其创造性地引入到电影的创作领域中，发展成为一种理论。蒙太奇也随之成为电影艺术的一个术语。

蒙太奇学派出现在 20 世纪 20 年代中期的苏联，以爱森斯坦、库里肖夫、普多夫金为代表，他们力求探索新的影视表现手段来表现新时代的革命影视节目艺术，而他们的探索主要集中在对蒙太奇的实验与研究上，创立了影视节目蒙太奇的系统理论，并将理论的探索用于艺术实践，创作了《战舰波将金号》《母亲》《土地》等蒙太奇艺术的典范之作，构成了著名的蒙太奇学派。

爱森斯坦是蒙太奇理论大师，1922 年，他在《左翼艺术战线》杂志上发表了《杂耍蒙太奇》，这是第一篇关于蒙太奇理论的纲领性宣言。在爱森斯坦看来，蒙太奇不仅是影视节目的一种技术手段，更是一种思维方式和哲学理念。他指出：两个并列的蒙太奇镜头，不是"二数之和"，而是"二数之积"。1925 年，爱森斯坦拍摄的《战舰波将金号》是蒙太奇理论的艺术结晶，片中著名的"奥德萨阶梯"被认为是蒙太奇运用的经典范例。

电影美学家贝拉·巴拉兹认为："蒙太奇是电影艺术家按事先构想的一定的顺序，把许多镜头连接起来，结果就使这些画格通过顺序本身而产生某种预期的效果。"

普多夫金认为："蒙太奇将是理解生活实质的辩证法。蒙太奇就是要揭示出现实生活的内在联系，电影恰恰能够形象地反映出人类辩证思维的过程和结果，它把生活作为极端复杂的辩证过程加以描绘。"

我国电影理论家夏衍认为："所谓蒙太奇，就是依照着情节的发展和观众的注意力和关心的程度，把一个个镜头合乎逻辑地、有节奏地连接起来，使观众得到一个明确、生动的印象或感觉，从而使他们正确地了解一件事情发展的一种技巧。"

1. 什么是蒙太奇

对蒙太奇的理解有狭义和广义之分。狭义的蒙太奇被认为是一种组接技巧,即将拍摄的镜头重新排列、组织和编辑。广义的蒙太奇则是一种美学概念,认为蒙太奇是作为影视思维方式,体现在影视作品的创作、构思、选材和制作的全过程之中。

对于蒙太奇的认识虽然众说纷纭,但是都保持着某种一致性,结合蒙太奇的实际运用,蒙太奇的完整概念可以归纳为3层。

(1) 蒙太奇是电影电视反映现实的艺术手法,即独特的形象思维方法,我们将其称作蒙太奇思维。蒙太奇思维指导着导演、编辑及其他制作人员,将作品中的各个因素通过艺术构思组接起来。导演的蒙太奇思维对整部作品的表现效果有相当大的影响。正如普多夫金说的:"蒙太奇可以充分体现导演的思想、态度、风格、气质。"

(2) 蒙太奇是电影电视的基本结构手段、叙述方式,包括分镜头和镜头、场面、段落的安排与组合的全部艺术技巧。蒙太奇对作品的艺术处理,形成一种独特的影视语言。

(3) 蒙太奇是电影剪辑和电视编辑的具体技巧和技法。这一层次上的蒙太奇是在作品的后期制作中,指导编辑人员对素材进行组接的具体原理。

蒙太奇产生于编剧的艺术构思,体现于导演的分镜头稿本,完成于后期编辑。作为影视作品的构成方式和独特的表现手段,蒙太奇贯穿于整个制作过程。与其说蒙太奇是一种组接技巧,不如承认它是一种艺术思想,指导着我们把握整个作品。正如爱森斯坦所说,"蒙太奇的力量就在于:它把观众的情绪和理智纳入创作过程之中,使观众也不得不通过作者在创造形象时所经历的同一条创作道路。"蒙太奇将观众的思想、情绪与艺术创作结合在一起。正是蒙太奇这一独特的艺术功能,使其在电影领域中得到极其广泛的运用,为影视领域注入了新的生命力。

2. 蒙太奇的使用原则

在电影、电视节目中,制作者通过运用蒙太奇的方法将镜头组接起来,不但能让观众理解和接受,而且使节目更具表现力。然而,蒙太奇的使用并非意味着随意地将一些不相关的镜头连接在一起,就可以产生预期的效果,相反蒙太奇的使用有其自身的使用原则。

1) 要遵循事物的客观规律

蒙太奇是提高节目表现力的一种重要方法。但是,蒙太奇的使用依然要遵循事物发展的客观规律,不能过于夸张。尤其是在科教、新闻等节目中,制作素材、资料都应符合科学事实,即使是数字技术制作出来的动画、模拟实验都应该科学地反映客观事实。蒙太奇是基于事实的再创造,是对事实进行浓缩和渲染,而不是进行修改和歪曲。因此,蒙太奇的使用不能一味地追求艺术效果,而使节目过于夸张。

2) 要遵循观众的思维规律

在电视节目中,摄像机代替了观众的眼睛,使荧屏成为其获得信息的主要途径。镜头的组接应使镜头内容间的连接符合人们的认识和思维规律。这样,观众就可以按照导演的构思,对镜头画面内容进行理解,从而激发起相应的情感。例如,我们在屏幕上看到"紧急刹车"的镜头,马上会想到:"被撞到的是什么?"因为生活的经验使我们形成一种思维定式:事故发生了!这时我们一定会产生想看一看"车祸现场"的想法。于是,镜头马上组接到"躺

在地上的自行车和人"。对此,我们一定不会感到莫名其妙。相反,不这样处理,反而会使我们感到不满足。

3) 要遵循人们的生活规律

人们在实际生活中观察事物时,视线不是固定在一个角度、一个距离、一个物体上的,而是按照观察的需要和思维规律,对事物的局部和整体进行观察、思考。也就是说,人们无时无刻不在进行着不自觉的"蒙太奇处理"。比如,叙事蒙太奇句型主要有以下 4 种:前进式、后退式、循环式、穿插式,其应用原则是根据人们的视觉习惯,先远后近直至细节局部或者因细节局部强烈吸引观众而形成先近后远由局部向全局发展。这与我们日常观察事物的习惯相类似,使观众在收看时,更容易接受。

4) 要遵循节目的节奏规律

电视节目中的蒙太奇节奏是由电视内容和观众的情绪、注意力决定的。此外,节目的主题思想、情节和表达主题的风格,也会对其有一定影响。一般来说,抒情的镜头内容节奏慢些,如描写祖国锦绣山河。描述一些抽象的、不易观察、不易理解的事物,节奏也应该慢些,例如微生物的活动、宇宙星系的变化等。而表现紧张、激烈的气氛时,则需要加快节奏,如展现具有一定教育意义的历史战争场面时,应使用快节奏,以使情节扣人心弦,突出主题。

5) 要遵循艺术创作规律

导演对节目进行蒙太奇处理时,实际上就是在对节目内容进行艺术再创作。艺术创作要遵循形象化、典型化的原则,而蒙太奇处理同样要遵循这一原则。在电视节目中,蒙太奇的创作元素就是各个镜头,但不意味着节目处处都要用到蒙太奇。创作者应该统观整个节目,确定其中具有突出主体形象作用或具有典型意义的情节,选择合适的蒙太奇表现手法。这一创作过程既渗透着创作者本人的思想、感情、态度和创作意图,也遵守着艺术的创作原则。

3. 蒙太奇的作用

蒙太奇在电视制作中的广泛使用,与它独特的艺术表现作用密不可分。概括地说,蒙太奇有以下几方面的作用。

1) 叙述情节

蒙太奇对镜头、场面和段落进行分切,有取舍地、按照时间顺序、因果关系进行组接,以交代情节、展示事件。镜头经过蒙太奇组接以后,能表达一个完整的意思,并产生了比每个镜头单独存在时更丰富的意义。观众不会感到思维的跳跃,而是顺理成章地跟随故事情节向前推进。正如爱森斯坦所说:"两个镜头的并列,不是简单的一加一,而是一个新的创造。"匈牙利电影理论家贝拉·巴拉兹也同样指出:"一个镜头一经连接,原来潜在于各个镜头里的异常丰富的含义像电火花似地发射出来。"这种所谓的"电火花"就是我们所说的蒙太奇联想,即经过镜头组接之后,使人们产生一种新的、特殊的想象。

库里肖夫和普多夫金认为,电影的实质在于影片的构成,在于为组织一系列印象所拍摄的片段的相互关系。他们确信通过蒙太奇剪辑可以创造非凡的效果,达到电影的叙事和表意。为此,他们做了很多试验。库里肖夫做了这样一个实验,他把下面一些场面连接起来:

一个青年男子从左向右走来。

一个青年女子从右向左走来。

他们相遇了,握手。

青年男子用手指点着前方。

一幢有宽阔台阶的白色大建筑物。

两个人走向台阶。

这样连接起来的片段在观众看来是这样一个过程:两个青年在路上碰见了,男子带女子到一座白色大厦去。实际上,每一个片段都是在不同地点拍摄的。表现青年男子的那个片段是在国营百货大楼附近拍的,女人那个片段则是在果戈理纪念碑附近拍的,而握手那个片段是在大剧院附近拍的,那幢白色建筑物是从美国影片上剪下来的,走上台阶那个片段则是在救世主教堂拍的。结果,虽然这些片段是在不同时间、不同地点拍摄的,可是在观众看来却是一个连续的过程。这就是后来的库里肖夫效应。这一实验也告诉我们,电视制作者可以充分发挥自己的创造思维,通过镜头的剪接,表达完整并且创新的意义。

2) 构建时空

影视时空不同于现实生活中的时空。影视时间可以倒流,可以停止,影视空间可以压缩,可以扩张,可以虚构。影视时空的这些特点,都源于蒙太奇对时空的建构。影视时空并非真实的,而是特殊的镜头手段及其组合给观众造成的一种感受。因此,电影、电视中的假定性的时间和空间,既有时间与空间的压缩,也有时间与空间的延伸。删除中间的过程是对时空的压缩,相反,则是对时空的扩张。比如,在电影《阿甘正传》中,当珍妮叫阿甘快跑的时候,他跌跌撞撞地跑了起来,跑散了他记忆中第一双神奇的鞋子,也发掘出了他的第一项潜质:跑。他一直在跑,开始是逃跑,后来他跑进了橄榄球队,再后来跑进了大学,跑得了学位。在越战战场上,他仍是牢记珍妮的话,跑回了自己的性命,也跑回了荣誉和友情,片子在有限时间内,讲述了阿甘从少年到青年到中年的故事,极大地压缩了时空。又如《穆斯林的葬礼》中,记录男主人公雕刻一块名为"郑和下西洋"的玉器时,也只用了几个镜头而已。但实际上,如果在现实生活中,雕刻这件玉器是需要好几年时间的。有时,为了尽量详细地展示故事情节,或是突出某一短暂的过程,经常会用慢动作或定帧等手段,实现时空的扩张。一般影视作品在表现危机时刻时,都会运用时空的扩张。比如,要描述子弹射出枪口的一刹那,其实际时间是非常短的,所以只有用一些特技手段来将时间延伸到几秒。如《刺客联盟》中,电影中多处出现实际场面,通过特效做了处理,扩展了时空,在电影快结束时,我们还看到弧形枪法,子弹居然能绕场一周将所有人击毙,这种特别的电影表现手段更令人匪夷所思。又如在武侠片的武打场面中,经常可以看到甲持剑刺向乙时,这个过程会变长,大多数的结果是,在乙将被刺到的那瞬间,会有第三个人物丙的出现,这个被刺者最后不会被刺到。这时扩张时空,一来可以体现情况的危险,二来也可以给情节留下出现转机的余地。

此外,运用蒙太奇方法,还能把时间和空间上不相关的片段有机地连接起来,实现时空的转换和虚构,推动情节有顺序、有逻辑地向前发展。这样一来,影视制作人员就不用千辛万苦地非要拍到真实场景不可了,电影、电视的制作也相对变容易了。格里菲斯在《赖婚》中就用到了这种方法。他把在不同的时间、地点拍摄的大风雪、冰河、大瀑布以及瀑布前的动作等镜头结合起来,成功地塑造了为营救一个孤女,不顾大瀑布和万丈深渊的威胁,在冰河上奋力救人的男子的形象,也建构了一个看似真实的时空。

值得注意的是,并不是把任意几个镜头组接起来,就可以创造出合理的时空。任何空间关系上的混乱,都会造成观众的困惑甚至误解,影响作品的质量。

3) 表达情感

在有解说词的电视节目中,情感的抒发和思想的表达主要是通过解说词完成的。但不可否认的是,画面同样是抒发情感的重要途径。这一作用主要是由表现蒙太奇来实现的,特别是积累蒙太奇。比如,要表现祖国壮丽山河,表达对祖国的热爱,就可以将祖国各处美丽的风景组接在一起;要表达战争期间,人们流离失所的痛苦,就可以将难民痛苦的镜头组接起来。如为了表达一个人听到噩耗的痛苦时,可以拍摄一言不发,独自坐在房间里抽烟。运用积累蒙太奇,从不同角度,不同侧面拍摄的近景特写组接在一起,极力宣扬主人公听到噩耗时的悲痛心情和超常的克制力。如苏联影片《母亲》中,五月游行队伍和流冰两组镜头反复交替出现,河面上一块冰显现一道裂缝,冰块开始滚动,一块冰流动了,冰块在波涛汹涌的河面上奔流,这些镜头与工人们的聚集游行过程交叉互动。这里冰块自然流动的力量,隐喻着工人群众的觉醒与革命的力量不断壮大。影片终场前,以河里漂浮着的冰块和汹涌奔腾的已经解冻的春水,象征革命势力的不可阻挡。观众看到这里,对革命光明前途充满信心。

4) 渲染气氛

不同的影视作品,由于表现的内容不同,需要不同的情节氛围。蒙太奇可以把视觉元素和听觉元素融合为运动的、连续的、统一的视听形象,为作品营造出欢快、悲伤、惊险、刺激等气氛。在表现惊险刺激的段落中,运用快节奏的积累蒙太奇,配合适当的音乐、声响,这样既可以对观众的视觉造成一种冲击,也可以达到视觉和听觉的共鸣。如《教父》中,大量运用表现蒙太奇,使节目节奏更紧凑,营造出紧张的气氛,抓住观众的注意力。

4. 蒙太奇的类别

蒙太奇的分类没有一个统一的标准,通常情况下,创作者要表达的内容分为两大类:一类是描述一个动作或讲述一件事情,叫作叙事性剪辑或叙事蒙太奇;另一类是表现某种特殊的意思,如情绪、节奏、思想、概念性内容等,叫作表现的剪辑或表现性蒙太奇。因此根据内容的叙述方式和表现形式,将蒙太奇划分为叙事蒙太奇和表现蒙太奇两类。

1) 叙事蒙太奇

叙事是画面组接的基础和主体,是电影电视节目的基本结构方式。叙事蒙太奇的特征是以交代情节、展示事件为主旨,按照情节发展的时间流程、因果关系来分切组合镜头、场面和段落,从而引导观众理解剧情。世界著名电影大师马赛尔·马尔丹在他的《电影语言》一书中提到:叙事蒙太奇的作用就是从戏剧角度和心理角度(观众对剧情的理解)去推动剧情的发展。叙事蒙太奇重在动作、形态和造型的连贯性,因此,组接应脉络清楚,逻辑连贯,明白易懂。

叙事蒙太奇又可细分为以下几种:

(1) 平行蒙太奇。这种蒙太奇常以不同时空发生的两条或两条以上的情节线索并列表现,分头叙述而统一在一个完整的故事之中,构成一种呼应。正所谓:花开两朵,各表一枝。平行蒙太奇把一个情节关系错综复杂的事件及其各个层面有机地组接在一起,使观众容易明白事件的整体面貌。与依次描述各事件的发展相比,采用平行蒙太奇可以压缩时空,省略不必要的叙事和动作过程,加快叙事节奏,扩大故事容量,增大片子的信息量。场面的变换、情节的推进,也对观众的情绪产生一种冲击,激发其观看的注意力,从而提高信息的传播效果。例如,特写,闹钟在响,时间显示:7:20;中景,学生惊醒,急忙起身下床;全景,老师走出办公室;近景,学生在快速刷牙;全景,老师走出办公楼;近景,学生快速洗脸;全景,学

生慌乱地找衣服；中景，老师看表：7:23；全景，学生抓起书包甩门而出；中景，学生在餐厅买早饭；特写，老师走路的脚；全景，学生在路上飞奔；特写，老师走路的脚；全—远，学生闯过红灯，冲进学校；全—近，老师走进教学楼；全景，学生向教学楼跑来；近景，老师在教室门口看表；7:28；特写，学生在教学楼走道里停住，叫道："老师"；中景，老师转身；全景，学生飞快地奔向教室；特写，老师惊愕的表情。如在电影《辛德勒的名单》中犹太隔离区委员的片段里，男—女—男—女投诉，同时进行，分开表现，造成一定的呼应，产生丰富的戏剧气氛和艺术效果，省略了叙事过程，扩大了故事容量。

(2) 交叉蒙太奇。简单地说，交叉蒙太奇是将同一时间不同地域发生的两条或两条以上情节迅速、频繁地交替表现，强调二者具有严密的同时性和密切的联系，其中一条线索的发展往往决定或影响另外的线索，各条线索相互依存。这种方法常用于造成紧张激烈的气氛，加强矛盾冲突的尖锐性，容易引起悬念，抓住观众的注意力。表现惊险探索、战争等题材的电视，常用此法表现追逐和惊险的场面。一个典型的代表就是在《党同伐异》一片中，叙述一个无辜的工人被押去刑场处死，工人的妻子坐着汽车飞快地追赶一列火车，请求坐在火车上的州长签发一张赦免令。影片把工人一步步走向绞架和工人的妻子追赶火车这两个场面的镜头反复交替出现，节奏越来越快，造成极紧张的气氛。工人到底能否获救呢？每个观众都为之担心。最后，当工人的脖子被套上绞索这个千钧一发的时刻，他的妻子挥舞着赦免令及时赶到了。这种镜头组接形式后来被人们称为"格里菲斯的最后一分钟的营救手法"。

如影片《辛德勒的名单》中，辛德勒过生日的片段，同时穿插集中营里一对年轻男女举行简陋婚礼的镜头，以及阿曼·哥特在地下室殴打海伦的镜头。以动作、声音的相似性和关联性作为剪接点。跳跃的故事造成巨大的反差，深刻、形象地刻画阿曼·哥特复杂分裂的性格。年轻犹太人的简陋婚礼与哥特将犹太人比作蛇、虫、鼠、蚁，给观众心里造成了巨大的冲击：难道犹太人不是人吗？只有人才举行婚礼！这在无形中控诉德国党卫军，控诉法西斯思想对人类的残害，谴责战争！同时，辛德勒在宴会上亲吻犹太女孩的画面，在表现辛德勒人性光辉的同时，也在无声地控诉阿曼·哥特对海伦的残暴，立体地透视了人物性格。

3条线索并行，有条不紊地表现混乱的片段，细腻地刻画人物性格，成功地将本片段塑造为经典片段之一。

(3) 连续蒙太奇。连续蒙太奇只有一条线索，按照故事情节和动作的连续性和逻辑上的因果关系进行镜头组接，有节奏地连续叙事。这种叙事情节清晰，脉络清楚，朴实平顺，符合观众思维方式和认知习惯。所以这种蒙太奇在叙述实验过程、操作过程、自然现象等有一定的顺序的情节时广泛使用。但是，连续蒙太奇由于其情节线索的单一，不能表现与其他故事的联系，不易概括。有时会造成平铺直叙的感觉，缺乏艺术表现力，因此，常与其他蒙太奇形式一起使用。例如，以下几个镜头组接：主人伏在写字桌前看书，听到敲门声；客人在门外敲门；主人站起，走向房门开门；主客人握手寒暄。

(4) 颠倒蒙太奇。颠倒蒙太奇先展现事件的现状，再描述其始末，类似于文学中的倒叙，常采用叠印、变化、画外音、旁白等手段。这样虽打乱了事件发展的时间顺序，但其间的联系非常严密，仍符合逻辑关系。颠倒蒙太奇先用现状吸引观众的注意力，使其产生观看的欲望，再将其引导到事件过程中，有利于提高节目的传播效果。在很多影视片中，事件的回顾和推理都采用这种表现手法。如《泰坦尼克号》中，开头由那个幸存下来的爱情故事主角展开故事，如果一开始就写那个时代，写以前的豪华邮轮沉了，再后来活下来一些人就没多

大意思了，正是这样的故事情节与人物的穿梭让你觉得心慌紧张而又逻辑紧凑清晰。

2) 表现蒙太奇

表现蒙太奇是以镜头对列为基础，通过相连镜头间的相互对照，产生一种视觉效果，激发观众的联想。前后画面的内容或是呼应，或是对比，都会形象地揭示事物间的关系，启迪观众的思考，使其逐渐认识事物的本质，发现事物间的联系和其间蕴涵的哲理，体会某种情感和思想。表现蒙太奇产生的画面组接关系不是以情节、事件的连贯为目的，而是要创造意境，促进观众的心理活动，使思想含义连贯。

(1) 积累蒙太奇。积累蒙太奇在保证叙事和描写的连贯性的同时，把一些有内在联系的镜头组接在一起。这些镜头表面上看似独立，但是它们都被某种共性联系着。这种手法，往往用来渲染气氛，表达情感，突出主题。通过镜头积累营造氛围，创造情绪效果，是一种强调，一种举证。例如，炮火纷飞，机群怒吼，坦克蜂拥，造成战争场面气氛；乌云疾驰，雷鸣电闪，风呼雨啸，造成暴风雨场面的气氛；车水马龙，高楼林立，行人如海，造成繁华闹市的气氛。如在电影《辛德勒的名单》中，辛德勒出场时，一系列的镜头表现同一个内容：辛德勒做出发前的准备。给人物一个精彩的出场，引起观众对人物的注意和重视。意境由淡增浓，加强了艺术感染力。影片中以照相机闪光灯作为剪接点，将一个时期的经历用貌似一个晚上的时间来表现，充分说明辛德勒的个人魅力，他在交际场合的熟练老道，为他以后在商场上左右逢源做好铺垫。

(2) 隐喻蒙太奇。隐喻蒙太奇是通过画面的对列进行类比，用某一事物比喻一种抽象的概念。这种手法往往用不同事物之间某种相似的特征，来解释某一事物或象征某种意义，从而引起观众的联想，领会某种寓意和情绪色彩。隐喻蒙太奇在揭示作品主题，刻画人物性格方面，发挥很大的作用，往往具有强烈的情绪感染力。大型文献纪录片《孙中山》中，有一组关门和开门的镜头给观众留下了深刻的印象。大门徐徐关闭，象征着统治中国千年的封建制度彻底结束，配上寂寥的音乐、凄惨的声响，生动地表现出皇帝退位时内心的悲痛。而后，随着一道光线的射入，这扇大门再次打开，象征着新的社会制度的到来。两组镜头的组接都恰如其分地表达了深层含义。例如，在电影史上有名的经典作品《战舰波将金号》中，爱森斯坦在全剧的高潮点，闪电般迅速地把3个不同姿势的石狮的镜头组接在一起，构成"石狮怒吼"的形象，使影片的情绪感染力，达到高潮点。先是躺着的石狮，然后是抬起头来的石狮，最后是前脚跃起吼叫着的石狮，这个隐喻式蒙太奇中蕴含着人民对冷酷的残暴的沙皇制度的愤怒，已达到忍无可忍的地步的全部寓意。此外，还有许多几乎已成为公式的隐喻镜头，如红旗象征革命，青松象征不屈不挠，冰河解冻象征春天或新生，鲜花象征美好幸福，等等。

(3) 对比蒙太奇。鲁道夫·阿思海姆曾经这样写道："对立"会使某一特殊性质分离出来，使之得到突出、加强和纯化。对比蒙太奇类似于文学中的对比描写，通过画面内容（如真与假、美与丑、贫与富、苦与乐、生与死、高尚与卑下等）的对比或画面形式（如景别大小、角度俯仰、色彩冷暖、声音强弱、光线明暗等）的对比，产生一种强烈的冲突，造成观众的视觉冲击，调动起情绪，以表达创作者的意图和主题。在很多战争纪录片中，我们经常看到旧中国劳苦大众被压榨的痛苦场面，与侵略者骄奢淫逸、横行霸道的卑劣行径交替出现，形成极其强烈的对比，激发观众的爱国热情。如《白毛女》里的喜儿被蹂躏的片段：佛堂小院里，月光花影异常静穆。佛堂里，神桌前，喜儿非常圣洁的形象，在往神灯添油。黄世仁解下腰带，鬼祟地疾走着。喜儿在添油，黄世仁打门缝里进来，走到喜儿身后，一把捉住她的两手。喜儿

挣着回身,黄把她推倒下去。黑暗里听到喜儿叫二婶子。"大慈大悲"的横匾,佛像。黄家正厅,"积善堂"的横匾。佃户林(专门埋葬佃户的乱坟岗),狂风吹得草木啸鸣。恶霸地主黄世仁,正厅里高悬着"积善堂"的横匾,居然在佛堂里干下了禽兽不如的坏事,凌辱了喜儿。这是圣洁与邪恶的对比!对比蒙太奇在这里起了鞭笞黄世仁的伪善的作用。

在电影《辛德勒的名单》中,一家富裕的犹太人搬离自己的家住到拥挤的犹太隔离区,对比此时的辛德勒,住进这家犹太人刚刚离开的舒适的房子。镜头和场景的组接,以内容上的尖锐对立作为连接的依据,产生互相强调的作用。此处对比蒙太奇运用恰当,效果明显。这个片段中,导演用了一个长镜头来表现犹太家庭收拾物品,带走他们所能带走的东西。机位不变,随着演员的运动,在长镜头中表现一个完美的画面,更具真实感,给人以身临其境的感觉,突出该片纪实的风格,增强作品的表现力。

(4)重复蒙太奇。重复蒙太奇是使一定寓意的镜头或场面在关键时刻反复出现,以达到揭示事物内在本质、深化主题的目的。一定内容的镜头、场面或段落在一个完整而有机的叙事结构中反复出现,可以造成前后的对比、呼应,渲染艺术效果。如《战舰波将金号》中的夹鼻眼镜和那面象征革命的红旗,都曾在影片中重复出现,使影片结构更为完整。纪录片《船工》中多次重复出现的纤痕,突出了时代的厚重感,成为三峡历史的缩影,也成为无数三峡船工的生命轨迹的缩影。最后一次纤痕在水中的消失,更是烘托了主题,展示了老船工的内心情感世界,成为影片的画龙点睛之笔。

重复蒙太奇也可以起到强调的作用。在科教电视节目中,为了强调节目的重点内容和重要结论,可使节目中有代表性的画面重复出现,以加深观众的理解,提高观众的注意力。

以上介绍了8种常见的蒙太奇手法,它们的共同特点是通过两个或两个以上的镜头的外部组接形成,所以,也常把它们统称为外部蒙太奇。

8.2.2 蒙太奇句式

所谓蒙太奇句式,就是由两个或两个以上的镜头经过有机连接构成一个完整的意义段落,它的特征是对素材进行有节奏的组合。蒙太奇句式可以分为以下几类。

1. 前进式句式

镜头由全景向中景、近景、特写变化,即由整体向局部推近,这是一种最完整的句法。它根据人的视觉特点把注意力从环境逐渐引向兴趣点,按顺序展示某一动作或事件的过程。对于动作来说,先用全景建立动作的总体面貌,再用中景、近景强调动作的实际意义。对于事件来说,先用全景建立总体的环境概貌,再用中景、近景把注意力引向具体的物体,突出细节。例如,一条反映地震后灾情的新闻:远景,地震后到处一片废墟(摇摄);全景,一幢倒塌大楼的残余部分;中景,横在瓦砾堆上的梁柱;近景,一块块残破的砖瓦;特写,双手捂着脸哭泣的妇女。这一组镜头就把地震造成的灾难交代得清清楚楚。

前进式句型通过远景—全景—中景—近景—特写的过渡,把观众视线由整体引向局部,给人的感觉是情绪和气氛越来越强,将情绪气氛推向高潮。例如,一条车祸事故的新闻:远景,大雾中高速公路上远远望去的车影;全景,翻倒在路上的货车;中景,倒在地上的货物,警察在查检;近景,包装箱上的字。这几个镜头很清楚地把因大雾造成车祸的事实交代出来。

2. 后退式句式

与前进式句式相反,是由近视距景别向远视距景别发展的一组镜头组成的,即特写—近景—中景—全景—远景的过渡,把观众的视线由局部引向整体,给人的感觉是情绪和气氛越来越淡化,将情绪气氛减弱。

后退式句式从小景别的镜头开始,用有特色的局部吸引观众的注意力,可以产生先声夺人的效果。例如,这样一组镜头:特写,一只戴手套的手把钥匙插入匙孔;中景,一个蒙面人打开房门;全景,几个黑影窜进门去。这种用法比前进式更容易吸引人。画面内容的不断扩大,主体形象的不断淡化,也可以营造出一种结束感。

3. 循环式句式

是前进式和后退式句式的复合体,也就是一个前进式句子加一个后退式句子,但不是简单地将两组镜头拼接起来。这里的前进和后退应作为整体趋势来理解。因此,循环式句式里的各个镜头是允许有跳跃、重复,甚至颠倒的。一般在影视剧中表现情绪由低沉压抑转为高昂,又逐步变为低沉的波浪形发展过程;新闻纪录片一般不采用这种蒙太奇句式。

4. 片段式句式

在一个完整的过程中选取几个有代表性的片段进行组接,省略不必要的中间过程,使镜头组接更加简洁。除了电视剧和电视纪录片,一般的电视新闻,大都是片段式的镜头组接。而人们之所以能够看明白,就是因为电视新闻有解说词的存在。例如,报道某国领导人来访,在机场受到欢迎的场面:飞机降落;领导人走下飞机招手示意;欢迎的人;领导人同前来欢迎的人一一握手。几个镜头表现了一个完整的事件过程,每个镜头只是事件中一个具有代表性的动作高潮。

5. 跳跃式句式

各镜头之间景别不按顺序连接,镜头由特写到远景,由全景到大特写等,画面变化急剧,视觉感受强,节奏快。这种组接形式往往用于表现性画面中,目的是加大对观众视觉的冲击力,引起观众的注意,振奋观众的情绪,加快叙事节奏,用于制造特殊气氛,赋予画面新的意义。

6. 等同式句式

几个相同景别的镜头连接,所选镜头应有不同角度、不同对象、不同场景或背景的变化。这种镜头形式是叙述情节的一种手段,有利于产生积累、对比的效果,能够烘托、渲染气氛。

8.2.3 镜头内部蒙太奇——长镜头

1945 年,伴随着安德烈·巴赞发表的电影现实主义理论体系奠基性文章《摄影影像的本体论》,现实主义电影开始被系统而深入地探讨和论述,而与现实主义相契合的拍摄方法正是长镜头,巴赞被视为长镜头理论的奠基人。他认为蒙太奇是把导演的观点强加于观众,限制了影片的多义性,他主张运用景深镜头和场面调度连续拍摄的长镜头摄制影片,认为这

样才能保持剧情空间的完整性和真正的时间流程。

长镜头理论是一种与传统的蒙太奇理论相对立的电影美学流派，又是一种与唯美主义、技术主义相对立的写实主义理论。其特点是强调电影的照相本体属性和记录功能，强调生活的真实性，贬低情节结构和蒙太奇之类形式元素的作用。

1. 什么是长镜头

长镜头，就是指影片中的单个镜头延续时间超过30秒的镜头。是通过变化拍摄角度和调整景别的距离，用一个连续的镜头完成一组分切式镜头所担负的镜头组合任务，以保证叙事时间的连续性和空间的统一性。实际上就是长时间拍摄的、不切割空间、保持时空完整性的一个镜头。此镜头在同一银幕画面内保持了空间、时间的连续性和统一性，能给人一种真实感，在节奏上比较缓慢，故抒情气氛较浓。

长镜头减少了镜头的组接工作，但剪辑工作已经融入镜头拍摄时的设计中，在拍摄中根据内容、情节、情绪的变化改变角度和调整景别的距离，用一个长镜头完成一组镜头所担负的任务。在一个镜头内有景别、角度的变化，并能完整、明了地表现一段内容。从拍摄角度被称为段落镜头，它被完整地用在作品中，并发挥着相当于一个段落的作用；从编辑角度讲，它被称为镜头内部蒙太奇，镜头内部的运动起到了和蒙太奇相同的作用。例如，影片《夺魂索》是根据著名案件改编的，但在影像上却成了希区柯克的一次大胆实验。影片中他把长镜头发挥到了极致，看上去几乎不用剪辑，完全打破了蒙太奇的规则，没有切换，没有正反打，一个镜头从头到尾，完整记录了整个事件的发生过程。但实际上希区柯克还是采用了演员身体逐渐占满整个画面然后拉开等小技巧，使得镜头间的衔接在银幕上呈现出天衣无缝的效果，整个摄影感觉像是一气呵成。

长镜头不是固定不变的镜头，它要与景别、角度等相协调。这样的镜头看起来或许有晃动，但给观众的感觉是绝对真实的。因此，使用长镜头也就意味着对拍摄者的拍摄技巧和应变能力提出了更高的要求。同时，长镜头的艺术表现作用也充实了镜头内部蒙太奇功能。在很多对艺术水平要求较高的影片中，我们经常可以看到导演用一个镜头内部蒙太奇来表达某种思想感情或是传达某种隐含的寓意。如在《乡愁》那段著名的长镜头中，安德烈举着蜡烛一次次走过温泉的镜头持续了8分45秒。他缓缓移动的孤寂身影，闪烁的烛火与潮湿的绿墙，寂静的风与水滴，安德烈抵达终点时令人窒息的呼吸，都给人一种生命终极意义的人生思考。正如塔尔科夫斯基对生命的阐述："当一个人诞生时他是软弱的，而当一个人死亡时他是坚强的，犹如树木成长时它是软弱的，当它变得坚硬时它即将死去。"这样的生命体悟是快速剪接切换形成的视觉刺激所不能感受到的。

2. 长镜头的特点

长镜头理论的写实主义电影观念，强调电影"特别擅长于记录和揭示具体的现实，因而现实对它具有自然的吸引力"。长镜头具有以下几个特点。

1) 空间上完整性和时间上连续性的统一

在长镜头中，影视时间与现实时间是一致的。也就是说，长镜头在拍摄过程中，时间进程是连续的。观众所看到的每一秒的画面都是拍摄时对应那一秒的写照。画面的时间节奏与真实过程是同步的。在影视艺术中，时间与空间是相互依存的。长镜头时间上的连续性

也确保了空间上的完整性。长镜头在记录过程中,按照人的视觉规律,通过对摄像机的调整实现画面内容的转换。时间的流逝与空间的转换完美地融为一体,使观众自然地接受画面内容。例如,《黑客帝国》采取了大胆的制作理念和新颖的拍摄方法,以一个运动长镜头来展示事件,呈现为多视角的时空连续形态。镜头为:尼奥处于前景,电脑人在景深处开枪,子弹向尼奥呼啸着飞来。尼奥的身体突然向后弯曲,躲避射来的子弹。同时,摄像机开始围绕着尼奥进行环绕拍摄,环绕360°后,又回到了镜头的初始位置,而我们又在景深处看到了正在开枪的电脑人。这个镜头不但表现了整个时空的连续性和完整性,还表现出了尼奥躲避子弹的每一个技术细节,极富视觉美感和流畅感。由于同时采用了升格技巧,动作的时间被延缓了,但时空仍然是连续的。

影片《大事件》的开头:从一个匪徒走上楼去同团伙会合,到楼下街道上重案组警员的守株待兔;从匪徒同巡警的小小纠纷,到重案组故意制造纷争来引开巡警……直至最后的警匪街头火拼。电影《大事件》开头6分47秒的长镜头运用了灵活异常的镜头内部场面调度,为我们记录了同一时间段中所发生的一系列事件。没有任何奇观式的动作展示,只有匪徒、警察两大团体的各自活动和最后的动作交汇。整段中警察、匪徒、记者有机交错,一气呵成,没有任何枯燥之感。包括镜头从室外街道转换到二楼室内,都非常流畅。警匪对战的重头戏是香港电影近年来少见的场面,长镜头的运用避免了切换和人物特写等带来的主观性,更多通过镜头移动和变焦形成一种身临其境的存在感,不加剪辑的操作,也让这场完整的火拼场面具有最大限度的震撼力。

2) 长镜头具有很强的真实性

长镜头由一个单一的镜头记录下完整的动作和事件,中间没有剪接的痕迹,使整个过程更加真实、可信。正如安德烈·巴赞所说,长镜头保证事件的时间进程受到尊重,景深镜头能够让观众看到现实空间的全貌和事物的实际联系,长镜头和景深镜头的运用可以展现出空间、时间的真实。在大量的电视作品中,长镜头的拍摄方法被越来越广泛地使用。长镜头不仅被使用在一般的电视作品中,也成为电视新闻、电视纪录片等一系列报道性节目的重要拍摄方法。

长镜头最显著的特点就是真实性。安德烈·巴赞说:"摄像机镜头摆脱了陈旧偏见,清除了我们的感觉蒙在客体上的精神锈斑。唯有这种冷眼旁观的镜头能够还世界纯真的原貌,吸引我的注意,从而激起我的眷恋。"长镜头的真实性、丰富的表现力和独特的艺术魅力在优秀纪录片《望长城》《沙与海》《最后的山神》《龙脊》《藏北人家》《远在北京的家》等影片里都有精彩的表现,可以说,长镜头已不单是成熟的表现技法,更是审美视野的开拓与深化。运用长镜头记录事件过程是电视纪录片的重要特色和根本手段之一,在很长一段时间里,长镜头几乎成了纪录片的代名词,因而长镜头运用的好坏是决定纪录片成功与否的关键。

在使用长镜头时,也要讲究方式方法的多样性以获取更为真实的内容。《最后的山神》采用隐拍方式,从而真实记录了大兴安岭鄂伦春老人的生存状况;《远在北京的家》采用跟拍手段将5个小保姆去北京打工的生活以真实感人的镜头语言详细记载下来;《最后的马帮》中郝跃骏在恶劣的环境下对翻越高山、穿越峡谷、雪山突围等的跟拍都具有强烈的视觉冲击力。BBC曾拍摄过一组系列专题片——《童年》,选取了不同国家的几位儿童的成长过程,其中,中国儿童的镜头展示的是整齐划一的广播体操,这个司空见惯的镜头却具有极强的视觉冲击力,发人深思。

长镜头在科教电视节目中也同样能够体现它独特的表现作用。如《走近科学》的《怪水之谜》中，主持人演示地下水变色过程就用了一个长镜头，使观众清楚地看到，当地的地下水为什么会是红色，为什么过滤水后的沙子会变色等。这样一个长镜头，使本来微妙的化学现象真实、自然地呈现在观众面前，提高了节目的可信度。再比如同是《走进科学》的《打铁花》中，记者用一组长镜头记录了打铁花的过程，增加了浓厚的现场感(图 8-1)。

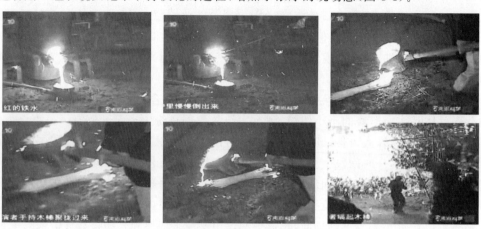

图 8-1　长镜头：打铁花的过程

3) 长镜头的场面调度体现着独特的纪实美

美国电影理论家布瑞恩·汉德森在《场面调度评论》一书中提到，长镜头为场面调度空间提供了足够的时间长度，长镜头这一镜头样式的使用是服从于场面调度的需要。也就是说，长镜头的运用要综合考虑其各镜头要素的联系，包括人物、背景、机位的变化等。这样，长镜头的作用不仅是再现和记录事件，也有对气氛、情绪、思想的艺术塑造作用。因此，长镜头也有表现情绪和主题思想的艺术表现作用。例如，在《爱婴医院》这部孕妇学校的电视教材里，在一组产科医务人员为迎接小生命的诞生而忙碌的镜头后，接着用了一个初升的太阳的长镜头，象征了一个新生命的诞生。在获奖纪录片《龙脊》中，考试的那一段长镜头，老爷爷从门外走进考场看外孙考试，然后在考场转悠，结果被监考老师劝出，这段长达 3 分多钟的镜头有力地表现了画面主体复杂的心理变化。

通过上面的阐述我们可以看到，长镜头在时间、空间和叙事上有很强的真实性，这在电视节目创作中非常重要。在艺术实践中，长镜头产生了剪接无法达到的效果。但要注意，长镜头的拍摄难度较高，要求制作人员在拍摄前对内容做慎重的考虑和计划，注意情节的起伏和表现对象的主次。另外，长镜头并不意味着机位固定不变，长镜头的运用往往配合一定的运动镜头，这样才不会使画面呆板、乏味。

3. 长镜头和蒙太奇的区别

一个长镜头能完整地叙述一段情节，在表达功能上相当于一个组接的蒙太奇段落。因此，在镜头组接中，有人把长镜头称作"镜头内部蒙太奇"。可见蒙太奇与长镜头是一种分与合的截然不同的创作理念，蒙太奇是利用对时空进行分割处理来达到讲故事的目的，而长镜头追求的是时空相对统一而不作任何人为的解释；蒙太奇的叙事性决定了导演在电影艺术中的自我表现，而长镜头的记录性决定了导演的自我消除；蒙太奇理论强调画面之外的人

工技巧,而长镜头强调画面固有的原始力量;蒙太奇表现的是事物的单含义,具有鲜明性和强制性,而长镜头表现的是事物的多含义,它有瞬间性与随意性;蒙太奇引导观众进行选择,而长镜头提示观众进行选择。这个理论带来的最有意义的变革是导演与观众的关系变化。蒙太奇艺术始终使观众处于一种被动的地位。而长镜头理论出于对观众心理真实的顾及,则让观众"自由选择他们自己对事物和事件的解释"。

基于长镜头的特点,镜头内部蒙太奇与其他蒙太奇手法相比,有更强的现场感和真实感。它把现实情景真实、完整、自然、艺术地再现在屏幕上。这是对静态构图和分切镜头的一种革新,为创作编辑思维指出了一个新的方向。事实证明,并不是所有经过剪接的镜头,都可以达到预期的表现效果,在某些情况下,使用镜头内部蒙太奇是更好的选择。比如,在新闻报道节目中,要记录警察逮捕罪犯的全过程。这对节目内容的真实性、现场感有很强的要求。如果只是将警察走下车,到罪犯聚集的窝点,冲进屋,罪犯被押上囚车,这几个单个的镜头进行组接,可以说事件的过程叙述清楚,但缺乏真实感,对观众的思想没有冲击力。这是新闻类、纪录类节目要努力避免的。

长镜头在电视纪实节目中,尤其是纪录片创作中应用广泛。长镜头可在一个镜头中,不间断地表现一个事件的过程,其效果是利用时空运动的连续可以把真实的现实面貌(包括环境、气氛)自然呈现在屏幕上,能真正体现纪录片真实性的原则,具有独特的纪实魅力。长镜头的画面语言非常具有生命力,如果再加上同期声的运用,观众将会更欢迎这种记录风格的影片。

长镜头不仅有纪实性,还可以用来造型表意。如可用长镜头来宣泄感情,表达一种低沉的、压抑的、拖拉的气氛,也可以表达一种给人一气呵成的感觉,它引导人们在观赏的时候一边看一边思考,制造一些特殊的效果。

> 蒙太奇有狭义和广义之分。狭义的蒙太奇被认为是一种组接技巧,广义的蒙太奇则是作为影视思维方式,体现在影视作品的创作、构思、选材和制作的全过程之中。蒙太奇划分为叙事蒙太奇和表现蒙太奇两类,有平行蒙太奇、交叉蒙太奇、连续蒙太奇、颠倒蒙太奇、积累蒙太奇、隐喻蒙太奇、对比蒙太奇、重复蒙太奇8种类型。叙事句式有前进式、后退式、循环式、片段式、跳跃式、等同式等。长镜头也叫镜头内部蒙太奇,是指影片单个镜头延续时间超过30秒的镜头。长镜头减少了镜头的组接工作,但剪辑工作已经融入镜头拍摄前的设计中,在拍摄中根据内容、情节、情绪的变化改变角度和调整景别,用一个长镜头完成一组镜头所担负的任务。

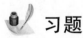 习题

1. 电视编辑的工作流程是什么?
2. 怎样做一名合格电视编辑人员?
3. 什么是蒙太奇?
4. 简述蒙太奇的表现形式,并举例分析。
5. 简述蒙太奇句式,并举例说明。
6. 简述蒙太奇与长镜头的区别。

第 9 章 电视画面编辑艺术

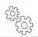 **学习目标**

1. 理解电视画面编辑的基本规则。
2. 掌握画面编辑点的选择方法。
3. 掌握画面转场的方法。

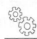 **知识导航**

电视画面编辑是根据节目的特性对镜头（单幅画面）进行选择，寻找最佳编辑点，从而进行组合、排列的过程。它包括对电视画面的组合、配音、字幕、配音乐、动效、特技及片头片尾的包装。电视画面编辑是电视制作中非常重要的艺术创作方法。电视画面素材只有通过编辑才能将最合适的画面段落，按照最理想的方式组合起来，达到艺术性与技术性的完美融合。

电视编辑并不是单纯地把不用的部分剪去，把要用的部分连接起来的单纯作业。编辑的目的是通过构成的技术，使影像的表现凸显新的意义。因此编辑是充满挑战而有趣的工作，也是一个很知性的谜题。同样的素材交由不同的人编辑，就有不同的结果产生。剪去不要的部分以后会产生不连贯的画面，如何把这些不相干的画面巧妙地衔接起来，这就是编辑的技巧，画面整体构成的表现正是编辑人员能力的体现。理想的编辑是使人感觉不到画面编辑的存在，好比我们观看一部影片，觉得镜头衔接非常顺畅，就像看一处风景，这样的编辑就是理想的编辑。

当前，采编合一已经成为对电视节目制作人员的基本要求。作为采编合一的制作人，做好电视画面编辑，其中包含了两个层面的内容，即首先拥有足量、高质量的电视画面素材，实现前期摄制的"第一创作"；其次，将这些原始素材根据节目特性加以正确、巧妙的组合，实现编辑的"第二创作"。后期编辑离不开前期拍摄，前期拍摄素材时应具有较强的画面编辑意识，应充分考虑到后期编辑的需要。要做一个成功的采编合一的电视节目制作人，需要掌握和了解电视编辑的相关理论知识，诸如原则、方法等，才能在电视节目编辑中把技术与艺术完美地融合。

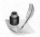 9.1 电视画面编辑的基本规则

电视画面语言拥有强烈的思维和观念上的特性，而正是这种特性的存在为后期画面编辑提供了明确的方向和丰富的想象空间。当我们将电视画面转化为或者认同为一种语言时，怎样熟练地使用它便是一个重要的问题。能否找到在电视画面编辑中的一些规则则是解决这一问题的关键。正如谢尔曼所说：所有的编辑都将是在具体情境下，依照这种情境所展开的相关规则影响下的动作，否则这种编辑是没有意义的。因此，在电视画面编辑中简单求新求异并不能取代一定规则对电视画面语言在编辑时所产生的影响，相反，应该更加重视规则的存在。

电视画面的编辑最终要落实到镜头的组接上，其目的就是使电视画面更系统、完美地叙述事情、表达思想、制造效果、再现现实。编辑通过蒙太奇手法，把单个镜头有机地组接起来，使其能表达一定的内容和意境。但编辑在运用蒙太奇手法对镜头组接过程中，要遵循一定的规律，即所谓的镜头组接原则。

9.1.1 匹配原则

所谓画面的"匹配"，是指上下相连的两个画面中，同一主体所处的位置要保持一种逻辑关系上的空间统一性，使得两个画面连接在一起时产生自然和谐的关系。

"画面的匹配"最基本的要求是画面编辑中要确保主体位置的匹配、方向的匹配、影调色调的匹配。

1. 位置的匹配

在电视画面编辑中，位置的匹配是指上下相邻画面中的同一主体所处的位置，从逻辑关系上讲要有一种空间上的统一性，从视觉心理讲要有一种流畅和呼应感。使得两个画面连接在一起时产生自然和谐的关系。在空间关系上讲，上下画面中的同一主体在画面中的位置要一致。比如，第一个画面中一个人在一辆车的右侧擦车，当切换到第二个画面时，这个人应该还是在车的右侧，并且画面中所处的位置应与第一个画面的位置相同，只是景别发生了变化。如图9-1所示，第一个镜头演员的全景，他处于画面的左侧，下一个镜头切换为近景时，也必须保持在画面的左侧。若违反这一规则，主体忽左忽右，就会迫使观众注意力来回跳动，产生不连贯感。

正确　　　　　　　　不正确

图 9-1　同视轴变换景别主体位置的匹配

电视画面由于画框的存在，主体在画框中的位置随着画框的移动所处的位置发生变化，但根据一般的构图法则，主体应放在画框中视觉中心的位置，这样容易使观众的视觉注意力集中到主体上。同时，由于电视画面主体一般都是运动的，为了让主体一下就能吸引观众的注意力，就必须要让主体处在画面最醒目的位置，并且让运动的主体在上下画面中处在大致相同的位置。在画面编辑时，要让观众的注意力从前一个主体形象自然地过渡到下一个主体形象上，就要让上下两个画面中的主体位置呈重合状态，这样视觉注意中心就自然地从一个镜头过渡到下一个镜头，通过视觉注意力的固定位置造成了视觉的连贯感觉。

在保证相邻画面中主体位置相对统一的前提下，画面主体位置的变化要有渐进性。一个是相邻画面组接中主体位置的不能忽大忽小，比如远景紧接特写，因为这种巨大的反差，会给人"跳"来"跳"去的感觉；另一个是如果相邻画面的主体相同，则需注意让主体位置在相邻画面中的景别要有较为明显的变化，比如从全景到近景，前后相邻位置的明显变化既可吸引观众的注意力，也可保证视觉的连贯性；假如从全景接到中景，则让人感到画面变化不明显，似乎后一个画面在重复前一个画面，让人感觉到这两个画面不是有意识的切换，而是在原地"抖动"。

对于同一主体，在相邻画面中要保证位置的统一，但对于两个具有明显对立关系或者对应关系的主体，如谈话的双方、讲者与听众、动作者与动作对象等，组接时，主体应处于相反的画面区域，如图9-2所示。这样使画面内容建立起一种逻辑关系，符合观众的生活和心理习惯。

两个有明显对立因素的主体，如决斗的双方、枪与靶等，组接时应使主体处于相反的画面区域，如图9-3所示。

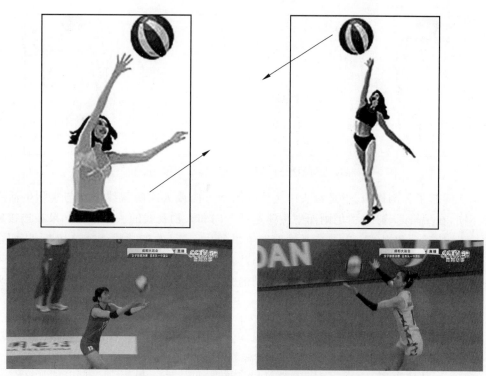

图 9-2 对应关系双方处于相反的画面关系

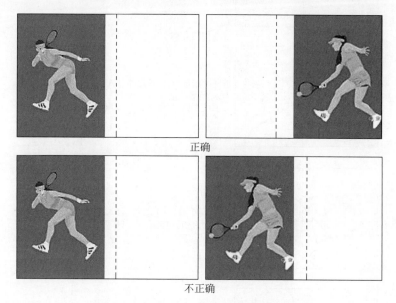

图 9-3 对立的双方处于画面相反的关系

对于同一主体从明显的相反方向去拍摄,上下相邻画面组接时主体应处于相反的画面区域,如图 9-4 所示。

2. 方向的匹配

电视节目制作的前期,镜头都是一系列从不同角度和方向拍摄的,由于画框的局限性对

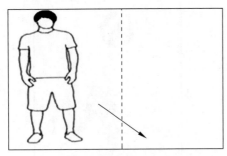 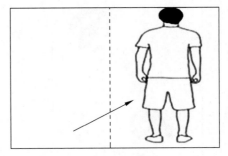

图 9-4　相反方向拍摄同一主体，上下镜头主体处于相反区域

画面的空间起了分割作用，于是镜头中主体的运动方向或人物的视线方向与实际生活中产生了不同，在编辑时，必须满足画面中主体运动方向和人物视线的一致性。如果在连接的画面中，主体的运动和视线方向莫名其妙地发生了变化，节目的连续感就会被切断，从而会影响观众的视觉心理的流畅感，使注意力分散，甚至导致视觉心理的混乱。

方向主要是人物视线的方向和主体运动的方向，主体运动的方向包括相同方向、相异方向、相对方向、相反方向，如图 9-5 所示。

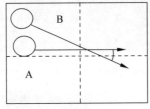

前后两个画面中运动主体A与运动主体B的运动轨迹所形成的夹角小于45°，属于相同方向

(a) 相同方向

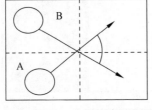

前后两个画面中运动主体A与运动主体B的运动轨迹所形成的夹角大于45°，但不超过画面左右的中分线X轴，属于相异方向

(b) 相异方向

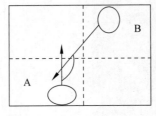

前后两个画面中运动主体A与运动主体B的运动轨迹所形成的夹角大于90°，属于相对方向

(c) 相对方向

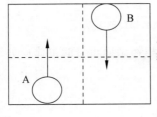

前后两个画面中运动主体A与运动主体B的运动轨迹不形成夹角，属于相反方向

(d) 相反方向

图 9-5　方向匹配原则中的镜头运动方向

方向的匹配主要是在画面编辑时应保证画面中主体运动方向的统一和具有一定对应关系的人物视线方向的一致。

对于两人谈话、现场采访、演播室采访等镜头，画面中互相对视的人物，编辑时视线必须保持对立的方向，如图9-6(a)所示；通常情况下，在编辑完交谈的全景镜头后，要分别组接两人的特写镜头，这时上下镜头之间要保证视线必须呈对立方向，如图9-6(b)所示；相反，如果组接出如图9-6(c)所示的画面效果，就出现了视线方向匹配错误。

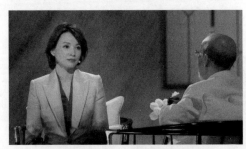

(a) 面对面视线呈对立方向

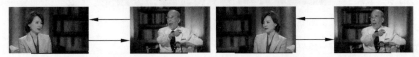

(b) 分别表现时视线仍呈对立方向　　　　　(c) 视线方向匹配错误

图 9-6　CCTV 节目《朗读者》中方向匹配原则中的视线对立方向

又如处理一组劳动场面的镜头，农田里农民在收割庄稼，有劳动者的全景、近景，还有手和镰刀的特写，这一系列镜头，动作的方向都要一致。此外，使用主观镜头时，也要注意方向的问题，前一个镜头是一个抬头仰视的近景，下一个镜头出现的应是他仰视的目标，那么这个镜头就应该是仰拍的；前一镜头是一个人在环视，下一镜头就应接入摇镜头，摇的方向也应与环视的方向一致，体现出人物视线方向的一致性。

对于运动的画面，组接时主体的运动方向和速度要保持均匀一致。

运动着的同一主体向同一方向运动时，上下画面主体应保持在画面相同的位置并且运动方向保持一致，如图9-7所示。

用两个镜头的连接表现一个连贯动作时，上下镜头动作方向和速度要保持一致。例如，一个人在跑步，上下两个镜头连接后，如果跑步人的方向、速度保持一致，那么看上去就是顺当的，而如果上下两个镜头无故地方向相反了，就会把主体的方向搞乱；速度突然改变了，就会造成视觉的跳动。

3. 影调色调的匹配

影调是指画面上由颜色的深浅和色彩的配置而形成的一种明暗反差。影调是画面造型和构图的主要手段，也是创造气氛、形成风格的手段之一。镜头组接时应考虑到影调。如果前后镜头的影调反差过大，那么观众接收信息时就容易产生难以调和的视觉冲突，偏离应有的注意力，不利于知识的吸收。

当画面的色彩组织和配置以某一种颜色为主导时，画面就呈现出一定的色彩倾向，形成色调。利用色调可以表现情绪、创造意境。如果前后镜头脱离了一定的色调，会产生色振

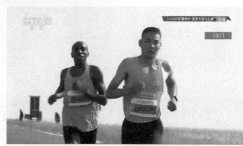

图 9-7　2023 年新疆赛里木湖马拉松电视直播中运动主体方向的匹配

荡,这时就需要设法缓和色调转换的急剧性。对影调和色调的处理不同,可以形成各种不同的画面,如亮调子、暗调子、冷调子、暖调子等。如图 9-8 所示,在电视剧《三体》中,叶文洁在东北农村度过了一段热情且温暖的岁月,剪辑的整体基调和色彩的整体基调也是温暖和柔和的。

图 9-8　电视剧《三体》中的影调匹配

影调色调的匹配一方面是指画面在组接中要注意光影与色彩的真实性,注意不要偏色。对出现色彩的失真的画面,要尽量进行修复或弥补。另一方面是保持影调和色调大体的接近性和统一性。在进行镜头画面组接时,两相邻镜头的影调与色调不能相差过大,否则会导致变化突然,甚至会影响观众的注意力与思维。实现影调和色调的统一应注意以下两点。第一,调子和内容、感情的一致。例如,在表现悲凉的气氛、阴沉的心情时,一般使用暗调子和冷调子。第二,相邻镜头画面调子的统一。当用一组镜头表现同一场景中的连续事件时,镜头组接点附近的画面一般不应出现影调和色调的强烈反差。

9.1.2　逻辑性原则

画面编辑的逻辑性原则主要包括 3 个方面,即符合观众的生活逻辑、思维逻辑和视觉逻辑。

1. 画面编辑要符合观众的生活逻辑

所谓"生活逻辑",是指事物本身发展变化的逻辑。事物的运动状态有必然的发展规律,人们在生活中也习惯按这一发展规律去认识问题、思考问题。人们在观察事物时,总是按照循序渐进的方式,或由整体到细节,或由局部到整体的逻辑,这也是画面编辑最基本的依据。

"生活逻辑"一般有4个方面的含义。一是情节发展的逻辑。新闻事件的发生和发展有其严密的逻辑链条,而电视新闻的前期拍摄是分镜头进行的,某种程度上是对这种逻辑链条的破坏;后期编辑就是要把被破坏的这种逻辑链条修复过来,因此画面的组接只有紧紧围绕事件发展的逻辑主线进行,才能还原新闻事件的本来面目。二是要保持前后主体动作的连贯性。三是准确表现人物事件存在的逻辑关系,比如因果关系、对应关系、冲突关系、平行关系等。四是时空转换的逻辑性。事件的发展总是与时空联系在一起,因此画面的组接必须对时空结构进行合理准确的处理,不能因组接手段而影响实际时空的可信度。要注意在整体的时空结构中,时空可以交错、倒置,但在具体的段落组接上,必须保持时间的连续性和空间的连贯性。

在现实生活中,炎热的夏天不会有冰冻的河水,寒冷的冬天也不会有知了的叫声。通过画面表现现实时空时一定要符合人们的生活逻辑。

2. 画面编辑要符合观众的思维逻辑

观看电视是观众视听体验和心理体验的过程,镜头的组接必须从观众的角度出发。观众习惯于在相邻的事物间建立某种联系,如因果关系、对应关系、冲突关系、平行关系等。前后两镜头不同的景别、角度、画面内容都会引起观众思维的变化。老师在投影器上放上一张投影片,学生就会想看清在银幕上出现什么图像;运动员拉开弓箭,观众就想知道中靶的情况如何。有一个片子是拍摄某游乐场的情况,有射箭、跑马、骑骆驼等,拍摄者拍下了不少精彩镜头,但在编辑时却忽视了镜头组接的原则,在拉弓射箭的镜头之后,却接上一个跑马的镜头。人们看后就会有点担心射出的箭是否射中了奔跑中的马。

3. 画面编辑要符合观众的视觉逻辑

电视画面是观众从电视节目中获得信息的重要途径。如今,随着科学文化素质的提高,观众对电视画面的审美水平有了很大的提高。画面的连贯、流畅,已成为观众对画面的最基本的要求。画面结构、色彩搭配、灯光效果、过渡形式等都要考虑到观众的视觉要求。在引导其进行心理上的活动时,也要满足视觉上的享受需求。

画面的组接往往还有某种艺术表现的需要,或者要表达某种情绪和情感。如象征、隐喻等蒙太奇表意功能的体现,如视觉节奏的运用等,都需要在画面编辑时加以把握。

9.1.3 轴线规律

轴线规律是画面编辑中保证空间统一感的一条规则。它规定用分切镜头拍摄同一场面的相同主体时,拍摄机位应保持在拍摄轴线的同一侧,即180°内。这样,摄像机的角度无论怎样变换,所拍摄的不同视角的镜头连接起来后,都不会在画面上造成方向的混乱。越轴拍

摄就是在镜头拍摄转换时跨越到轴线另一侧,从而改变镜头所在的空间关系。

现实空间是三维的,其中任意两个物体之间都有一条假想的连线,这就是轴线。被摄主体的运动方向、运动轨迹形成动作轴线;两个相对静止物体之间的交流线构成关系轴线;人物的视向以及单一主体到其对面支点的连线确立方位轴线。画面上的物体越多,轴线也越多,拍摄总方向必须设立在每两条轴线的夹角之内。

有经验的拍摄者往往能够考虑到轴线的存在,有时还会做合理的越轴。比如运用移动镜头直接越过轴线,调度人物改变轴线,每一个镜头的开始和结尾都由特写或空镜头拉出或摇出,利用全景交代环境、地形地貌等。但是,如果忽略了轴线的存在,就会造成空间错位。例如,自己人开枪打自己人,警察追小偷变成相向而跑,两人面对面坐着交谈却变成了朝着同一个方向说话,等等,这就会给画面编辑带来一定的难度。

具体来讲,电视画面中的轴线一般可以分为动作轴线、关系轴线、方位轴线 3 种。

1. 动作轴线

动作轴线也叫作运动轴线,是指被摄主体运动的方向、路线或轨迹。按照动作轴线规律的要求,要保持运动主体在屏幕上运动方向的总体一致,拍摄各个分切镜头的总的方向须保持在这条轴线的同一侧。

在图 9-9 中,这 4 个机位都没有越过动作方向轴线的一侧。在同一组画面的组接中,可以把这 4 个镜头进行合理剪辑而不会产生越轴的错误,这样就可以保证画面方向的一致性。其中 1、4 两个机位正好在轴线上,被称为"骑轴镜头",从方向性来说属于"中性方向",既可以表现前行或远去,而在屏幕上表现为垂直方向的运动,又可以做处理越轴时的缓冲插入镜头。

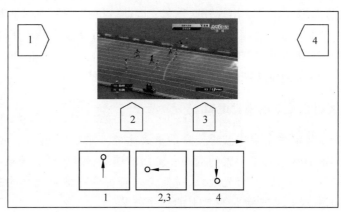

图 9-9 成都大运会田径赛事直播中动作轴线

动作轴线只是一条假想线,它既可以是一条直线,也可以是一条曲线。两者都要求拍摄机位、拍摄方向保持在轴线的同一侧,如图 9-10 所示。

在画面中主体运动的速度越快,动作轴线所起的作用越明显,越轴所造成的视觉跳跃也就更强烈。这其中包括两个原因:其一,快速运动的事物很容易让观众的视觉心理中产生一种视觉惯性;其二,无论是方向还是速度都是以银屏幕的四框为参照的。因此主体运动的速度越快,画框的参照作用越大。

图 9-10 动作轴线

2．关系轴线

关系轴线是指两个以上静态主体每两者之间的假设连接线。关系轴线涉及的是"静态屏幕的方向"。所谓静态屏幕方向，是指在动作上没有明确的方向性，但是在上下画面的关系中有着逻辑上的方向性，这个方向性主要表现在人物视线的方向上。所以，关系轴线的核心是视线。如图 9-11 所示，在拍摄两个谈话的人物时，两人的交流视线之间的连接线就是关系轴线，可以通过摄像机三角形布局对谈话主体分部进行内反拍和外反拍。

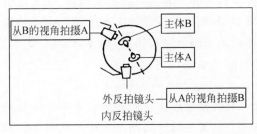 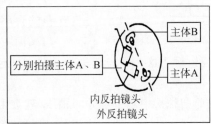

图 9-11 外反拍镜头和内反拍镜头

如果关系轴线是倾斜的或垂直的，摄像机的三角形布局同样适用，但要处理好关系轴线中人物对话时的高低角度。在实际拍摄中，拍摄对象千变万化，关系轴线并非永远是一条水平直线，它可能发生倾斜而与水平线产生一定的夹角，还可能发生机位在高度上的不同变化等。如图 9-12 所示，图中的关系线因人物头部高度差别较大而发生了倾斜，这时候就要改变三角形底边上两台摄像机的高度，处理好关系轴线中人物对话时的高低角度。在处理这种关系轴线时，要遵守视平线规则：这条规则要求我们在拍摄总镜头（总机位）时，采用对话双方的平均高度，客观地交代两者之间的关系，分镜头高度要以对话双方眼睛的高度为依据，以仰角度拍摄视角高的人，表现视角度低的人的主观感觉；以俯角度拍摄视角低的人，表现视角高的人的主观感觉。

并不是所有不越轴的镜头组接在一起就会流畅。在前面已经提到，如果主体相同，要求上下镜头在视角上要有明显的变化，它们的夹角应该在 30°以上，如果屏幕上出现 3 个以上主体，那么每两者之间可以形成一条轴线。主体越多，轴线也越多。但总的拍摄方向一般只能确定在每两条轴线的夹角之内。

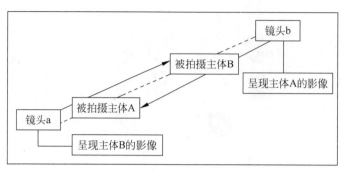

图 9-12　关系线倾斜的外反拍镜头

3. 方向轴线

方向轴线是指处于相对静止状态的人物视线与能看到物体之间构成的轴线。这里所说的"相对静止"是指人物没有离开所处位置的较大幅度的行动,但并不排除人物肢体的局部动作。方向轴线不同于动作轴线,它必须是一条直线,要求摄像机的机位处于轴线的同一侧拍摄。只有这样人物的视线方向或运动方向才是连贯的,如图 9-13 所示。

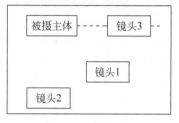

图 9-13　方向轴线

轴线规律要求按照画面中主体动作的方向进行组接。方向是画面交代事物发展走向的重要因素,它直接引导观众的视角观察、判断事态发展的来龙去脉。由于拍摄角度与画面主体运动给画面带来相同、相异、相反三大类方向,因此,编辑运用这 3 类方向的画面时,一定要按照事物内容的具体情况,进行合乎逻辑的组接。

在前期拍摄中不了解方向轴线,就会由于拍摄方位的变化而造成画面中主体运动方向与主体实际运动方向相反的情况。比如,第一个镜头是站在马路左边拍摄的汽车行驶过来的场面,下一个镜头是站在马路右边拍摄的另一辆汽车行驶过来的场面,这两个镜头组接到一起,观众会感觉莫名其妙,不知道汽车到底是从哪边过来,也不知道自己到底身处哪边。

画面中主体动作的方向涉及内容极为丰富,因此,画面组接必须按照事物的内在逻辑联系表现画面中主体的正确方向。一是要表现好角度变化的关系,主体位置的角度发生变化,与主体视角相接的画面要随着变化。如主体登高鸟瞰,转接的画面应是俯拍画面;主体昂首而望,转接画面就是仰拍画面;当主体环顾四周时,转接画面应是与主体同视、同方向的摇镜头。二是要表现好景别变化的关系,如组接一场球赛比赛,运动员的全景、中景、近景等一系列镜头的方向都要保持一致,只有这样,才不至于使观众产生错觉。

4. 合理越轴的方法

电视节目前期拍摄和后期编辑有着密切关系,掌握轴线规律既是剪辑规范化的要求,也符合观众的视觉心理。但是对摄像师来说,前期拍摄时要明白如何合理地处理好越轴镜头。一是因为电视节目大部分都是单机拍摄的,而主体动作是一次性的,不能要求其重复,其现场是不可控制的。空间的大小、光线、时间等因素都可能成为场面调度的制约因素。这就使得电视的前期拍摄的镜头较多考虑的是拍摄的内容而忽略了机位、轴线等问题,因此越轴镜

头比比皆是。如图 9-14 所示,在同一个场景内拍摄奔跑的人,在其一侧所确定的机位 1、2、3、4 都不会越轴,但 5 号机位由于越过了动作轴线,就无法与 1、2、3、4 号机位所拍摄的镜头相组接。如果剪辑在一起,观众就会产生怀疑:人到底是往哪里跑?二是由于轴线的限制使得在电视场面调度中,时间长了会使镜头和演员的调度呆板,画面缺少变化。为了寻求更加丰富多变的画面语言和更具表现力的电视场面调度,又往往要打破"轴线原则",不把镜头局限于轴线一侧,而是以多变的视角全方位、立体化地表现客观现实时空,这就形成了一对矛盾。前期拍摄一项重要的内容就是如何使这些方向不一致甚至相反的镜头在后期剪辑中能有序顺畅地连接在一起。

那么,在电视后期编辑时如何合理"跨越轴线",弥补前期拍摄的不足、丰富电视场面调度方式和画面造型手段就成为电视编辑的基本素养。在编辑中我们可以借助一些合理的因素或其他画面作为过渡,起到一种"桥梁"作用,既避免"越轴"现象,又能够形成画面语言的多样性和丰富性。当遇到"越轴"问题时,通常可以用以下几种常用方法来合理越轴。

1)利用被摄主体运动方向的变化来改变轴线方向

通过对被摄主体的现场调度,利用被摄主体的运动方向的变化是合理越轴的方法之一。在两个越轴镜头之间,插入一个人物转身或运动物体转弯的镜头,将轴线方向改变过来,实现镜头的合理越轴。比如第一个镜头是物体从左向右运动,第二个镜头是从右向左运动。中间插入一个物体在转弯处的镜头,如图 9-15 所示。

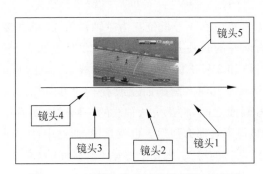 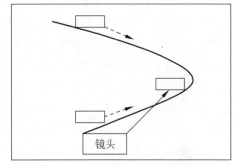

图 9-14　5 号镜头违背了轴线规律,把机位设在了轴线的另一侧　　　图 9-15　插入运动主体转弯镜头等自然改变方向的镜头

2)利用摄像机的运动来合理越轴

除了调度拍摄主体达到合理越轴,也可以通过调度摄像机的运动跨越轴线,到轴线的另一侧,以实现合理越轴。摄像机始终是摄像人员场面调度时最为积极主动的活跃因素之一。后期画面编辑中越轴镜头不能直接组接,但是前期摄像阶段可以调度摄像机,通过拍摄时摄像机自身的运动跨越过轴线,在画面中呈现出跨越轴线拍摄的过程。由于观众从画面中目睹了摄像机的运动历程,因此也就清楚地理解了这种由镜头调度而引起的画面主体的方位关系的变化,如图 9-16 所示。

在图 9-16 中,原有轴线关系下的 3 号机位作为 1 号机位的越轴镜头,不能直接进行画面组接。2 号摄像机通移动摄像的方式运动到 2′,实现了跨越轴线的拍摄。虽然 1、3 号机位是在运动轴线的两侧拍摄的画面相接会形成越轴,但由于 2—2′镜头连续不断地运动,使镜头画面交代了 2 号摄像机运动到 2′上的越轴过程,因此观众对人物位置关系的变化就能够理解。这样一来,"3—2—1"的画面连接不仅实现了越轴拍摄,同时也不会令观众感觉到

"越轴"。通过摄像机的运动实现越轴拍摄,对于摄像人员来说是非常有用的。特别是在拍摄不便进行人物调度的新闻、纪录片等节目时,为了抓取最佳角度、突出主体、变化构图等常常利用镜头的运动调度进行多侧面、多视角的画面表现。

3)利用中性(中轴、骑轴)镜头来合理越轴

后期编辑时遇到越轴镜头,可以利用中性(中轴、骑轴)镜头间隔轴线两边的镜头,缓和越轴给观众造成的视觉上的跳跃来达到合理越轴的目的。由于中性镜头无明确的方向性,所以能在视觉上产生一定的过渡作用。当越轴前所拍的镜头与越轴后的镜头要进行组接时,中间以中性方向的镜头作为过渡,就能缓和越轴后的画面跳跃感,给观众一定的时间来认识画面形象位置关系等的变化,在视觉上是流畅的,如图 9-17 所示。

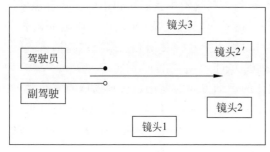

图 9-16 利用摄像机的运动来越轴

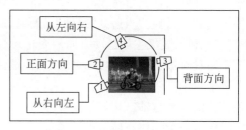

图 9-17 利用中性镜头来越轴

图 9-17 中的被摄主体是两名摩托车骑手,1 号机位和 4 号机位互为越轴镜头,如果直接将 1 号画面和 4 号画面组接起来,那么骑手从右向左的骑驶方向就陡然变成了从左向右,不符合生活中的逻辑,违背了越轴规律。而 2 号机位和 3 号机位由于与运动轴线重合,拍到的画面是车手骑车向镜头 2 号机的正面近景镜头,不会表现出画面左或者右的方向性。因此,把这一中性方向的镜头置于 1 号画面与 4 号画面之间,将镜头从轴线的一侧过渡到另外一侧,并使得视觉上的跳跃感和方向上的变化感显得不是那么强烈。也就是说,通过中性方向的 2 号镜头或 3 号镜头的过渡,就可以连接起轴线两边的镜头,视觉上感觉不到画面的"跳"。

4)利用插入特写镜头来合理越轴

利用插入镜头来越轴与上述第三种方法相似,区别在于插入镜头的内容和景别有所不同。一般来说,用于越轴拍摄的插入镜头都是特写镜头。如上面所举的摩托车骑手的例子中,当 1 号镜头的画面和 4 号镜头的画面相组接时,还可以在中间插入一些细部特写镜头作为过渡,如摩托骑手的衣襟,摩托骑手的眼部特写等来作为越轴的过渡镜头。还有一种情况是插入一些环境空间中的实物特写或空镜头作为过渡镜头来越轴。

如在图 9-18 中,在碧波上划船嬉戏的一对情侣,1 号画面中是男右女左并向左划去的,而在越轴的 3 号镜头和 4 号镜头中是男、女向右划去的,如果在两者之间借用水鸟双飞的 2 号特写画面作为过渡镜头,不仅能给画面语言赋予某种情境,同时也将越轴拍摄的镜头连接起来。插入一个特写镜头实现越轴拍摄,主要是在视觉上产生了缓冲作用,准备和积累了一小段时间,让观众对插入镜头之后的越轴画面有了适应和"喘息"的机会,而不至于被轴线关系和方向关系的突然变化搞昏了头。

5)越轴前插入一个交代环境的全景镜头

让观众看明白画面中主体和其他物体的相应位置关系。一般来说,这个主体应该是视

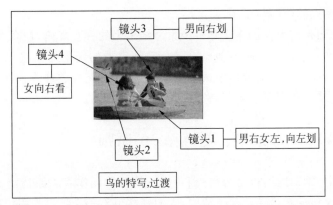

图 9-18　插入一些环境空间中的实物特写或空镜头作为过渡镜头以实现越轴

觉兴趣中心。这种越轴常在观众的期待中进行。比如在双人跳水比赛的转播中,就会看到这样的越轴镜头组接。先用运动员身后的摄像机拍摄两人在跳板上凝神定气做准备,然后用正面镜头表现运动员一起起跳的动作,如图 9-19 所示。类似的情况在其他电视节目中也经常使用,比如有一部表现老年人退休后生活的纪录片中有这样一个片段:两位老人结伴来到小河边钓鱼,河对岸全景介绍环境,然后摄像机运动到他们的身后

图 9-19　越轴前插入一个交代环境的全景镜头

拍摄一组老人边聊天边钓鱼的情景,最后以对岸的全景镜头结束。在这一段落中,尽管有两次越轴,但视听感受是流畅的。

6) 利用视觉缓冲现象达到合理越轴

这种策略是不让两个方向相反的镜头直接发生视觉冲突而采用间隔的手段予以缓冲,以削弱观众的方向感。具体方法如下:

(1) 插入与运动主体有关的事物的局部镜头。这种镜头一般也采用近景或特写,空间感较弱、动感强,容易引起视觉兴奋。比如,上下镜头的汽车运动方向相反,插入一个高速旋转的车轮镜头或者后视镜头之类的镜头,就可以使视觉感受更流畅。

(2) 插入主体动作幅度较大的镜头。插入主体动作幅度较大的镜头来改变观众的视觉注意力,从而使两个原本有明显视觉跳跃的镜头连接在一起。比如说警察追逃犯。警察在左逃犯在右,接一个拔枪示警的动作,下一个镜头警察持枪站在右边,逃犯站在左边,这样剪辑就是合理流畅的。

(3) 插入主观视线镜头。主观镜头是指摄像机模拟画中主体的视线,它可以起视觉缓冲过渡作用。比如一个人手持电话脸朝着右画框打电话,接一个主观镜头,秘书小姐拿着文件走进门,这个人朝左画框打电话,这样的连接被认为是合理的。

表面上,越轴只是一个位置问题、拍法问题,实质上是一个镜头从内容到形式的变化关系问题。同时,越轴还作为一种特殊的表现手法而存在。比如,在一些 MTV 的剪辑中,有时会以一定的频率重复切换,连接一系列的越轴镜头,以获得强烈的节奏。有的导演还利用越轴镜头造成视觉上的不和谐来暗示某些剧情,如一对即将分手的恋人最后一次约会,越轴

镜头的使用表明俩人的隔阂与生疏。

总之,轴线原则是前人在创作实际中摸索总结出来的一套规律,在今天已经成为电视创作的一个基本准则。但并不意味着剪辑有一个必须遵循的固定的模式。艺术在于创新,对于剪辑来说也是如此。只有充分地了解轴线原则,才有可能打破轴线,所以全盘否定轴线原则是错误的,死守轴线原则在艺术创新方面也是没有前途的。

9.1.4 合理安排景别:要遵循 30°原则

在电视叙事中,景别运用得是否得当和有效,是检验创作者思路清晰与否、表现意图明确与否的重要尺度和标志。在实际生活中,人们观察事物不会将目光固定在某一点上不动,而是根据视觉感受和心理变化规律,在全景、中景、近景、特写之间转换。这就要求表现同一拍摄对象的两个相邻镜头的组接也要符合这一规律,使画面的视觉效果看起来合理、顺畅、不跳动,适应和满足人们的视觉规律和审美心理要求。

景别的变化带来的是视点的变化,它能通过摄像造型达到满足观众从不同视距、不同视角全面观看被摄体的心理要求。画面景别的变化使画面形象时而呈现全貌,时而展现细部;时而居远渺小如点,时而临近占满画框,从视觉感知上使观众或远或近地观看一个物体成为可能。

景别的变化是实现造型意图、形成节奏变化的因素之一,在电视画面的造型表现和画面镜头中,不同的景别体现出不同的造型意图,不同景别之间的组接则形成了视觉节奏的变化。观众不仅在画面时空和视距的变化中感受到了摄像师的画面思维,而且也在景别大小、切换缓急中感受到电视节目的节奏变化。比如远景画面接大全景画面,再接全景画面,节奏舒缓、抒情;两极景别的镜头组接如全景接特写、节奏跳跃、急切。

对于景别来说,其合理的应用可以使电视画面的语言艺术更加淋漓尽致地得以表现。电视画面组接中对景别的变换并没有一个成文的法则,一般主要根据内容需要考虑叙述清晰,表意准确,视觉流畅。例如,在描写事件过程中为了达到层次清楚的目的,常用不同景别的镜头来表达,一般主张中景与近景、全景与远景、特写镜头约各占 1/3。为了达到画面平稳流畅,既要避免用相同景别的镜头组接在一起,又要使正常时景别变化不太大。

在拍摄中,"景"的发展不宜过分剧烈,否则就不容易连接起来;相反,"景"的变化不大,同时拍摄角度变换亦不大,拍出的镜头也不容易组接。因此在拍摄时"景"的发展变化要采取循序渐进的方法。

机位相同时,景别必须有明显的变化,否则将产生画面主体的跳动。在拍摄过程中,很难保证两次拍摄出来的画面构图、表现对象都完全一致。因此,两者之间细微的差别,在观众看来都是十分明显的,画面主体会有移动感。

景别差别不大时,必须改变摄像机的机位,否则也会产生跳动,好像一个连续镜头从中间被截去了一段一样。而对于不同画面主体的镜头,无论是同景别还是不同景别,都可以组接在一起。

同景别、同主体、同机位的画面不能直接组接。在镜头组接的时候,如果遇到同一机位、同景别又是同一主体的画面是不能直接组接的。因为这样拍摄出来的镜头景别变化小,一幅幅画面看起来雷同,接在一起好像同一镜头不停地重复。另外,这种机位、景别变化不大

的两个镜头接在一起,只要画面中的景物稍有一变化,就会在人的视觉中产生跳动或者好像一个长镜头断了好多次,破坏了画面的连续性。这一点很容易在拍摄过程中被疏忽,因此拍摄时要建立30°原则,即同景别、同主体的拍摄,前后两个镜头机位拍摄夹角的变化不小于30°。有人拍摄新闻内容,对着某一个被摄对象不停地拍,不变换机位和景别,或机位变换角度小于30°。结果,在节目编辑组接时,这样的镜头只能看作是一个镜头。假如编辑人员想删除其中的一部分,但由于是同景别、同一主体,机位变化不明显,所以分切后的画面也不能相互组接,否则会明显地感受到中途卡顿、跳跃、剪辑不流畅。

编辑中如果遇到类似情况,最直接的方法就是重拍或补拍相关镜头,但对于同机位、同景物的时间较长的节目来说,采用重拍的方法就会造成时间和财力的极大浪费。最好的办法就是在编辑中合理运用过渡镜头。如从不同角度拍摄再组接,穿插字幕过渡,让表演者的位置,动作变化后再组接。或者在两个镜头之间插入一个与其相关的镜头,或采用叠化、白场处理等。通过这些方式的处理可以使画面不会产生跳动、断续和错位的感觉。

但是,也会有一些特殊情况。比如,为了营造某种特定的情绪气氛,或表现某种特定含义时,也会将同景别的镜头反复组接起来,这样可以造成一种积累的效果。

9.1.5 镜头的组接要遵循"动接动"、"静接静"以及"动静相接"的规律

电视画面后期编辑中,镜头之间的组接规律有"动接动"、"静接静"、"动接静"和"静接动"4个方面,在镜头的组接时必须要遵循基本的规则使画面的衔接自然流畅。

1. "动接动"

"动接动"是指视觉上有明显动感的两个镜头相组接,既包括画面内主体的运动,也包括画面外的运动。"动接动"有以下3种形式。

(1) 画面内主体的动接动,如运动汽车—运动火车—运动的自行车。

(2) 画面内主体的运动与画面外运动的组接。这种组接的前提是画面内主体的运动与镜头的运动之间有一定的逻辑关系。镜头的运动代表着画面内主体运动的运动趋势,或是镜头的运动是画面内主体运动所造成的结果。比如,在表现一个孩子在山里迷路的场面时,前一个镜头用的是画面内主体的运动,即孩子焦急地四处张望,不知所措,后一个运动镜头是主观镜头,拍摄的是环顾四周所看到的景象。这样,前后两个镜头的运动趋势一致,组接自然、流畅。

(3) 画面外的动接动,即运动镜头的组接,如移镜头接推镜头。在意大利影片《偷自行车的人》中,描写主人公到街上寻找丢失了的自行车,用跟镜头表现他匆匆地走,用摇镜头表现他的视线在不停地找,呈现他的眼睛所看到的景象。镜头的转换十分流畅,造成了"匆匆忙忙"的气氛,刻画出了主人公的心理状态。"动接动"的一种特殊用法是所谓"半截子"镜头组接。即不同运动主体或运动镜头在运动过程中进行切换,这样一系列的"半截子"镜头组接起来给人的动感更强,节奏更鲜明,在体育集锦类节目的剪辑中应用较多。

在"动接动"的形式中,在"运动镜头"之间的组接中,镜头本身始终是运动的,组接时主要依据镜头运动的方向和速度。组接时要注意以下几方面。

（1）连续运动镜头中镜头的运动方向和速度保持一致。主体不同、运动形式相同的镜头相连，应去除镜头相连处的起幅和落幅，保留第一个镜头的起幅和最后一个镜头的落幅。这样的剪接，可以最大限度地发挥镜头运动的特点，造成强烈而流畅的动感。另外，要注意各个运动镜头在方向上要统一，在速度上要均匀。如果主体相同，则要尽量避免左摇右摇或推拉镜头的连续组接。这种做法被贬称为"粉刷墙壁式"或"打气筒式"组接。

（2）表现一些主观镜头时，可以相反方向组接。当主体不同、运动形式相同、可运动方向相反的镜头相接时，通常应使镜头相接处的起幅和落幅保持短暂的停留，让观众有一个适应的过程。

（3）在表现繁华、交通复杂的场景时，可将反向运动的镜头交叉组接在一起，但必须要进行两次以上的反向交叉组接，只有这样才能产生积累的效果。

（4）运动镜头的速度和程度要相互协调。运动镜头的速度往往代表着一种主观视线。假如在《偷自行车的人》中，"人匆匆地走"接"目光慢慢地寻找"，观众一定会感到十分不协调，感到节奏上的不一致。

2．"静接静"

"静接静"是指视觉上没有明显动感的两个镜头相组接，是利用画面内在节奏的一致性衔接。"静接静"有两种形式：一是画面内主体的"静接静"，如停车场里静止的汽车接静止的轮胎；另一种形式是画面外的"静接静"，如固定镜头接固定镜头。

固定镜头的剪接由于镜头本身不动，因此，它的剪接要根据画面中主体是否运动来选择剪接方法。若画面主体都是静止的，则其剪接点的选择要根据画面的内容来决定。若一个镜头主体是运动的，另一个镜头主体是不动的，则一种组接方法是寻找主体动作的停顿处来切换；另一种方法是在运动主体被遮挡或处于不醒目的位置时切换。如果两个固定镜头主体都是运动的，那么其剪接点可选在主体运动的过程中。具体来讲，进行固定镜头之间组接时应该注意以下几点：

（1）在固定镜头中，画内主体不动的剪接一定要找到两个画面的主体在空间关系，逻辑关系以及通过景别、角度、光影、构图、色彩、线条等元素形成的画面造型特征上是否有关联性、相似性或一致性，比如相似的构图、相似的背景、相似的景别及视角、相似的影调、相关的概念、相关的物件等等，而且要保持相等的画面长度，以形成统一的节奏感。

（2）在一组固定镜头中，对于不同的运动主体，其剪接方法是：或按照前后画面中不同主体的运动的方向、运动的速度、运动的轨迹是否统一来组接，或依据前后画面中不同主体运动形态的相似性来组接画面，或依据前后画面中不同的运动主体在画面上的位置相同、相似来进行组接。

（3）在固定镜头中，上一个画面主体不动，下一个画面主体运动。如果上一个镜头的主体是由静到动的，那么剪接点可选在上一个画面中主体运动起来以后，与下一个画面的动作直接相接。如果下一个画面的主体是由静到动，那么剪接点选在下一个画面开始运动以前，与上一个画面相接。

3．"动静相接"

"动静相接"是指视觉上有明显动感的镜头与不具有明显动感的镜头相组接。"动静

相接"有以下两种形式：一是画面内主体的动静相接，主体运动的镜头与主体静止的镜头相接时，要等运动的要素停下来才能与静止的主体画面连接。比如，行驶的汽车停下来接静止的车轮，要等到汽车停稳后，再接车轮的特写，这样给观众的感觉才自然。如果在汽车行驶过程中，就接静止的车轮，看起来就非常不协调。主体静止与主体运动相接也是如此。二是运动镜头与固定镜头的连接。运动镜头与固定镜头相组接时，运动镜头必须有一个静止的1~2秒的起幅、落幅时间。总体来说，无论是固定连接运动，还是运动连接固定，二者之间都要有一定的起幅、落幅作为过渡。在"动静相接"时，要充分利用主体之间的因果关系、对应关系、呼应关系及画面内主体运动节奏的变化，做到由动到静、由静到动顺理成章地自然转换。

"固定镜头"与"运动镜头"的组接要注意一些从实践中总结出的规律：其一，在表现静态对象时，若前为固定镜头，后为运动镜头，则通常固定镜头与保持起幅短暂停留的运动镜头相接更合理。同样，如果运动镜头在前，固定镜头在后：其一，要注意运动镜头的落幅应保持短暂的停留再与固定镜头相连，保证视觉的连贯性；其二，在表现呼应关系的画面剪接中，如果运动镜头是以移动、跟、甩等的拍摄形式来进行的，那么它与后面表现呼应关系的固定镜头相接时，运动镜头可以不留落幅，而直接与后面的固定镜头相接。如镜头跟拍小偷入屋，不需要落幅就可以直接接上警察在树丛中监视这个呼应关系的固定镜头。同理，如果是固定镜头在前，而运动镜头在后，那么固定镜头可以直接接上不要起幅的运动镜头。如固定镜头中一个人在远眺，后面可接没有起幅的用移动画面展现的蓝天白云。如果表现呼应关系的固定镜头要与以推、拉等拍摄形式来进行的运动镜头相接，那么后面的运动镜头的起幅要保持短暂停留。

9.1.6 镜头长度的确定

镜头的长度影响着画面的表现力和整体效果。如果将所有镜头按照同样的时间长短进行组接，那么节目将会索然无味；如果将镜头按随意长度组接，那么节目又会杂乱无章，缺乏条理性。因此要做好画面组接，恰当地确定每个镜头的长度至关重要。而一个镜头的实际长短要根据内容、节奏、光照条件、动作快慢、景物复杂程度的需要灵活掌握，一般影响镜头长度的因素有以下几点。

1. 内容因素

镜头的长度，首先取决于它所表达的内容，取决于内容的情节节奏，以能充分表达内容、体现情节节奏为标准，把这个镜头所应该表达的画面内容表达清楚，从而保证观众有足够的时间了解其中的信息和情趣。镜头切换得过快，观众没看明白，会觉得仓促、疲惫；切换得过慢，会使观众觉得拖沓、烦冗。因此，当画面内容复杂、节奏舒缓时，应适当延长镜头长度；当画面内容单一、节奏紧凑时，应缩短镜头长度。这些延长和缩短的前提是，保证观众对画面内容完整、准确的理解和接受。

在采访类节目中，同期声采访必须表达一个完整的意思，谈话内容相对完整；在长度控制上，宜短不宜长，可视内容的表达需要灵活决定。而采访记者的反应镜头，通常都很短。

2. 景别因素

镜头景别、画面信息量的多少及画面构成复杂程度都会影响镜头长度的选择。在电视节目编辑过程中,很多景别相同的镜头时间长度却不同。因为相同景别镜头的画面内容、明暗、物体运动情况等会使镜头包含不等的信息,这也会影响观众接收信息的时间。

画面景别不同,它所持续的时间也不尽相同。远景、全景等景别大的画面包含的景物多、内容复杂,观众要看清这些内容,需要的时间长。在组接时,镜头画面停留的时间可以长一些。而近景、特写等景别小的画面,包含的内容简单,所以停留的时间可以短一些。一般来说,固定镜头以景别作为确定长度的主要参照依据。远景6～8秒,全景5～7秒,中景4～6秒,近景3～5秒,特写2～4秒;运动镜头,起幅、落幅为1～3秒,摇镜头13～15秒。

3. 亮度因素

一般来说,画面中亮的部分比暗的部分更容易引起观众的注意。人们的视线总是从亮的部分渐渐转到暗的部分。当镜头主体位于亮的部分时,画面长度可以短一些;反之,画面可以长一些。比如,表现一个窃贼翻墙行窃的镜头,如果是白天,那么只需用6秒左右的时间就够了;如果发生在夜晚,则需要10秒左右或更长的时间,以便观众看清画面中主体的动作情况。

4. 动静因素

在同一镜头画面中,动的部分比静的部分更容易引起观众的注意,同时,运动快的景物又比运动慢的景物更吸引观众的视线。因此,要表现的重点是静止的部分,则镜头应长一些。如果要表现的重点是动的部分,那么镜头画面可以短一些,而且随着物体运动速度的加快,镜头时间应适当减少。

5. 情绪因素

当镜头以刻画人物心理及反映情绪变化为主时,镜头长度应根据情绪的需要来选择,要适当地延长镜头长度,保持情绪的延续和完整,给观众留下感知和联想的空间。情绪长度是画面内容表达的延伸,是对情感的抒发,情绪长度可以制造气氛。表现某种主观情绪的描写性镜头一般都用近景、特写来表现人物的内心世界。这时镜头长度要比现实生活中长一些。一个恰当的镜头长度,不但可以使观众看清画面内容,还可以使其达到画面感情熏陶的目的。比如,在拍摄一个人流泪时,如果仅仅用一个3秒的镜头,我们只能感觉到此人在流泪,如果拍摄一个孩子默默流泪的面部特写持续了7秒以上,将会深刻揭示孩子的内心情感,带领观众理解孩子的内心世界。

6. 节奏因素

电视镜头的长度直接影响着电视节目的节奏,对节奏起着控制作用。镜头长度确定的一个重要依据是电视节目的节奏。节目中同样的画面,用长镜头表现时给人舒缓的感觉,用短镜头表现时则可造成紧迫感。因此在编辑节目时,在节奏舒缓的段落,镜头可稍长些,在快节奏的段落中,镜头则可短些。比如编辑体育节目,为了强调节目的动感,可以使用大量的运动短镜头突出节目的快节奏;在编辑纪录片时,为了表情达意,可以使用较多的长镜头。

> 电视画面编辑的基本规则为匹配原则、逻辑性原则、轴线规律、合理安排景别、镜头的组接要遵循"动接动"、"静接静"以及"动静相接"的规律、镜头长度的确定等。在画面编辑中，要灵活运用编辑规则，合理越轴，符合观众的视觉、心理和生活规律。

9.2 选择编辑点

编辑点即两个相邻剪辑画面的衔接点。编辑点选择是否恰当，关系到镜头转换与连接是否流畅自然，内容和情节是否符合生活的逻辑，画面衔接是否符合观众的视觉感受，以及是否有益于节目节奏的艺术表现。

不同类型的电视节目选择编辑点的手法不尽相同。通常情况下，电视剧在前期已经完成了分镜头剧本，在拍摄中根据分镜头来实施多机位拍摄，在后期剪辑中以剧情的发展，把连续的动作进行细致的分解、组合，以达到最佳的视觉效果。纪录片则不同，前期拍摄一般是一次性完成的，不可能重复拍摄，纪录片的剪辑一般依据情节的发展线索和节奏，以画面内容剪辑为主，用一个镜头表现某一个动作，完成叙事要求。而MTV的剪辑则是按照音乐的节奏点来选择画面编辑点，要求画面切换与音乐节拍完全吻合，无论前后误差几帧都从视听上感觉到不流畅。虽然各种电视节目之间在编辑点的选择上存在一定的差异，但是基本原则是一致的。

通常情况下，编辑点可分为画面编辑点和声音编辑点。

9.2.1 画面编辑点

1. 动作编辑点

动作编辑点是以画面主体运动为基础，选择主体动作发生显著变化之处作为编辑点。它包括相同主体动作编辑点和不相同主体动作编辑点。

1) 相同主体动作编辑点

（1）主体位置固定的画面，选择姿态刚发生明显变化后作为动作编辑点。例如，坐着的人站起来，低头的人抬起头，在这些姿态刚刚改变后，可将镜头切换到下一个镜头。

（2）主体位置移动的画面，选择运动方向或速度刚发生变化后，作为动作编辑点。例如，汽车刚转弯后或人的脚步由慢突然变快后，就立即切换镜头。

（3）主体出入不同空间的画面，选择主体走出画面或走入画面前，作为动作编辑点。主体可以出画入画，如人从家里走出画面，切换到走入办公室画面；主体也可以只出不入，如从办公室走出画面，切换到在街上行走。

（4）主体由静到动或由动到静的画面，选择动作刚开始或停止后，作为动作编辑点。例如，司机使汽车刚起动的近景切换到汽车开走的远景；一个人在图书馆走到书架前刚站住的全景，切换到从书架上抽出一本书的近景。

2) 不相同主体动作编辑点

对于不相同主体的运动或同一主体的不同运动画面，可以选择运动主体之间的内在联

系因素,即动势方向一致、动作形态相似瞬间作为动作编辑点。

选择动势方向一致的地方作为动作编辑点。直线运动的主体,当朝着同一方向运动时切换,使观众的视线方向保持一致;曲线运动的主体,前后镜头要保持连贯,如从单杠的大回环转到跳马的空翻落地,也是利用动势保持视线的连续。选择形态相似的地方作为动作编辑点,如旋转的汽车轮切换到旋转的自行车轮。

2. 因果关系编辑点

因果关系编辑点在于按照事物发展的逻辑顺序来选择镜头的连接顺序,这种镜头组接方式一般都是先因后果,但有时也可以先谈结果,后谈原因。电视编辑叙事的最基本要求是把故事讲清楚,并且做到把故事讲得生动而曲折有致。讲故事,就意味着要对故事进行组织和安排,要找出事件序列之间的因果关系,使事件结构成一个个的序列。讲故事,最基本的要求就是要按照故事的因果关系去构造作品,使之合乎情理。如果违背了因果关系,观众就会感到困惑不解,叙事就失去了最基本的立足点。

在电视作品中,叙事的因果关系往往是靠时间的先后表现出来的。观众会把在前面发生的事件看作是后面发生的事件的原因,后面发生的事件则成为前面所发生的事件的结果,这正是叙事作品中的情节按照因果逻辑结构的缘故。在观众的心目中,如果生活中的事件之间不存在因果关系,是不会被放在作品中的,既然结构在作品中,事件之间就应该具有因果逻辑关系。因此在选择编辑点时应根据上下镜头间的因果关系,恰当选择编辑点,实现镜头的切换。

3. 节奏编辑点

节奏编辑点是根据运动或情绪的节奏以及镜头造型特性,编辑点的选择主要以事件内容和发展过程的节奏为基础,用一种比较的方式来处理镜头的长度和衔接。依据节奏选择编辑点,根据不同的表情因素与内心活动,结合造型与节奏,创造人物情绪感染效果。如快节奏的短镜头可造成紧张情绪;慢节奏、长镜头有舒缓、平稳的效果。无人物的空镜头,如蓝天、大海可补充人物的情绪处延。有的镜头为了给人冲击力或者急迫的感觉,在镜头编辑点的选择上,就可以忽略一般起点、落点的过程。

4. 情绪编辑点

人物情绪编辑点以心理活动为基础,根据不同形式的表情因素,结合镜头造型特性来连接镜头和转换场面,造成一种情绪的感染和情感的发生场景,是构成影视片内部结构连贯的重要因素。

与动作编辑点不同,情绪编辑点在画面长度的取舍上余地很大,不受画面内部对象动作的局限,而以描写人物内心活动、渲染情绪、制造气氛为主。

在选择动作编辑点时,只要掌握动作活动的规律,就容易把握好。因为这些动作是看得见的,只要注意观察,就可以找到合适的编辑点。情绪编辑点的确定,需要靠编辑人员对节目内容、剧情和含义的理解。对人物的内心活动,看不见,摸不着,因此要求编辑要具有一定的艺术修养和把握能力。具体来讲,情绪编辑点的选择应该注意:

(1) 选择人物情绪的高潮处作为图像编辑点,利用情绪的贯穿性切换镜头,可获得紧凑

而不露痕迹、承上启下、一气呵成的效果。

(2) 根据不同的表情因素与内心活动,结合镜头造型与节奏,创造人物情绪感染效果。

5. 内容编辑点

内容编辑点就是指在选择编辑点时要依据内容的表达需要来确定镜头的长度,强调画面或镜头的长短应该以观众看清画面内容,或者解说词叙事,或者情节发展所需的时间长度为依据,这也是电视节目中最基础的剪接依据。

最佳的画面编辑点是观众看清楚画面内容就及时进行切换,以保持不断地传递出新的信息。画面编辑点选择是否恰当,直接关系到内容表达的连续性、镜头转换的流畅性、节奏风格的和谐性以及观众的收视习惯和心理。画面太长的滞缓或太短的匆忙,都会影响观众对节目的理解和感受。

9.2.2 声音编辑点

以声音因素(解说词、对白、音乐、音响等)为基础,根据内容要求和声画有机关系来处理镜头的衔接,也就是指上下镜头中声音的连接点。准确地说,声音编辑点是以声音因素为基础,根据画面中声音的出现与终止以及声音的抑、扬、顿、挫来选择编辑点。

各种声音都有其本身的规律性,并且它与画面内容有着紧密的联系,镜头连接并不是单纯处理图像的连贯性,有时候,如果不能很好地控制声音编辑点的位置,即便很简单的镜头连接,也会显得失真,比如,采访人物的语气连接得过于紧密,甚至尾音被删减,则镜头连接的真实感被破坏。

一般情况下,声音编辑点大多选择在完全无声处,同时要考虑到画面所表现的情绪、声音转换节奏和声音连贯性和完整感。人说话的语气会影响语言节奏,有时候需要语言明快简练,有时候又需要表现语言所传递的情绪色彩。如在新闻报道中,运用人物的同期采访,主要侧重考虑的是真实性和信息量,可能需要对语言语气进行剪辑处理以保证新闻报道的简洁明确。而在篇幅较长的新闻专题或纪录片中,主要人物的讲述常常是其内心情绪的流露,也反映着人物的个性,如果对语言语气加以处理,反而会失去叙述的生动性和真实性。

声音编辑点又可以分为语言编辑点、音乐编辑点和音响编辑点。

1. 语言编辑点

语言编辑点指以画面中人物语言的内容为依据,结合语言的起始、语调、速度来确定编辑点。可分为两种表现形式、5种处理方法。

语言的平行剪辑,声音与画面同时出现,同时切换。人物对话的平行剪辑有以下3种剪辑方法:上一个镜头的声音结束后,声音与画面都留有一定的时空,而下一个镜头切入时,画面与声音也都留有一定的时空;上一个镜头的声音一结束,声音与画面立即切出,而下一个镜头的声音与画面都留有一定的时空;上一个镜头的声音一结束,声音与画面立即切出;下一个镜头一开始,声音与画面立即切入。

语言的交错剪辑,声音与人物画面不同时的切换,是交错切出、切入。它有两种剪接方法:上一个镜头的人物画面切出后,声音拖到下一个镜头的人物画面上;上一个镜头的声

音切出后，画面内的人物表情动作在继续，而将下一个镜头的声音接到上一个镜头的人物表情动作中去。

2. 音乐编辑点

音乐编辑点指以画面内容为基础，在乐句或乐段的转换处以及某一段效果音响的首尾选择编辑点。

第一类音乐编辑点是歌曲、戏曲、器乐曲等音乐类节目的编辑点，以音乐节奏、乐句、乐段的出现、起伏与终止为主要依据来选择。如电视片表现交响乐演奏，哪个乐器开始独奏，就将镜头切至哪个乐器，一般用近景、特写表现，合奏时切至全景，一般用全景表现。

第二类音乐编辑点是为烘托画面内容而配置的画外音乐，要注意将音乐的节奏、乐句、乐段与画面内容的情绪及长度有机地结合起来。如果段落画面已自然结束，而音乐尚未结束，会给观众一种戛然而止的不和谐感。

3. 音响编辑点

音响编辑点指一般在前期拍摄过程中，已经同步录制了同期声效果音响。而有一些画面或是由于拍摄距离太远，或是由于摄像师忘记了打开话筒开关，没有录下同期声效果音响。这就需要在后期制作过程中根据画面内容的需要，去选用音响资料，选择好音响编辑点，在音响方面做一些填补工作。

编辑点选择的准确与否以什么为标准呢？首先以屏幕所播放出来的画面效果为标准；再看画面镜头组接是否通顺，节奏是否明快、流畅等。有过剪辑经验的人都知道，编辑点的选择很微妙，几帧的多少差别都会带来很大的视觉感受上的差别，就像绘画中，构图的均衡存在于毫厘之间，失之毫厘则韵味全无。因此，对于编辑人员而言，一方面应该掌握一定的剪辑原理和视听规律，使之能够有效地指导实践；另一方面应该在大量的剪辑实践中培养自己良好的视听艺术感觉。

此外，各类编辑点之间并不是对立的，并不是取其一必舍其余的，而是相互影响，共同作用的，也就是说，在判断上下镜头编辑点位置时，动作、声音、情绪或节奏等因素都可能同时起作用，剪辑者要全面考虑，选择最佳编辑点。

> 编辑点可分为画面编辑点和声音编辑点。画面编辑可依据动作、因果关系、节奏、情绪、内容等选择编辑点，声音编辑可依据语言、音乐、音响等选择编辑点。各类编辑点之间并不是互相对立，取其一必舍其余的，而是相互影响，共同作用，编辑人员要全面考虑，选择最佳编辑点。

9.3 画面转场的方法

9.3.1 特技转场

特技转场又叫分割转场，是利用电子特技手段，产生特殊的画面效果，来完成镜头画面

的组接和转场。按照这种转场方式组接的两个画面平滑过渡,同时具有明显的人工处理的痕迹,使观众容易感到情节段落之间的转换。特技转场运用得恰当,可以把两个镜头画面之间的内在联系自然地表现出来。特技转场经常采用的方式有淡入淡出、叠化、划像、虚化、静帧、慢动作等。

1. 淡入淡出

淡入淡出又称渐显和渐隐。淡出是指上一段落最后一个镜头的画面逐渐隐去直至黑场,淡入是指下一段落第一个镜头的画面逐渐显现直至正常的亮度,淡出与淡入画面的长度,一般各为2秒,在实际编辑时,应根据电视片的情节、情绪、节奏的要求来决定。有些影片中淡出与淡入之间还有一段黑场,给人一种间歇感,适用于自然段落的转换。

淡入是画面从全黑逐渐显露直到十分清晰,一般用于段落或全片开始的第一个镜头,引领观众逐渐进入;反之,淡出是画面由正常逐渐暗淡直到完全消失,常用于段落或全片的最后一个镜头,可以激发观众回味。比如《指环王》中开始的部分所使用的淡入淡出就激起了观众的兴趣。

通常,淡入淡出连在一起使用,对于电视节目而言,是最便利也是运用最普遍的段落转场手段。它具有以下特点:

(1) 表现大幅度的时空变换,可以有效地省略中间过程,段落间断效果最为明显,主要用于大段落划分,表示某一个情节或内容结束,另一情节、内容开始。比如,上一段落是夜晚,某人仍在单位工作,下一段落是清晨她在晨练,开始了另一天的生活,淡入淡出自然地改变了叙事内容,转换了层次,也使观众视觉或心理上都得到短暂的间歇。

(2) 淡入淡出的速度影响表现效果。一般来说,正常的淡入淡出的长度各为1秒半或2秒左右,但是,在强调抒情、思索、回忆、回味等情绪色彩时,可以放慢淡入淡出的速度(称为缓淡),甚至可以在淡出后加一段黑画面。如果淡入速度加快,就成为闪白,闪白既有掩盖镜头剪辑接点的作用,又可以增强视觉跳动感,所以,常见于加强动感效果的快节奏剪辑中。

(3) 淡入淡出可以分别与切换一起使用。前镜头淡出,后镜头切入,这样画面节奏由慢变快,转场的节奏较明快;前镜头切出,后镜头淡入,节奏转换舒缓,上镜头的紧张、活泼、热烈的情绪在淡入中得以缓冲。

(4) 淡入淡出具有制造视觉节奏的功效。一些强调视觉效果的剪辑片段中,有规律的淡出或淡入就像在打节拍,有些电视短片的创作很好地利用了这一点。例如,美国一家公共电视台的一则形象广告,全片以忆旧的棕色为基调,以慢动作加音乐为渲染,几乎每个镜头都以淡出加黑的方式结束,这样不仅镜头后的黑场部分可以加字幕表现观点,而且,有规律的一明一暗的变化就像是音乐节拍,赋予影像以视觉节奏的美感。

(5) 由于淡入淡出表现大的时空转变和内容转换时,视觉效果突出,因此,过多使用淡入淡出,会使整体布局显得比较琐碎,结构拖沓,因此,不要把这种技巧当成是任何段落转换的灵丹妙药。

(6) 巧妙利用淡入淡出转场,可以使段落叙事更精练,甚至产生戏剧效果。比如,上一段落结尾,电话铃响,某人拿起电话,刚问一声"喂",镜头淡出,当下一镜头淡入时,已是深夜,此人辗转反侧。在这里,淡出在话音刚落处出现,省略了常见的对话镜头,似乎这个段落很不完整,但有戛然而止、留下悬念之妙,淡出的结束意味事实上也为此段画上了句号,观众

会意识到下一镜头将是另一内容的开始。

2. 叠化

叠化指前一个镜头的画面与后一个镜头的画面相叠加,前一个镜头的画面逐渐隐去,后一个镜头的画面逐渐显现的过程。电视画面除了切换外,叠化是最常用的镜头连接方式,具体体现为上一个镜头消失之前,下一个镜头已逐渐显露,两个画面有若干秒重叠的部分。叠化方式可以是前一画面叠化出后一画面,也可以是主体画面内叠加其他画面,最后结束在主体画面上。不同的叠化方式具有不同的表现功能,可归纳如下:

(1) 可以表现明显的空间转换和时间过渡,常用于不同段落或同一段落中不同场景的时间空间的分隔,强调前后段落或镜头内容的关联性和自然过渡。比如,前一段落表现在海边运动,下一段落表现城市生活中的步履匆匆,这两者之间就可以用叠化转场。又如,表现一个剧团作巡回演出,只用把几个带有不同区域特征的镜头及演出片段、海报等叠化在一起,就可以使观众感受到剧团走遍各地,既简化了时空转换过程又避免了切换的跳跃感。

(2) 在表示时间流逝感方面作用突出,这不仅体现在段落转场中,也体现在镜头连接后的情绪效果上。比如,电影《我的父亲母亲》中有一段表现年轻时代的母亲每天变着花样地给当教书先生的父亲送饭。镜头拍摄角度、景别、构图方式等均没有变化,变化的只是木凳上每天变化的饭菜和来了又离去的身影,由于镜头中绝大部分元素都太相似,切换镜头视觉跳动感强,而用叠化很好体现出了日复一日的效果。

(3) 表现丰富的视觉效果,尤其是一组镜头的连续叠化,视觉流动感强,便于营造氛围、深化情绪。电视片《新加坡透视》在10分钟里介绍了新加坡的风土人情、文化信仰、社会生活等方方面面,内容繁多,色彩艳丽,由于大量使用连续叠化,特别是连续运动镜头的叠化,所以,全片整体风格非常流畅。再比如,在一部片中结尾处,一个人由近至远离去,剪辑时,取这个镜头的近景、中景、大全景3个片段叠化在一起,这样看似变化不大,但是利用叠化,可以强化他越走越远、不会停止的意蕴。

(4) 前后镜头长时间叠化可以强调重叠画面内容之间的对列关系。比如,一个女孩孤独地走在田间小道的镜头与乡间小学书声琅琅的全景长时间的叠化,那么在女孩和学校间就建立了一种蒙太奇关系,激发人们的联想。

(5) 叠化速度不同产生的情绪效果不同,叠化速度快慢实际上体现为镜头重合的时间长度。通常一次叠化在3秒左右,六七秒以上的缓叠就具有舒缓、柔和的表现效果。

(6) 叠化有时也称作软过渡,因为当前后镜头组接不畅、镜头质量不佳时,比如镜头运动速度不均、起落幅不稳等,都可以借助叠化冲淡缺陷影响,同时避免切换镜头的跳跃。

(7) 利用前后镜头的相似性叠化,镜头连接的流畅性、趣味性在一定程度上得到加强。比如,前一个镜头是一棵枝繁叶茂的大树,后一镜头是这棵大树被锯断,只剩下了一个大树墩。采用切换或其他方式,前后两镜头的关联不能体现,用叠化就可以生动地显示这棵大树的变化。

(8) 多重叠化(或者称多层套叠)也是丰富画面效果的特殊用法,它是指3个以上的镜头重叠在一个主体画面上,常常被用来表现变幻莫测、信息丰富或者幻觉想象等情形中。在现代电视节目的片头或宣传片中,利用计算机技术,大量采用了多层套叠的方式,也就是在确立基调的一个画面的各个局部叠化多种形象,在单位时间空间内展示了丰富的信息量。

3. 划像

划像是指一幅画面逐渐被划动分割出另外一幅画面直至被取代的过程，常用作画面的转场。在画面过渡过程中，电视屏幕被分界线分隔，分界线一侧是 A 画面，另一侧是 B 画面，随着分界线的移动，一个画面逐渐取代另一个画面，因此，划像又称为分画面特技。如图 9-20 所示，随着分界线的移动，A 画面逐渐划出，B 逐渐划入，最后 B 图像占据整个画面。

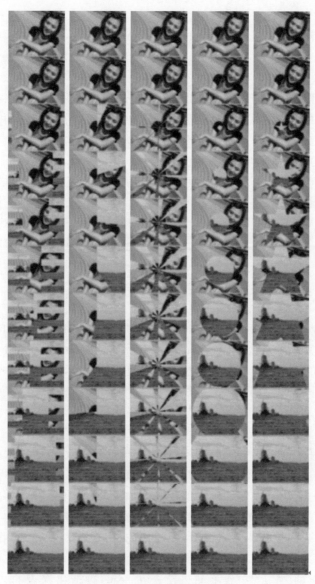

图 9-20　划像的转场过程式

划像在影视画面的实际转场中经常会用到，它的作用主要有 3 个方面：用于描述平行发展的时间，制作视觉流动感；用于表现不同的转换节奏；用于表现时空转换和段落起伏。划像在文艺、体育节目的拍摄中被大量使用。

4. 静帧

静帧又称定格。前一段落结尾画面的最后一帧作停顿处理，使人产生视觉的停顿，接着出现下一个画面，这比较适合于不同主题段落间的转换。

纪录片《一座雕塑的诞生》中，在每一个大的情节段落转换时，都采用了定格加音乐、加片花隔断的转场方式，其中，所选的定格镜头大多是已身患不治之症的主人公在各种情形下的笑容，瞬间凝固的笑容和略带忧伤的主题音乐令人印象深刻，同时也激发了观众对于生命意义的思考以及关注主人公命运的愿望。

因为定格具有画面意义强调性和瞬间静止的视觉冲击性，因此，在强化画面意义、制造悬念、表达主观感受、强调视觉冲击效果（比如运动镜头、运动主体突然静止）等场合中，经常被使用。

定格画面还可以弥补由于镜头表现不足而造成后期剪辑困难。比如，在一部关于中国与澳大利亚建交的电视片中，前一段落是一组20世纪70年代澳大利亚执政内阁成员开会的黑白资料镜头，其中有当时力主建交的澳大利亚总理霍克的特写，他的目光和形象都很有感染力，可是，镜头太短，不足1秒，很难让人看清，也是采用定格，活动影像变为固定性镜头，达到了延长画面并强调人物形象的作用，而且，这个定格镜头恰好与下一段落中20多年后霍克的彩色头像近照相呼应，利用色彩渐变，这两个镜头自然转换，内容上也相应地转到对人物现状的介绍上。所以，利用定格，转换镜头动静效果既可以延长镜头长度，突出画面内容或者增加画面内的信息叙述时间，有时也是和谐连接镜头的一种手段。

5. 虚化

虚化转场是在两镜头衔接处，做虚焦处理或甩焦处理。前一个镜头的画面以全虚或模糊结尾，由实到虚，其后可以接任何景别的镜头；后一个镜头的画面则由虚到实，那么其前面可以接任何景别的镜头。虚镜头类似技巧转场组接的叠化，在电视片中也经常见到。甩焦常被用于表现同一时间不同地点的事件。

6. 慢动作

慢动作与快动作一样，从本质上说，都是改变现实运动形态的技术方法，电视中的慢动作通常在特技台上完成，电影则采用升格（慢动作）或降格（快动作）摄影。在这样的特技作用下，屏幕上的运动可以随心所欲地变慢或加快，从而导致特殊的观看效果，并且影响人们的心理感受。尤其是慢动作，因其在表现韵律感、情绪性方面的直接魅力，已成为影视艺术中常用的表现技巧。追本溯源，慢动作的根本作用是延长实际运动过程。瞬间变化被延缓放大，主体动作因此得到格外地强调突出，于是，慢动作被认为是"时间上的特写"。这种时间上的"放大"与叙事铺垫结合在一起，创造出深邃的艺术意境。慢动作应用在转场中可以体现叙事的连贯性，在镜头承接的过程中保证叙事的完整性；同时，使用慢镜头的转场方式可以给观众留下充足的思考时间，对其情绪的延续起到一定的配合作用。

9.3.2 技巧性转场

技巧性转场,即不通过电子特技手段,而是通过画面内在联系或相似、关联等内在因素,将镜头、句子、段落合理、自然地连接起来,实现巧妙转场的组接方式。由于转场不利用电子特技,画面剪辑更为精练、简洁,同时也加强了情节的内在联系,使之更自然、真实、可信。技巧性转场强调视觉的连续性,转场时要注意寻找合理的转场因素和适当的造型因素。常用的技巧性转场方法有出入画转场、遮挡(挡黑)转场、相似体转场、主观镜头转场、两极镜头转场、特写转场、空镜头转场、因果关系转场、声音转场、运动镜头转场、同一主体转场等。

1. 出入画转场

出入画转场是指前一场景的结束镜头是主体走出画面,后一个场景的开始镜头则是主体走入画面。上一场造成的短暂悬念,在下一场第一个镜头中立即得到了解。这里的画面主体没有严格的要求,可以是人物、动物或物体。前后两个场景中的主体可以相同,也可以不同,但在应用中,常选用同一主体。如图 9-21 所示,角色在前一个场景拿起物品离开,在推开门的一瞬间男角色从门中出现。制造了具有连贯性的转场。

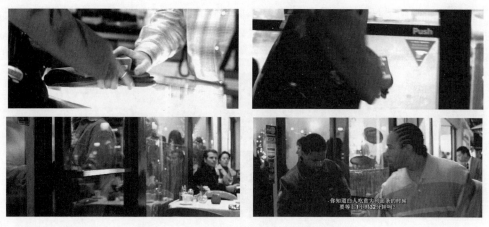

图 9-21 出入画转场效果(选自电影《撞车》)

运用出入画面转场方式,最应该注意的就是处理好出画和入画面方向的一致性。在水平方向上的出画和入画的方向应是不同的,主体从一方出,就应该从另一方入。比如,出画时方向是在画面左方,入画时就应该在画面的右方。如果从左方出画又从左方入画,就容易造成主体走出去又走回来的错觉。垂直方向的出入画与水平方向上的不同,一般是主体从画面下方出,又从画面下方入。比如,主体在前一个镜头中由站立而下蹲出了画面;在后一镜头中主体由下蹲位置起立进入了画面。

另外,前后两镜头的剪接点对组接效果也有很大的影响。比如,前一场景主体走出画面时,不要等到主体完全走出画面,只剩下场景的空镜头;后一场景主体走进画面时,也不要从空镜头开始,而应从主体已进入画面一点的地方开始。这样组接的画面效果连续、流畅,否则,会给观众一种中间停顿的感觉。"出画""入画"的动作能造成紧迫感。这种匹配连接显得十分流畅,有助于造成明快或强烈的节奏。因此适用于角色情绪比较饱满、激动的地方。

2. 遮挡（挡黑）转场

遮挡（挡黑）转场是指在前一个场景，被摄主体走近直至挡黑摄像机镜头；在后一个场景，被摄主体挡黑摄像机逐渐移开。在这种方法中，前后两个镜头可是同一主体，也可以是不同的主体，但必须用来转换时间、地点，而不宜用作一般的镜头转换技巧。

主体挡黑镜头在视觉上给人以较强的冲击，省略了过场戏，使画面节奏更加紧凑。同时，主体挡黑镜头，必然要最大限度地逼近镜头，实际上赋予主体动作以一种强调、夸张的作用。因此，能与演员果断、干脆或者急切的内心动作相吻合。如果前后两次镜头用的是同一主体或同样的主体，对主体本身就是一种强调和突出，能够使主体形象给观众留下十分深刻的印象。

在故事片《甲午风云》中有多处运用了这一技巧，比如，当邓世昌听说李鸿章准备向日寇投降时，他怒不可遏，急匆匆赶到李鸿章的行辕。他离开自己的衙门时大步向镜头奔来，前胸挡住了镜头。紧接着，当他背朝镜头向前走出镜头时，已经是转到了李鸿章的行辕了。同时，观众也可以感受到邓世昌当时焦急的心情。再比如，面对虚假的胜利丁汝昌无计可施，听到刘步蟾的献计后很是反感，缓步走开，前胸挡住了镜头。紧接着，镜头来到了急需胜利而不知内情的老百姓那里，形成了鲜明的对比。在电影《撞车》中也多处运用了这一技巧，比如，当探员（男）听到了最新的情报，机位变换，展现探员面部表情时有一辆汽车驶入画面遮挡两人，在汽车驶过的过程中，场景转换到了新的场景，展现了另一位主角的状态，完成转场，如图9-22所示。

图 9-22 遮挡转场效果（选自电影《撞车》）

3. 相似体转场

相似体转场是指上下镜头中有同类物体或相似物体，都可以运用物体转场进行段落衔接，这样的转场效果流畅、自然。比如在影片《辛德勒的名单》开始1分35秒时，微弱的烛光渐渐熄灭，一缕白烟缓缓升起，慢慢化成火车轰鸣的烟雾，如图9-23所示。相似点为编辑点，将观众带入历史的回溯阶段，完成了时间和空间上的双重转换。画面由彩色转入黑白基调，连贯不易察觉。黑白颜色，让影片具有了类似于纪录片的高度的真实效果，质朴、凝练。

4. 主观镜头转场

主观镜头是指从片中人物的视觉方向所拍的镜头。用主观镜头转场，是按照前、后两个镜头之间的逻辑关系来处理转场的手法之一。前一个镜头是片中人物在看，后一个镜头介

图 9-23　相似转场效果(选自电影《辛德勒的名单》)

绍此人所看到的景象,下一场由此开始。电视片常是借用某个人物举目张望的特写或近景,将前一镜头中人物视线的转移作为转场机会,直接转到其他场面中去,如图 9-24 所示。

图 9-24　主观镜头转场效果(选自电影《撞车》)

5. 两极镜头转场

两极镜头转场是指前一个镜头的景别与后一个镜头的景别恰恰是两个极端。前一个特写,后一个是全景或远景;前一个是全、远景,后一个是特写。经常出现:特—远、特—全、全—特、远—特等组接形式来强调对比的效果。

两极镜头转场具有强烈的心理隔断性,适合用在大段落的场景转换情况,在小段落转场不宜过多使用,否则会造成节目凌乱、不流畅的感觉,如图 9-25 所示。

图 9-25　两极镜头转场效果(选自电影《撞车》)

6. 特写转场

特写转场就是用特写画面来结束一场戏或从特写画面展开另一场戏的剪辑手法。前者指一场戏的最后一个镜头结束在某一人物的某一局部(如头部或眼睛)或某个物件的特写画面上;后者指从特写画面开始,逐渐扩大视野,以展现另一场戏的环境、人物和故事情节的处理手法。用特写画面来结束一场戏,或用特写画面展开一场戏,都是为了强调人物的内心活动或情绪,有时是为了表示某一物件、道具(如钟表、闪动着的红灯、十字架等)所含有的时空概念和象征性含义,以造成完整的段落感,如图 9-26 所示。特写转场的一个主要目的是

当观众的注意力集中在某一人物的表情或某一物件的时候,在不知不觉中就转换了场景和叙述内容,不会使人产生陡然跳动的不适之感。

图 9-26　特写镜头转场效果(选自电影《撞车》)

在纪录片创作中,镜头素材基本上都是靠采访摄影取得的,不可能在拍摄前就能对段落之间的衔接手法设计得很细致,许多故事片转场手法是不适用的。而特写镜头在拍摄素材中却很容易找到,因此,纪录片多利用特写转场。纪录片常常从特写镜头作为一段开始,又以特写镜头结束并转入下一段。比如,一部介绍某城市的专题片,第一段介绍了城市的建筑后,第二段要介绍城市的绿化情况,那么在第一段和第二段的交接处可以插入一个植物的特写,然后拉开。

特写镜头的选择不是随意的,结束上段内容的特写镜头应与上一段内容相一致,开启下一段内容的特写镜头应与下一段内容相一致。因此在拍摄时,应有意识地在每个段落中拍摄几个特写镜头,以便于后期制作。

7. 空镜头转场

影视节目中的空镜头是指没有主体的镜头,如天空、大海、树木等。从一个段落过渡到另一个段落时,可以利用空镜头组接。比如,表现一个遇到挫折的研究人员,敢于接受挑战。前一段描写他倒在床上,直至深夜,辗转反侧不断激励自己;后一段开头则是早上太阳升起,发出灿烂的光芒,这个人重新振作精神,继续他的研究。

当情绪发展到高潮的顶点以后,需要一个更长的间歇,使观众能够回味作品的情节和意境,或者得以喘息,能稍微缓和一下情绪。在这种情况下,需要安插一段具有一定长度的"空画面"来结束这一段落。在意大利电影《向阳花》中,男主角安东尼和女主角乔万娜在海滩上接吻一场,把人物放在分别作为前景和背景的两只小船中间,两人卧倒后,剩下了两只小船的空画面,然后接上蓝天白云、大海扬波两个空画面,喻示了主人翁的一往情深,从而很圆满地结束了这一段。在电影《撞车》中,男主角在路边进入回忆思考状态,接下来镜头展现了昨日的天空和街道场景,然后开始了新的场景,如图 9-27 所示。

图 9-27　空镜头转场(选自电影《撞车》)

在电视科教片中空镜头主要是指没有具体主体的镜头,在使用空镜头转场时,应特别注意镜头的选择。所选的空镜头应与特定的情节内容相符。

8. 因果关系转场

因果关系转场是以上下镜头间情节内容的因果关系为契机的,两段镜头在内容上保持一定的一致性。这种转场方式是基于观众心理要求的。我们看到某一现象时必然会希望知道其结果是什么。比如,前一镜头是一个孩子被车撞了,那么下一个镜头就该告诉观众孩子的情况如何；前一镜头是有人敲门,那么下一个镜头就该是打开门。《藏北人家》中,前一段表现水电站的建设者们日夜奋战,不辞辛苦,终于实现了并网发电,最后一个画面是一只手按下一个按钮,后一段则是山村亮了、街道亮了、工业区昼夜通明、水泵站抽水灌溉、校园里挑灯夜读等,这两段成功地利用因果关系实现了转场。这种转场方式有很明确的时间顺序、空间顺序和逻辑顺序。

在电影《撞车》中,角色上一秒打开家门离开,下一秒就是汽车启动离开。这样的转场方式满足了观众对于角色"要去干什么"的期待,前后场景和镜头具有因果逻辑,如图9-28所示。

图 9-28 因果关系转场(选自电影《撞车》)

9. 声音转场

声音转场是指利用声音,包括语言、音响和音乐,把两个或多个镜头有机地连接起来,从而达到流畅的效果。这是一种运用声画结合来达到转场目的的常用方法。如在影片《辛德勒的名单》2分22秒处,画面上,一个登记员抬头："Name?"下一场戏是众多犹太人回答他们的姓名,如图9-29所示。以声音作为剪接点,镜头流动自然,给人感觉真实,纪实性强。影片多次运用声画蒙太奇,将声音与画面分离,省略烦琐的叙事过程。还有辛德勒帮助年轻犹太女子,把她的父母接到自己工厂的片段。辛德勒对史顿说："普曼",镜头接集中营里德国军人高喊："普曼"。镜头又回到辛德勒的身上,他说："夫妇两人",镜头再接德国军人高喊普曼夫妇两人姓名的画面。

图 9-29 声音转场(选自电影《辛德勒的名单》)

还可运用剧中人物的对话、台词来转场。例如,在《闪闪的红星》中,米店风潮后,沈老板指着由"今日无米"改成的"今日售米"的小木牌,气急败坏地吼问："这是谁干的?"下面紧接着宋大爹向游击队的同志们说："是冬子干的!"这时,场景已经转到游击队队部了。

解说词也是一种重要的转场因素。在图解型科教电视节目中,许多只有内容联系,但在组接上没有自然联系的镜头能组接在一起,大多数情况是利用了解说词把它们组接起来的。例如,在《不平静的夜》一片中,有这样一个例子:前一画面是稻田里,一只黑线姬鼠仓皇地向田埂窜去。对应的解说词是:"好吧!那就让我们跟着黑线姬鼠去看看它们洞里的情况吧!"接着出现的画面是:田埂上,鼠洞的特写。在很多思想性、教育性较浓的大型电视纪录片中,也经常用解说词来实现重要时刻画面的转换。

有的是利用音乐来转场的,根据歌词和音乐旋律的发展来串联画面。例如,前一段有音乐声,后一段开始就可以转到音乐会的现场。反过来也可以连接,效果同样自然。这样利用音乐的连贯性,达到时间、地点转换的目的。

还可以利用音响来转场,这也是根据观众的心理要求和生活习惯。当我们听到琅琅的读书声时,就会想到学校;当我们听到嘈杂的吆喝声时,就会想到热闹的集贸市场;当我们听到一个奇怪的或是强烈的声音时,不由得想去看个究竟。利用这一点,我们就可以将不同场景组接在一起。例如,前面介绍了一个孩子在路边玩的背景,妈妈在忙着收割稻子,结尾处突然发出汽车急刹车的声音。这时,观众就会以迫切的心情期待看到路面上的情况,担心是不是孩子被车撞到了。迎合观众的这种心理,下一段镜头就可以接到公路上,孩子在路边安然无恙地玩耍着,汽车撞到的不是孩子,而是一只动物。

10. 运动镜头转场

运动镜头转场是指利用摄像机机位的移动或镜头方向的移动所造成的变化,来进行场景转换,就是运动镜头转场,是无技巧转场手法之一。用推、拉、摇、移等技巧拍摄的运动镜头,便于利用视角和动静变化,实现场景的转换,运动镜头转场以跟镜头或移动较为常见。

在运动镜头转场的过程中,多个人物出场时要注意人物主次、相互关系的调度。一场戏的人物往往不止一个,在多个人物出现时就需要做更精心的调度设计,以使得主次分明而又恰当体现人物关系。这种情况下涉及多个人物的行动路线的处理。如影片《教父》第一部柯里昂在房间中接见其他人时的场景,通过调度不同人物的出场,在有限的时间里建立起了庞大的故事架构,纷杂的人物关系,众多的情节起点,为后面的叙述打下牢实的基础。再如影片《撞车》中,探员的汽车从左驶向右,而镜头也跟随着从左到右移动,在移动过程中完成转场,如图9-30所示。

图9-30 运动镜头转场(选自电影《撞车》)

11. 同一主体转场

同一主体转场是指前后两个场景用同一个人物或物体来衔接。同一主体转场,可以使转场自然、流畅,好像是同一个主体的一个故事紧连着下一个故事。同一主体转场,在景别上大都是这个主体的近景或特写,这是因为采用近景或特写这类近视距景别,可以排除画面环境中次要构成要素的干扰,较好地引导观众的注意力随着画面趣味中心的转移而转移。

如第一个镜头中为写信特写接到下一场景中由信的特写拉开到读信,通过同一主体实现画面空间的专长,符合人的视觉逻辑习惯,如图 9-31 所示。

图 9-31　同一主体转场(选自电影《撞车》)

> 画面的转场有技巧转场和非技巧转场。技巧转场经常采用的方式有淡入淡出、叠化、划像、虚化、静帧、慢动作等;非技巧转场常用的方法有出入画转场、遮挡(挡黑)转场、相似体转场、主观镜头转场、两极镜头转场、特写转场、空镜头转场、因果关系转场、声音转场、运动镜头转场、同一主体转场。画面的转场要根据节目的情绪、节奏等综合要素选择最佳的转场方式,使节目顺畅、自然。

 习题

1. 简述合理越轴的方法。
2. 简述"动接动"、"静接静"以及"动静相接"的画面组接规律。
3. 简述编辑点的选择方法。
4. 简述画面转场的选择方法。
5. 举例描述声音转场所创造的视听效果。

第 10 章 电视节目艺术创作

 学习目标

1. 理解声画组合关系。
2. 理解电视节目的结构。
3. 掌握电视节目节奏的处理方式。

 知识导航

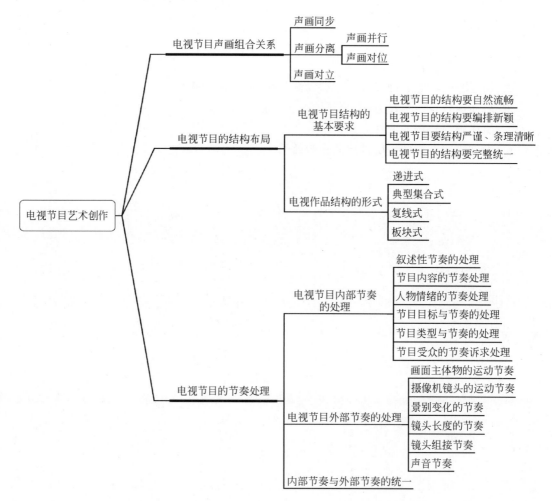

10.1 电视节目声画组合关系

通常我们把电视节目的各种元素概括为视觉元素和听觉元素。视觉元素是指图像语言,或称画面语言;听觉元素包括音乐、同期音响和解说词等。正是因为视听元素的存在才使得电视在视觉和听觉两种通道中共同发挥其媒体的功能。

20世纪80年代,对于电视画面和声音孰重孰轻有过一场争论,有些人认为电视是以画面为主、声音为辅,而另一部分极力维护以解说词为主的电视声音的地位。经过很长时间的争论,人们就声画关系基本达成了共识。认为不能将声画关系简单地看成二元对立关系,声音与画面既相辅相成、互相补充、互相依存,又彼此分离,构成一种独特的艺术风格。电视节目制作中,不能顾此失彼,恰当地处理声画关系,可极大地提高电视作品的表现力。

电视画面与声音以一定的关系组合在一起,就称为声画关系,主要包括声画同步、声画分离和声画对立。

10.1.1 声画同步

声画同步也可称为声画统一或声画合一,即在声音与画面之间建立一种对应关系。画面内容与声音内容相一致。

对于音响和对白,声画统一的主要形式就是同期声。如同期声语言、同期声效果音响都是具有代表性的声画统一。在日常生活中,看到有人弹琴,就要听到琴声;看到有人唱歌,就要听到歌声。只有视觉信息和听觉信息同时出现,才能满足观众的需要,符合人们的生活习惯。同期声效果音响使声音与声源同时出现同时消失,营造出现场气氛,可以提高电视画面的真实性。

同期声在新闻类、纪实类节目中得到了广泛应用。新闻事件的现场报道中,记者对人物的采访、镜头对现场情况的记录都属于同期声。在科教电视节目中,由于节目自身的特点,特别强调同期声的作用。像《世纪大讲堂》《唐人街》这种以人物的语言为主要传播内容的科教电视节目,大都采用同期声语言。像《探索·发现》《走近科学》这样以记录事件过程为主要内容的科教电视节目,大都采用同期声效果音响。

对于音乐,要实现声画统一,就要使音乐的风格与画面情绪、节奏、气氛相匹配,两者在长度和时间上对应起来。音乐的选取首先要与整部电视内容相统一,如动画片《米老鼠和唐老鸭》中,始终保持音乐与画面内容在时间上的同步。片中音乐几乎灌满全片,每一个动作,每一个脚步,与音乐都是同步的。再如,欢乐的画面内容配上欢快、活泼、轻松的音乐,痛苦悲伤的表情则要用低沉哀怨的旋律。苏联著名电影导演爱森斯坦导演的《亚历山大·涅夫斯基》是以中世纪俄罗斯人反对条顿十字军入侵为题材的影片。影片高潮的冰湖大战爆发前,影片便在表现寂静但气氛异常紧张内容时,用了12个镜头和17小节音乐,并且它们结合得非常严密、精确,可以说它是音画同步的典型例子。

对于解说词,位置必须与画面内容相对应,才能真正发挥它补充、提示、概括和强化的作用。解说词与画面不是简单的一对一的关系,而是与镜头段落的对应。一方面,解说词随着画面的出现,同步进行解释、补充画面的具体内容。另一方面,解说词可以引导观众去思考

画面无法直接表现的更深刻的内容,体会更深层次的思想感情。如《话说长江》《河殇》中感情的升华都是通过解说词结合画面来实现艺术效果的。

10.1.2 声画分离

声画分离指画面中的声音和形象不同步,相互分离,即声音不是由画面中的人或物所产生,声音是以画外音形式出现的。声画分离意味着声音和画面具有相对的独立性,它们可以通过分离来达成更高层次的统一。声画分离的形式包括声画并行和声画对位。

1. 声画并行

声画并行是介于声画统一和声画对立之间的一种声画组合的形式。声画并行是指声音和画面保持着内在的联系,但声音与画面并非一一对应。二者分别进行剪辑,从整体上对画面内容进行解释、表现。

音乐的叙述方式决定了它不可能和画面完全同步和统一。音乐可以以自己的特点去发挥它的能动性,不因画面进行切割,游离于画面之外。从表面上看,音乐与画面是游离的、平行的,二者各行其是,实际上二者配合默契。在电影《小街》中,有这样一场戏:夏为俞"偷"辫子,被红卫兵、造反派追打,因眼睛受伤而住进医院治疗,夏在缠着纱布的情况下走出医院,手持一根棍子来到大街上,正碰上川流不息的游行队伍。画面上出现了夏脑海里闪现的主观镜头:骚动的人群,解放军发动进攻,被剪成阴阳头的俞,天真的幼儿,爆炸场面,等等。画面节奏很快,有的不到一秒。这时的音乐为急促杂乱的节奏和大幅度渐强的颤音中,响起不安的定音鼓声,主题旋律在不和谐和弦及固定低音伴奏下,由钢琴高音区断续奏出。这时的音乐不是具体画面的表面气氛,而是着力刻画夏的思潮翻腾的内心世界。音乐游离了画面,但它与画面却创造了一个较为完整的形象,给观众一种寓意比较深刻的启示,使观众能更深地理解影片的内容。

声画并行在电视纪录片中经常使用。在为纪录片选配音乐时,固然要服从画面,但这种服从不能机械地、图解式地、被动地平铺。纪录片并不像故事片和电视剧那样有完整的情节,如果遇到什么画面,配用什么音乐,随镜头更换、音乐就会支离破碎。纪录片的音乐常常是以声画并行进行的,一段相对应的音乐只能是与一段画面内容的情绪大致吻合。

音响和画面也可以构成声画并行。正如欧纳斯特·林格伦在《论电影艺术》一书中所说的,"音响与形象的自由联合在一起,不仅更逼真地表现了生活,而且能使音响和形象不是简单地互相重复,而是互相补充。"如描写抗日战争时期的电影中,镜头拍摄的是我军指挥员在召开军事会议的场景,但声音是隐约的炮火声。二者相互补充,表明当时紧张的局势。

解说词与画面构成声画并行时,往往会起到概括、提示作用,也可以交代背景。解说词放在一组镜头的开始阶段,它就起到提示的作用,引导观众思考。如《未亡的恐龙》开头,画面是恐龙化石,解说词则不断提出疑问。解说词放在一组镜头的结束阶段,一般是对画面的总结。如《天赐:史前生命大爆发》中,在对两位科学家的观点进行分别描述后,镜头画面显示的是那只云南虫化石,而解说词概括性地说,无论谁的对,人类生命真正的起源可能就源于这里。当观众都还在思考:到底哪个科学家的观点是正确的?解说词又将我们拉了出来。

2. 声画对位

声画对位又称声画对列，原是音乐创作技巧，借用在电影电视上就是指镜头画面与声音对列，它们按照各自的规律表达彼此不同的内容，又在各自独立发展的基础上有机结合起来，造成单是画面或单是声音所不能完成的整体效果。声音和画面形象分别表达不同的内容，各自独立发展，即在形式上不同步、不统一，但两者又彼此对列、彼此配合、彼此策应，分头并进而又殊途同归，从不同方面说明同一事物的含义，这种声画结构形式，称为声画对位。它是一种声画结合的蒙太奇技巧，能产生声音和画面形象原来不具备的新的寓意，包括对比、象征、比喻等效果，给人以独特的审美享受。声画对列的结构形式是声音和画面组合关系的一种升华飞跃。它使声音和画面不再互为依附，重复表现同一事物，而能各自发挥作用，大大扩大了电视传播的容量，打破了画面的时空局限。声画对位重印互补符合人们的视觉习惯。最早在理论上提出这种见解的是爱森斯坦、普多夫金、亚历山大洛夫。三人于1928年发表《关于有声电影宣言》，主张"把声音当作脱离了视觉形象的独立因素"使用。电视新闻也可采用这种结构形式。对于形象活动有特点，能明白传达的信息，而观众疑问又是画面无法表达的新闻，以及记者没赶上现场拍摄有关画面，但又非得报道的重大新闻可采用声画对位。

诸如电视新闻类深度报道也可以通过声画对位的处理很好地将画面的访谈做得很好看。《新闻调查》的一期节目——《命运的琴弦》，节目嘉宾宋飞是中国音乐学院教师，著名的二胡演奏家，在当年的二胡招考中担任评委。她披露了当年中国音乐学院二胡招考存在舞弊作假的事实。记者在与宋飞的交谈中，了解到一些原本在考场上发挥得很出色的学生，并没有能够进入复试；而某些在考试中有明显失误，本该被淘汰的学生却拿到了参加文化考试的准考证。在访谈中，分别插入了两位本该进入复试学生的现场拉弹二胡的画面。宋飞告诉记者，其实从去年的招考中她就隐约发现考试存在黑幕，今年她不愿意看到再有学生成为"牺牲品"，所以她在现场偷偷地带进了数码摄像机。画面这时又一次切换到当时现场的实时情景在线上，是两位学生当时的演奏画面，其中的一位有明显的失误，而另一位发挥得很出色，几乎在弹奏上没有任何瑕疵。但结果却是南辕北辙。

在深度报道的访谈节目中，以声画对位的方式，运用声音的不同形式从不同的侧面反映同一主题。这样的情景再现，表现了孩子正在拉奏的画面，让过程鲜明了许多，使声画二者互为补充，给人以视听结合的感受，使内容的表达更真实，更易于受众理解和评判。

电视新闻节目中也有许多声画对位的结构形式，如有些新闻报道，记者来不及赶到拍摄现场，或无法捕捉到可视的画面时，这时也只能采用声画对位的形式，以有关的画面与解说结合，观众是完全可以理解和接受的。就如《命运的琴弦》中，在没有事件现场画面的电视新闻报道中，创作者不仅用大量同期声采访进行事件回顾，而且用与该事件有关的画面配以报道事件的经过，加强了新闻报道的真实感，揭示了报道的思想内涵。采用声画对位的手法，弥补了画面表现的不足。

现代人的审美情趣趋向求真求实，在电视新闻的画面组合上要求具有高度再现真实的能力。因而在当今的电视新闻深度报道中，节目主创人员注重长镜头和声画对位的艺术性创作力，同时也力求通过声画关系来给观众以真实具体的感受。

10.1.3 声画对立

声画对立是指声音和画面在内容、节奏、情绪等方面,形成一种相反的关系。声画对立的特点是音乐和画面在情绪上造成"反差",通过"反差"造成对比,在对比中包含着潜台词,观众通过潜台词受到启迪,从而产生了强烈的艺术效果。声画对立比声画统一要深刻得多,声画对立是有严格要求的,必须要合情合理,顺理成章。电视连续剧《高山下的花环》靳小柱牺牲一段。画面是死,音乐却是靳小柱生前的号音。我军在中越边境作战战中,一支部队打穿插急行军到了目的地,战士们就地而坐开始休息,有经验的老战士叫大家起来活动活动,不要马上休息。当人们发现靳小柱在一个不被人注意的地方一动不动时,大家急了,有人大声呼喊靳小柱,可爱的小号兵已经停止了呼吸。人们仔细看着靳小柱,他的身上带了超过他承受能力的各种器材,背了枪支、弹药,还有干粮、水壶。当人们的视线落在他的军号上时,响起了靳小柱吹的起床号声。他天天都起得最早、睡得最晚,多么可爱的小战士,他永远活着。先听到的是圆号吹出的、仿佛是远远传来的、响在耳边的声音,接着出现小号清晰的号声,小提琴奏出战士们的痛苦心情,最后号声和乐队混合在一起,寄托了战士们的哀思。

在电影《小花》中,有一段翠姑和另一位老同志抬担架上山的戏,翠姑在前面,为了抬平担架,她只好双膝跪行,鲜血淋漓、满脸汗水污垢,艰难地一步步往上攀登。这一组画面作曲家王酩没有用沉重的音调来描绘,而是用了一段山歌风格的、抒情性的颂歌。音乐表现的不是画面中的个体形象,而是着重刻画翠姑面对困难时积极的内心世界。

声画对立关系也可以应用在纪录片中。在电影音乐创作方面有杰出造诣的德国作曲家汉斯·艾斯勒,曾经为一部法国拍摄的反法西斯题材的纪录片《夜与雾》配乐。画面是希特勒演说和乘坐敞篷汽车耀武扬威地穿过满是人群的柏林街道。人们通常会给它配上一段党卫军的进行曲,描写希特勒的凶残和狰狞。艾斯勒却用了一首集中营歌曲的旋律,沉重而悲哀的情绪令人深思。在第二次世界大战中,希特勒到处建立集中营,残害了无数手无寸铁的百姓、妇女、儿童,希特勒的存在就是人民的灾难。所以希特勒演说和乘坐敞篷车耀武扬威地穿过满是人群的街道,配上集中营歌曲的旋律,表达了作者对法西斯的强烈谴责和广大人民对希特勒的愤恨。这种效果是音乐仅仅靠说明和加强画面气氛所达不到的。

声画对立中的音乐不是写观众已经看见的东西,而是画面气氛的强调和描绘。《天云山传奇》中吴遥和宋薇结婚那场戏的悲剧性音乐,《夜与雾》中希特勒演说和乘敞篷车穿过街道的集中营歌曲主题音乐,《一江春水向东流》中沦陷区村民被赶到水塘中的探戈舞曲,《高山下的花环》靳小柱牺牲后的军号声都是作者的评论。

> 电视画面与声音以一定的关系组合在一起,就称为声画关系,主要包括声画同步、声画分离和声画对立。

10.2 电视节目的结构布局

电视节目在叙事上的成功与否,很大程度上是取决于它是怎样讲故事的,这就是节目的结构问题。结构通常是叙事最直接、最重要的具体化形式。电视节目的结构一般有两个层

次的意义：一个是整体布局，对整体形式的把握，使作品层次分明，结构完整；另一个是内部的构造，就是片子中各个局部的构成和转换的把握，使作品上下贯通，过渡自然。

电视节目的结构形式是电视创作中最活跃的成分，对于相同类型的电视题材，不同的作者可以用不同的结构方式来叙事。电视节目的结构没有现成的固定格式，但在大量的艺术实践中，电视艺术工作者总结出了电视结构的基本规律和基本方法，掌握基本规律和方法，分析和研究优秀电视节目的结构特点，这对电视创作者来说是十分必要的。

10.2.1 电视节目结构的基本要求

电视节目结构的确定首先要以表现节目主旨为核心目的。主旨是电视节目的灵魂，电视节目的一切要为表现主旨服务。因此，怎样安排层次，怎样划分段落，怎样开头，怎样结尾，如何过渡，如何照应等都要从表现主旨着眼。其次电视节目结构的确定要考虑片种的特点要求。片种不同，结构安排有所不同。再次是要反映客观事物发展规律和内在联系。电视节目是人们对客观世界认识的反映，虽然带有作者主观认识，但不能违背事物的发展规律和内在联系。结构设计也是如此。或者以时间延续顺序，或者以在社会实践中的行之有效的解决问题的步骤安排顺序，等等。总之，一定要符合客观事物的发展规律和内在联系这条基本原则。

整体来说，一部好的片子的结构应该做到完整统一、自然流畅、组合严密、严谨新颖、和谐匀称、条理清楚等。

1. 电视节目的结构要自然流畅

电视节目的结构要顺理成章，过渡要自然流畅，尽量不露雕琢的痕迹，更不能牵强拼凑。电视节目结构方式的主观性比较强，它靠蒙太奇把画面连接在一起，节目剪辑中不受时间、空间的限制，同样的素材可以根据编导的思想有多种安排形式。在电视专题片创作中，一些编导会选择自己感兴趣的选题，只有感兴趣才能善于表现，才能产生新的感悟。而对于规定动作的题目，有时没有感觉，很难完成较好的作品。因此，很多有经验的编导都说过这样一句话：自己做完节目才感觉是怎么回事，自己明白了，可是节目就播出去了，做的时候摸不到门。因此，电视节目结构主观性虽然很强，但是对素材无论怎样组织安排，都不应该为形式而形式，而是要考虑到事实所提供的逻辑基础，使结构形态的运行如行云流水，自然朴实而不造作。

2. 电视节目的结构要编排新颖

电视节目的结构要富有变化，在已有的创作风格上，要不断创新，作品要体现出创作者的个人风格，给观众一种清新、与众不同的感觉。在电视节目创作中，不能总是用老的框框套套，或者模仿具有创新特点的新片子，这会让观众觉得节目千篇一律。电视节目的创作应该是变化无穷的。一个好片子从内容到形式，都应该有自己的特点、自己的个性，这样才能准确表现事物的特殊本质，展现每一个独特的事物的独特之处。如果结构形式形成了一种固定的套路，这样的作品会让人感觉乏味，有时候甚至会影响对作品思想的理解。当然对于初学者，一些好的节目形式，借鉴、模仿都是可行的，有时甚至是很有必要的。但要充分吸

收别人节目中好的东西，加以改造，在原来基础上加入新鲜的东西，把个人风格很好地融入节目中，使观众觉得也是一种创新。

3. 电视节目要结构严谨、条理清晰

电视节目的结构要严密精巧、条理清晰、层次分明，不得颠三倒四、破绽百出，使观众不知所云。结构的严谨首先要注重思维逻辑的严谨，对节目的内容发展趋向有明确的认识，这样才能使详略不同的材料在结构中被放在适当的位置上，做到组织严密，无懈可击。但是在电视节目中，结构的严谨首先要让位于自然，严谨往往严肃有余、活泼不足，过分强调严谨、过分强调条理，有时候会使人感到呆板、造作，人为痕迹过多。如政论性的题材、风光题材，需要精密、完整的结构，或者表现优美的形式特征。但是对以反映人文、社会、生活为主的题材，往往自然真实比严谨更为重要。如果节目失去了真实，那么节目创作的价值不复存在，节目的创作也变得毫无意义。

4. 电视节目的结构要完整统一

电视节目在结构上应该形成一个整体，要有头有尾，首尾圆合，前后连贯，均匀饱满，完整一体，不能使人在结构上有残缺凌乱的感觉。一部电视节目的整体结构一般都有开头、主要内容和结尾。主要内容部分又根据内容的逻辑关系分成若干层次，这些部分的合理组织和排列形成结构的完整性。

通常情况下，电视节目如果没有一个完整的故事情节作为结构框架，经常把一些不完整的片段，甚至是零碎的材料组织在一起，则很难建立完整的流畅的整体感。这就更需要有一个清晰、完整的结构形态，使人对零散的、片段式的结构材料以及之间的关系有一个整体的把握。

电视节目的结构形式要和谐统一，浑然一体，全片贯通。影片中的结构因素要搭配合理，结构适当，在影片格调、风格、影调等方面不能有前后割裂的感觉。

节目创作中确定结构时，要考虑用观众所愿意接受的形式把自己的思想表现出来。过分强调表现形式，使片子呆板、造作，人为的痕迹过多；过分不重视形式，使人感到混乱、无序，都不能取到好的创作效果。

10.2.2 电视作品结构的形式

不同的电视节目结构形式会表现出不同的叙事风格，也可以说是创作者通过作品的结构赋予电视作品的态度、情感、价值观等。作品结构的形式并不仅限于几种，但无论如何，一些固定的结构形式可以为我们提供一些现成的、成熟的、快捷的集成方式以满足受众迫切的需求和电视产业高速运转的要求。

1. 递进式

递进式结构方式是按照事物发展或者人们认识事物的逻辑顺序来安排节目结构层次，这种安排方法有明显的故事发展线索，循序渐进、层层递进。

构造递进式结构的方法有如下几种：

(1) 按照时间行进的顺序安排层次,如报道会议,那就是开幕、过程、闭幕;以认识事物的逻辑顺序来安排层次,如解剖实验等。

(2) 以内容的深入程度为顺序,内容逐渐由浅入深,反映作者对事物的认识逐渐由表面到本质的过程,如层层剥笋,不断深化主题,使作品的力度不断加强。

(3) 以纵横交叉式的方式安排层次,这种方法以时间的推移为纵的线,以空间的变化为横的线,把不同时间、不同地点发生的事紧凑地交织在一起。

递进式的结构要注意几个问题:线索要清晰、贯通,连接要自然,合乎一定的逻辑规律,内容层次的安排要由浅入深,注意时空的因素,保持真实叙述的自然与合理。

2. 典型集合式

典型集合式的结构特点是把几部分不同的材料按主线顺序串联在一起,从事物不同的方面展现同一个主题,好像一粒一粒的珍珠被串在一起。

构造典型集合式结构的方法有如下几种:

(1) 以不同空间的变化来安排层次。中央电视台多使用这种方式,在表现某一主题时,用不同地方的典型来表现。比如学习孔繁森,西北怎么学的,南方怎么学的,一个主题选取不同的点来表现,所以在选点时,合理性非常重要。

(2) 以不同的典型组合来安排层次。例如,要表现金婚夫妇的生活,可以采用不同的典型组合,包括老将军、老知识分子、老艺术家、老农民等。

(3) 以事物不同的侧面来安排层次。一件事情发生了,不同的人对它怎么看,有的人说这个事情好,有的人说这个事情不好,有的人说这个事情对我无所谓,应从看待事物的不同侧面来反映。

采用典型集合式结构方式时要注意的问题是:选择的材料要有一定的典型性,能够反映事物的主流倾向,同时不同内容层次之间要有逻辑联系,它们的集合能够反映完整的主题形象,避免文不对题,牵强附会;每个典型要有自己的特点,让不同侧面互相补充,避免千篇一律的同类重复。处理好点和面的关系,典型集合式结构最难处理的,就是把点和面的材料糅合在一起。有人做节目喜欢扎到一个点里面去,拍到什么就做什么,缺乏面的东西。一般要求既要突出重点,又要看出点和面的联系,点要如工笔描绘般细致,面要大笔勾勒,做出泼墨的感觉。做到以面带点,以面托点,避免点不深面不广,成为面面俱到的大杂烩。

3. 复线式

复线式结构是把两条线索或两条相互对立又相互关联的内容组织在一个层次里面,用冲突的方法,提高部分的自身价值,通过内容的冲撞表现出感人的力量和思想的意义。曾经在一次交流会中,分别有两部关于讲述西北沙漠和东部海边故事的片子,单独放,两部片子都没有什么特点,后来有人提议,两部片子能不能合在一起,讲沙与海,一个讲沙里面人的故事,一个进海里面人的故事,用复线式的结构一编,这个片子就有意思了。同样可以找一个南方长期闹水灾的村庄,再找一个西北经历旱灾的村庄,复线讲述两个村庄的人和事,通过对比形成冲击力。

复线式结构要注意的问题:要有可对比的因素,对比的条理要清晰,空间、时间的逻辑性要一致;对比要合理、自然,不要牵强附会,通过对比,作品的思想意义要得到一定的升华。

4．板块式

板块式结构是指用几大块相连的内容并列组织在一起，每块都有自己的发展线索，但都从一个基点出发，综合表现一个总的主题，不过分注重表面的逻辑关系和形式的完整性，而是靠结构把不同主题按时间整合在一个主题之中。用板块结构叙事时，应该注意保持各个板块内容的相对完整和线索上的单一清晰，在板块之间的转换方面，既要给观众一个提示，又不能让观众感到一种意义上的中断。要注意板块的选材既要维持各自的相对独立，又必须能被创作者的某个主题所统领，使得它们在一种意义的整合中构造成一个整体。例如，纪录片《不能消失的颜色》的主题是关于植树造林的，创作者把一个很广的题目分为3块：第一块讲对生态平衡被破坏的感慨；第二块讲破坏的生态对人类的报复；第三块讲植树造林的必要，人们为此付出的努力。3块内容相对独立，又相互照应，有强烈的抒情意味，体现出创作者较浓的主观色彩。

采用板块式结构时要注意的问题是：内容的客观性不能被选材的随意性破坏，选择的这几块应该是比较客观的，而且都是大家比较关心的；各段的内容要相对完整；各段之间的转换要有明显的分隔形式，要相对独立，反差明显，整体内容之间要有一定的联系。

> 电视节目的结构一般有两个层次的含义：一个是整体布局，另一个是内部的构造。一部好的片子的结构应该做到完整统一、自然流畅、结构严谨、条理清晰、编排新颖。电视作品结构的形式有递进式、典型集合式、复线式、板块式。

10.3　电视节目的节奏处理

电视节目节奏主要是以电视艺术中的构成因素的规律为动力而形成的一种合乎规律的运动变化，从而引起观众的心理活动。电视艺术离不开节奏。节奏源于运动，它的表现形式是一种连续而有间歇的运动。电视具有时间和空间的二重性，那么电视的节奏既表现时间的流动，又表现空间的运动形态。电视是视觉和听觉的统一体，电视的节奏同样体现在电视画面和声音上。

苏联早期电影艺术家普多夫金说过："节奏是从情绪上感染观众的手段，导演用这种节奏可以使观众激动起来，也可以使观众平息下去。"一个电视节目如果没有节奏上的变化，就会使人感到平淡无味。因此节目制作人员都应该充分利用节奏这一表现元素来对运动进行描述，使我们在叙事上找到必要的变化和起伏，砍掉那些单调和平庸的内容。

10.3.1　电视节目内部节奏的处理

形成电视节奏的因素有很多，一般可以分为两种：一个是节目的类型和内容，另一个是观众的视听觉。通常由于内容不同、结构差异、情节变化、难易交替形成电视节目本身的节奏，称为内部节奏，或称为内容情节节奏。把运用了艺术手法和技术手段，使观众视觉听觉能直接感受到的电视节奏称为电视节目的外部节奏，也称为表现形式节奏。影响视听感受

的因素也就影响着外部节奏的形成,主要包括画面主体的运动、摄像机的运动、景别的变化、蒙太奇手法、镜头长短和声音。

要处理好电视节目的内部节奏,需要注意以下几点。

1. 叙述性节奏的处理

叙述性节奏是依据情节发展的内在矛盾冲突或人物内心情绪的起伏等因素而产生的。叙述性节奏与节目内容、结构有密切的关系,渗透在电视节目的各个内容环节中。每个镜头段落都是独立而又彼此联系的,有着各自的含义和特点,所以表现出不同的节奏。如果将每个镜头段落的节奏比喻为一个跳动的音符,那么叙述性节奏就是由这些音符组成的乐曲。叙述性节奏处理可以说是对整个节目的整体把握,使节目内容叙述环环相扣,情节进展跌宕起伏。

2. 节目内容的节奏处理

电视节目的种类有很多,内容包罗万象。不同的内容有其自身的特点、结构等,这需要制作人员对节目内容做详细的分析。例如,表现战争题材的节目,节奏很自然地会快一些。而《百家讲坛》这样以知识传授为主要内容的节目,节奏就较慢。探索类节目,为体现探索过程,应制造出情节的起伏,节奏有张有弛。

3. 人物情绪的节奏处理

情绪长度是影响镜头长短的重要因素,也是制约节目内容情节节奏的重要因素。不同情绪的描写需要不同的节奏。愉快、兴奋的心情要用快节奏,忧伤、痛苦的心情要用慢节奏。画面是人物内心世界的表现,画面的长度影响人物情感表达的程度。要使观众充分体会到剧中人物的感受、思想,就必须给观众一段调整情绪的时间。比如,一段煽情的镜头,情节是非常具有感染力的,但是由于节奏过快,人物的感情就不能和观众产生共鸣。

4. 节目目标与节奏的处理

节目的节奏应配合节目的传播目标。比如,讲授型的教学片的目的是在认知领域,使学生学到新的知识,提高他们的认知水平,这样节目的节奏就应该舒缓一些。在思想教育类的专题片中,情绪激昂的时候,就应该采用紧迫的节奏;抒发感情的时候,就应该使节奏慢下来,这样有利于调动观众的感情。在示范性教学片中,为清楚地演示操作过程,使学生掌握技能要领,节目的节奏应该比较舒缓,重要的地方可以重复。

5. 节目类型与节奏的处理

电视节目按形式可分为专题纪实类、访谈类和新闻信息类、综艺类等。专题纪实类节目与一般的影视作品相似性较大,它的节奏根据剧情,有快有慢。访谈类节目以人物谈话为主,节奏比较舒缓。新闻信息类的节目带有新闻性质,强调纪实,节奏会随情节变化而变化。

6. 节目受众的节奏诉求处理

在决定节目节奏之前,应对节目的传播对象的特点做分析,如年龄层次、认知水平、接受

能力等。孩子的注意力容易被丰富多彩的画面吸引,画面单一、节奏缓慢的节目会使他们很快失去兴趣。因此,对于面向儿童的节目,是不宜采用舒缓的讲授型节奏。相反,老年人的接受能力已逐渐衰退,反应速度较慢,节目的节奏应该放慢。节目的知识深度应符合大多数人的知识水平,在观众不易理解的地方应适当放慢节奏。

10.3.2 电视节目外部节奏的处理

电视节目外部节奏是通过画面主体的运动、镜头的运动、镜头长短变化等一系列艺术表现手法构成的。与电视内部节奏相比,外部节奏更为直观,其处理也依附于作者的主观思想。在把握了电视节目的内部节奏后,就应进行外部节奏的处理了。要处理好外部节奏,需要注意以下几点。

1. 画面主体物的运动节奏

在电视节目的画面语言里,主体物运动的速度是节目节奏的基本表现。一般来说,主体物的动作快,节奏就快,主体物的动作慢,节奏就慢。但是,不是运动快的物体才能体现快节奏。有些画面内容尽管运动缓慢,同样也会包含着一种强烈的节奏,例如,在《青蛙》一片中,青蛙在伺机捕捉害虫前的画面,主体物青蛙是停止的,但气氛仍是紧张的,节奏是紧张的。对于静止的主体,可以利用艺术表现手法,如叠加等,也会使它产生动感。主体的运动节奏受内部节奏的制约,应符合观众的思维规律和心理规律。

2. 摄像机镜头的运动节奏

摄像机镜头的运动节奏,是摄像机运用推、拉、摇、移、跟等技巧时所产生的节奏。对于运动镜头,一般来讲,全景镜头变化不明显,运动的幅度要加大加快;近景镜头则要减小放慢。拍摄时要注意,如果是画面的起落幅镜头,要有2秒左右的静止镜头。这个镜头的时间由景别和主体运动速度共同决定。落幅镜头不仅可以给观众一个视觉缓冲的时间,也给编辑提供了选择,以便后期镜头组接。

运动镜头也可以使原来静止的主体产生动感。在制作回忆性的纪录片时,由于没有留下当时的视频资料,只有文字和图片,这就需要导演运用运动镜头,创造恰当的节奏。例如,很多教学片中有一些画面材料是历史照片和文字资料,如果采用固定镜头拍摄,景别也无变化,屏幕上出现的将是一张张放大了的照片。这样处理,会使节目内容单一,索然无味。因此,在拍摄过程中应配合内容的需要,采用较多的运动镜头来拍摄各种不动的图片、资料等。经过不同的镜头组接,会产生不同的节奏,节目会更有表现力。

3. 景别变化的节奏

镜头景别的大小,对电视节目的节奏也有影响。远景、全景这样的大景别,包含的范围广,信息量大,观众接收这些信息所需要的时间就长。因此,大景别镜头的节奏较慢。而由近景到特写这样的小景别镜头,更贴近主体,景别的变化对主体的表现更加明显。观众要看清这样镜头里的主体,所需要的时间相对短些。总的来说,大景别镜头的节奏慢;小景别镜头的节奏快。

4. 镜头长度的节奏

镜头按长度不同分为长镜头与短镜头。长镜头多用在讲授型、记录类电视节目中,节奏缓慢;短镜头则多用在新闻类、剧情类电视节目中,节奏较快。在使用长镜头时,应注意适当地切换,否则,会使观众觉得单调、厌烦。短镜头不能过短,一般在 2 秒左右。如果很快切换画面,观众就来不及看清楚。

由于长镜头的真实性,它被越来越多地运用在纪录类电视节目中。这里的长镜头,虽然画面变化缓慢,但是,给人一种紧迫感。比如表现一只老虎正慢慢向一只小鹿逼近,虽然老虎的动作不快,镜头移动得也很慢,持续的时间很长,但是观众不会觉得拖沓,反而产生一种紧张的感觉。运用长镜头时,还应注意与运动镜头相结合。

5. 镜头组接节奏

镜头组接就是将单个的镜头编辑在一起,构成镜头组,从而形成段落,有逻辑地表达完整的含义。镜头组接得快,节目的节奏就快;反之亦然。蒙太奇组接在创造意境、表达感情的同时,也调节着节目的节奏。如在战争纪录片中,两军同时攻占一个据点的场面,经常运用交叉蒙太奇。既介绍了两军的进展情况,也制造了一种紧迫感。在教学片的结尾,常常运用积累式的蒙太奇组接,把前面所表现的教学内容中的重点、难点组接在一起,起总结的作用。在这种情况中,虽然每个镜头之间的切换很快,但在整体上的效果是使节奏变慢,有助于学生的学习、思考。

6. 声音节奏

电视节目包括画面和声音两部分,这就决定其节奏必然具有画面节奏和声音节奏的两重性。电视节目里的声音由解说、音响效果声和音乐 3 方面组成。声音节奏就是以解说为主,伴以音乐、音响效果声所形成的节奏,应与电视节目画面的节奏配合、统一。

1) 解说节奏

在电视节目的声音中,解说词发挥着重要的作用。电视画面通过解说阐述科学道理,表达思想,强化画面信息和补充说明画面。解说也是有节奏的,解说的节奏可以分为两种。一种是解说词内部节奏。这种节奏是在解说词的编写过程中形成的。它依据电视内容,编写精练,逻辑性强,可以创造节奏高潮,也可以制造舒缓的气氛。另一种是外部节奏,这种节奏是在解说配音过程中形成的。解说的语气、语调、强弱、快慢都可以产生明显的节奏。因此,解说要具有吸引力,语调应有所变化,应有必要的抑扬顿挫,不要大起大落。语速一般是每秒 3 个字,加快节奏时,可适当提高。要处理好画面段落和解说词之间的长度关系,避免解说与画面不协调。

解说与画面的不同位置关系,也会影响节目的节奏。解说位于画面前,有提示的作用;解说与画面同步,则起到强化画面的作用,对介绍某些重要内容要及时、准确;解说位于画面之后,就起到归纳总结的作用。

2) 音响效果声节奏

音响是指除了人声和音乐之外的声音。音响有助于揭示事物的本质,增强画面的真实感和画面的表现力。恰当运用音响,还可以创造环境,营造气氛,形成节奏。电视节目突出

真实性,因此运用效果声表现环境、事件过程,比单纯的解说词更有说服力。效果声可以触动人的听觉,激发想象。比如,知了、蛐蛐的叫声,鸡鸣犬吠,会使我们想到从宁静的夏夜至天亮,创造了时间变化的节奏。

3) 音乐节奏

音乐是具有明显节奏感的,经常被用来渲染气氛,表达感情。电视节目恰当地运用音乐,能增强科教节目的节奏感,加强节目内容和思想感情的表现力。正确使用音乐,首先要选择好音乐的位置。一般在节目的开首、结尾、抒发感情时配上音乐,在分段处、情绪的转换处或解说的停顿处进行音乐衔接。衔接时要注意"淡入淡出",其次,要选择恰当的音乐。音乐要与画面的内容、情绪、节奏、气氛相协调。如反映祖国的繁荣景象,应该选用壮丽的音乐;反映革命前辈壮烈事迹,应该选用悲壮的音乐。当节目的内容重点在解说词和音响上时,可以不要音乐,否则反而会影响整个节目的效果。

10.3.3 内部节奏与外部节奏的统一

电视节奏是叙事性内部节奏和造型性外部节奏的统一。内部节奏体现为叙述的观念和结构,决定着作品的整体风格,因此要把握好内在的节奏基调,在此基础上安排好内部节奏变化的轻重缓急。外部节奏需要通过外在的造型手段来体现,要掌握主体运动、摄像机运动、声音变化、镜头景别方式,光影色彩变化等因素,特别是镜头蒙太奇对节奏的影响。"动静相生"是把握节奏的基本原理。外部节奏以内部节奏为依据,又能调节内容情节节奏;内部节奏以外部节奏为表现形式,又制约着外部节奏。内部节奏和外部节奏在节目制作过程中,应实现有机的统一。

有这么一个故事:有一次,一位剪辑师和他的助手接到关于《天鹅湖》中王子和奥杰塔双人舞的海量素材,助手初编,把素材中的全、中、近、特镜头都用上了,景别变化很大,但是,导演看后摇头。剪辑师再编,舍弃了绝大部分素材,只选中了一个长镜头,这个镜头内部结构有远近的变化,有上下左右的跟摇,这次导演满意了。又一次,他们接到一堆京剧武打的素材,助手初编,吸取了上次教训,选用了一全景,镜头内部跌宕有致,一贯到底,但是,导演看后又摇头。剪辑师再编,几乎利用了全部的素材,全、中、近、特各种镜头都有,有一个镜头一剪三用,导演看后很高兴。

一个简单的故事至少让我们记住了一点:镜头剪辑是要考虑叙述内容的情绪基调的,不能为内容服务的剪辑,即使镜头剪接得再流畅,也是无意义的。

从节奏角度来考虑,这个故事说明了什么呢?节奏效果来自于内在与外在的统一,外在形式上的变化受制于内在发展的基调。

在《天鹅湖》中,整个情绪基调应该是抒情、恬静的,适合于慢节奏,过多的分切、大幅度的景别变化,破坏了内容原来的情绪和流畅的运动感;而武打场面的剪辑恰恰要求体现出激烈热闹的情绪气氛,是快节奏的,快速多变的切换才能符合这种节奏的效果,也才能满足观众观看武打场面时的情绪和心理需求。

这个故事也反映了一个比较普遍的问题。很多时候,制作者往往关注镜头切换所创造的可感知的节奏效果,而忽略了内在叙述性节奏的存在。

内部节奏与外部节奏是不可分离的,它们必须在剪辑过程中有机地统一。尽管在表现

形态上可以有局部的形式上的不一致,然而在深层结构上它们必须一致。外部节奏既要考虑到镜头段落中的相对独立性,又要保持与节目总体的内部节奏的统一性。它最终是为叙述目的服务的,它要与情节叙述中的低潮、回转、发展、高潮、结局等发展曲线的起承转合、张弛相生的节奏效果相呼应。内部节奏是一种叙述性节奏,其目的是要使叙述有层次、有变化、有意思,从而使观众获得更多的美感和意义。

外部节奏的表现形态绝大多数情况下是与内部节奏一致的,比如内部节奏紧张时,它就快;内部节奏松弛时,它就慢;内部节奏符合变化时它也随之变化形态。如同样是体操项目赛事,跳马因为要体现运动员的速度、力量、落地的稳定程度,镜头就可以根据动作剪辑的短而快,体现节奏与力量;而自由体操则可以随着动作与音乐的节奏,镜头可以根据运动员的成套动作通过较长的运动镜头体现自由体操动作的流畅与韵律美,剪辑节奏可以舒缓而悠长。

在日常生活中,人们对于周围事物和自身运动的节奏是有着深切体会的,如葬礼永远带给人们沉重、忧伤的感觉,人们的动作是迟缓的,丧礼音乐旋律是低缓的,在影视节奏上也应是缓慢的,如果表现为强动态性的快节奏,显然是令人难以想象的。相反,婚礼则可以是庄重神圣的慢节奏,也可以是轻快热闹的快节奏、强动态,因为现实中人们在婚礼上的情绪体验也是多样化的。

电视节奏的安排可以以人们的心理可变性为存在基础,一方面,力求通过事件发展、内容陈述上的详略轻重的变化,创造张弛相生的节奏;另一方面,在节奏的确立上又融汇了创作者结合现实生活体验所赋予的情绪。

比如,关于清晨,既可以通过空无一人的草坪、清亮的鸟鸣、远景中的日出、晨曦中的湖水等镜头,来表现清晨的清新,确立轻松的节奏,也可以用晨曦中已经走出家门的上班族、汽车的声音、大街上花花绿绿的招牌等,来反映清晨的忙碌,节奏也是逐渐紧张的。所以,同一内容可能有不同的节奏效果,不同的节奏效果又对观众产生不同的情绪影响,编辑任务之一在于根据节目内在的表达规律,作出最足以感染观众、引发观众情绪共鸣的节奏安排,达到内部节奏与外部节奏的有机统一。

电视节奏是叙事性内部节奏和造型性外部节奏的统一。影响内部节奏形成的因素有:叙述性节奏、节目的内容、人物情绪、节目目标、节目类型、节目受众的诉求;影响外部节奏的形成因素有:画面主体的运动、摄像机的运动、景别的变化、蒙太奇手法、镜头长短和声音等。

外部节奏以内部节奏为依据,又能调节内部节奏;内部节奏以外部节奏为表现形式,又制约着外部节奏。内部节奏和外部节奏在节目制作过程中,应实现有机的统一。

习题

1. 简述声画关系的 3 种形式。
2. 简述电视节目结构的要求及形式。
3. 如何处理电视内部节奏与外部节奏的统一?

参 考 文 献

[1] 王健.数字摄像机[M].南京:江苏科学技术出版社,2002.
[2] 杨晓宏,刘毓敏.电视节目制作系统[M].北京:高等教育出版社,2005.
[3] 丁克明.电视节目制作系统[M].呼和浩特:内蒙古人民出版社,1997.
[4] 任金州.电视摄像[M].北京:中国广播电视出版社,1997.
[5] 刘荃.电视摄像艺术[M].北京:中国广播电视出版社,2003.
[6] 向卫东.电视摄像技术[M].重庆:西南师范大学出版社,2008.
[7] 泽特尔.电视制作手册[M].李兴国,吴三军,欣雯,译.北京:北京广播学院出版社,2004.
[8] 张敬邦.现代电视新闻节目的照明技术与技巧[M].北京:中国广播电视出版社,2004.
[9] 夏光富.影视照明技术[M].重庆:西南师范大学出版社,2007.
[10] 李兴国.摄影构图艺术[M].北京:北京师范大学出版社,1998.
[11] 刘振武.构图基础教程[M].北京:中国传媒大学出版社,2007.
[12] 张菁,关玲.影视视听语言[M].北京:中国传媒大学出版社,2008.
[13] 苗棣.电视艺术哲学(上)[M].北京:北京广播学院出版社,1997.
[14] 高鑫.电视艺术学[M].北京:北京师范大学出版社,1998.
[15] 大卫·麦克奎恩.理解电视——电视节目类型的概念与变迁[M].苗棣,赵长军,李黎丹,译.北京:华夏出版社,2003.
[16] 邵清风,李骏,俞洁,等.视听语言[M].北京:中国传媒大学出版社,2007.
[17] 大卫·波德威尔,克莉丝汀·汤普森.电影艺术——形式与风格[M].彭吉象,译.北京:北京大学出版社,2003.
[18] 宋家玲.影视叙事学[M].北京:中国传媒大学出版社,2007.
[19] HVR-Z1C 高清晰度数字摄录一体机使用说明书.Sony Corporation,2005.
[20] DSR-600PL 数字摄录一体机使用说明书.Sony Corporation,2005.
[21] 黄匡宇.电视节目白年纪技巧[M].北京:中国广播电视出版社,2002.
[22] 鲁道夫·阿恩海姆.视觉思维[M].滕守尧,译.北京:光明出版社,1986.
[23] 何苏六.电视画面编辑[M].北京:中国广播出版社,1997.
[24] 钟大年,王桂华.电视片编辑艺术[M].北京:北京广播学院出版社,1987.
[25] 黄匡宇.理论电视新闻学[M].广州:中山大学出版社,1996.
[26] 叶子,刘坚.电视新闻[M].北京:中国广播电视出版社,1997.
[27] 任金州,高晓虹.电视摄像与编辑[M].北京:北京广播学院出版社,1997.
[28] 顾肖联.电视音响制作技巧[M].北京:中国广播电视出版社,2004.
[29] 吴飞.新闻编辑学[M].杭州:浙江大学出版社,2001.
[30] 孟建军.非线性编辑[J].影视技术,1994,08:62-63.
[31] 刘立凭.电视编辑(上).电视字幕[J].特技与动画,2000,04:53-57.
[32] 刘立凭.电视编辑(下).电视字幕[J].特技与动画,2000,05:58-60.
[33] 赵华琳.电视编辑中画面与解说词探微[J].编辑之友,2001,03:30-32.
[34] 胡梅娜.关于编辑学体系建构的思考[J].陕西师范大学学报,1997,02:120-124.
[35] 黄亚安.电视编辑[M].上海:复旦大学出版社,2004.